The Inuit Print

L'estampe inuit

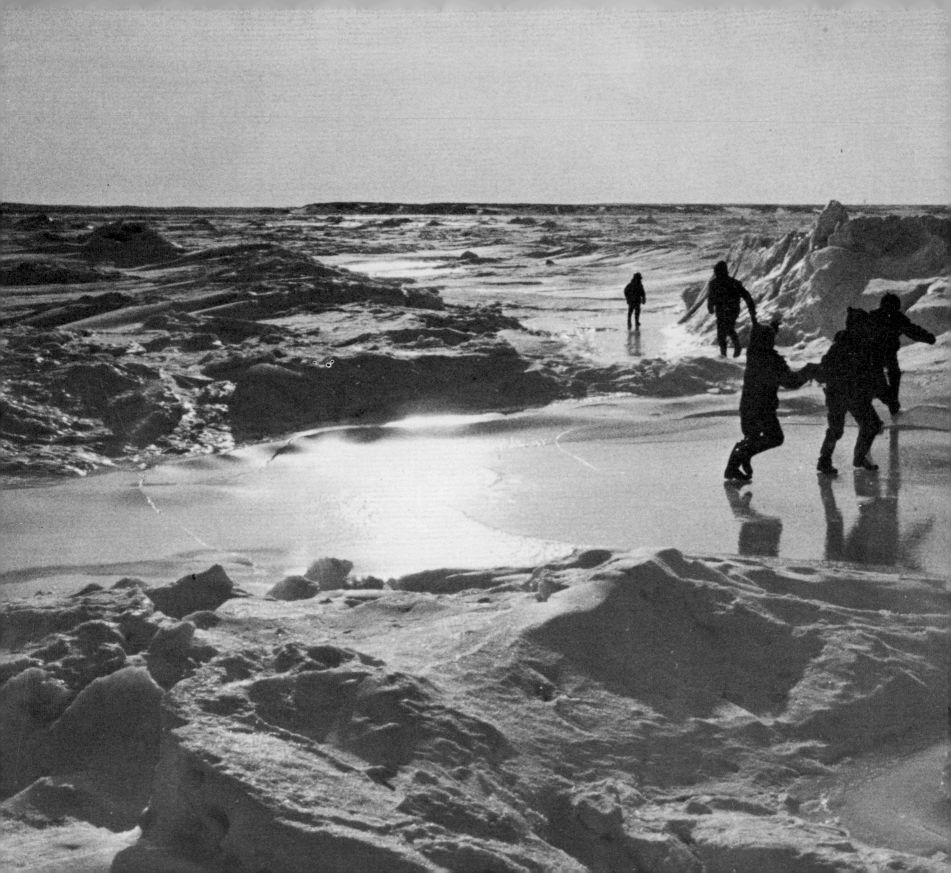

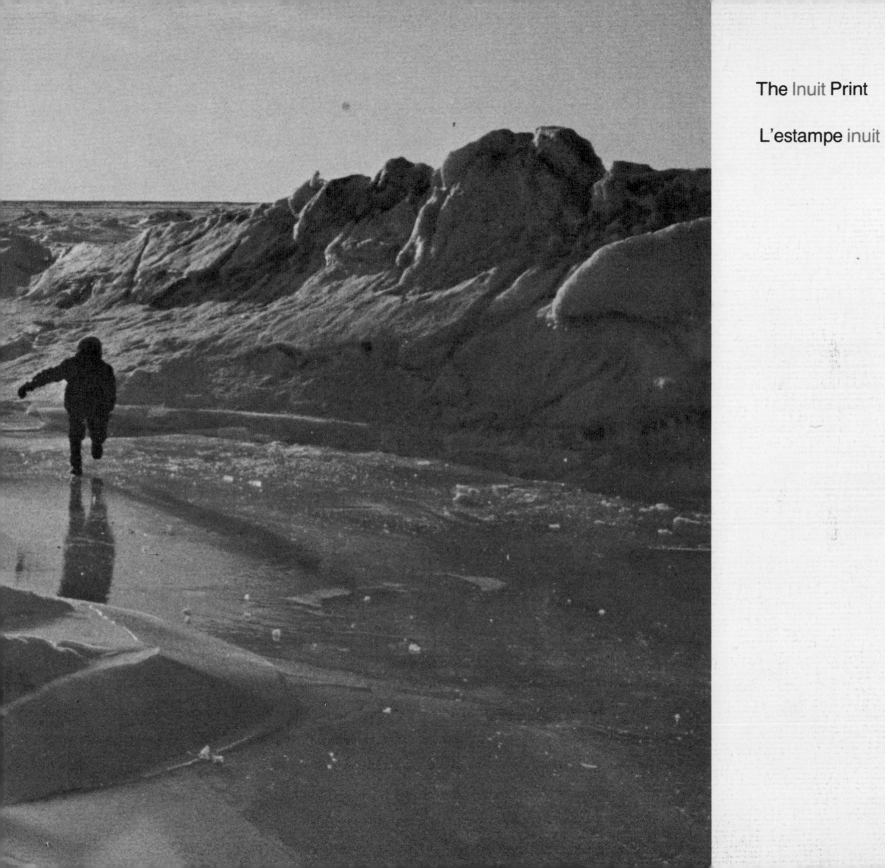

The Inuit Print

L'estampe inuit

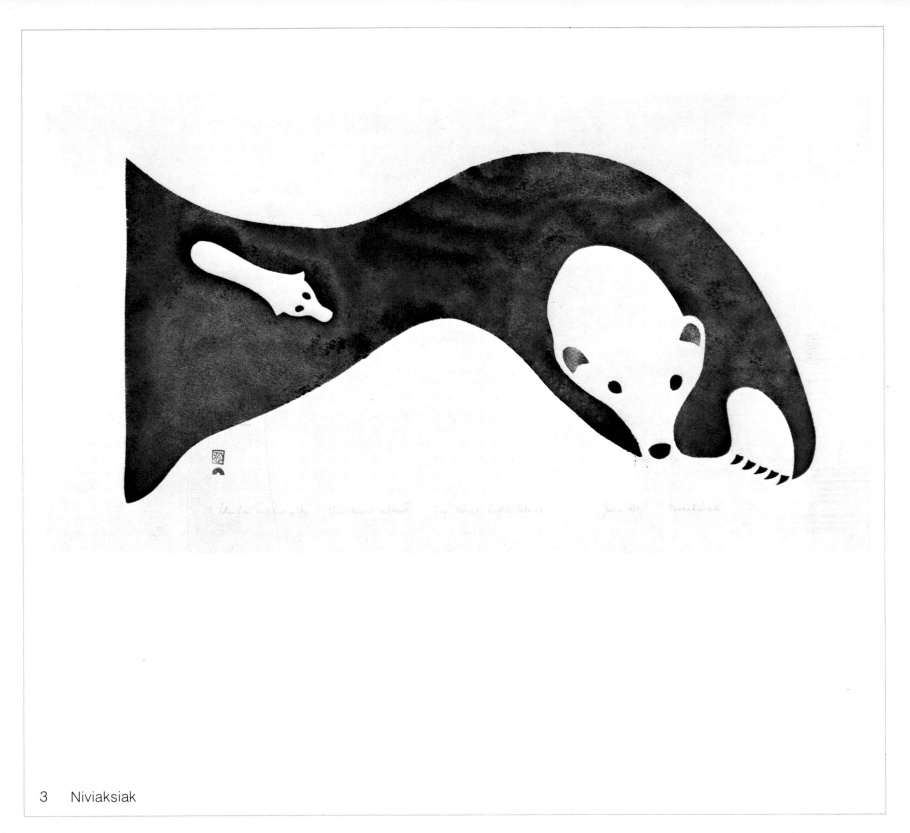

3 Niviaksiak

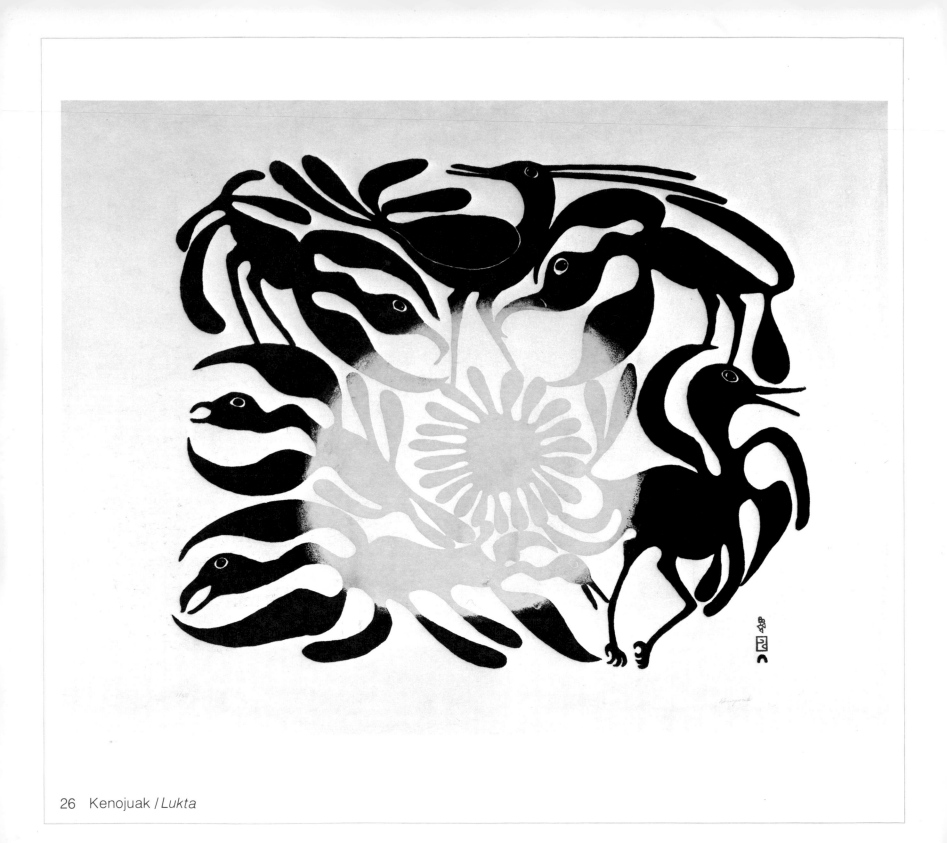

26 Kenojuak / *Lukta*

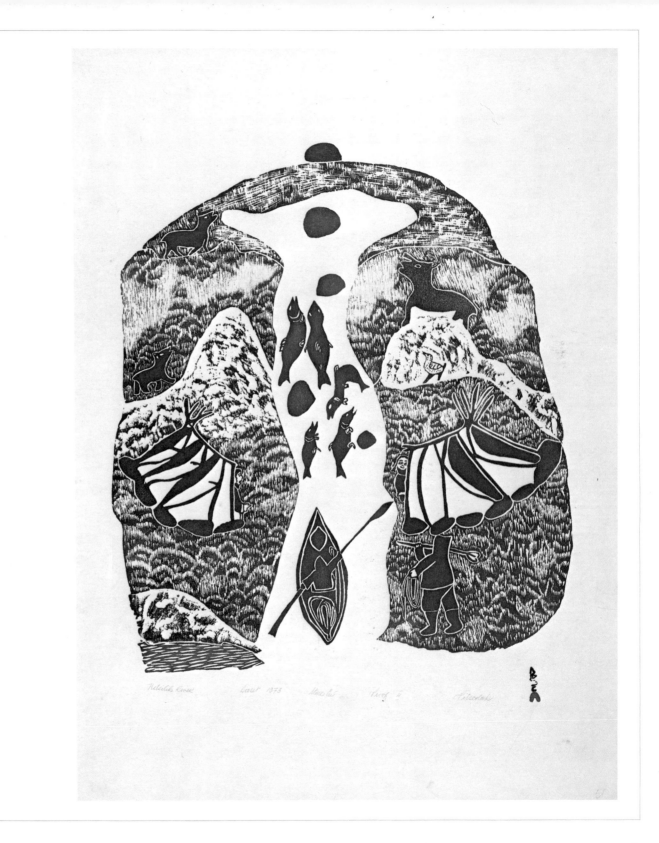

60 Pitseolak / *Lukta*

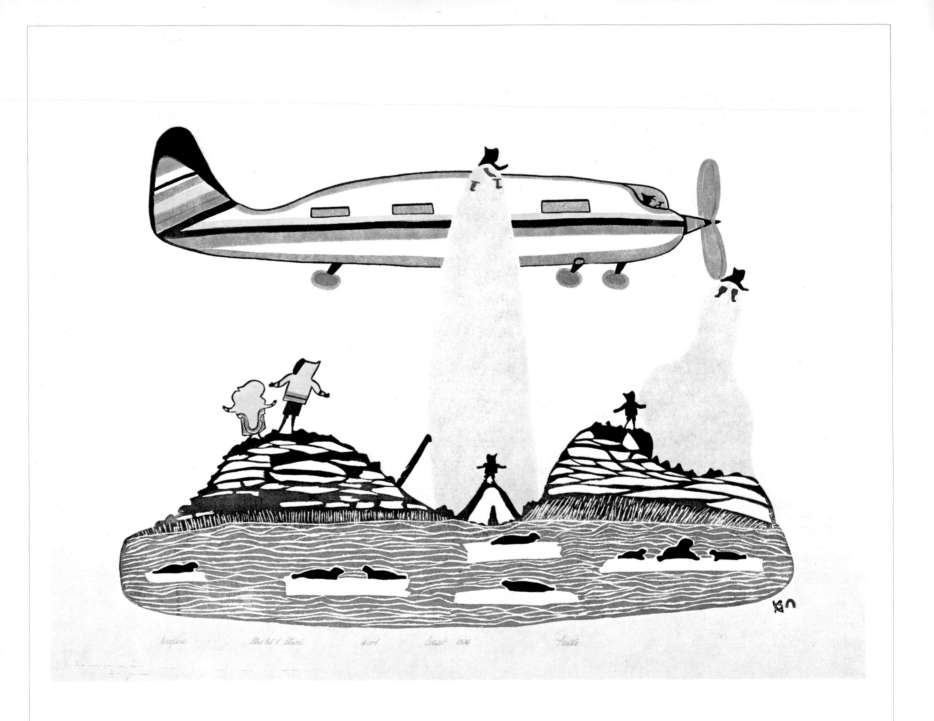

70 Pudlo / *Kavavoa*

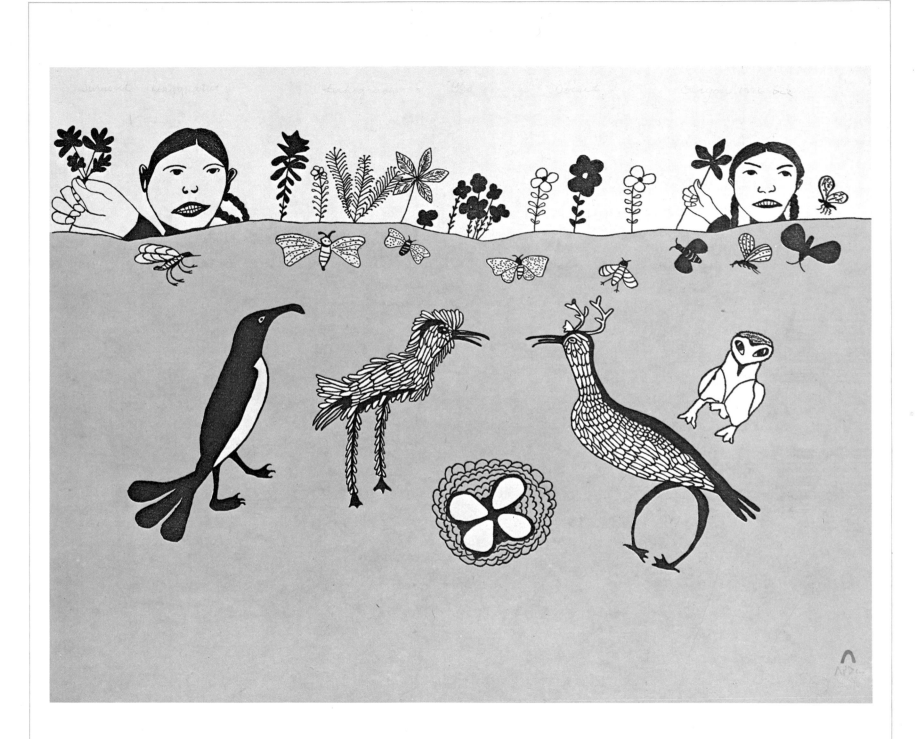

76 Ulayu / *Pitseolak Niviaqsi*

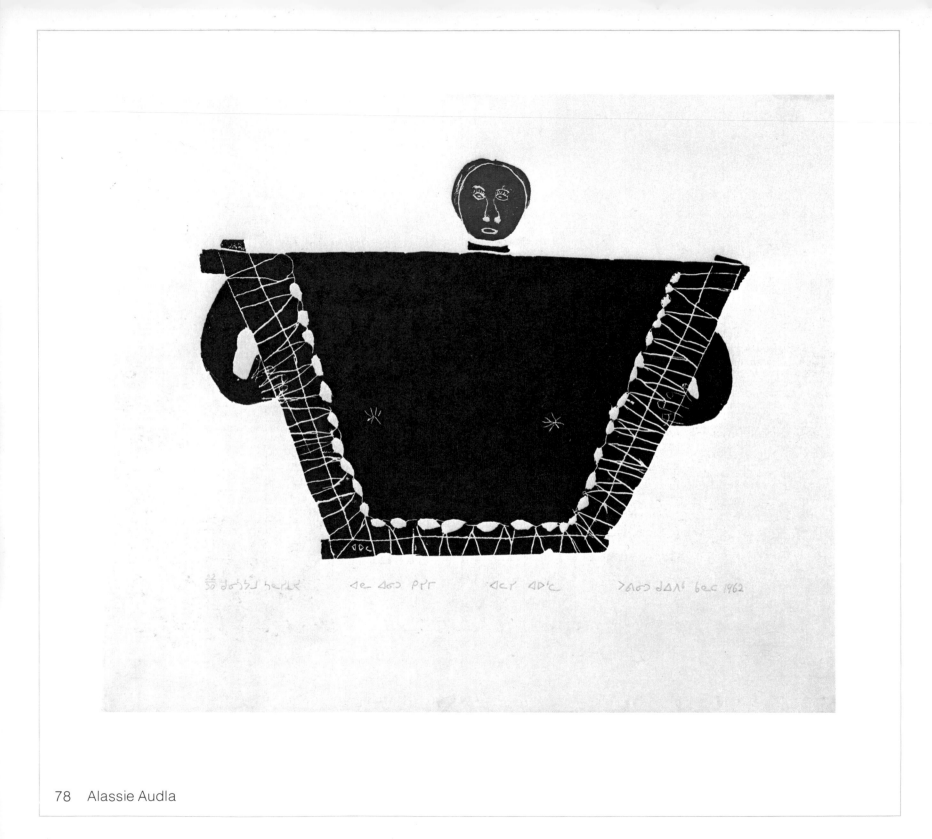

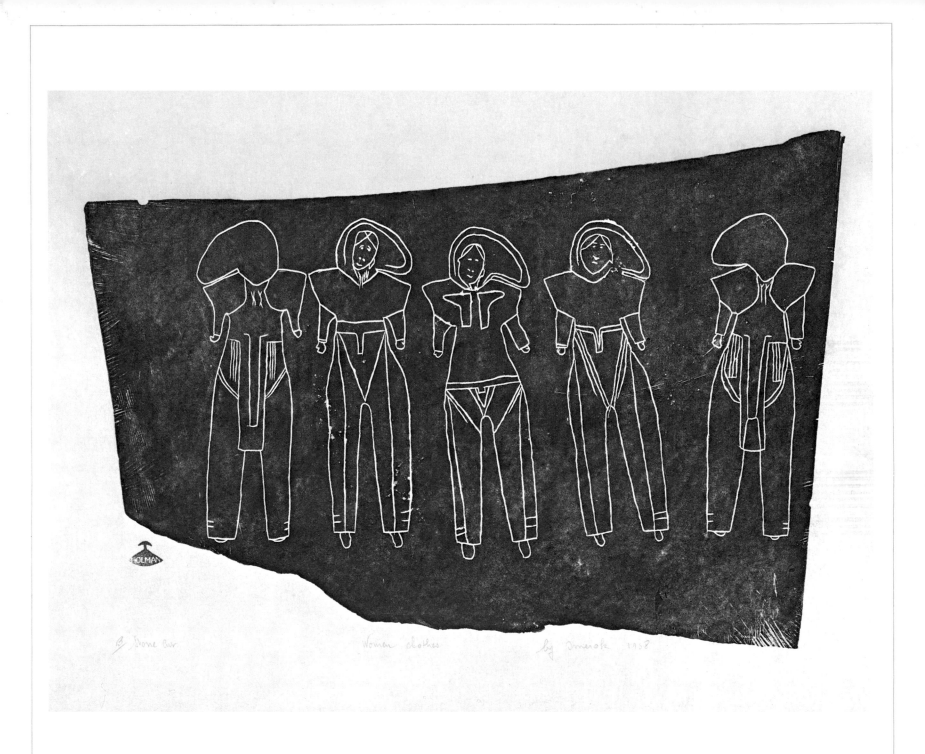

106 Mark Emerak / *Harry Egutak*

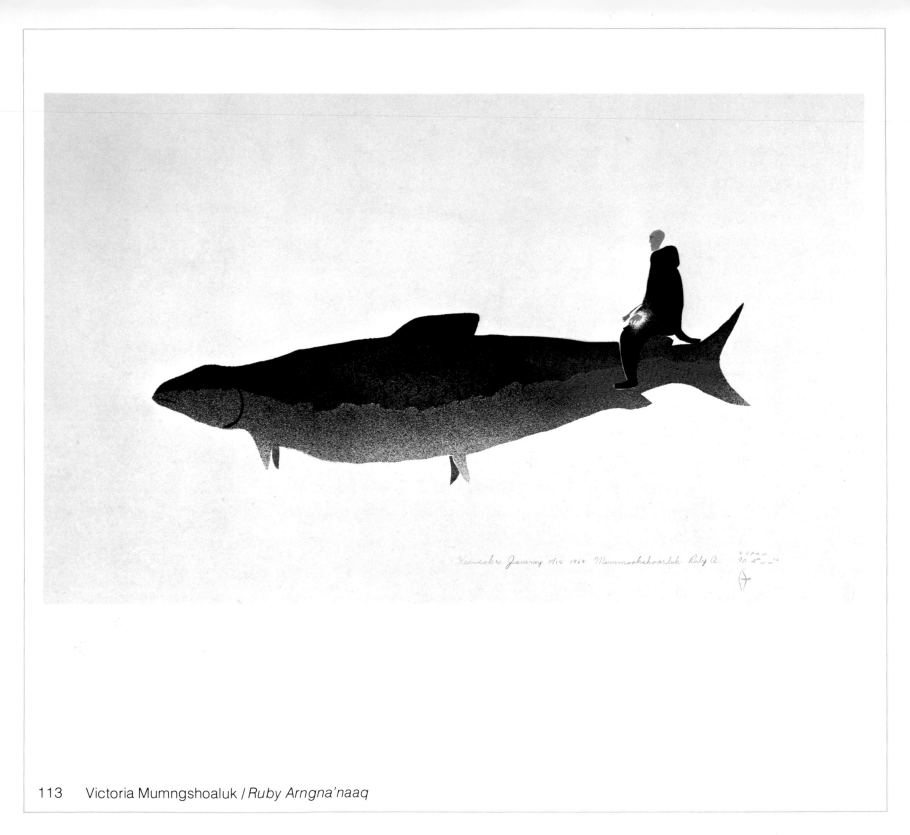

Keeveok's Journey 11/14 1969 Mummookshoarluk Ruby A.

113 Victoria Mumngshoaluk / *Ruby Arngna'naaq*

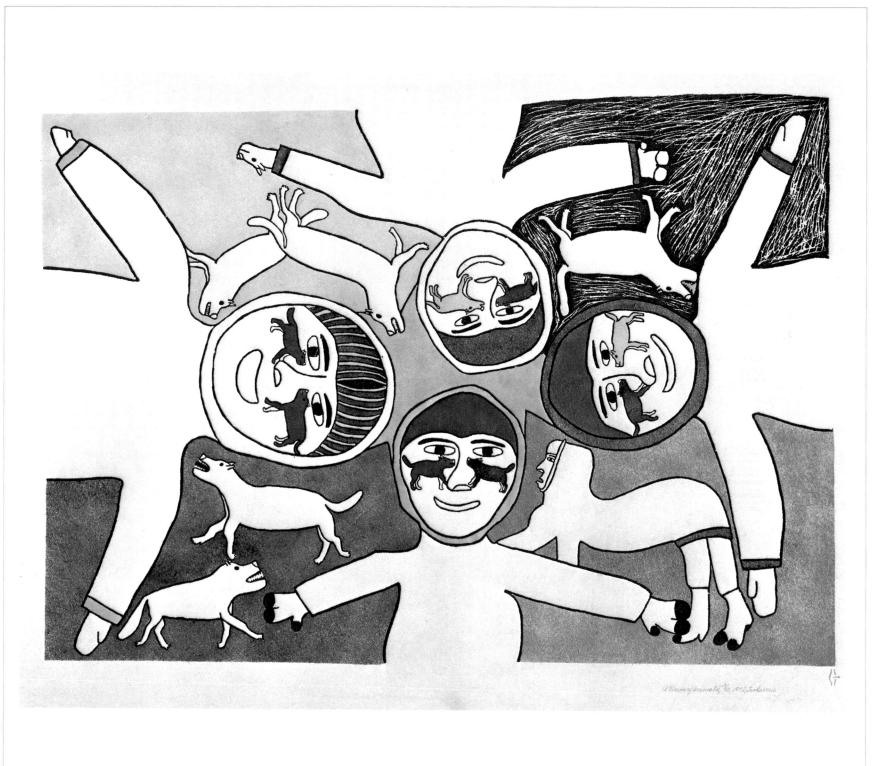

131 Simon Tookoome

Dancing Birds Kukiiyaut, Spring #56 1976

140 Myra Kukiiyaut / *Irene Taviniq*

141 Luke Anguhadluq / *William Noah*

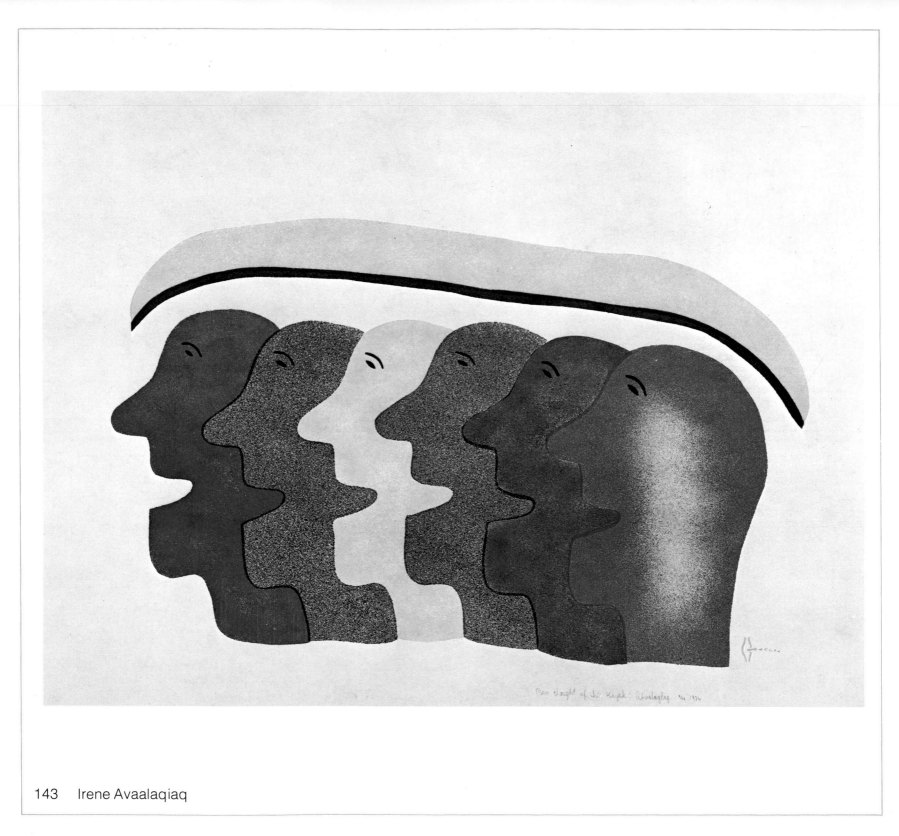

143 Irene Avaalaqiaq

"The Inuit Print." L'estampe inuit

A travelling exhibition
of the
National Museum of Man
National Museums of Canada
and the
Department of
Indian and Northern Affairs
Ottawa

Une exposition itinérante
du
musée national de l'Homme
Musées nationaux du Canada
et du
ministère des
Affaires indiennes et du Nord
Ottawa

Published by the
National Museum of Man
National Museums of Canada
Ottawa, Canada K1A 0M8

Publié par le
Musée national de l'Homme
Musées nationaux du Canada
Ottawa, Canada K1A 0M8

Catalogue No. NM92-58/1977

N° de catalogue NM92-58/1977

Second impression 1980

Deuxième impression 1980

Printed in Canada

Imprimé au Canada

Soft cover: ISBN 0-660-00082-2
Hard cover: ISBN 0-660-50278-X

Broché: ISBN 0-660-00082-2
Relié: ISBN 0-660-50278-X

Distributed in the United States,
Central and South America, Australia,
New Zealand and Southeast Asia by:
The University of Chicago Press
5801 South Ellis Avenue
Chicago, Illinois 60637

This catalogue is published with
financial support from the
Margaret Hess Canadian Studies
Fund of the National Museum of
Man, and with the cooperation
and assistance of the Northern
Coordination and Social Development
Branch of the Department of Indian
and Northern Affairs

Le présent catalogue est publié
avec l'apport financier du Fonds
Margaret Hess d'Études canadiennes
du musée national de l'Homme, et
avec l'aide et la collaboration
de la Direction de la coordination
et du développement social du
Nord du ministère des Affaires
indiennes et du Nord.

The prints are reproduced by per-
mission of the following:
West Baffin Eskimo Co-operative Ltd.
Fédération des Coopératives du
Nouveau-Québec
Holman Eskimo Co-operative Ltd.
Sanavik Co-operative Association Ltd.
Pangnirtung Eskimo Co-operative Ltd.

Les estampes ont été reproduites
avec la permission de ces organismes:
West Baffin Eskimo Co-operative Ltd.
Fédération des Coopératives du
Nouveau-Québec
Holman Eskimo Co-operative Ltd.
Sanavik Co-operative Association Ltd.
Pangnirtung Eskimo Co-operative Ltd.

Arctic
printmaking
communities

Les centres
de gravure
de l'Arctique

GREENLAND/GROENLAND

A R C T I C C I R C L E / C E R C L E A R C T I Q U E

* Holman

ÎLE VICTORIA ISLAND

ÎLE BAFFIN ISLAND

N O R T H W E S T T E R R I T O R I E S

T E R R I T O I R E S D U N O R D - O U E S T

DISTRICT
OF/DE
KEEWATIN

Pangnirtung

CUMBERLAND SOUND
BAIE CUMBERLAND

Cape Dorset
*

Baker Lake
*

HUDSON STRAIT/DÉTROIT D'HUDSON

Saglouc
(Sugluk)
*

Maricourt
(Wakeham Bay)
*

Ivujivik
*

Bellin
(Payne Bay)
*

Port Nouveau-Québec
(George River)
*

Povungnituk
*

HUDSON BAY/BAIE D'HUDSON

* Inoucdjouac
(Port Harrison)

A R C T I C Q U E B E C

N O U V E A U - Q U É B E C

N

Poste-de-la-Baleine
(Great Whale River)
*

Contents

Table des matières

Foreword

The art of the Canadian Inuit[1] is a phenomenon of the mid-twentieth century; in thirty years, a treasured abundance of good art has come from a very few persons within this distinct culture. We admire the varieties of style and medium, the range and scale of subject matter. We wonder that such beauty, vitality, joy and eloquence can pour forth from a culture under severe stress from rapid, deep and pervasive change.

Since 1948, Canadian Inuit artists have produced a brilliant art in carvings of stone, ivory, antler and whalebone and in ceramics, weaving, batiks, wall hangings, drawings, paintings and prints. The principal means of artistic expression continue to be sculptures and prints. The former, from exquisite tiny ivory pieces to massive soapstone carvings, were comprehensively reviewed in the exhibition "Sculpture/Inuit",[2] which travelled internationally between 1971 and 1973. When the Canadian Eskimo Arts Council was planning that show, I realized that its sister, a survey of the prints, must follow.

Where "Sculpture/Inuit" went back to prehistoric Canadian Arctic art of 500 B.C., the present exhibition presents a retrospective of the first twenty years of Canadian Inuit prints. That large body of work, numbering in the thousands, began very simply in 1957 at Cape Dorset in a conversation between two very creative artists, Oshowetuk and James Houston. This exhibition does them credit, and celebrates a remarkable, enduring people who take quiet pride in achievement.

The catalogue presents no rationale for this artistic achievement. One wishes for explanations, and several devoted students have struggled to explain the phenomenon; indeed, the creativity is so abundant as to frustrate explanation. That intellectual defeat,

1.
The term *Inuit* (singular *Inuk*) is used throughout this text to refer to the people commonly known in English as *Eskimo.* Rapidly finding its way into general Canadian usage, the term *Inuit* also reflects the preference of the people to which it refers. Exceptions are references to common anthropological terminology, for example Copper Eskimo.

2.
Canadian Eskimo Arts Council, *Sculpture of the Inuit: Masterworks of the Canadian Arctic* (Toronto: University of Toronto Press, 1971).

Phénomène des années 50, l'art inuit[1] canadien nous laisse en trente ans une abondance d'œuvres de qualité créées par un très petit nombre de personnes au sein de cette culture particulière. La variété des styles et des techniques, la gamme et la diversité des sujets traités forcent notre admiration. Nous nous émerveillons que tant de beauté, de vitalité, de joie et d'éloquence puissent sortir d'une culture qui subit la dure tension d'une évolution rapide et profonde.

Depuis 1948, les artistes inuit du Canada expriment leurs talents brillants dans la sculpture de la pierre, de l'ivoire, de l'andouiller ou de l'os de baleine, dans la céramique, le tissage, le batik, les pièces murales, le dessin, la peinture et la gravure. C'est surtout dans la sculpture et la gravure qu'ils continuent de trouver leur moyen d'expression. Des petites pièces d'ivoire finement ouvrées aux œuvres massives sculptées dans la stéatite, la sculpture a déjà fait l'objet d'une exposition d'ensemble «Sculpture/Inuit»[2] qui circula dans le monde entier entre 1971 et 1973. Alors que le Conseil canadien des arts esquimaux posait les jalons de cette exposition, je me rendais compte que l'estampe aussi méritait une telle initiative.

Si «Sculpture/Inuit» remontait à l'art préhistorique de l'Arctique canadien de 500 av. J.-C., cette exposition, elle, se veut une rétrospective des vingt premières années de l'art de l'estampe chez les Inuit canadiens. Cet art qui a produit des milliers de pièces, est né bien simplement en 1957, à Cape Dorset, d'une conversation entre deux artistes particulièrement innovateurs, Oshowetuk et James Houston. Cette exposition leur rend hommage tout en célébrant un peuple remarquable et patient qui tire modestement sa gloire de l'œuvre accomplie.

Le présent catalogue ne tente pas d'analyser les raisons d'une telle

1.
L'appellation «Inuit» (au singulier «Inuk») utilisée dans ce texte, désigne les gens communément appelés en français «Esquimaux». Rapidement adopté par l'usage canadien, ce terme reflète également la préférence des gens auxquels il s'applique. On ne l'utilise pas cependant lorsqu'il s'agit d'une terminologie d'ordre anthropologique, comme dans le cas des Esquimaux du Cuivre.

2.
Conseil canadien des arts esquimaux, *La Sculpture chez les Inuit: chefs-d'œuvre de l'Arctique canadien,* Toronto, University of Toronto Press, 1971.

however, leaves us free to enjoy and be enriched by these symbols and images of life in another cultural world.

The abundance of graphic images made the selection of a limited number of prints an exceedingly difficult task. The committee — consisting of Kananginak, artist and printmaker from Cape Dorset; Mary Craig, long involved with the sale of Inuit prints; and Kenneth Lochhead, artist—combined their visual acumen to make the difficult initial selection. The steering committee, made up of Gunther Abrahamson, George Swinton and myself, promptly confused the issue by adding another fifty prints. The good-humoured skirmishing that followed ended happily with a final selection that satisfied everyone concerned.

The cooperatives at Baker Lake, Cape Dorset, Holman Island and Pangnirtung, and the Fédération des Coopératives du Nouveau-Québec were most helpful in providing information. We wish to extend our gratitude to Ruby Arngna'naaq, John Houston, Marybelle Myers, Monique Piché, Terrence Ryan, Father Henri Tardy, O.M.I., and Susan Toolooktook. Jean Blodgett has given access to Baker Lake drawings in the care of the Winnipeg Art Gallery, Alma Houston has answered innumerable questions, and John MacDonald has been most helpful in matters of iconography. Barbara Tyler and Joanne Lochhead have, again, provided a wealth of professional expertise.

My greatest indebtedness is to Helga Goetz, this catalogue's principal author. Very heavy responsibilities have been smoothly discharged by Ms. Goetz and her selection committee and by Odette Gaboury as exhibition coordinator. Marie Routledge shouldered much of Helga's normal work load, freeing her to work on this catalogue. Other officers of the Department of Indian and

réalisation artistique. On voudrait des explications et plusieurs ont tenté d'éclaircir ce phénomène. De fait, une telle plénitude de créativité dépasse tout raisonnement, mais nous laisse cependant libres de savourer et d'apprécier les symboles et les images d'une autre culture.

Dans cette abondance d'images, le choix des estampes ne fut pas chose facile. Kananginak, artiste et graveur de Cape Dorset, Mary Craig qui depuis longtemps s'occupe de la vente des estampes, et Kenneth Lochhead, artiste, tous membres du comité de sélection, firent un premier choix. Le comité d'honneur, composé de Gunther Abrahamson, de George Swinton et de moi-même, vint y jeter la confusion en ajoutant une autre série de cinquante estampes. L'indécision qui s'ensuivit fit bientôt place au contentement de tous.

Les coopératives de Baker Lake, de Cape Dorset, de Holman et de Pangnirtung ainsi que la Fédération des Coopératives du Nouveau-Québec nous ont fourni de nombreux renseignements. Nous exprimons notre gratitude à Ruby Arngna'naaq, à John Houston, à Marybelle Myers, à Monique Piché, à Terrence Ryan, au R. P. Henri Tardy, o.m.i. et à Susan Toolooktook. Nous remercions également Jean Blodgett qui nous a donné accès aux dessins de Baker Lake de la Winnipeg Art Gallery, Alma Houston qui a répondu à nos innombrables questions et John MacDonald qui nous a grandement aidés en tout ce qui touche à l'iconographie. Notre reconnaissance va aussi à Barbara Tyler et à Joanne Lochhead qui ont bien voulu une fois encore mettre à notre disposition la richesse de leurs connaissances professionnelles.

Je suis particulièrement redevable à Helga Goetz, l'auteur principal de ce catalogue. Son comité de sélection, Odette Gaboury,

Northern Affairs and the Department of External Affairs, Ottawa, also closely cooperated throughout the development of the exhibition. Finally, as in many past instances, the National Museum of Man thanks the other members of the steering committee, Gunther Abrahamson, Department of Indian and Northern Affairs, and Professor George Swinton.

A half century ago, when most Canadian Inuit still lived within their traditional culture, Knud Rasmussen was exploring the intellectual life of the Igloolik Eskimo with Aua. At one point in their long discussions, Aua observed: "You see, you are equally unable to give any reason when we ask you why life is as it is. And so, it must be. All our customs come from life and turn towards life; we explain nothing, we believe nothing, but in what I have just shown you lies our answer to all you ask."[3]

3.
Knud Rasmussen, *Intellectual Culture of the Iglulik Eskimos,* Report of the Fifth Thule Expedition, 1921–24, vol. 7, no. 1 (Copenhagen: Gyldendal, 1929), pp. 55–56.

WILLIAM E. TAYLOR, JR.
DIRECTOR
NATIONAL MUSEUM OF MAN

coordonnatrice de l'exposition, et elle-même ont su s'acquitter brillamment des très lourdes responsabilités qui leur incombaient. Marie Routledge endossa une bonne partie du travail de Helga, la libérant ainsi pour la préparation du catalogue. Des fonctionnaires du ministère des Affaires indiennes et du Nord canadien et du ministère des Affaires extérieures nous ont apporté leur précieuse collaboration. En dernier lieu, le musée national de l'Homme remercie les autres membres du comité d'honneur, Gunther Abrahamson du ministère des Affaires indiennes et du Nord canadien et le professeur George Swinton.

Il y a un demi-siècle, alors que la plupart des Inuit baignaient encore dans leur culture traditionnelle, Knud Rasmussen explorait avec Aua la vie intellectuelle des Esquimaux d'Igloolik. Au cours de leurs longues discussions, Aua fit observer: «Vous voyez que vous êtes incapable de dire pourquoi la vie est ce qu'elle est. Il faut qu'il en soit ainsi. Toutes nos coutumes originent de la vie et retournent vers elle; nous n'expliquons rien, nous ne croyons en rien, mais c'est dans ce que je viens de vous montrer que réside notre réponse à toutes vos questions.»[3]

3.
Knud Rasmussen, *Intellectual Culture of the Iglulik Eskimos,* Report of the Fifth Thulé Expedition 1921–24, vol. 7, n° 1, Copenhague, Gyldendal, 1929, p. 55–56.

WILLIAM E. TAYLOR, FILS
DIRECTEUR
MUSÉE NATIONAL DE L'HOMME

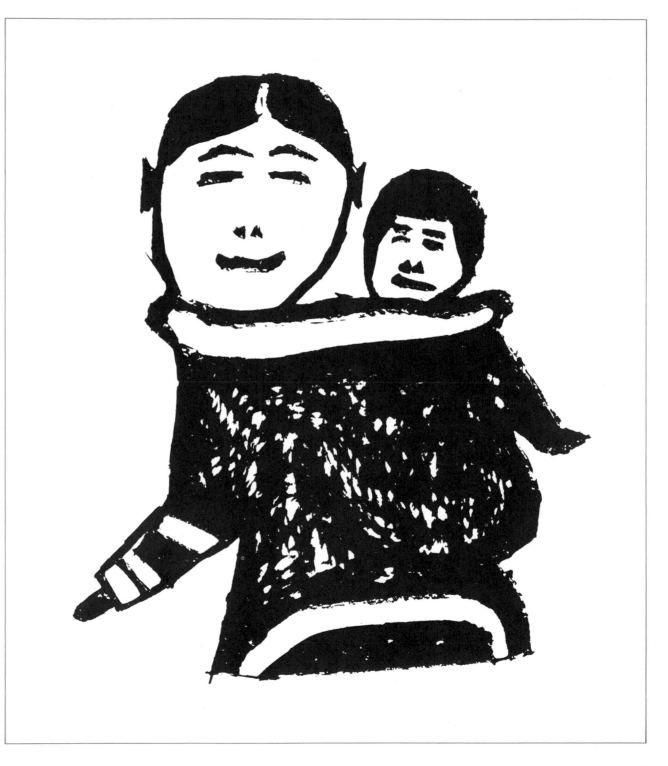

Incised image by
Lukta on walrus tusk,
used as basis for
stonecut print
(Cat. No. 2)

Image gravée par
Lukta sur une défense
de morse et utilisée
comme sujet d'une
gravure sur pierre
(n° 2 au cat.)

Antecedents

Although printmaking in the Canadian Arctic is a recent phenomenon, going back a mere twenty years, it can be considered part of the Canadian Eskimo's long history in the making of graphic images. The earliest manifestations were incised symbols and representations of objects on ivory, bone and antler. Archaeological evidence demonstrates that the use of incised line, either as pure decoration or symbol or as definition of anatomical structure on carved objects, has a history of more than 3,000 years (Taylor 1965: 5). Alaskan artifacts, especially, show a wealth of incised decoration (Hoffman 1897: 749). In the Canadian Arctic, fragmentary archaeological pieces from the Pre-Dorset culture (2500–800 B.C.) show the use of incised decoration, and Dorset-period sites (800 B.C.-A.D. 1300) have yielded some beautifully-made incised artifacts and elegant small carvings (Taylor 1965: 6). The Thule-culture people (A.D. 900–1700), direct ancestors of the present-day Canadian Inuit, appear to have been less creative in this area, although it is of interest to see the use of circular and curvilinear designs transmitted from their Alaskan origins. Objects from this period decorated with incised figures have also been found.

In historical times the carving of incised decorations on slices of walrus tusk, sometimes formed into cribbage boards or pipes, became common. These items were generally made for purposes of trade, and were probably influenced by the New England whalers' scrimshaw. Many of these tusks show sensitively engraved animals and birds or descriptive scenes of daily life and travel. They must be regarded as an immediate precursor of contemporary Canadian Inuit graphic art; indeed, such images were the basis for two early Cape Dorset stonecut prints in this exhibition—Lukta's *Mother and Child* (No. 2) and Tudlik's *Division of Meat* (No. 5).

Bien que la gravure soit un phénomène récent dans l'Arctique canadien puisqu'elle remonte à une vingtaine d'années seulement, on peut se permettre de dire qu'elle appartient à la longue histoire de la création d'images pittoresques par les Esquimaux canadiens. Les toutes premières manifestations se retrouvent dans des symboles et des représentations d'objets gravés sur ivoire, os ou andouillers. Des témoignages archéologiques prouvent que l'utilisation de la ligne gravée, soit comme pure décoration ou symbole ou comme définition de structures anatomiques sur divers objets sculptés, remonte à plus de 3 000 ans (Taylor, 1965, p. 5). Les objets fabriqués de l'Alaska dénotent une richesse toute particulière de décorations gravées (Hoffman, 1897, p. 749). L'Arctique canadien nous fournit des fragments archéologiques de la culture pré-Dorset (2500–800 av. J.-C.) qui montrent déjà l'utilisation de décorations gravées; des sites de la période Dorset (800 av. J.-C.–1300 apr. J.-C.) nous ont livré de beaux objets gravés et de fines petites sculptures (Taylor, 1965, p. 6). Les gens de Thulé (900–1700 apr. J.-C.), ancêtres directs des Inuit canadiens d'aujourd'hui, semblent avoir été moins audacieux dans ce domaine bien qu'il soit intéressant de noter l'utilisation de motifs circulaires ou curvilignes venus de l'Alaska dont ils tirent leurs origines. Des objets ornés de figures gravées appartenant à cette période furent aussi trouvés.

C'est tout au long de l'histoire qu'on retrouve ces décorations taillées sur défenses de morse dont on faisait parfois soit des tables de *cribbage,* soit des pipes. Ces objets étaient généralement destinés au commerce et s'inspiraient vraisemblablement des bibelots de fantaisie que fabriquaient les chasseurs de baleines de la Nouvelle-Angleterre. La plupart de ces défenses de morse, gravées

Another important precursor is the inlay and appliqué work done by women. Traditional caribou and sealskin clothing was commonly decorated with inlaid fur in contrasting shades, usually in a formal design. With the coming of outsiders, the possibility of trade encouraged the women to make *kamiit* (skin boots), bags or small hangings incorporating inlaid images. One such inlaid design by Kenojuak was used as the basis for a Cape Dorset print, *Rabbit Eating Seaweed* (No. 7). With the introduction of cloth by traders, which was eagerly acquired for the making of parkas, the women began to decorate clothing with appliqué instead of inlay work. The influence of appliqué design on printmaking is especially apparent in the work of Jessie Oonark (No. 132) and Irene Avaalaqiaq (No. 143), both of Baker Lake.

Nor is drawing on paper an entirely new activity for the Inuit. Drawings were collected by various explorers, scientists and adventurers, among them Franz Boas (1884–85), Knud Rasmussen (1921–24) and Robert Flaherty (1913–14).[1] The National Museum of Man, Ottawa, has in its collection a sketchbook of watercolours by Peter Pitseolak, of Cape Dorset, done in 1939–40 with materials supplied by the present Lord Tweedsmuir, then a clerk of the Hudson's Bay Company in Cape Dorset.

The collected drawings make an interesting comparison with the early prints for their conception of space and time and their themes. Of equal significance, they demonstrate the ease with which the Inuit approach the problems of making a two-dimensional image, a facility that is evident in the images produced in prints during the twenty years covered by this exhibition.

1.
For reproductions of some of these drawings, see Boas 1888, Rasmussen 1929, and Carpenter 1973.

avec tant de sensibilité, représentent des animaux, des oiseaux, des scènes de voyages ou de la vie quotidienne. On doit les considérer comme le signe immédiatement précurseur de l'art graphique contemporain des Inuit du Canada; de fait, c'est ce genre d'images qu'on retrouve à la base de deux des premières gravures sur pierre de Cape Dorset présentées dans cette exposition: *La mère et l'enfant* de Lukta (n° 2) et *Le partage de la viande* de Tudlik (n° 5).

Le travail d'applique et d'incrustation, exécuté par les femmes, ne fut pas non plus sans influence. Les vêtements en peau de phoque ou de caribou étaient généralement incrustés de fourrure aux teintes contrastantes généralement à motifs réguliers. Avec l'arrivée des gens de l'extérieur, les possibilités de commerce incitèrent les femmes à fabriquer des *kamiit* (bottes en peau), des sacs ou de petites pièces murales où s'incorporaient des images incrustées. C'est d'ailleurs un motif de ce genre dessiné par Kenojuak qui servit d'inspiration à l'estampe de Cape Dorset *Lapin se nourrissant d'algues* (n° 7). Introduits par les marchands, les tissus furent accueillis avec joie pour confectionner des anoraks et les femmes commencèrent à utiliser le travail d'applique plutôt que l'incrustation. L'influence sur la gravure de ces motifs appliqués est particulièrement apparente dans l'œuvre de Jessie Oonark (n° 132) et d'Irene Avaalaqiaq (n° 143), toutes deux de Baker Lake.

Le dessin sur papier n'est pas non plus une activité entièrement nouvelle chez les Inuit. Divers explorateurs, savants ou aventuriers notamment Franz Boas (1884–1885), Knud Rasmussen (1921–1924) et Robert Flaherty (1913–1914), rapportèrent des dessins de leurs voyages.[1] Le musée national de l'Homme à Ottawa possède dans sa collection, un album d'aquarelles de Peter Pitseolak de Cape Dorset.

1.
Pour des reproductions de certains de ces dessins, voir Boas 1888, Rasmussen 1929 et Carpenter 1973.

Modern Printmaking

Experimentation in modern printmaking began in the Canadian Arctic in 1957, at Cape Dorset. The first annual catalogued collection was assembled in 1959, and was received with enthusiasm by collectors in southern Canada. The success of the Cape Dorset project prompted other communities to follow suit. Prints from Povungnituk appeared in 1962, Holman in 1965, Baker Lake in 1970, several Arctic Quebec communities in 1972, and Pangnirtung in 1973. Each of these communities has developed independently, and differs in choice of imagery, in technique, and in the dynamics of the print shop. Of paramount importance, given the isolation from both the tradition and the technology of printmaking, has been the interaction of the artists and printmakers with outside agents—advisers, instructors, and their own cooperatives and marketing agencies. Where a catalyst has been present, enormous talent has emerged.

Ces aquarelles avaient été faites en 1939–1940 avec des matériaux fournis par l'actuel Lord Tweedsmuir, alors simple commis à la Compagnie de la Baie d'Hudson à Cape Dorset.

Cette collection de dessins permet d'établir une comparaison intéressante avec les premières estampes aux points de vue de la conception de l'espace et du temps ainsi que des thèmes. Il est tout aussi important de remarquer qu'elle témoigne de la facilité naturelle avec laquelle les Inuit traitaient généralement du problème des images à deux dimensions. Cette aisance se retrouve dans les estampes présentées à cette exposition et produites au cours des vingt dernières années.

On posa les premiers jalons de la gravure moderne dans l'Arctique canadien en 1957, à Cape Dorset. Le catalogue annuel de la première collection sortit en 1959 et fut reçu avec enthousiasme par les collectionneurs du sud du Canada. Le succès remporté à Cape Dorset incita alors d'autres communautés à faire de même. Des estampes de Povungnituk, de Holman, de Baker Lake et de plusieurs autres communautés du Nouveau-Québec ainsi que de Pangnirtung parurent respectivement en 1962, 1965, 1970, 1972 et 1973. Ces collectivités s'étant développées indépendamment les unes des autres, le choix de leur sujet, de leur technique et le caractère même de leurs ateliers diffèrent. Étant donné leur isolement tant de la tradition que de la technologie de la gravure, l'action réciproque qui s'exerça entre les artistes et les graveurs et les conseillers de l'extérieur ou instructeurs et leurs coopératives et agences de mise en marché s'avéra d'une très grande importance. D'énormes talents se manifestèrent partout où se trouva un catalyseur.

La gravure moderne

Explanatory Note

In the catalogue entries, the name of the artist who created the original image appears in roman type, and that of the printmaker who translated the image onto one of the print media is in *italics*. An asterisk after the artist's name indicates that it has not been possible to identify the printmaker with certainty.

The print size is that of the image only; height precedes width.

The related works, that is the original images, are in the possession of the respective cooperatives unless otherwise indicated.

Note explicative

Dans les inscriptions du catalogue, le nom de l'artiste qui créa l'image originale apparaît en caractères romains, et celui du graveur qui rendit l'image en estampe, au moyen d'une des techniques de reproduction, est en *italique*. Un astérisque suivant le nom de l'artiste signifie qu'il a été impossible d'identifier le graveur de façon certaine.

Les dimensions données de l'estampe sont celles de l'image seulement; la hauteur précède la largeur.

Les œuvres connexes, soit les images originales, sont la propriété des coopératives respectives, sauf indication contraire.

Inuktitut Vocabulary

Words in the text in the language of the Inuit are spelled in accordance with the orthography developed by the Inuit Language Commission.

Vocabulaire inuktitut

Dans le texte, les mots en langue inuit sont épelés suivant l'orthographe élaborée par la Commission de la langue inuit.

Singular *Singulier*	*Plural* *Pluriel*	*English*	*Français*
ajagaq	ajagat	a game	un jeu
amauti	amautiit	woman's parka	anorak de femme
avataq	avatait	inflated sealskin float	flotteur en peau de phoque gonflée
inuksuk	inuksuit	cairn	cairn
kamik	kamiit	skin boot	botte en peau
qamutik	qamutiit	sled	traîneau
qulliq	qulliit	traditional oil lamp	lampe à l'huile traditionnelle
ulu	ulut	woman's knife	couteau de femme
umiaq	umiat	sealskin boat	bateau en peau de phoque

Cape Dorset

Cape Dorset

When James Houston, a young artist with an intense interest in the Canadian north, arrived in Cape Dorset in 1951 under a grant from the federal government, only three families were resident in the community. The majority of the Inuit people lived in permanent camps scattered along the jagged coastline, hunting seal, trapping white fox, and travelling inland to hunt caribou or to Cape Dorset to trade. The following decade saw the disintegration of the camp system as more and more families moved to Cape Dorset, attracted by the availability of wage employment, health and social services, and schooling for the children (Higgins 1968).

During this period of change, Houston was intimately involved with the life of the people. His initial assignment had been to encourage the Inuit to expand their carving activities and thereby develop a degree of economic self-sufficiency. In 1953 he was persuaded to become an employee of the Department of Northern Affairs and National Resources,[1] charged with the development of arts and crafts programmes in the North, but in 1955, anxious to concentrate his efforts on Cape Dorset, he accepted the position of area administrator of that region. His encouragement was to have a major impact on the development of Cape Dorset as a community known for its art.

The years of Houston's tenure were a time of experimentation in ways to establish economic independence. The climate was one of openness to new ideas, which often revolved around art activities. Many of the hunters proved to be skilled carvers, and exceptionally fine carvings of the local green serpentine resulted from their efforts. The women were encouraged to turn their sewing skills to the making of handicraft items for sale.

1.
The Department's name was changed in 1966 to Indian Affairs and Northern Development. In the text it will be referred to as Northern Affairs.

Trois familles seulement vivaient à Cape Dorset lorsque James Houston, jeune artiste passionné par le Nord canadien arriva en 1951 muni d'une bourse du gouvernement fédéral. La majorité des Inuit demeuraient dans des campements permanents parsemés le long de la côte déchiquetée, chassant le phoque, piégeant le renard arctique et voyageant à l'intérieur pour chasser le caribou ou se rendre à Cape Dorset pour y commercer. Au cours de la décennie suivante, on assista à la désintégration de la vie dans les camps et les familles déménagèrent peu à peu à Cape Dorset attirées par la disponibilité d'emplois salariés, de services sociaux ou de santé et d'écoles pour leurs enfants (Higgins, 1968).

Pendant toute cette période d'évolution, Houston vivait en contact étroit avec la population. Sa tâche première avait été d'encourager les Inuit à étendre leurs activités artistiques dans le domaine de la sculpture afin qu'ils puissent acquérir une certaine autonomie économique. On réussit à le persuader en 1953 d'entrer au ministère des Affaires du Nord et des Ressources nationales[1] où il fut chargé de la mise sur pied de programmes d'art et d'artisanat dans le Nord. Mais en 1955, voulant se concentrer davantage sur Cape Dorset, James Houston accepta le poste d'administrateur régional. Il espérait ainsi avoir plus d'influence sur l'essor de Cape Dorset, collectivité déjà bien connue pour ses activités artistiques.

Les années durant lesquelles Houston occupa son poste furent une période d'essai visant à l'établissement d'une certaine indépendance économique. On était très favorable aux nouvelles idées qui, le plus souvent, concernaient les activités artistiques. Bien des chasseurs se révélèrent d'adroits sculpteurs et de très belles œuvres finement taillées dans la pierre locale, la serpentine, sont le fruit de leurs

1.
Le nom du ministère fut changé en 1966 et devint ministère des Affaires indiennes et du Nord canadien. Dans le texte, on le nomme ministère des Affaires du Nord.

Printmaking began, in Houston's account, when Oshowetuk expressed his curiosity about the means by which identical images could appear on every package of cigarettes (Houston 1962: 639). This led Houston to demonstrate how an incised line, in this case on a walrus tusk, could be reproduced on paper by repeated inking. From this small beginning an excited group of men began experimenting with a variety of available materials, including linoleum tiles, stone blocks, and sealskin. Images, too, came from several sources — incised tusks, inlaid sealskin designs, small pencil drawings. Among the artists submitting drawings at this time were some of the most respected hunters, including the acknowledged leader, Pootoogook (No. 6).

Encouraged by the possibilities of the new venture, Houston spent five months in Japan, in the late autumn and winter of 1958, studying woodcut techniques and the workshop arrangements of Japanese printers. Upon his return to Cape Dorset a similar workshop method was established, with specialists cutting and printing stencils and stonecuts after drawings of other graphic artists. A distinctive reminder of this early Japanese influence is the use of stamped signature blocks to identify the artists and their print shop.

Thirteen of the early prints were exhibited and sold by the Hudson's Bay Company in Winnipeg in December 1958. In the summer of 1959 an exhibition of the prints was held at the Stratford Shakespearean Festival, Stratford, Ontario.[2] The entire collection of 1959 prints was exhibited at the Montreal Museum of Fine Arts in the spring of 1960. Subsequently, prints were distributed to dealers.[3] The enthusiastic reception encouraged the artists of Cape Dorset to continue their printmaking activities and to expand them.

2.
Stratford Festival, *Eskimo Exhibit 59* (Ottawa: Department of Northern Affairs and National Resources, 1959).

3.
At this time, the Industrial Division of the Department of Northern Affairs was responsible for marketing the prints.

efforts. On encouragea les femmes à mettre à profit leur talent de couturière pour faire des objets d'artisanat en vue de les vendre.

La gravure commença, selon Houston, lorsque Oshowetuk demanda un jour comment des images identiques pouvaient apparaître sur tous les paquets de cigarettes (Houston, 1962, p. 639). Houston décida alors de leur montrer comment une ligne gravée, dans ce cas sur une défense de morse, pouvait se reproduire sur le papier grâce à des encrages répétés. Cette révélation encouragea un groupe enthousiaste à s'essayer sur toutes sortes de matériaux disponibles, y compris des tuiles de linoleum, des blocs de pierre et des peaux de phoque. Les images aussi provenaient de sources diverses: défenses de morse gravées, peaux de phoque incrustées ou simples dessins au crayon. Parmi les artistes qui soumettaient leurs dessins à cette époque, on retrouvait certains des chasseurs les plus renommés, dont Pootoogook, le chef bien connu (nº 6).

Encouragé par les possibilités qu'offrait cette nouvelle entreprise, Houston alla passer cinq mois au Japon à la fin de l'automne et au cours de l'hiver 1958. Il y étudia les techniques de la gravure sur bois et l'aménagement des ateliers des graveurs japonais. À son retour à Cape Dorset, les méthodes de ces derniers furent appliquées dans l'atelier où des spécialistes gravaient la pierre et imprimaient au pochoir, d'après des dessins exécutés par d'autres artistes. L'utilisation des tampons de signatures pour identifier les artistes et leur atelier est un souvenir bien précis de cette influence japonaise.

La Compagnie de la Baie d'Hudson exposa et vendit treize des premières estampes à Winnipeg en décembre 1958 et une exposition eut lieu au Stratford Shakespearean Festival, en Ontario, au cours de l'été 1959.[2] La collection entière des estampes de 1959

2.
Stratford Festival, *Eskimo Exhibit 59*, Ottawa, ministère des Affaires du Nord et des Ressources nationales, 1959.

Stonecut and stencil techniques were developed in the first few years. Experiments proved the use of scraped sealskin as a stencil medium to be impractical, and this material was replaced by stencil paper. Interest in stencil printing gradually diminished, but stonecut printing has become a highly skilled specialty of the Cape Dorset print shop. Cutting away all surfaces of the block not to be printed is an exacting task. Equally delicate is the process of applying several colours of inks and hand-pulling an edition of fifty identical prints. While studio conditions today are spacious and efficient, in earlier days they were far from ideal.

Only nine stonecutter/printers have been involved in a twenty-year period.[4] They are a highly skilled, cohesive group, at ease with the work of the artists whose drawings they translate into prints. Their role includes the selection of images, colour choice and proofing, with minimal involvement of the original artist. That is not to say that the artists are uninterested in the prints — Pitseolak, for example, has expressed a preference for the prints over her original drawings—, but it does give the printmakers a responsibility far beyond the merely technical.

The transfer of a tracing of the original drawing to a flat stone surface is fairly straightforward. It is in the interpretation of textural markings and fine detail that the stonecutter must be especially sensitive to the intention of the original artist and to the exigencies of the stone block as a print medium.

Houston encouraged people to draw, supplying materials and purchasing virtually all of the drawings brought to the cooperative. Camp life, memories and dreams were all recorded on paper, giving the printers a rich source of images.

4.
Eegyvudluk Pootoogook, Iyola, Kananginak and Lukta were the four original printmakers. They were joined by Eliyah, Kavavoa, Nigeocheak, Oshowetuk and Ottochie.

fut exposée au Musée des Beaux-Arts de Montréal au printemps 1960 et on commença à placer des estampes chez les commerçants.[3] Encouragés par l'accueil chaleureux que reçurent ces expositions, les artistes de Cape Dorset ne pouvaient que persévérer et étendre leurs activités.

C'est au cours des quelques premières années que les techniques de la gravure sur pierre et du pochoir furent mises au point. L'expérience prouva qu'il était peu pratique d'utiliser des peaux de phoque écorchées comme matériau d'impression et on les remplaça par du papier. Si l'intérêt pour le pochoir alla en diminuant, la gravure sur pierre, par contre, devint une spécialité hautement développée à Cape Dorset. Évider d'un bloc de pierre toutes les surfaces qui ne doivent pas être imprimées, voilà une tâche astreignante. Mais c'est également très délicat d'appliquer plusieurs couleurs d'encre et de tirer à la main cinquante gravures identiques. Si les ateliers sont aujourd'hui spacieux et très fonctionnels, les conditions étaient loin d'être idéales au début.

On ne compte que neuf graveurs ou tailleurs de pierre au cours de cette période de vingt ans.[4] Il s'agit d'un groupe très homogène, plein de talent et qui transpose aisément en estampes les dessins des artistes. Leur rôle s'étend au choix des images, de la couleur et des épreuves, ainsi la participation de l'artiste est réduite au minimum, ce qui ne veut pas dire, cependant, qu'il se désintéresse des estampes — Pitseolak, par exemple, dit bien qu'elle préfère les estampes à ses dessins originaux — mais le rôle des graveurs dépasse largement celui de simple technicien.

Le transfert du tracé d'un dessin original sur une surface de pierre plate est assez facile. C'est dans l'interprétation des effets de texture

3.
La Division industrielle du ministère des Affaires du Nord était alors responsable de la mise en marché des estampes.

4.
Eegyvudluk Pootoogook, Iyola, Kananginak et Lukta étaient les quatre graveurs du début. Eliyah, Kavavoa, Nigeocheak, Oshowetuk et Ottochie se joignirent à eux.

Copperplate engraving was introduced by Houston in 1961, allowing interested artists to work directly on the printing plate. Early experiments proved so interesting that Alexander Wyse, an English artist with experience in this medium, was hired as an instructor. He worked with the artists from July 1961 to April 1962. Among those working in the new medium were experienced printmakers, including Iyola, Kananginak and Ottochie, as well as artists who up to that point had done only drawings. Kenojuak and the aging Kiakshuk were especially prolific. Many found the demands of the medium frustrating. Pauta is said to have taken an axe to the copperplate in order to achieve the desired effect of fur on the engraving of a bear (Eber 1975: 29).

Engravings dominated the collections of 1962 and 1963, and have continued to be of some interest since that time. However, none of the artists have yet tried to fully explore the technical potential of the medium.

Upon Houston's departure from Cape Dorset in 1962, Terrence Ryan, an artist from Toronto who had joined the West Baffin Eskimo Co-operative in 1960, became the principal adviser to the artists. He has remained in the community since that time, is now manager of the cooperative, and has been a constant force in the developments that have taken place.[5]

Among Ryan's ideas was the establishment of a lithography studio. He hoped to attract some of the younger people to printmaking, as well as give interested artists a more direct involvement in the print process than was possible in the stonecutting workshop. Basic equipment was purchased in 1972. Several introductory workshops were followed by the arrival, in 1974, of Wallace Brannen from the

5.
One exception is the 1964–65 collection. Ryan was on leave from the cooperative in 1964, and Robert Paterson, a Toronto artist, acted as adviser during his absence.

et des petits détails que le graveur sur pierre doit faire preuve de sensibilité afin de respecter l'intention de l'artiste original et de se plier aux exigences du bloc en tant que matériau d'impression.

Houston encouragea grandement les gens à dessiner, leur fournissant tout le matériel nécessaire et achetant pratiquement tous les dessins présentés à la coopérative. La vie dans les campements, les souvenirs et les rêves, tout fut enregistré sur papier, procurant ainsi aux graveurs une source inépuisable d'images.

Houston introduisit la gravure sur cuivre en 1961, ce qui permit aux artistes qui le désiraient de graver directement sur la planche. Les premiers essais furent si intéressants qu'on engagea un instructeur, Alexander J. Wyse, artiste anglais très qualifié dans cette technique. Il travailla avec les artistes de juillet 1961 à avril 1962. Parmi ceux qui employaient cette nouvelle technique, on retrouvait des graveurs d'expérience comme Iyola, Kananginak et Ottochie ainsi que des artistes qui, jusque-là, n'avaient fait que du dessin. Kenojuak et le vieux Kiakshuk furent particulièrement prolifiques. Beaucoup trouvèrent que les exigences de cette technique étaient frustrantes. On raconte que Pauta alla jusqu'à se servir d'une hache pour mieux rendre l'effet de la fourrure sur une planche de cuivre qui représentait un ours (Eber, 1975, p. 29).

Les gravures sur cuivre dominaient dans les collections de 1962 et 1963, et continuent, depuis, à éveiller un certain intérêt. Néanmoins, aucun des artistes n'a encore pleinement exploré toutes les possibilités de cette technique.

Lorsque Houston quitta Cape Dorset en 1962, Terrence Ryan, un artiste de Toronto, qui s'était joint en 1960 à la West Baffin Eskimo Co-operative, devint le conseiller principal des artistes. Il est resté

Nova Scotia School of Design. He has been actively involved since that time, working with several young printmakers and encouraging the collaboration of the artists.

The approach is varied. Jamasie is more comfortable working at home. He draws directly on the lithography plate with grease pencil, submitting the finished work for printing. Ulayu and Lucy submit line drawings, which are then rendered on the plate or stone, probably by Qeatshuk Niviaqsi, the shop's master renderer. Lucy, in particular, is concerned about colour in the proofing. Pudlo has become quite involved in the entire process, and Kananginak is especially proficient in the lithography medium while remaining active in stonecutting and engraving.

In twenty-five years, Cape Dorset has been transformed from a trading post and administrative centre to a thriving permanent settlement. The artists have virtually ignored these changes in their choice of imagery, continuing to draw on old stories and personal experience of life on the land or on their own fertile imaginations. There is a joyousness about Cape Dorset images that reflects the feelings of the people for their hauntingly beautiful and relatively bountiful land.

dans la communauté où il est maintenant directeur de la coopérative et il n'a pas cessé d'être l'âme dirigeante de tout ce qui s'y est fait.[5]

Ryan rêvait de mettre sur pied un studio de lithographie. Il espérait ainsi attirer à la gravure quelques-uns des plus jeunes tout en accordant aux artistes intéressés une participation plus directe au processus d'impression qu'on ne pouvait le faire à l'atelier de gravure sur pierre. On acheta l'équipement de base en 1972. Plusieurs ateliers d'initiation aux techniques ont précédé l'arrivée, en 1974, de Wallace Brannen de la Nova Scotia School of Design. Wallace Brannen a été très actif depuis lors, travaillant avec plusieurs jeunes graveurs et encourageant la collaboration des artistes.

La méthode varie. Jamasie travaille plus facilement à la maison. Il dessine au crayon gras directement sur les planches lithographiques et soumet son travail terminé à l'impression. Ulayu et Lucy présentent des dessins au trait qui sont alors rendus sur la plaque ou la pierre généralement par Qeatshuk Niviaqsi, le maître en la matière. Lucy s'intéresse tout particulièrement aux couleurs de l'épreuve. Pudlo s'occupe du processus tout entier et Kananginak est particulièrement versé dans la technique de la lithographie tout en s'occupant activement de la gravure sur pierre et sur cuivre.

Poste de traite et centre administratif il y a vingt-cinq ans, Cape Dorset est devenu aujourd'hui une localité permanente et prospère. Les artistes ont pratiquement ignoré cette évolution dans le choix des images et continuent à dessiner de vieilles légendes ou des expériences personnelles de leur vie dans la nature ou se laissent aller à leur imagination fertile. Les images de Cape Dorset traduisent une certaine allégresse qui reflète bien le sentiment d'un peuple à l'égard de terres relativement arides mais d'une beauté obsédante.

5.
À l'exception de la collection de 1964–1965; Ryan était en congé en 1964 et Robert Paterson, un artiste de Toronto, agissait en tant que conseiller à la coopérative pendant son absence.

Niviaksiak
Kananginak

Three Caribou 1957

Stonecut, 17.2 × 32.5 cm
Cape Dorset
(not published in the Cape
Dorset print catalogues)

RELATED WORK:
Black pencil drawing, same size
as print image.

This is one of the first stonecut
prints produced in Cape Dorset.
Kananginak has spoken of his
frustration in cutting the block,
due to his inexperience and
the number of times the relief
design broke (Terrence Ryan,
data sheet, Mar. 1977).

Trois caribous 1957

Gravure sur pierre, 17,2 × 32,5 cm
Cape Dorset
(non publié dans le catalogue
d'estampes de Cape Dorset)

OEUVRE CONNEXE:
Dessin au crayon noir de même
dimension que l'image de cette
estampe.

C'est l'une des premières gravures
sur pierre faites à Cape Dorset.
Kananginak a relaté sa frustration,
due à son manque d'expérience,
lorsqu'il taillait le bloc et les
nombreuses fois où le dessin en
relief se brisa (Terrence Ryan,
commentaires, mars 1977).

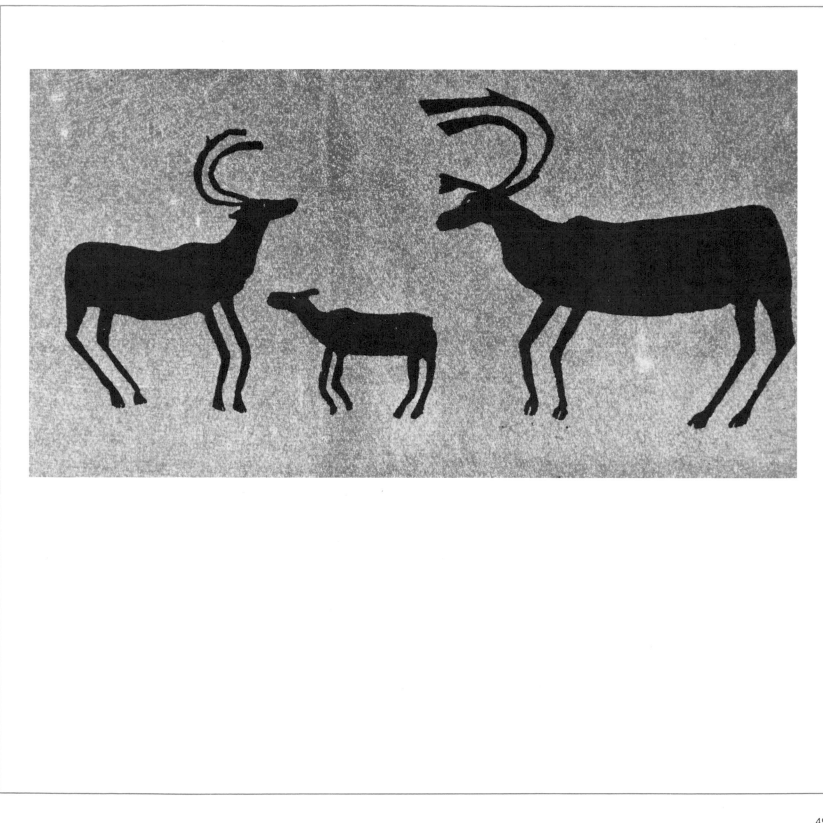

Lukta
Kananginak

Mother and Child 1959

Stonecut, 13.5 × 9.0 cm
Cape Dorset print catalogue 1959,
No. SC-14

RELATED WORK:
Incised image on walrus tusk.

This image of a mother and child
is another of the very early
stonecut prints. The original image,
incised on tusk by Lukta, was
enlarged by Kananginak, using a
simple grid technique (Terrence
Ryan, data sheet, Mar. 1977).

The textured surface of the parka
on the incised tusk is translated
as a flat black area in the print.

La mère et l'enfant 1959

Gravure sur pierre, 13,5 × 9 cm
Catalogue d'estampes de
Cape Dorset 1959, n° SC-14

OEUVRE CONNEXE:
Image gravée sur défense de morse.

Cette image d'une mère et de son
enfant fait encore partie des toutes
premières gravures sur pierre. Lukta
grava l'image originale sur une
défense de morse et Kananginak la
mit au carreau (Terrence Ryan,
commentaires, mars 1977).

La texture de l'anorak de l'image
gravée sur la défense de morse
ressort comme un aplat noir sur
l'estampe.

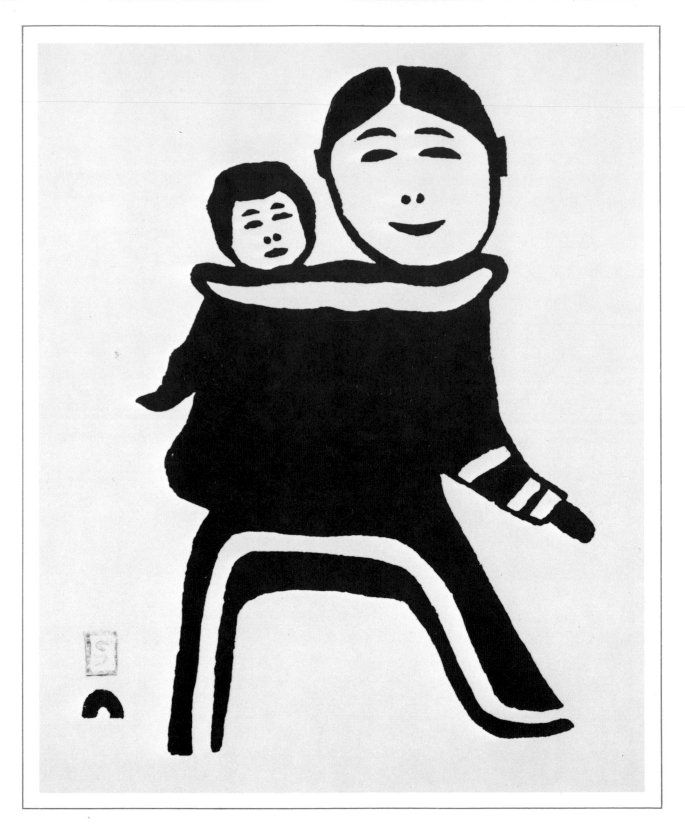

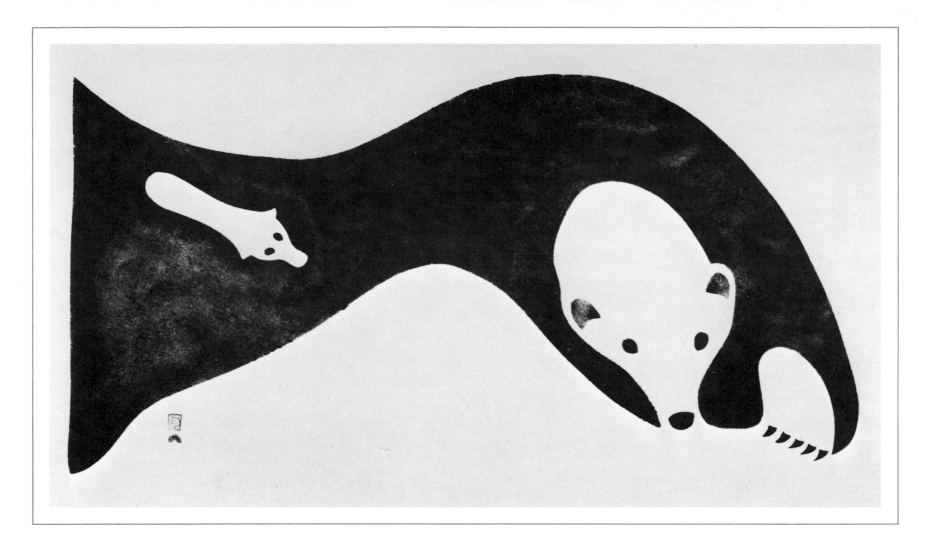

3

Niviaksiak*

Polar Bear and Cub in Ice
1959

Stencil, 23.8 × 48.5 cm
Cape Dorset print catalogue 1959,
No. SS-12

RELATED WORK:
Black pencil drawing, same size
as print image.

The open channel in the ice where
the bear and her cub are swimming
resembles the graceful form of
this animal's undulating motion
in the water.

*Ours polaire et son petit
dans les glaces* 1959

Pochoir, 23,8 × 48,5 cm
Catalogue d'estampes de
Cape Dorset 1959, n° SS-12

OEUVRE CONNEXE:
Dessin au crayon noir de même
dimension que l'image de cette
estampe.

Le canal ouvert dans la glace, où
nagent l'ours polaire et son petit,
rappelle la forme gracieuse du
mouvement ondulant de cet animal
dans l'eau.

Tudlik*

*Bird Dream Forewarning
Blizzards* 1959

Stonecut, 44 × 33 cm
Cape Dorset print catalogue 1959,
No. SC-16

RELATED WORK:
Drawing in which this image is one
motif; same size as print image.

The movements of birds are used
to foretell approaching weather
conditions. Here the bird–human
looms as an ominous figure of
the impending storm.

The background colour was applied
to the paper prior to the printing
of the black forms (Terrence Ryan,
data sheet, Mar. 1977).

*Apparition de l'oiseau,
présage de tempêtes* 1959

Gravure sur pierre, 44 × 33 cm
Catalogue d'estampes de
Cape Dorset 1959, nº SC-16

OEUVRE CONNEXE:
Dessin dont cette image est un
des motifs; de même dimension
que l'image de cette estampe.

Le mouvement des oiseaux permet
de prédire le temps qu'il va faire. Ici,
l'homme-oiseau surgit comme la
figure menaçante de l'orage
imminent.

On appliqua la couleur sur le papier
avant d'imprimer les formes noires
(Terrence Ryan, commentaires,
mars 1977).

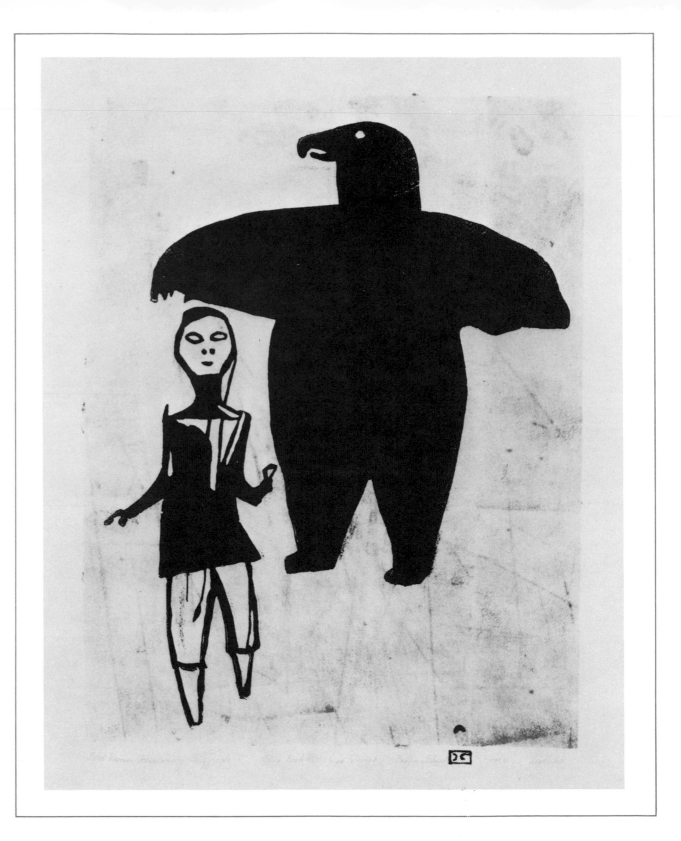

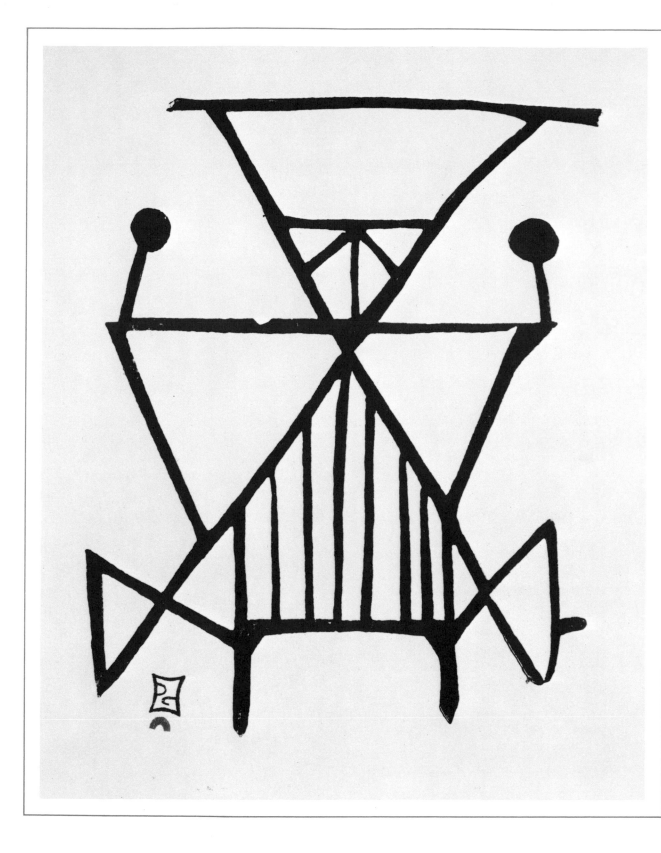

Tudlik*

Division of Meat 1959

Stonecut, 23.8 × 18.5 cm
Cape Dorset print catalogue 1959,
No. SC-24

RELATED WORK:
Incised image on walrus tusk,
reversed; location unknown;
photo document.

According to the Cape Dorset
print catalogue for 1959, this is
a schematic diagram illustrating
the division of a seal or caribou
carcass. Present-day Cape Dorset
artists have expressed puzzlement
as to whether this explanation of
the image is valid (Terrence Ryan,
data sheet, Mar. 1977).

Le partage de la viande 1959

Gravure sur pierre, 23,8 × 18,5 cm
Catalogue d'estampes de
Cape Dorset 1959, nº SC-24

OEUVRE CONNEXE:
Image gravée sur défense de morse;
emplacement inconnu; document
photographique. Cette image est
inversée sur l'estampe.

Selon le catalogue d'estampes de
Cape Dorset 1959, ce dessin
schématique montre le partage d'un
phoque ou d'un caribou. Les artistes
travaillant actuellement à Cape
Dorset se demandent cependant si
cette explication est valable
(Terrence Ryan, commentaires,
mars 1977).

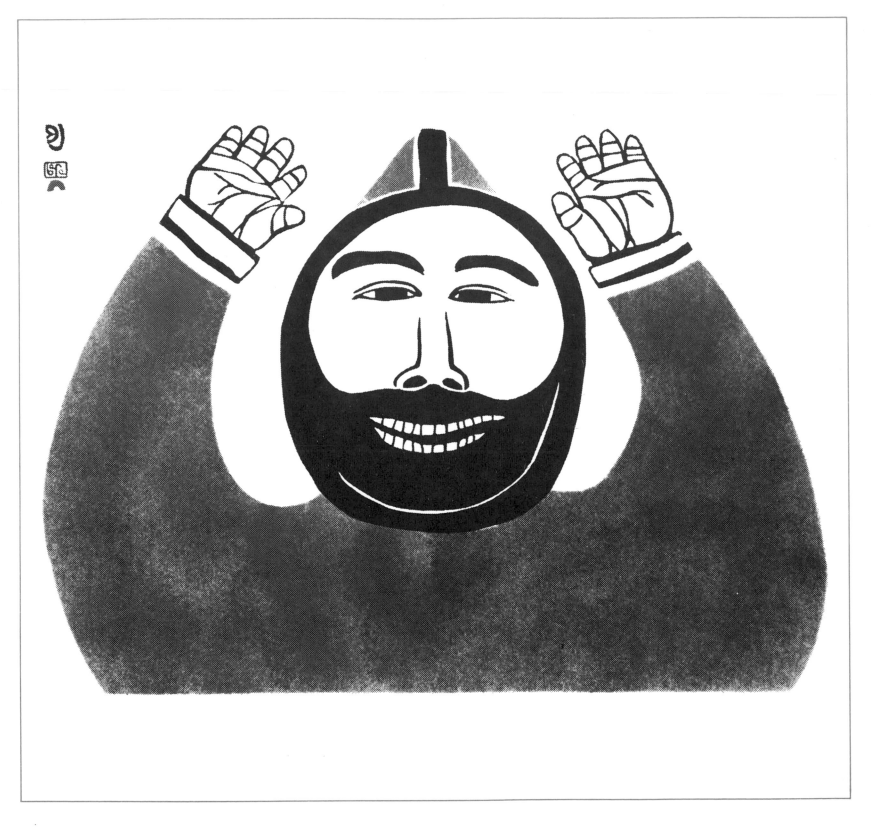

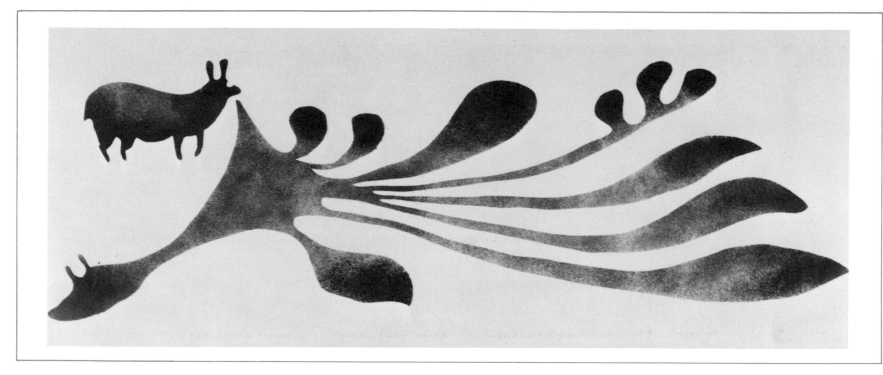

6

Pootoogook/*Kananginak*

Joyfully I See Ten Caribou
1959

Stonecut, 24.5 × 34.0 cm
Cape Dorset print catalogue 1959,
No. SC-29

RELATED WORK:
Black pencil drawing, same size
as print image.

An Inuk hunter signals the sighting of
caribou to companions by raising
curved arms above his head to
represent antlers, and rotating his
body to draw attention to the signal.
This practice is still used. The title
suggests that the number of fingers
raised signalled the size of the
caribou herd, but this is unlikely,
given the distance between hunters.

*Heureux d'apercevoir dix
caribous* 1959

Gravure sur pierre, 24,5 × 34 cm
Catalogue d'estampes de
Cape Dorset 1959, nº SC-29

OEUVRE CONNEXE:
Dessin au crayon noir de même
dimension que l'image de cette
estampe.

Un chasseur inuk signale à ses
compagnons qu'il vient d'apercevoir
des caribous en arrondissant ses
bras au-dessus de sa tête,
représentant ainsi les bois de
l'animal, et en tournant sur lui-même
pour attirer leur attention. Cette
pratique est toujours en usage. Le
titre laisse supposer que le nombre
de doigts soulevés indique
l'importance de la harde, mais cette
hypothèse est peu probable si l'on
tient compte de la distance séparant
les chasseurs.

7

Kenojuak*

Rabbit Eating Seaweed 1958

Stencil, 17.0 × 53.5 cm
Cape Dorset print catalogue 1959,
No. SS-8

RELATED WORK:
Sealskin appliqué work.

Some varieties of seaweed are con-
sidered a delicacy in areas such as
Cape Dorset, where extensive tidal
activity makes harvesting possible.
Kenojuak has used the plant's form
to create a flowing design.

Lapin se nourrissant d'algues
1958

Pochoir, 17 × 53,5 cm
Catalogue d'estampes de
Cape Dorset 1959, nº SS-8

OEUVRE CONNEXE:
Appliques sur peau de phoque.

Certaines variétés d'algues passent
pour un mets délicat dans les
régions, comme celle de Cape
Dorset, où d'importantes marées en
permettent la récolte. Kenojuak a
créé ce motif aux formes ondulées à
partir de l'aspect même de la plante.

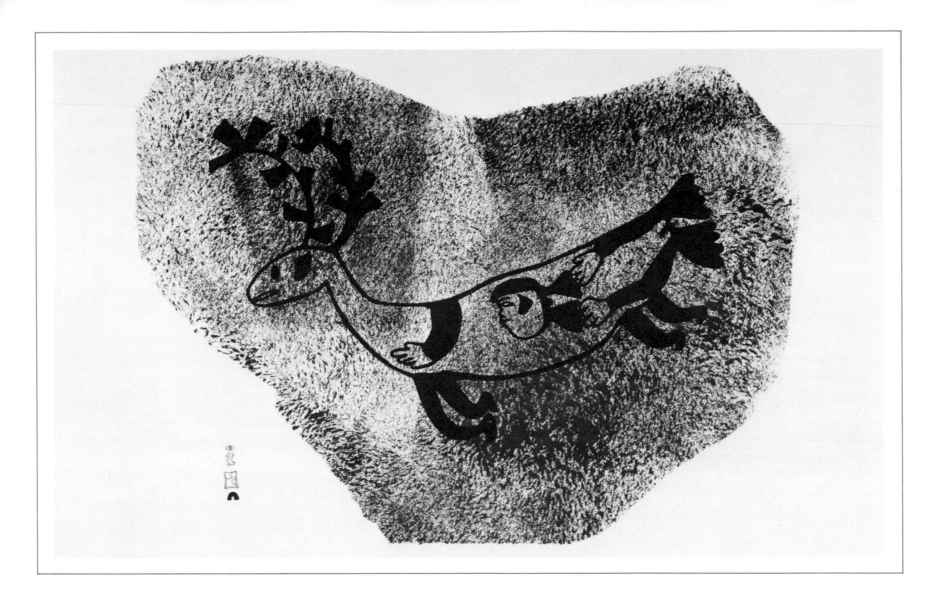

8

Eegyvudluk/*Lukta*

Vision of Caribou 1960

Stonecut, 38.3 × 52.3 cm
Cape Dorset print catalogue 1960,
No. 4

RELATED WORK:
Black pencil drawing in which the
caribou is one motif; smaller than
print image.

The combination of animal and
human forms is common in Canadian
Inuit art, and is probably related
to the transformative powers
associated with shamanism. The
background colour of the print was
applied with an inked slab of whale
bone (Terrence Ryan, data sheet,
Mar. 1977).

Caribou fabuleux 1960

Gravure sur pierre,
38,3 × 52,3 cm
Catalogue d'estampes de
Cape Dorset 1960, n° 4

OEUVRE CONNEXE:
Dessin au crayon noir dont le
caribou est un des motifs; plus
petit que l'image de cette estampe.

La réunion des formes animales et
humaines est caractéristique de l'art
des Inuit canadiens, et se rattache
probablement aux pouvoirs de
transmutabilité reliés au chama-
nisme. L'arrière-plan de l'estampe a
été colorié au moyen d'un morceau
d'os de baleine enduit d'encre
(Terrence Ryan, commentaires,
mars 1977).

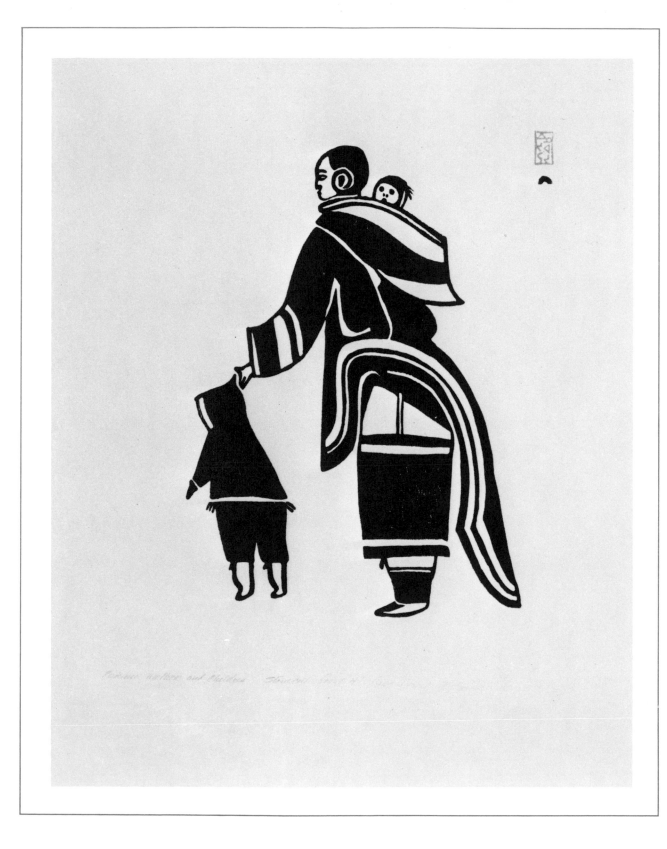

Innukjuakju*

Eskimo Mother and Children
1960

Stonecut, 25.2 × 18.0 cm
Cape Dorset print catalogue 1960,
No. 11

RELATED WORK:
Black pencil drawing on newsprint,
same size as print image (part of
larger drawing).

This very formal composition gives
a clear idea of traditional female
clothing in the Cape Dorset area.
White-haired skin from the under-
belly of the caribou is inset into the
darker-haired skin.

*Mère esquimaude et ses
enfants* 1960

Gravure sur pierre, 25,2 × 18 cm
Catalogue d'estampes de
Cape Dorset 1960, nº 11

OEUVRE CONNEXE:
Dessin au crayon noir sur papier
journal de même dimension que
l'image de cette estampe (fait
partie d'un dessin plus grand).

Cette composition très
conventionnelle nous donne une
bonne idée du style d'habillement
traditionnel des femmes de la région
de Cape Dorset. On y combine de la
fourrure blanche, provenant de
poitrails de caribous, à de la fourrure
plus foncée.

Johnniebo; Kenojuak (?)
Lukta

*Woman Who Lives in
the Sun* 1960

*La femme qui vit dans
le soleil* 1960

.

Stonecut, 41.7 × 50.3 cm
Cape Dorset print catalogue 1960,
No. 23

Gravure sur pierre, 41,7 × 50,3 cm
Catalogue d'estampes de
Cape Dorset 1960, n° 23

RELATED WORK:
Black pencil drawing, same size
as print image.

OEUVRE CONNEXE:
Dessin au crayon noir de même
dimension que l'image de cette
estampe.

In Inuit mythology the sun and the
moon were originally a sister and
brother who had an incestuous rela-
tionship. In her anguish at discover-
ing the identity of her lover, the sister
rushed out of the snow house carry-
ing a brightly burning torch. She was
followed by her brother, whose torch
was extinguished as they rose to the
sky, where she became the sun and
he the moon (Rasmussen 1929:
77–81).

Selon la mythologie des Inuit, le
soleil et la lune tirent leur origine
d'une soeur et d'un frère ayant eu
des rapports incestueux. Après avoir
découvert l'identité de son amant, la
soeur angoissée se précipita hors de
l'iglou portant un flambeau brûlant à
la main. Son frère la suivait portant
aussi un flambeau qui s'éteignit
lorsqu'ils s'élevèrent dans les cieux,
où elle devint le soleil et lui, la lune
(Rasmussen, 1929, p. 77–81).

In this image the woman's chin is
tattooed in the traditional fashion.

Sur cette image, le menton de la
femme est tatoué selon la tradition.

The drawing was originally attributed
to Kenojuak, but she said in 1973
that in fact it was by her late hus-
band Johnniebo (Eber 1973: 7), and
repeated this statement in 1977
(Terrence Ryan, oral communication,
Feb. 1977).

À l'origine, ce dessin était attribué à
Kenojuak qui déclara en 1973 que
feu son mari, Johnniebo, en était
l'auteur (Eber, 1973, p. 7). Elle refit la
même déclaration en 1977 (Terrence
Ryan, communication personnelle,
février 1977).

Half of the print edition of 50 was
pulled in yellow, the other half in red.

Une moitié des 50 exemplaires a été
tirée en jaune, l'autre moitié en
rouge.

Kenojuak
Eegyvudluk Pootoogook

The Enchanted Owl 1960

Le hibou enchanté 1960

Stonecut, 38.5 × 59.0 cm
Cape Dorset print catalogue 1960,
No. 24

Gravure sur pierre, 38,5 × 59 cm
Catalogue d'estampes de
Cape Dorset 1960, n° 24

RELATED WORK:
Black pencil drawing on cartridge
paper; same size as print image, but
with minor cropping of plumed wings
to accommodate size of stone block.
(Collection: Toronto-Dominion Bank,
Toronto)

OEUVRE CONNEXE:
Dessin au crayon noir sur papier
fort; de même dimension que l'image
de cette estampe, à l'exception
des plumes qu'on a légèrement
écourtées pour convenir à la
dimension de la pierre.
(Collection de la Banque
Toronto-Dominion de Toronto)

Emblematic owls remain a major
theme in Kenojuak's work. This
image was reproduced on the
Canadian six-cent postage stamp
in 1970.

Les hiboux symboliques forment un
des grands thèmes de l'oeuvre de
Kenojuak. Une reproduction de cette
image figura sur le timbre-poste
canadien de 6 cents en 1970.

The edition of 50 was pulled half in
red and black, half in green and
black.

Une moitié des 50 exemplaires a été
tirée en rouge et noir, l'autre moitié
en vert et noir.

12

Kiakshuk/*Ottochie*

*Stone Images Mark
the Western Route* 1960

Stencil, 37.0 × 48.2 cm
Cape Dorset print catalogue 1960,
No. 26

RELATED WORK:
Black pencil drawing, same size
as print image.

Stone cairns, called *inuksuit,* are
believed to have been built as
directional indicators, caribou-
herding devices, and markers for
caches. Many were given human-
like form. A certain skill was neces-
sary to construct a stable cairn. The
Cape Dorset area is rich in *inuksuit.*

*Statues de pierre
indiquant la route
de l'Ouest* 1960

Pochoir, 37 × 48,2 cm
Catalogue d'estampes de
Cape Dorset 1960, n° 26

OEUVRE CONNEXE:
Dessin au crayon noir de même
dimension que l'image de cette
estampe.

On croit que les cairns de pierres,
appelés *inuksuit,* servaient
d'indicateurs de direction, de pièges
pour diriger le caribou et de repères
de caches. Un grand nombre d'entre
eux avaient une forme humaine. La
construction d'un cairn solide exige
une certaine habileté. Les *inuksuit*
abondent dans la région de Cape
Dorset.

13

Sheouak/*Lukta*

The Pot Spirits 1960

Stencil, 15 × 42 cm
Cape Dorset print catalogue 1960,
No. 55

RELATED WORK:
Black pencil drawing, same size
as print image.

Spirits have always been given great
significance in Inuit culture. Here
Sheouak animates her cooking pots.

Les esprits des pots 1960

Pochoir, 15 × 42 cm
Catalogue d'estampes de
Cape Dorset 1960, nº 55

OEUVRE CONNEXE:
Dessin au crayon noir de même
dimension que l'image de cette
estampe.

La culture inuit a toujours accordé
une grande importance aux esprits.
Ici, Sheouak anime ses marmites.

Sheouak/*Iyola*

Three Walrus 1960

Stencil, 28.8 × 22.7 cm
Cape Dorset print catalogue 1960,
No. 57

RELATED WORK:
Black pencil drawing, same size
as print image.

Sheouak has captured the likeness
of walrus basking on the rocks,
half out of the water.

Trois morses 1960

Pochoir, 28,8 × 22,7 cm
Catalogue d'estampes de
Cape Dorset 1960, nº 57

OEUVRE CONNEXE:
Dessin au crayon noir de même
dimension que l'image de cette
estampe.

Sheouak représente ici des morses
se chauffant sur les rochers,
le corps à moitié sorti de l'eau.

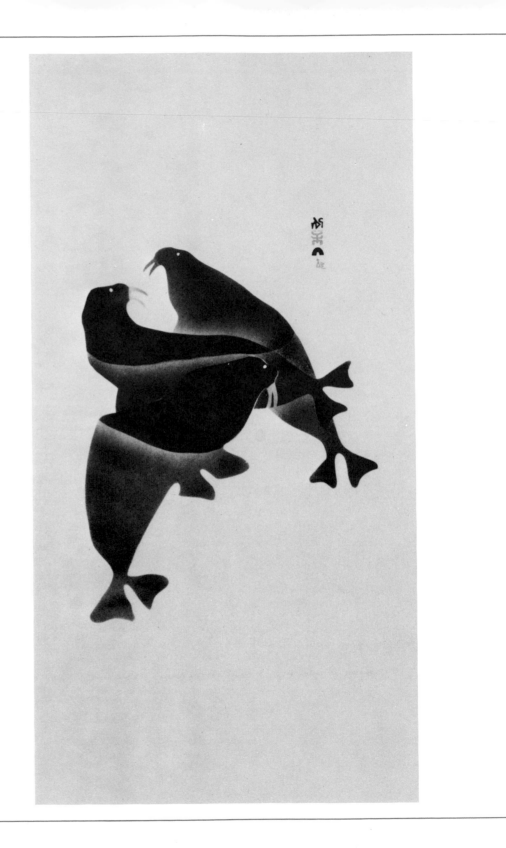

15

Sheouak/*Iyola*

Reflections in My Mind 1960

Stonecut, 45.0 × 61.3 cm
Cape Dorset print catalogue 1960,
No. 59

RELATED WORK:
Black pencil drawing, same size
as print image.

James Houston points to a possible
connection between this image and
innua, the spirit of man, animal or
land, which is sometimes identified
with reflections (1967: 54).

Sheouak's imagery tends to be
dreamlike, lyrical.

Réflexions 1960

Gravure sur pierre, 45 × 61,3 cm
Catalogue d'estampes de
Cape Dorset 1960, nº 59

OEUVRE CONNEXE:
Dessin au crayon noir de même
dimension que l'image de cette
estampe.

James Houston signale une relation
possible entre cette image et *innua,*
l'esprit de l'homme, de l'animal ou de
la terre, qu'on identifie parfois avec
la réflexion (1967, p. 54).

Les images de Sheouak ont
tendance à prendre un aspect
rêveur, lyrique.

Jessie Oonark
Lukta

Tattooed Faces 1960

Visages tatoués 1960

Stonecut, 32.5 × 22.5 cm
Cape Dorset print catalogue 1960,
No. 61

RELATED WORK:
Lost drawing.

Married women traditionally had
their faces tattooed, using bone
or ivory needles, caribou-sinew
thread or human hair, and lamp soot
(Birket-Smith 1929: 227–29).

James Houston admired drawings
by Oonark while on a trip to the
Keewatin District in 1959. Mrs. S.
Dodds, wife of the area administrator
in Baker Lake, subsequently sent
him several drawings with the
suggestion that they be translated
into prints. This print and two others
were made from these drawings.
See the Cape Dorset print catalogue
1960, No. 62 *Inland Eskimo Woman,*
and the catalogue of 1961, No. 67
People of the Inland.

Gravure sur pierre,
32,5 × 22,5 cm
Catalogue d'estampes de
Cape Dorset 1960, nº 61

OEUVRE CONNEXE:
Dessin perdu.

Traditionnellement, les femmes
mariées faisaient tatouer leur visage
à l'aide d'aiguilles en os ou en ivoire,
de fils faits de tendons de caribou ou
de cheveux humains et de suie de
lampe (Birket-Smith, 1929,
p. 227–229).

James Houston a admiré les oeuvres
d'Oonark lors d'un voyage dans le
district de Keewatin en 1959. Mme S.
Dodds, femme de l'administrateur
régional à Baker Lake, lui a fait
parvenir, par la suite, plusieurs
dessins en lui proposant de les
reproduire en estampes. Cette
estampe ainsi que deux autres ont
été faites à partir de ces dessins.
Voir le catalogue d'estampes de
Cape Dorset 1960, nº 62
Esquimaude de l'intérieur, et le
catalogue de 1961, nº 67 *Peuple de
l'intérieur.*

Kiakshuk
Lukta

Summer Camp Scene 1961

Campement d'été 1961

Stencil, 42.3 × 55.0 cm
Cape Dorset print catalogue 1961,
No. 1

Pochoir, 42,3 × 55 cm
Catalogue d'estampes de
Cape Dorset 1961, nº 1

RELATED WORK:
Black pencil drawing, same size
as print image.

OEUVRE CONNEXE:
Dessin au crayon noir de même
dimension que l'image de cette
estampe.

The short summer was an especially
busy time, with the men hunting and
the women preparing skins. In the
foreground, sealskins are being
pegged out to stretch and dry.
Polar-bear skins are drying on the
line. *Avatait* (inflated sealskin floats)
hang from the tents.

Le court été était une période
particulièrement occupée; les
hommes chassaient et les femmes
préparaient les peaux. Au premier
plan, on fixe les peaux avec des
piquets pour qu'elles s'étendent et
sèchent. Des peaux d'ours blancs
sèchent sur une corde. Des *avatait*
(flotteurs en peau de phoque
gonflée) sont accrochés aux tentes.

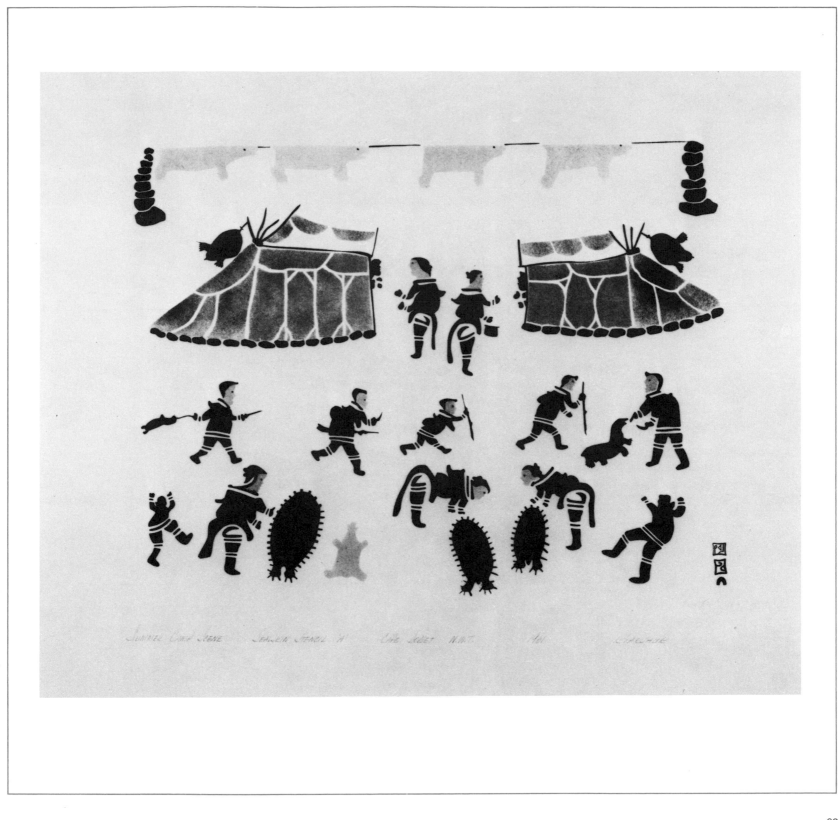

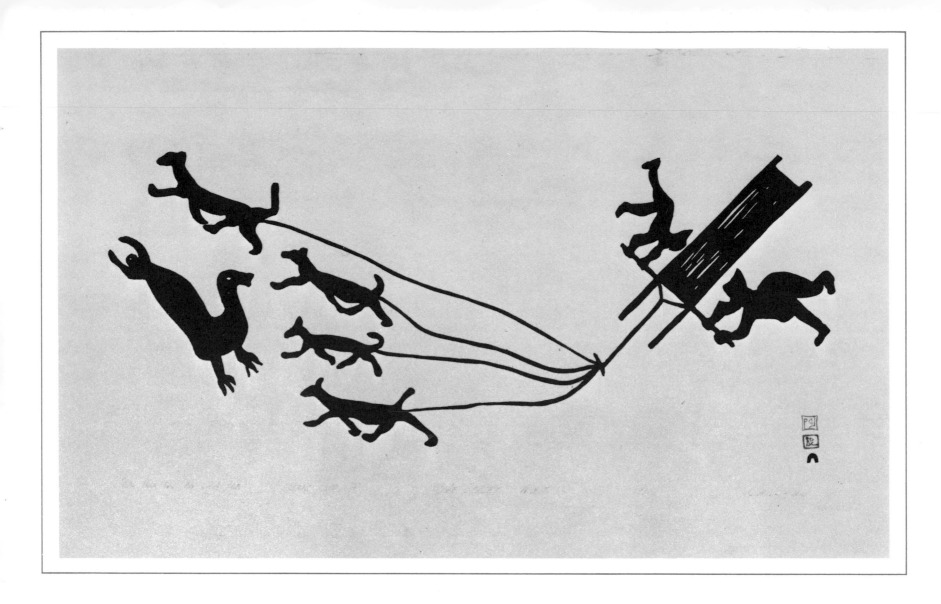

18

Kiakshuk/*Iyola*

Seal Hunters on Sea Ice
1961

Stonecut, 22.0 × 55.3 cm
Cape Dorset print catalogue 1961,
No. 5

RELATED WORK:
Black pencil drawing, smaller than
print image.

Kiakshuk has combined several
views and sequences of events in
this seal-hunting scene. In reality,
hunters would have used dog team
and sled to reach the sealing area,
and then advanced quietly upon the
seal.

*Chasseurs de phoque sur
les glaces marines* 1961

Gravure sur pierre, 22 × 55,3 cm
Catalogue d'estampes de
Cape Dorset 1961, n° 5

OEUVRE CONNEXE:
Dessin au crayon noir plus petit
que l'image de cette estampe.

Kiakshuk a associé plusieurs idées
et plusieurs suites d'événements
dans cette scène de chasse au phoque.
En fait, les chasseurs auraient
utilisé les chiens et le traîneau
pour se rendre au terrain de chasse,
ils se seraient ensuite avancés
tranquillement vers le phoque.

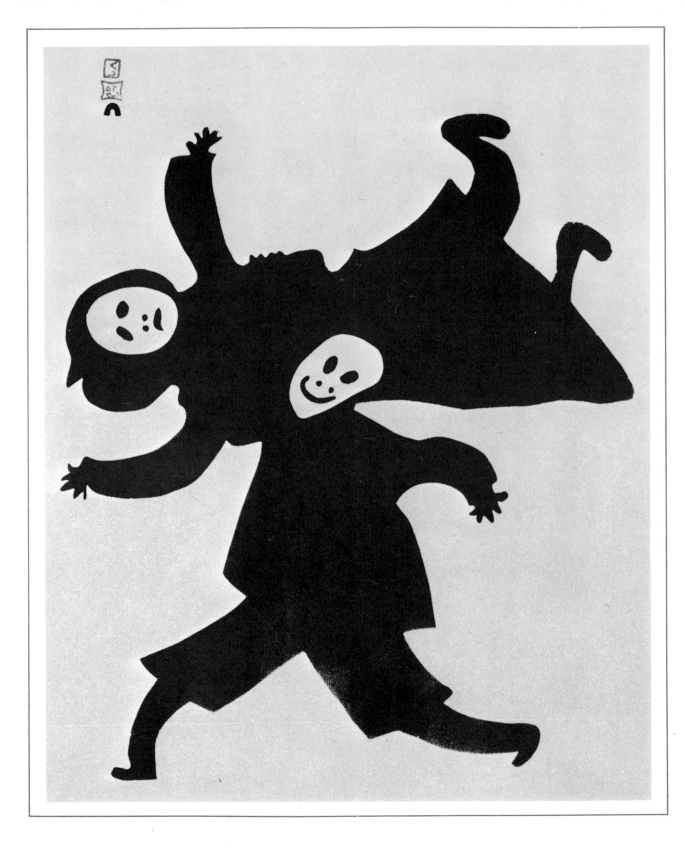

Pudlo
Eegyvudluk Pootoogook

Man Carrying Reluctant Wife
1961

Stencil, 42.5 × 35.8 cm
Cape Dorset print catalogue 1961,
No. 16

RELATED WORK:
Black pencil drawing, same size
as print image.

Houston (1967: 73) and Jenness
(1923: 158–70) both report that it
was considered good manners for a
girl to show some reluctance in
leaving her family to be married.

A second image Pudlo drew that
year (Cape Dorset print catalogue
1961, No. 17) shows a similar figure
carrying a bear, an early example
of his tendency to work in series.

Un homme transportant son épouse récalcitrante 1961

Pochoir, 42,5 × 35,8 cm
Catalogue d'estampes de
Cape Dorset 1961, nº 16

OEUVRE CONNEXE:
Dessin au crayon noir de même
dimension que l'image de cette
estampe.

Houston (1967, p. 73) et Jenness
(1923, p. 158–170) relatent qu'une
fille de bonne famille devait
manifester une certaine réticence à
quitter sa famille pour se marier.

Une deuxième image de Pudlo
(catalogue d'estampes de Cape
Dorset 1961, nº 17), représente une
figure semblable transportant un
ours. C'est un des premiers
exemples de sa tendance à créer
des oeuvres se rattachant au
même thème.

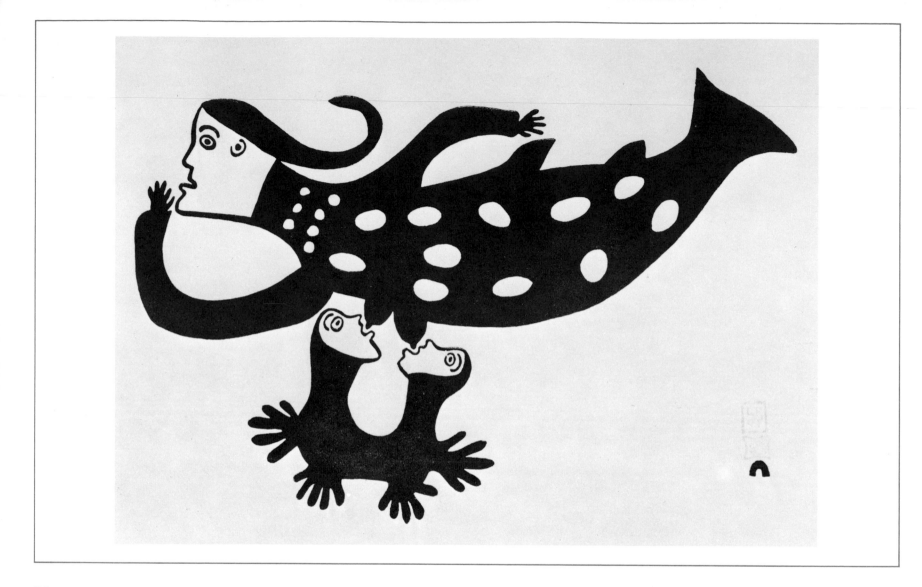

20

Saggiassie / *Eegyvudluk Pootoogook*

Sea Goddess Feeding Young
1961

Stonecut, 22.8 × 34.5 cm
Cape Dorset print catalogue 1961,
No. 37

RELATED WORK:
Black pencil drawing in which the
sea goddess is one motif; smaller
than print image.

The sea goddess, Taleelayu or
Sedna, is considered to be the
source of the creatures of the sea
and to control their abundance. This
image conveys her nurturing func-
tion (see also Nos. 69, 151).

*La déesse de la mer
nourrissant ses petits* 1961

Gravure sur pierre, 22,8 × 34,5 cm
Catalogue d'estampes de
Cape Dorset 1961, nº 37

OEUVRE CONNEXE:
Dessin au crayon noir dont la
déesse de la mer forme un
motif; plus petit que l'image
de cette estampe.

La déesse de la mer, Taleelayu ou
Sedna, serait la source des êtres
marins et en contrôlerait l'abon-
dance. Cette image en exprime la
fonction nourricière (voir aussi les nos
69 et 151).

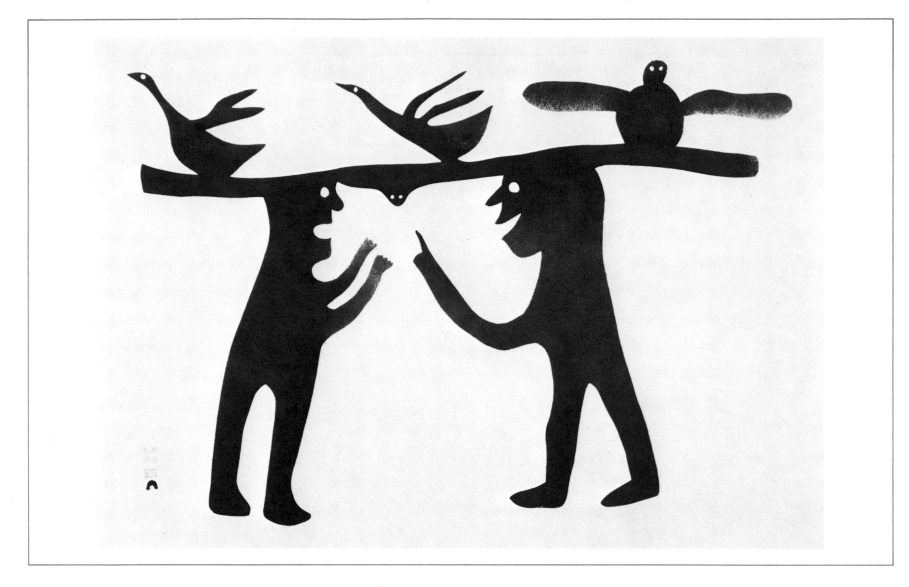

21

Kavavoa/*Eliyah*

*Two Men Discussing
Coming Hunt* 1961

Stencil, 34.2 × 48.5 cm
Cape Dorset print catalogue 1961,
No. 44

RELATED WORK:
Black pencil drawing, same size
as print image.

This humorous depiction of men
engaged in animated conversation
apparently gives a graphic descrip-
tion of their thoughts, and makes an
interesting comparison with the more
recent *Man Thought of His Kayak*
(No. 143). The print was taken from
one of Kavavoa's very few drawings.

*Deux hommes discutant de
la chasse à venir* 1961

Pochoir, 34,2 × 48,5 cm
Catalogue d'estampes de
Cape Dorset 1961, nᵒ 44

OEUVRE CONNEXE:
Dessin au crayon noir de même
dimension que l'image de cette
estampe.

Ce tableau humoristique d'hommes
engagés dans une conversation fort
animée nous donnerait
apparemment une description
graphique de leurs pensées. Il forme
une comparaison intéressante avec
l'oeuvre plus récente *Il pense à son
kayak* (nᵒ 143). Cette estampe est
issue de l'un des rares dessins de
Kavavoa.

Pudlo/*Lukta*

Spirit with Symbols 1961

Stonecut, 43.0 × 37.2 cm
Cape Dorset print catalogue 1961,
No. 49

RELATED WORK:
Black pencil drawing, same size
as print image.

Pudlo has used the form of a woman
wearing the traditional *amauti* (wom-
an's parka) to create a strange
image resembling a keyhole plate.
The objects in her hands are subject
to varying interpretations, and could
represent a key and door handle.

Esprit et symboles 1961

Gravure sur pierre, 43 × 37,2 cm
Catalogue d'estampes de
Cape Dorset 1961, nº 49

OEUVRE CONNEXE:
Dessin au crayon noir de même
dimension que l'image de cette
estampe.

Pudlo s'est servi d'une forme
féminine portant un *amauti*
traditionnel (anorak de femme) afin
de créer une image étrange
ressemblant à la platine d'un trou de
serrure. Les objets qu'elle tient
peuvent être interprétés de diverses
façons, et pourraient représenter
une clef et une poignée de porte.

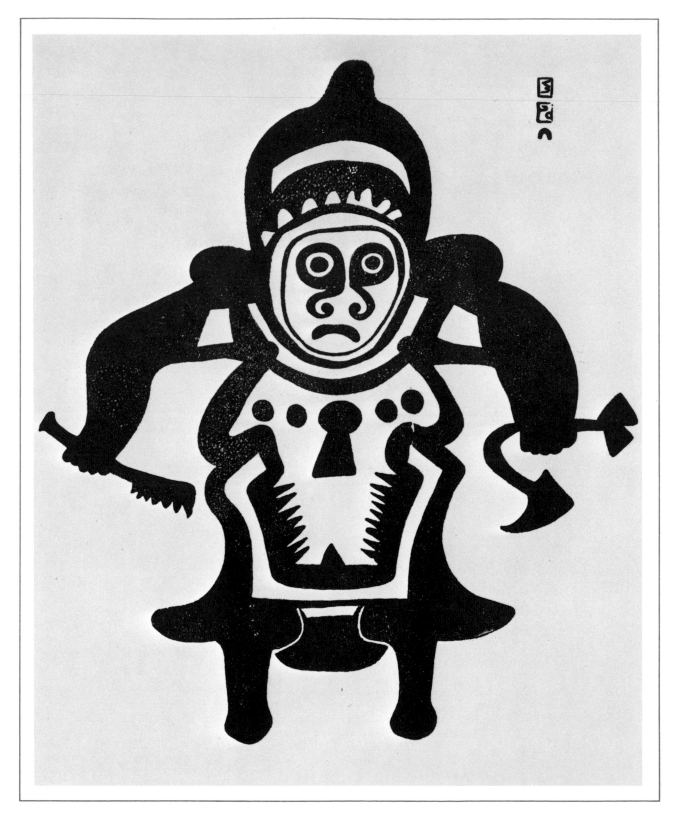

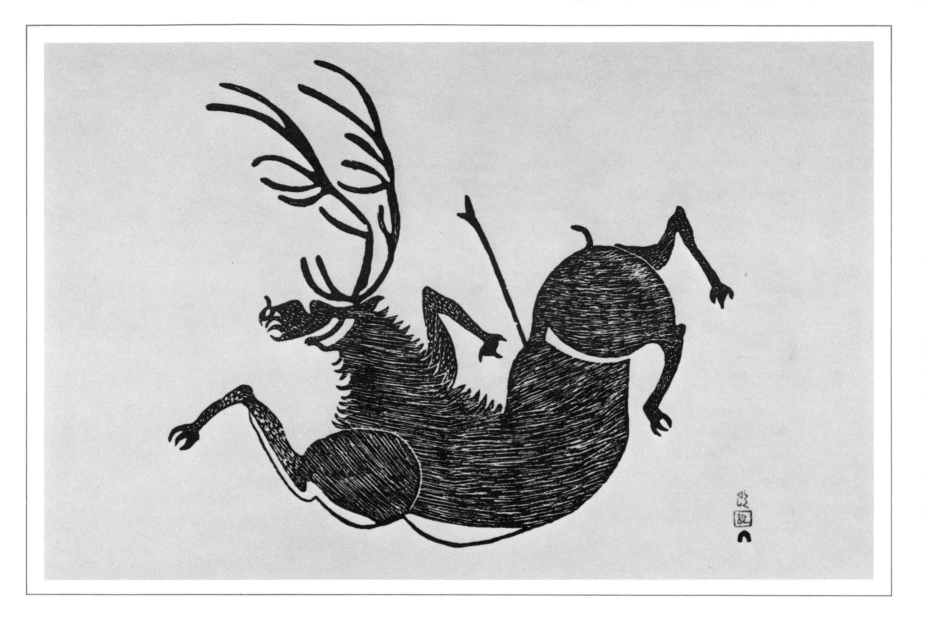

23

Axangayu / *Iyola*

Wounded Caribou 1961

Stonecut, 32.3 × 38.0 cm
Cape Dorset print catalogue 1961,
No. 57

RELATED WORK:
Black pencil drawing on cartridge
paper, same size as print image.

Axangayu emphasizes the heavy
musculature of the caribou in this
dramatic image. The treatment may
derive from his work as a sculptor.

Caribou blessé 1961

Gravure sur pierre, 32,3 × 38 cm
Catalogue d'estampes de
Cape Dorset 1961, nº 57

OEUVRE CONNEXE:
Dessin au crayon noir sur papier
fort, de même dimension que l'image
de cette estampe.

Dans cette image dramatique,
Axangayu accentue la forte
musculature du caribou. Son
approche du sujet peut venir de son
travail comme sculpteur.

Parr
Eegyvudluk Pootoogook

Men and Walrus 1961

Stonecut, 53.8 × 32.0 cm
Cape Dorset print catalogue 1961,
No. 65

RELATED WORK:
Black pencil drawing, same size
as print image.

Parr was an especially prolific artist,
filling sketchbooks with his naive
forms of people and animals. Here
the rock-like form of the central
walrus expresses its great weight.

Parr's textured black pencil or wax
crayon drawings translate well into
the medium of the stonecut print.

Hommes et morses 1961

Gravure sur pierre, 53,8 × 32 cm
Catalogue d'estampes de
Cape Dorset 1961, nº 65

OEUVRE CONNEXE:
Dessin au crayon noir de même
dimension que l'image de cette
estampe.

Parr était un artiste particulièrement
prolifique, il couvrait des cahiers à
esquisses de formes naïves d'êtres
humains et animaux. Ici, la forme de
rocher, donnée au morse du centre,
exprime l'énormité de son poids.

La texture de ses dessins au crayon
noir ou au crayon de cire se rend
bien dans la technique de la gravure
sur pierre.

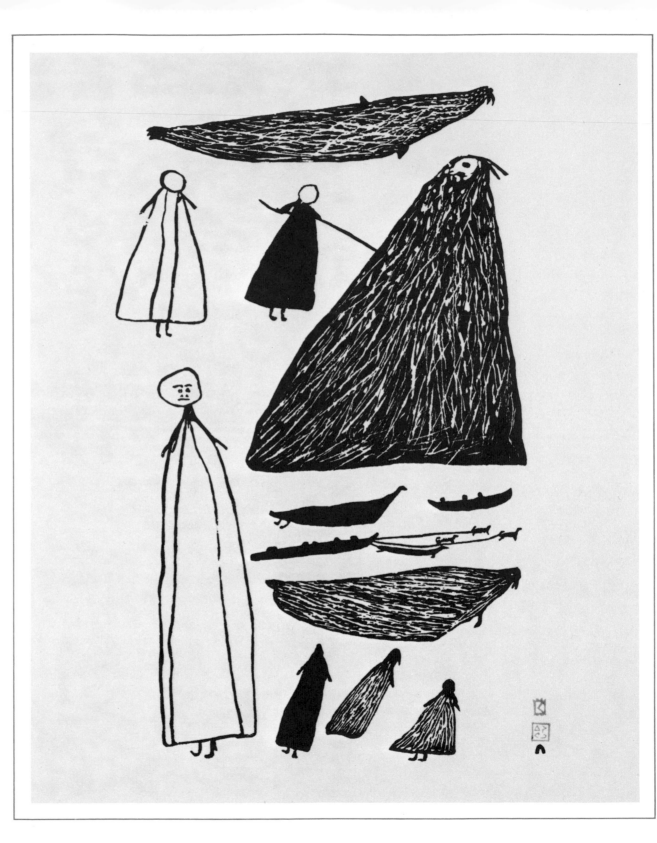

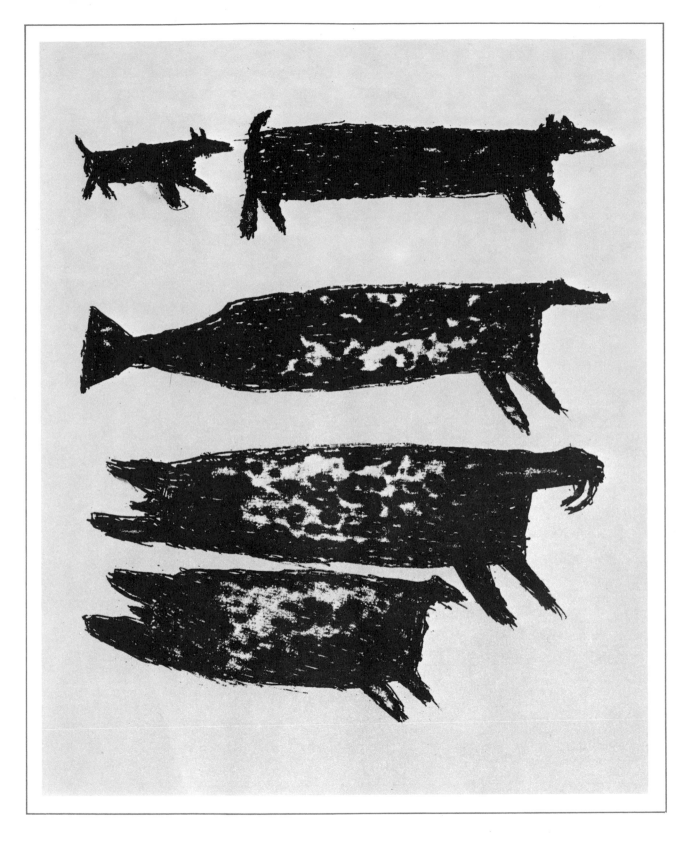

Parr

Untitled 1962

Soft-ground etching, 30 × 25 cm
Cape Dorset print catalogue 1962,
No. 57

This is one of the few soft-ground
etchings created in the Cape Dorset
print workshop.

The creature below the dogs ap-
pears to be a strange combination of
dog and fish. The walrus is recog-
nizable by its large tusks, and the
bottom figure is possibly a seal.

Sans titre 1962

Vernis mou, 30 × 25 cm
Catalogue d'estampes de
Cape Dorset 1962, nº 57

C'est l'un des rares vernis mous
créés à l'atelier de Cape Dorset.
En-dessous des chiens apparaît une
forme qui semble être un mélange
étrange de chien et de poisson. Le
morse se reconnaît à ses larges
défenses et la forme du bas
représente peut-être un phoque.

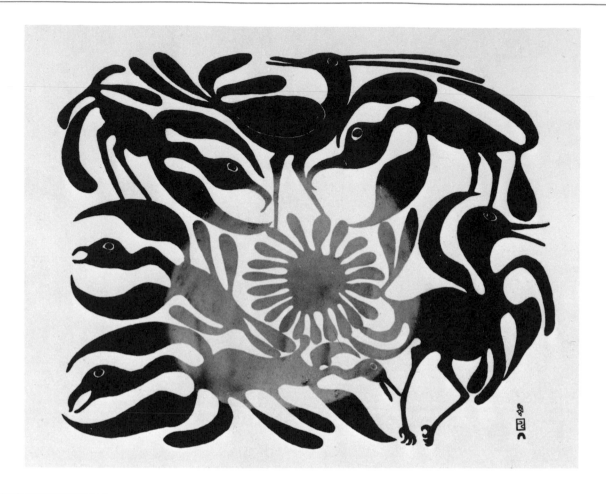

26

Kenojuak/*Lukta*

The Arrival of the Sun
1962

Stonecut, 47.0 × 59.5 cm
Cape Dorset print catalogue 1962,
No. 69

RELATED WORK:
Black pencil drawing, same size
as print image.

Daylight hours are few on southern
Baffin Island in midwinter. The return
of longer, sunny days heralds the
arrival of spring.

Kenojuak was one of the first women
to begin making drawings for the
print programme. She repeated the
drawing for this print several times
during the filming of *Kenojuak* in
1961. (Terrence Ryan, data sheet,
Mar. 1977). The film also features the
cutting and printing of this work, and
gives a vivid impression of the life
style of the period, when most of the
people lived out on the land.

Le retour du soleil
1962

Gravure sur pierre, 47 × 59,5 cm
Catalogue d'estampes de
Cape Dorset 1962, nº 69

OEUVRE CONNEXE:
Dessin au crayon noir de même
dimension que l'image de cette
estampe.

Au coeur de l'hiver, les heures de
clarté sont rares au sud de l'île
Baffin. Le retour des journées plus

longues et mieux ensoleillées
annonce l'arrivée du printemps.

Kenojuak fut l'une des premières
femmes à dessiner dans le cadre du
programme d'estampes. Elle refit
plusieurs fois le dessin de cette
estampe au cours du tournage de
Kenojuak en 1961 (Terrence Ryan,
commentaires, mars 1977). Ce film
présente également le travail de
taille et d'impression et nous offre
une idée très nette du genre de
vie de l'époque, quand la plupart
des gens vivaient hors de la
communauté.

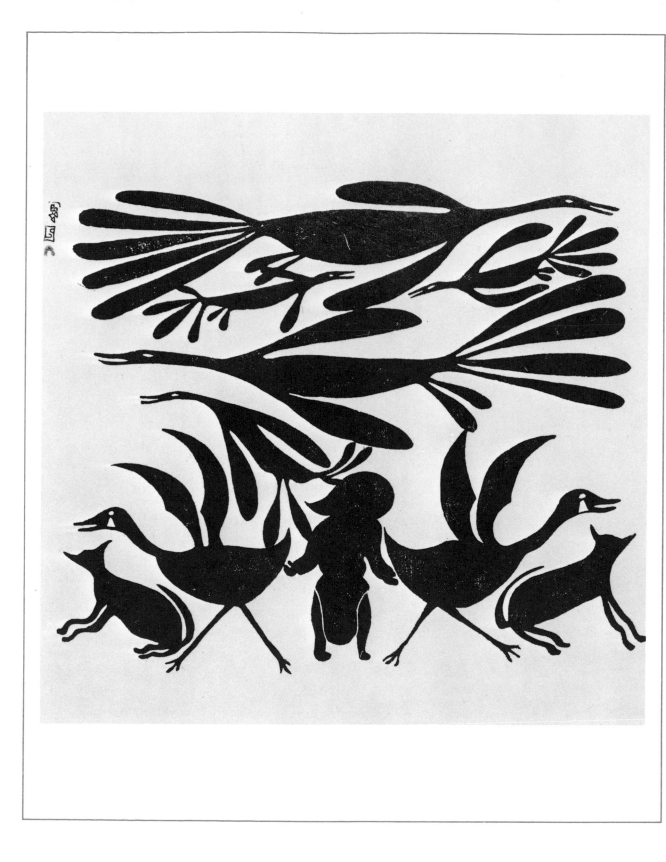

Kenojuak/*Lukta*

Dream 1963

Stonecut, 43.0 × 52.8 cm
Cape Dorset print catalogue 1963,
No. 11

RELATED WORK:
Black pencil drawing, same size
as print image.

In contrast to the free-flowing lines of
Rabbit Eating Seaweed, No. 7, and
The Arrival of the Sun, No. 26, this
image has a formal structure and is
indicative of the style toward which
Kenojuak's work was developing, as
exemplified by Nos. 44 and 64.

Rêve 1963

Gravure sur pierre, 43 × 52,8 cm
Catalogue d'estampes de
Cape Dorset 1963, nº 11

OEUVRE CONNEXE:
Dessin au crayon noir de même
dimension que l'image de cette
estampe.

Contrastant avec les lignes ondu-
lées du nº 7, *Lapin se nourrissant
d'algues,* et du nº 26, *Le retour du
soleil,* le formalisme de cette image
annonce le style vers lequel se dirige
l'oeuvre de Kenojuak comme le
montrent les nºs 44 et 64.

Pitseolak
Iyola

Caribou and Birds 1963

Caribous et oiseaux 1963

Stonecut, 41.5 × 49.0 cm
Cape Dorset print catalogue 1963,
No. 21

Gravure sur pierre, 41,5 × 49 cm
Catalogue d'estampes de
Cape Dorset 1963, n° 21

RELATED WORK:
Black pencil drawing, same size
as print image.

OEUVRE CONNEXE:
Dessin au crayon noir de même
dimension que l'image de cette
estampe.

Totemic compositions are not un-
common in this period of Pitseolak's
development. She shows her exqui-
site sense of balance in this amus-
ing, yet elegant, print.

Les compositions de forme
totémique abondent à cette époque
dans l'oeuvre de Pitseolak. L'artiste
nous montre son sens aigu de
l'équilibre dans cette estampe
amusante et gracieuse.

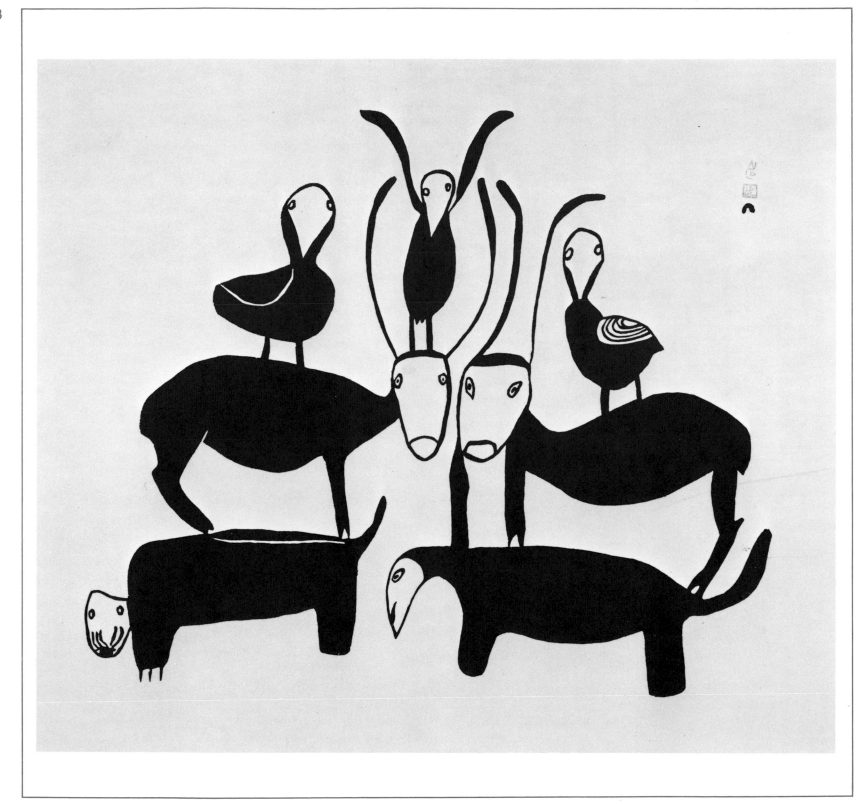

Parr
Eegyvudluk Pootoogook

Geese, Dog and Walrus
1963

*Les oies, le chien
et le morse* 1963

Stonecut, 56.8 × 48.5 cm
Cape Dorset print catalogue 1963,
No. 46

RELATED WORK:
Black pencil drawing, same size
as print image.

In this image, Parr emphasizes iden-
tifying characteristics. The repetition
of the extraordinarily long necks of
the geese creates a dramatic effect.

Gravure sur pierre,
56,8 × 48,5 cm
Catalogue d'estampes de
Cape Dorset 1963, n° 46

OEUVRE CONNEXE:
Dessin au crayon noir de même
dimension que l'image de cette
estampe.

Dans cette image, Parr accentue
certaines caractéristiques
d'identification. L'insistance qu'il
place sur la longueur peu commune
du cou des oies produit ici un effet
dramatique.

29

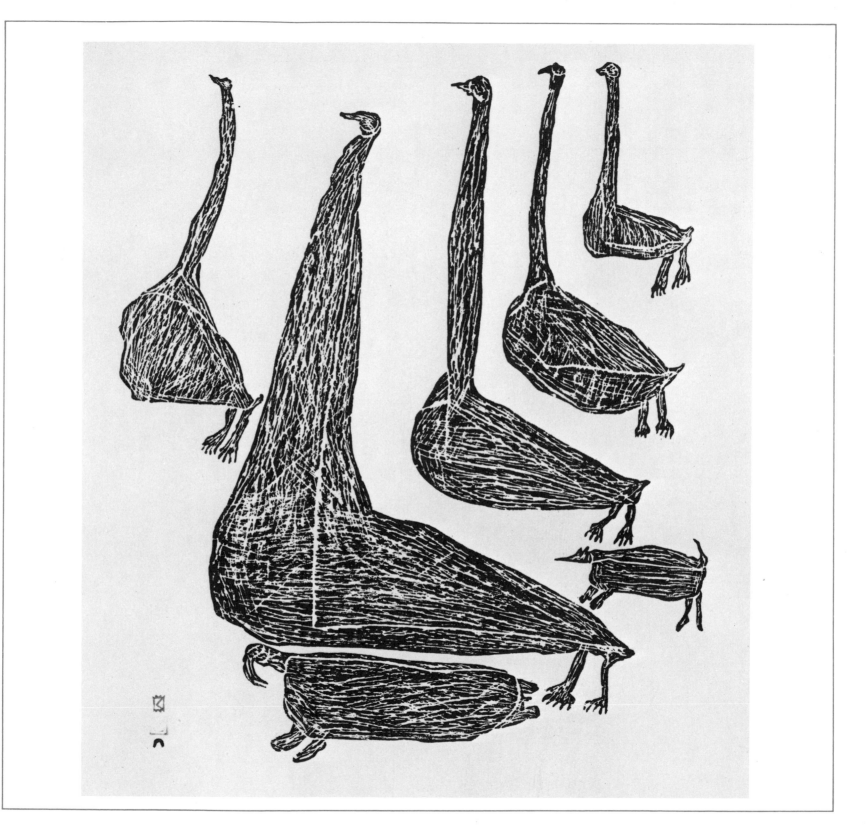

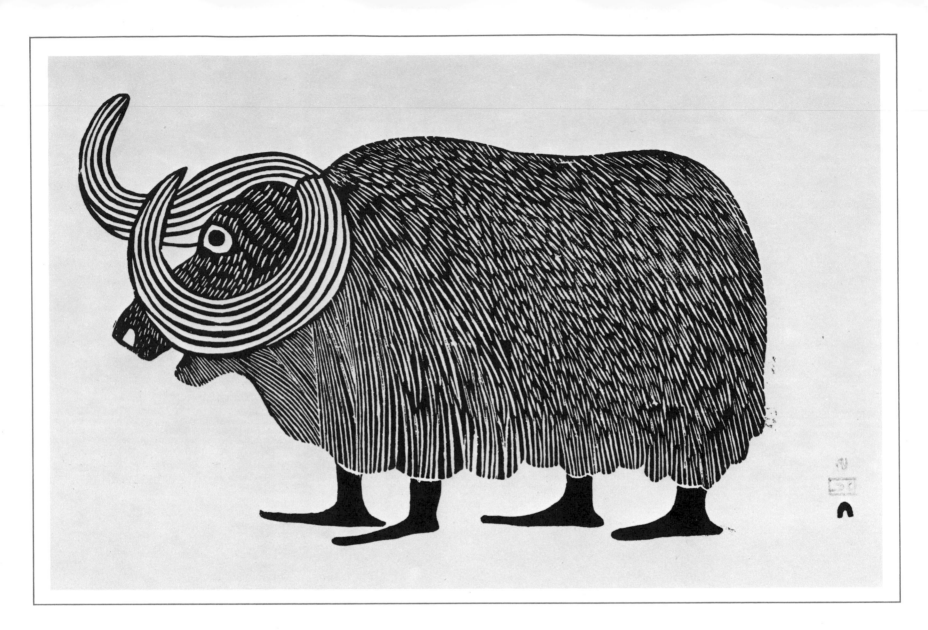

30

Kiawak/*Lukta*

Musk-ox 1963

Stonecut, 24.0 × 36.5 cm
Cape Dorset print catalogue 1963,
No. 49

RELATED WORK:
Black pencil drawing, same size
as print image.

Musk-oxen are not believed to inhabit Baffin Island. Kiawak, a noted sculptor, here presents the musk-ox as a comical image. Lukta demonstrates a sensitivity to textural effects in the cutting of the stone block.

Boeuf musqué 1963

Gravure sur pierre, 24 × 36,5 cm
Catalogue d'estampes de
Cape Dorset 1963, n° 49

OEUVRE CONNEXE:
Dessin au crayon noir de même
dimension que l'image de cette
estampe.

On ne croit pas que le boeuf musqué ait occupé l'île Baffin. Sculpteur renommé, Kiawak présente ici le boeuf musqué comme une image comique. Lukta fait preuve d'une grande sensibilité au niveau des effets de texture dans son travail de taille du bloc de pierre.

31

Pauta

Bear 1963

Copperplate engraving,
17.2 × 13.0 cm
Cape Dorset print catalogue 1963,
No. 50

Pauta is primarily a sculptor and is
rightly renowned for his carvings of
polar bears. In this engraving he has
captured the bulk and movement of
the animal with a few bold lines.

Ours 1963

Gravure sur cuivre, 17,2 × 13 cm
Catalogue d'estampes de
Cape Dorset 1963, n° 50

Avant tout sculpteur, Pauta est
renommé, et à juste titre, pour ses
représentations d'ours polaires.
Dans cette gravure, il cerne la masse
et le mouvement de l'animal par
quelques traits gras.

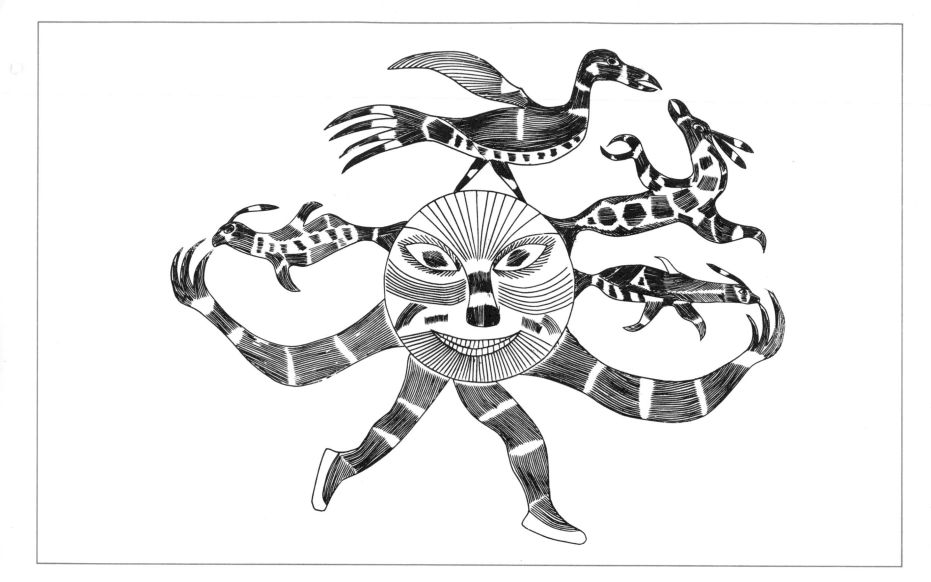

32

Johnniebo

Moon Spirit 1963

Copperplate engraving, 25 × 30 cm
Cape Dorset print catalogue 1963,
No. 58

The moon spirit derives from the
legend of the origin of the sun and
the moon (see No. 10). Franz Boas
reports: "He is generally considered
a protector of orphans and of the
poor, and sometimes descends from

his house on a sledge drawn by his
dog, Tirietiang, in order to help
them" (1888: 599). Johnniebo shows
him as a source of abundance in this
and in a later work (Cape Dorset
print catalogue 1975, No. 76).

L'esprit de la lune 1963

Gravure sur cuivre, 25 × 30 cm
Catalogue d'estampes de
Cape Dorset 1963, nº 58

L'esprit de la lune provient de la
légende de l'origine du soleil et de la
lune (voir nº 10). Franz Boas raconte:
«Il est généralement considéré
comme le protecteur des orphelins
et des pauvres et, pour les aider, il

descend parfois de sa maison sur un
traîneau tiré par son chien,
Tirietiang» (1888, p. 599). Ici et dans
une oeuvre ultérieure, Johnniebo le
présente comme une source d'abon-
dance (catalogue d'estampes de
Cape Dorset 1975, nº 76).

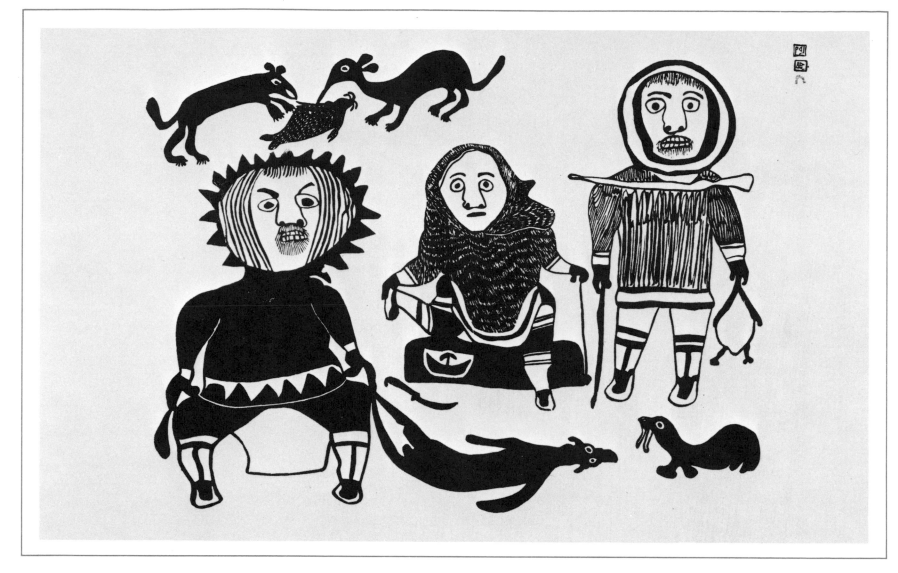

33

Kiakshuk/*Iyola*

Strange Scene 1964–65

Stonecut, 43.3 × 57.5 cm
Cape Dorset print catalogue
1964–65, No. 21

RELATED WORK:
Black pencil drawing, same size
as print image.

The jagged points of the hood and
belt of the figure on the left and the
long strands of hair over his cheeks
give him a frightening aspect, but it
is the look of horror on the face of the
hunter on the right that gives dra-
matic impact to the scene. Bizarre
details include the odd creature
pecking at the seal and what ap-
pears to be the shadow of an animal
held by the foreground figure.

Scène bizarre 1964–1965

Gravure sur pierre, 43,3 × 57,5 cm
Catalogue d'estampes de
Cape Dorset 1964–1965, nº 21

OEUVRE CONNEXE:
Dessin au crayon noir de même
dimension que l'image de cette
estampe.

Avec les pointes hérissées de son
capuchon et de sa ceinture et les
longues mèches de cheveux lui
descendant sur les joues, le
personnage de gauche a un aspect
effrayant. Mais c'est l'expression
d'horreur sur le visage du chasseur
de droite qui produit l'effet
dramatique. On trouve d'autres détails
bizarres comme cette étrange créa-
ture becquetant le phoque ou ce qui
semble être l'ombre d'un animal
tenue par la figure du premier plan.

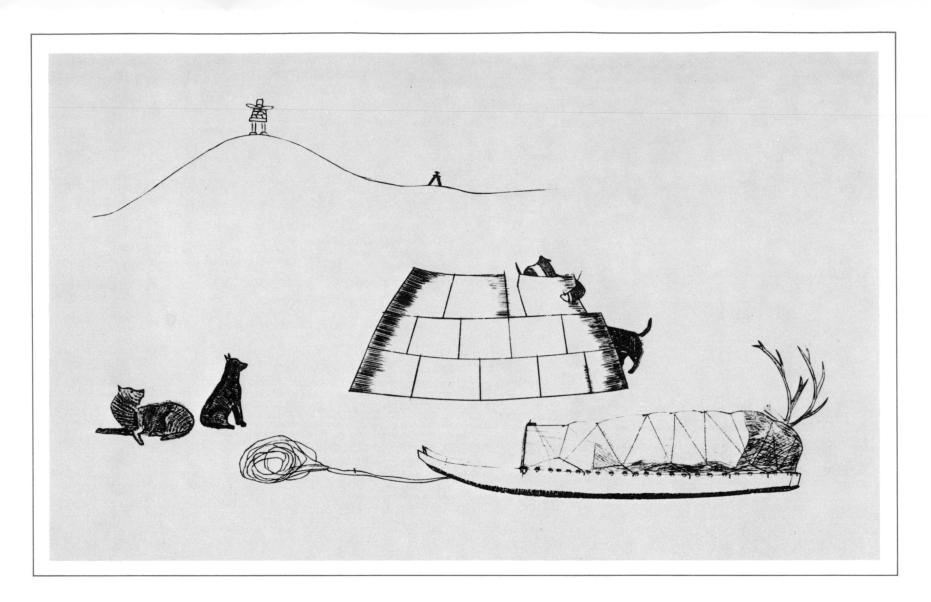

34

Kananginak

Caribou Hunt 1964

Copperplate engraving, 25 × 30 cm
Cape Dorset print catalogue
1964–65, No. 32

Overnight snow-house shelters
could be quickly built by hunters
travelling some distance from their
permanent winter camp. Kananginak
shows the builder moving a snow

block into place while trimming it to
fit with his snow-knife. His loaded
qamutik (sled), with the dogs un-
hitched, is in the foreground. *Inuk-
suit,* stone cairns in human shape,
can be seen in the background.

La chasse au caribou
1964

Gravure sur cuivre, 25 × 30 cm
Catalogue d'estampes de
Cape Dorset 1964–1965, nº 32

Les chasseurs qui devaient
s'éloigner de leurs camps
permanents d'hiver pouvaient
construire rapidement des iglous
pour s'abriter la nuit. Kananginak

montre le constructeur disposant un
bloc de neige tout en le taillant avec
son couteau à neige afin de bien
l'ajuster. On peut voir, au premier
plan, son *qamutik* (traîneau) chargé
ainsi que ses chiens détachés et, en
arrière-plan, des *inuksuit* ou cairns
de pierres figurant des formes
humaines.

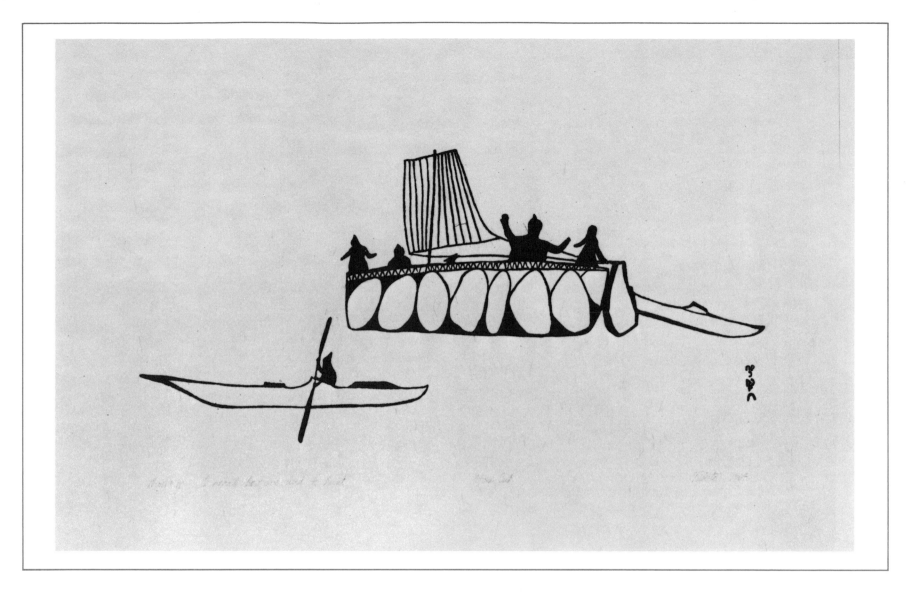

35

Tikito / *Ottochie*

How We Used To Hunt
1964

Stonecut, 29.0 × 62.2 cm
Cape Dorset print catalogue
1964–65, No. 40

RELATED WORK:
Black pencil drawing, same size
as print image.

The sealskin *umiaq* was not so much
for hunting as for transporting men
and equipment to a hunting area.
Travellers in *umiat* were often ac-
companied by paddlers in kayaks,
as in the foreground of the print. One
kayak is being drawn up behind the
umiaq. See also Nos. 98 and 147.

*Notre ancienne façon
de chasser* 1964

Gravure sur pierre, 29 × 62,2 cm
Catalogue d'estampes de
Cape Dorset 1964–1965, n° 40

OEUVRE CONNEXE:
Dessin au crayon noir de même
dimension que l'image de cette
estampe.

On utilisait peu l'*umiaq* en peau de
phoque pour chasser, on s'en servait
beaucoup plus au transport des
hommes et de l'équipement pour se
rendre au terrain de chasse. Des
pagayeurs en kayaks accompa-
gnaient souvent ceux qui
voyageaient en *umiaq,* comme le
montre l'estampe au premier plan.
On peut aussi voir l'autre kayak que
tire l'*umiaq* (voir aussi n°s 98 et 147).

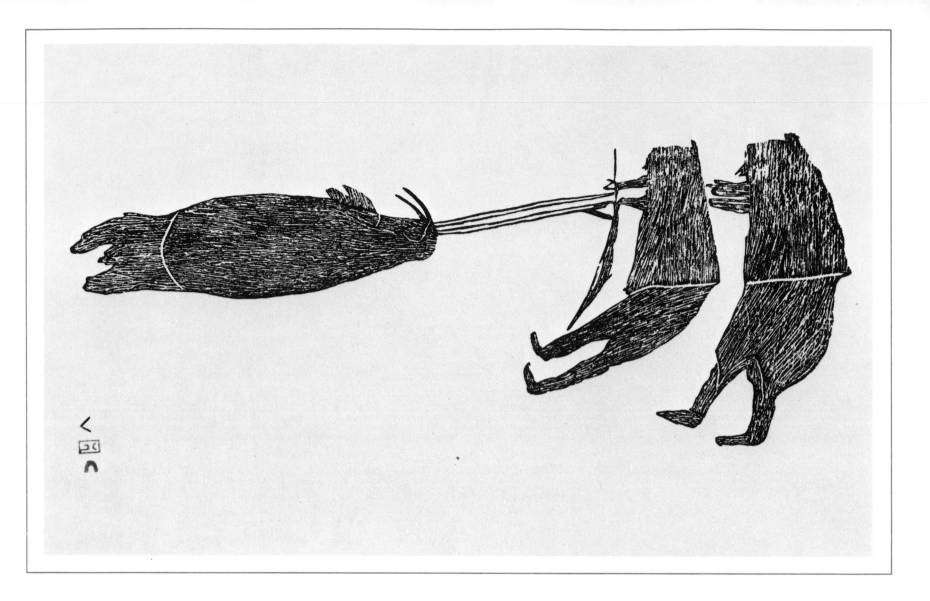

36

Parr/*Lukta*

Men Pulling a Walrus
1964

Stonecut, 21.3 × 54.5 cm
Cape Dorset print catalogue
1964–65, No. 60

RELATED WORK:
Black pencil drawing, same size
as print image.

Walrus were prized for their tough
hide, ivory tusks, and the large
amount of fat and meat they yielded.
In this print, the straining of the
hunters graphically expresses the
great weight of the carcass they are
dragging across the ice.

Hommes tirant un morse
1964

Gravure sur pierre, 21,3 × 54,5 cm
Catalogue d'estampes de
Cape Dorset 1964–1965, nº 60

OEUVRE CONNEXE:
Dessin au crayon noir de même
dimension que l'image de cette
estampe.

On appréciait les morses pour la
solidité de leurs peaux, l'ivoire de
leurs défenses et la grande quantité
de viande et de graisse qu'ils
offraient. Dans cette estampe, les
chasseurs expriment par leur effort,
l'importance du poids de la prise
qu'ils tirent sur la glace.

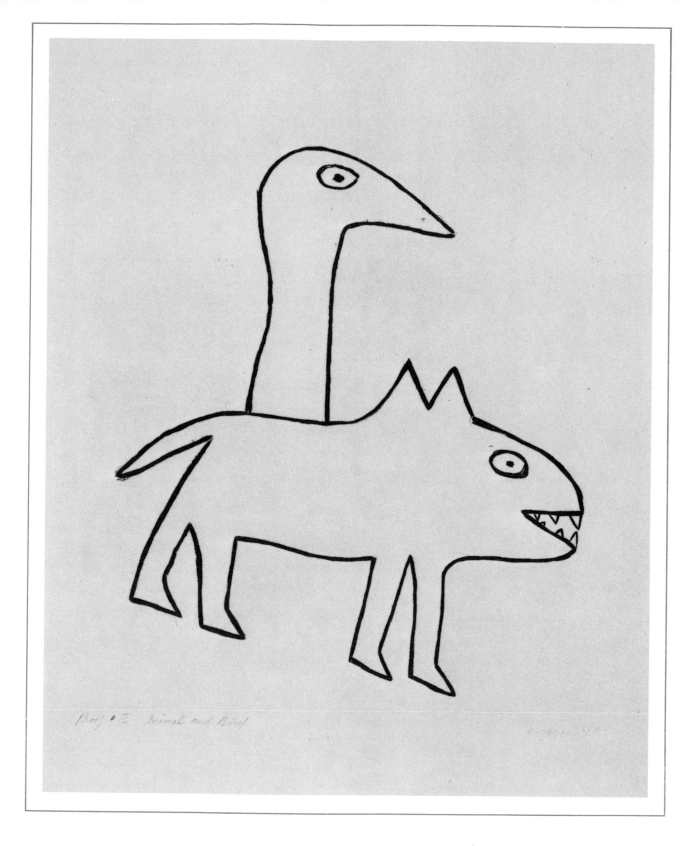

Anirnik

Animal and Bird 1964

Copperplate engraving, 30 × 25 cm
Cape Dorset print catalogue
1964–65, No. 80

Anirnik is a prolific artist, repeating her simplified animal and human forms in varied combinations. The profile view, the large round eye are typical of her work.

Animal et oiseau 1964

Gravure sur cuivre, 30 × 25 cm
Catalogue d'estampes de
Cape Dorset 1964–1965, nº 80

Anirnik est une artiste prolifique, elle multiplie ses formes simplifiées, animales et humaines, et les associe de différentes façons. La vue de profil et la forme de l'oeil (gros et rond) sont typiques à son oeuvre.

Tumira
Ottochie

Inukshoo 1964

Inukshoo 1964

Stonecut, 38.0 × 24.2 cm
Cape Dorset print catalogue
1964–65, No. 81

Gravure sur pierre, 38 × 24,2 cm
Catalogue d'estampes de
Cape Dorset 1964–1965, n° 81

RELATED WORK:
Black pencil drawing, same size
as print image.

OEUVRE CONNEXE:
Dessin au crayon noir de même
dimension que l'image de cette
estampe.

Inuksuk could be translated as "in
likeness of man". Many of these
stone cairns are found in the area
around Cape Dorset (see No. 12).

Inuksuk pourrait se traduire par « à
l'image de l'homme ». Un grand
nombre de ces cairns de pierres se
retrouvent dans la région de Cape
Dorset (voir n° 12).

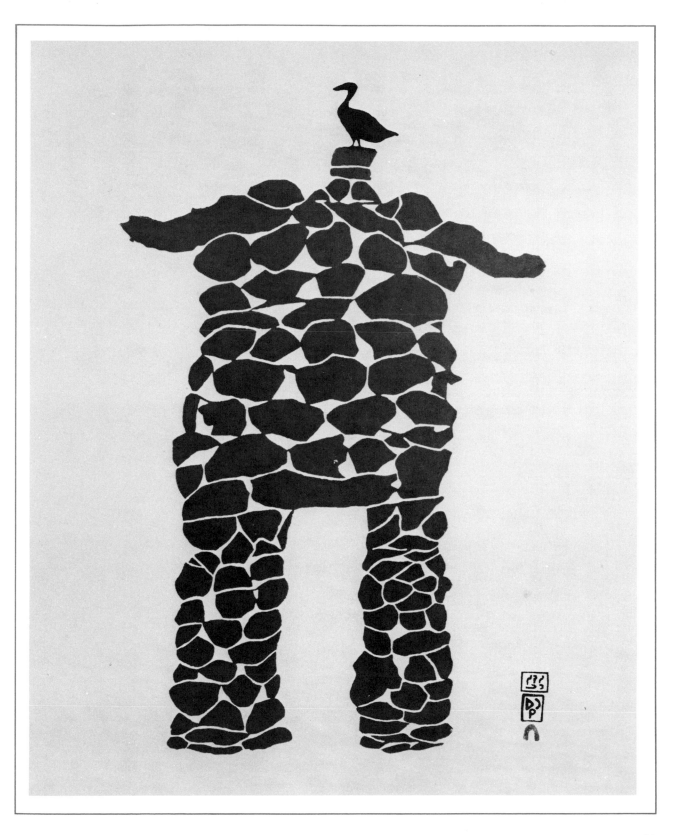

Jamasie

Summer Migration 1965 *Migration d'été* 1965

Copperplate engraving,
32.2 × 24.9 cm
Cape Dorset print catalogue 1966,
No. 11

Once the ice and snow became
unsuitable for travel by dogteam,
overland excursions were made on
foot. Here the men lead the trek,
two of them deep in conversation,
followed by the women, and finally
the children and dogs, all carrying
hunting and household equipment.
The view from the rear heightens
the sense of departure and distance,
but there is no feeling of urgency.
Jamasie has used the engraving line
effectively in contrasting textural and
linear areas. The sweeping curves
of the back flaps of the women's
parkas become a focal point in the
composition.

Gravure sur cuivre,
32,2 × 24,9 cm
Catalogue d'estampes de
Cape Dorset 1966, n° 11

Lorsque la glace et la neige
devenaient impraticables pour
voyager avec un attelage de chien,
les expéditions terrestres se
faisaient à pied. Ici, les hommes
dirigent la marche, deux d'entre eux
sont en pleine conversation; les
femmes suivent puis les enfants et
les chiens. Tous transportent une
partie du nécessaire de chasse et
des articles domestiques. La vue de
dos accentue le sens du départ et
de la distance, mais on ne ressent
aucune urgence. Jamasie a exploité
le trait gravé de façon efficace pour
établir le contraste entre les surfaces
de tissu et les lignes. Les larges
courbes des pans arrière des
anoraks de femmes deviennent un
centre d'attraction dans cette
composition.

40

Pitseolak/*Lukta*

Ancient Stone Dwelling
1966

Stonecut, 37 × 44 cm
Cape Dorset print catalogue 1966,
No. 39

RELATED WORK:
Coloured felt-tip pen drawing,
same size as print image.

Many ancient Thule culture sites are
found around Cape Dorset in the
areas still used for camps. Pitseolak
has used her fertile imagination to
reconstruct the ruin of a stone house.

Ancienne habitation
de pierre 1966

Gravure sur pierre, 37 × 44 cm
Catalogue d'estampes de
Cape Dorset 1966, nº 39

OEUVRE CONNEXE:
Dessin aux crayons-feutre de
couleur de même dimension que
l'image de cette estampe.

Bien des emplacements de
l'ancienne culture de Thulé sont
situés près de Cape Dorset dans les
régions encore utilisées pour les
campements. Pitseolak a fait preuve
d'imagination pour reconstituer une
maison de pierre à partir de ruines.

41

Pauta/*Ottochie*

Eskimo Girl Juggling
1966

Stonecut, 36 × 45 cm
Cape Dorset print catalogue 1966,
No. 45

RELATED WORK:
Felt-tip pen(?) drawing, same size
as print image.

Juggling and other games using
balls made of dehaired caribou or
sealskin are a traditional Inuit recrea-
tion. The broad, stable image of the
girl balancing the flying balls is
typical of Pauta's massive outline
drawings.

Jongleuse esquimaude
1966

Gravure sur pierre, 36 × 45 cm
Catalogue d'estampes de
Cape Dorset 1966, nº 45

OEUVRE CONNEXE:
Dessin au crayon-feutre(?) de même
dimension que l'image de cette
estampe.

La jonglerie et d'autres jeux
nécessitant des balles de peau
ébourrée de caribou ou de phoque
forment le passe-temps traditionnel
des Inuit. L'image large et bien
campée de cette fille lançant des
balles est typique des dessins à
traits massifs de Pauta.

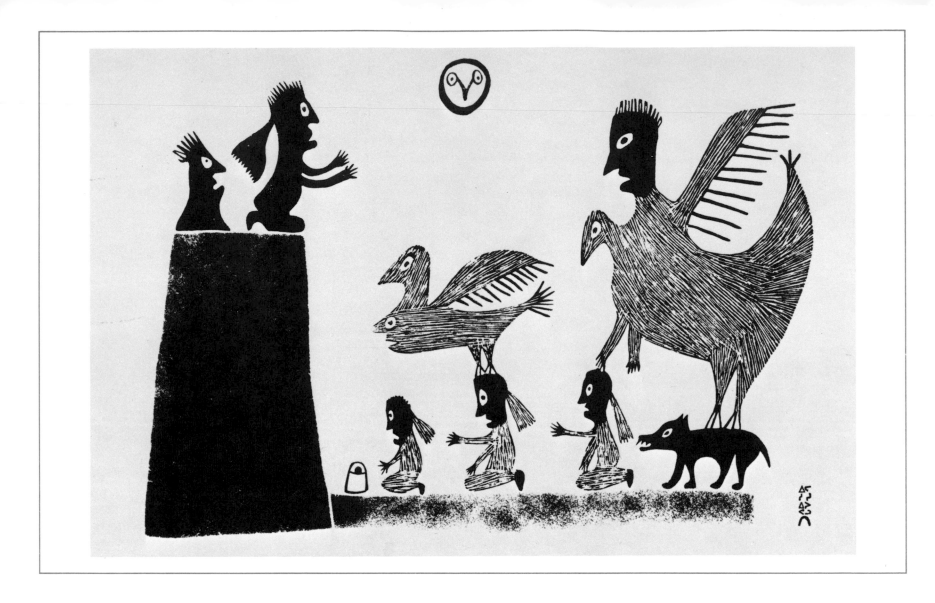

42

Anirnik / *Eegyvudluk Pootoogook*

The Oracle 1966

Stonecut and stencil,
37.0 × 52.8 cm
Cape Dorset print catalogue 1966,
No. 76

RELATED WORK:
Coloured pencil drawing, same size
as print image.

In this puzzling scene, three persons
accompanied by strange spirit
creatures kneel suppliantly before
priest-like figures high on a cliff. The
bird-faced sun adds another odd
note.

L'oracle 1966

Gravure sur pierre et pochoir,
37 × 52,8 cm
Catalogue d'estampes de
Cape Dorset 1966, nº 76

OEUVRE CONNEXE:
Dessin aux crayons de couleur
de même dimension que l'image
de cette estampe.

Dans cette scène mystérieuse, trois
personnages, accompagnés
d'esprits étranges, s'agenouillent en
suppliant au pied d'une falaise sur
laquelle se tiennent deux figures
semblables à des «prêtres». Le soleil
à la face d'oiseau ajoute une autre
note étrange.

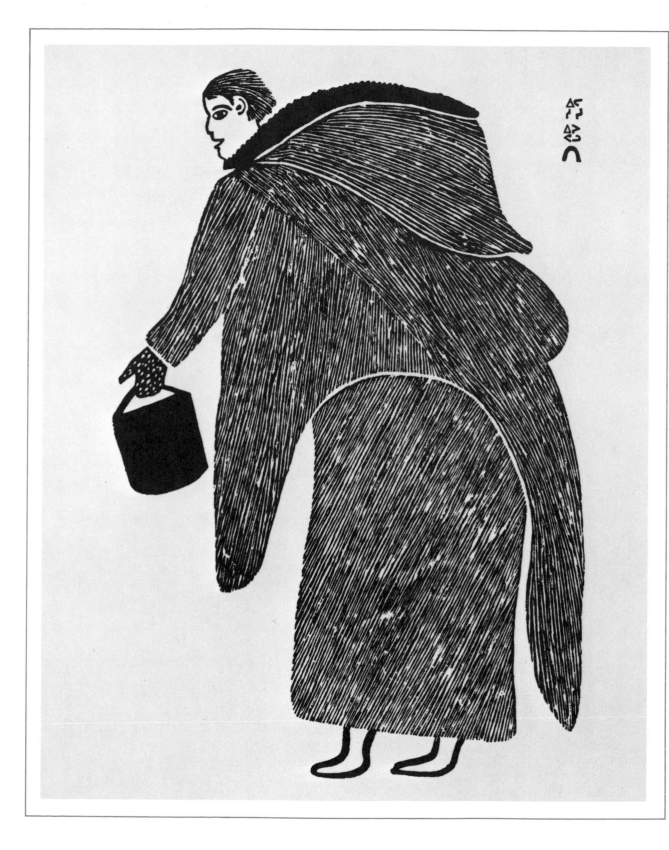

Eleeshushe
Eegyvudluk Pootoogook

Woman with Water Pail
1966

Stonecut, 45.0 × 27.4 cm
Cape Dorset print catalogue 1966,
No. 79

RELATED WORK:
Black pencil drawing, same size
as print image.

The stonecut medium is used effec-
tively here to convey the texture of
caribou-skin clothing. This side view
clearly shows the back pouch, in
which the baby was carried.

Femme au seau d'eau
1966

Gravure sur pierre,
45 × 27,4 cm
Catalogue d'estampes de
Cape Dorset 1966, n° 79

OEUVRE CONNEXE:
Dessin au crayon noir de même
dimension que l'image de cette
estampe.

La technique de la gravure sur pierre
est utilisée de façon efficace pour
rendre la texture du vêtement fait de
peaux de caribous. Cette vue de
côté montre clairement le capuchon
dans lequel on transportait le bébé.

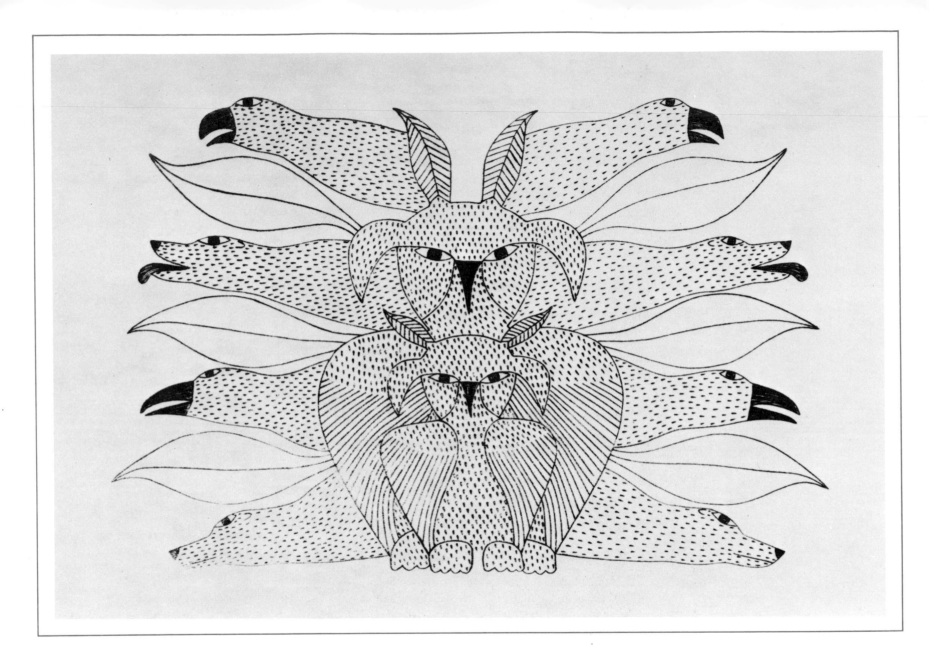

44

Kenojuak

Animal Kingdom 1967
Copperplate engraving,
22.1 × 30.3 cm
Cape Dorset print catalogue 1967,
No. 44

Formal, symmetrical patterns dominate Kenojuak's work. The frontal-view staring owl, plant forms, and animal and bird profiles are all part of her repertoire of images.

Le royaume des animaux
1967
Gravure sur cuivre, 22,1 × 30,3 cm
Catalogue d'estampes de
Cape Dorset 1967, n° 44

Les formes symétriques et conventionnelles caractérisent l'oeuvre de Kenojuak. La vue de face des hiboux au regard fixe, les formes végétales ainsi que les profils d'animaux et d'oiseaux font partie de son répertoire d'images.

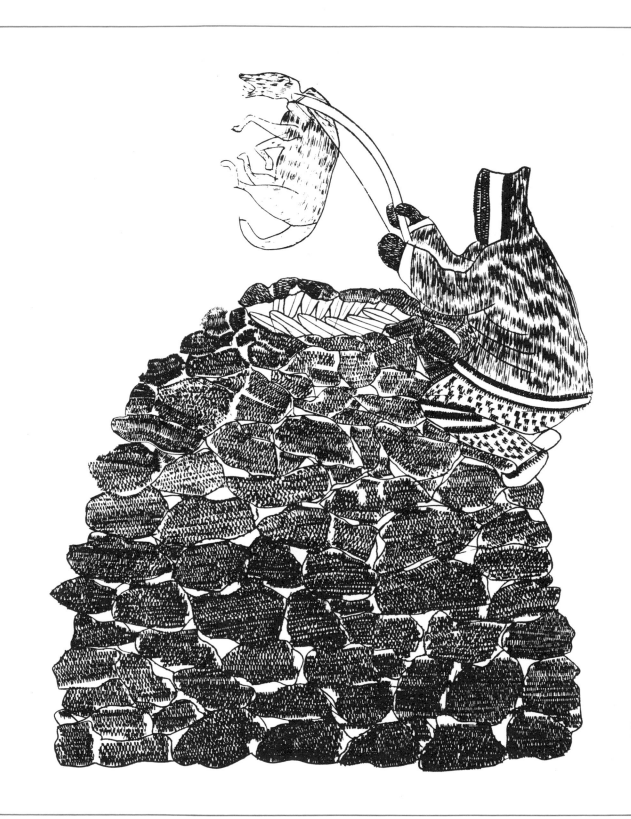

Iyola

Fox Trap 1967

Copperplate engraving,
24.5 × 19.0 cm
Cape Dorset print catalogue 1967,
No. 66

Iyola depicts a traditional method for trapping fox in a hollow, conical stone structure. The fox, lured by bait, steps on a false roof and falls into the trap, from which he cannot escape. Here the hunter has arrived to strangle the fox with his bow.

Iyola has made effective use of the copperplate medium to convey different textures.

Le piège à renard 1967

Gravure sur cuivre, 24,5 × 19 cm
Catalogue d'estampes de
Cape Dorset 1967, nº 66

Iyola représente ici une technique traditionnelle pour prendre le renard au piège à l'aide d'une structure de pierre creuse et conique. Trompé par l'appât, le renard s'avance sur un faux toit et tombe à l'intérieur de la trappe dont il ne peut s'échapper. Ici le chasseur arrive pour étrangler le renard avec son arc.

Iyola a su utiliser de façon efficace la technique de la gravure sur cuivre pour rendre différentes textures.

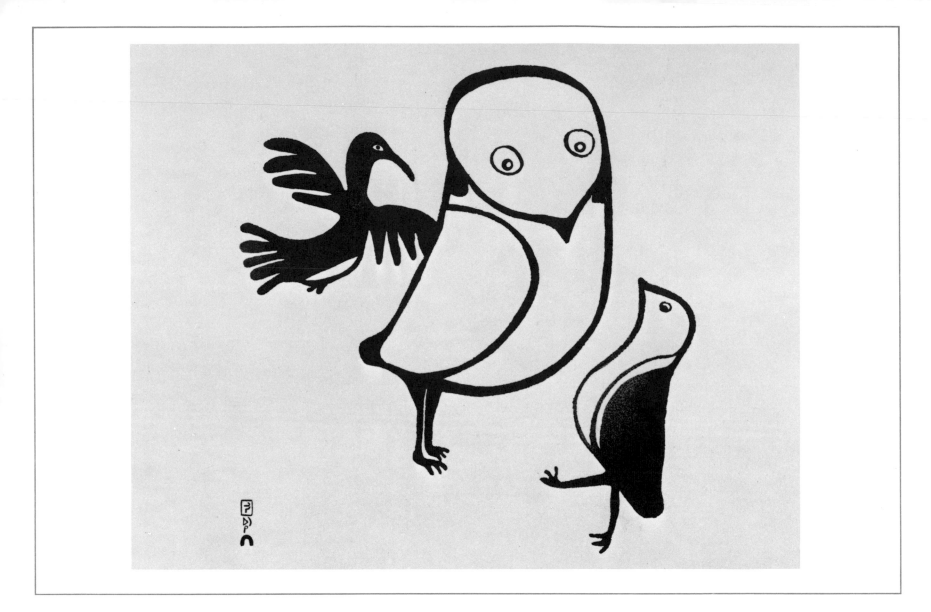

Lucy / *Ottochie*

Three Birds 1967

Stonecut, 40.5 × 38.2 cm
Cape Dorset print catalogue 1968,
No. 14

RELATED WORK:
Black pencil drawing, same size
as print image.

Birds have been one of Lucy's fa-
vourite subjects. She often com-
bines their whimsical characters
and graceful curves in delicately
balanced compositions.

Trois oiseaux 1967

Gravure sur pierre, 40,5 × 38,2 cm
Catalogue d'estampes de
Cape Dorset 1968, nº 14

OEUVRE CONNEXE:
Dessin au crayon noir de même
dimension que l'image de cette
estampe.

Les oiseaux constituent un des
thèmes favoris de Lucy. Elle
juxtapose souvent en des
compositions délicatement
équilibrées leurs caractères
fantaisistes et leurs courbes
gracieuses.

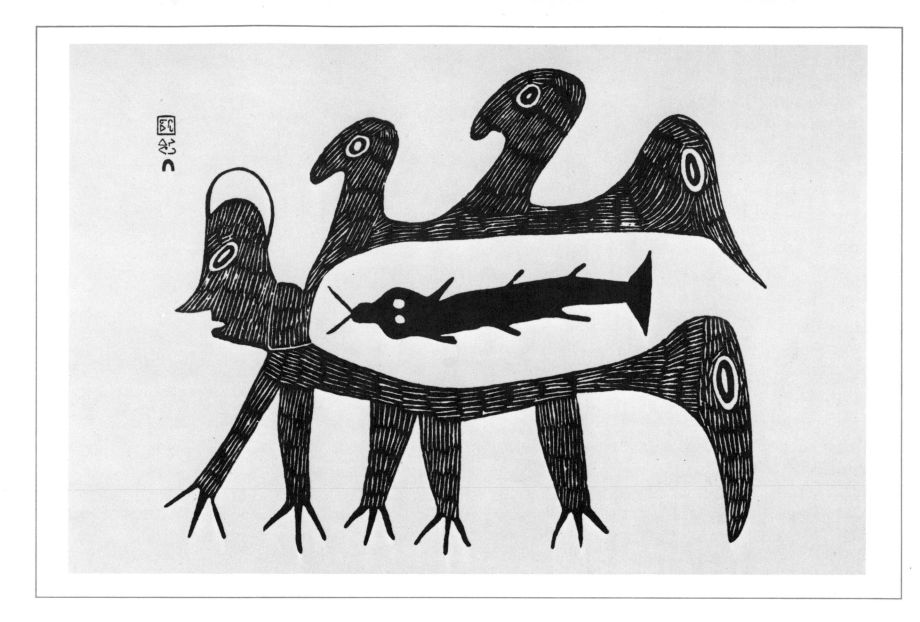

47

Ningeeuga /Eegyvudluk Pootoogook

Sea Spirit 1967

Stonecut, 36.8 × 46.0 cm
Cape Dorset print catalogue 1968,
No. 20

RELATED WORK:
Felt-tip pen drawing, same size
as print image.

Frightening sea spirits are part of
Inuit mythology (Boas 1888: 620–
21). Ningeeuga gives her imagina-
tion full play in the creation of this
multiheaded spirit. Her style of
simplified profile forms is similar
to that of her mother, Anirnik (see Nos.
37, 42).

L'esprit de la mer 1967

Gravure sur pierre, 36,8 × 46 cm
Catalogue d'estampes de
Cape Dorset 1968, nº 20

OEUVRE CONNEXE:
Dessin au crayon-feutre de même
dimension que l'image de cette
estampe.

D'épouvantables esprits marins font
partie de la mythologie inuit (Boas,
1888, p. 620–621). Ningeeuga laisse
déborder son imagination dans la
création de cet esprit aux têtes
multiples. Son style aux formes
profilées simples rappelle celui
d'Anirnik, sa mère (voir nᵒˢ 37 et 42).

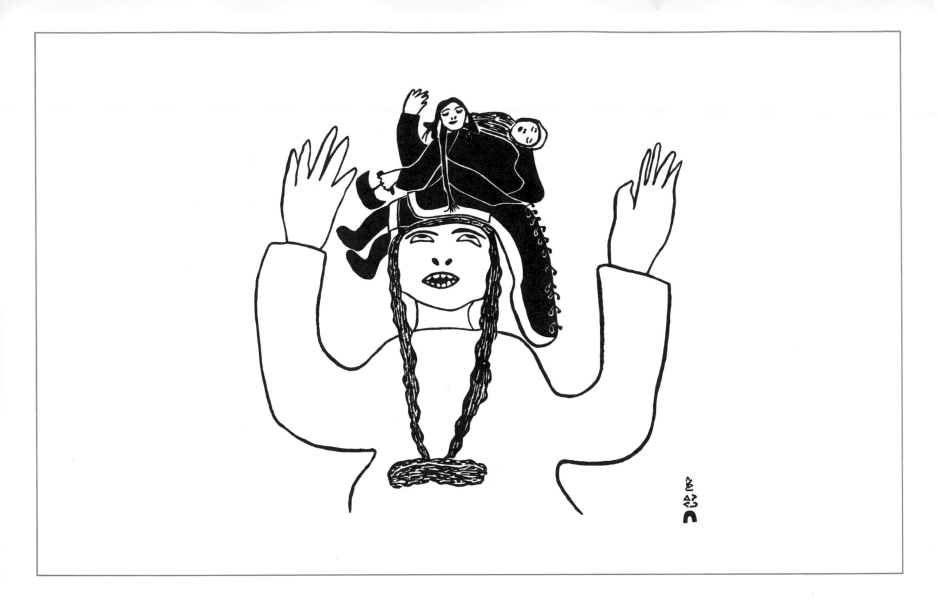

48

Pitseolak/*Eegyvudluk Pootoogook*

Dream of Motherhood
1969

Stonecut, 42.5 × 42.5 cm
Cape Dorset print catalogue 1969,
No. 13

RELATED WORK:
Coloured felt-tip pen drawing,
same size as print image.

The dream mother carries her child
in the back of her *amauti* (woman's
parka). In her hand is an *ulu,* an all-
purpose knife used by the women.

Babies peeking out of *amautiit* are
frequent in Pitseolak's imagery. Inuit
women still carry their babies this
way.

Rêve de maternité 1969

Gravure sur pierre, 42,5 × 42,5 cm
Catalogue d'estampes de
Cape Dorset 1969, nº 13

OEUVRE CONNEXE:
Dessin aux crayons-feutre de
couleur de même dimension que
l'image de cette estampe.

La mère du songe porte son enfant
attaché au dos de son *amauti*
(anorak de femme). À la main, elle
tient un *ulu,* couteau à divers usages
utilisé par les femmes.

Les dessins de Pitseolak montrent
souvent des bébés reluquant hors
des *amautiit*. Les Inuit portent
encore leurs bébés de cette façon.

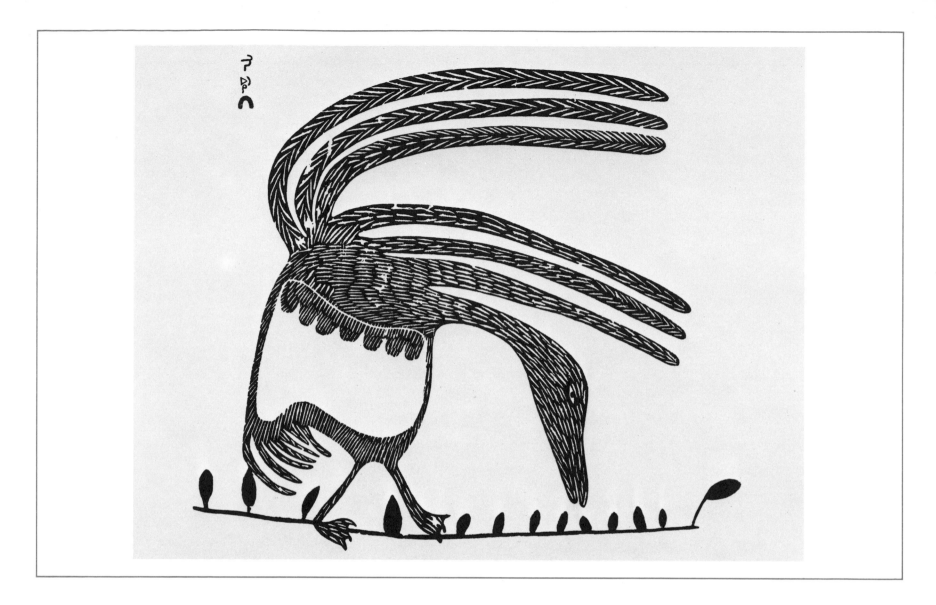

49

Lucy/*Ottochie*

Bird Eating Berries
1968

Stonecut, 35 × 40 cm
Cape Dorset print catalogue 1969,
No. 37

RELATED WORK:
Coloured felt-tip pen drawing,
same size as print image.

Wild berries are a summer delicacy
that the Inuit and the arctic birds
alike enjoy immensely. The awk-
wardly balanced bird and the deli-
cate berry branch form an amusing
contrast.

*Oiseau mangeant des
baies* 1968

Gravure sur pierre, 35 × 40 cm
Catalogue d'estampes de
Cape Dorset 1969, nº 37

OEUVRE CONNEXE:
Dessin aux crayons-feutre de
couleur de même dimension que
l'image de cette estampe.

Les baies sauvages constituent
une friandise d'été dont raffolent les
Inuit et les oiseaux de l'Arctique.
L'oiseau perché précairement et la
délicate branche de baies forment
un contraste amusant.

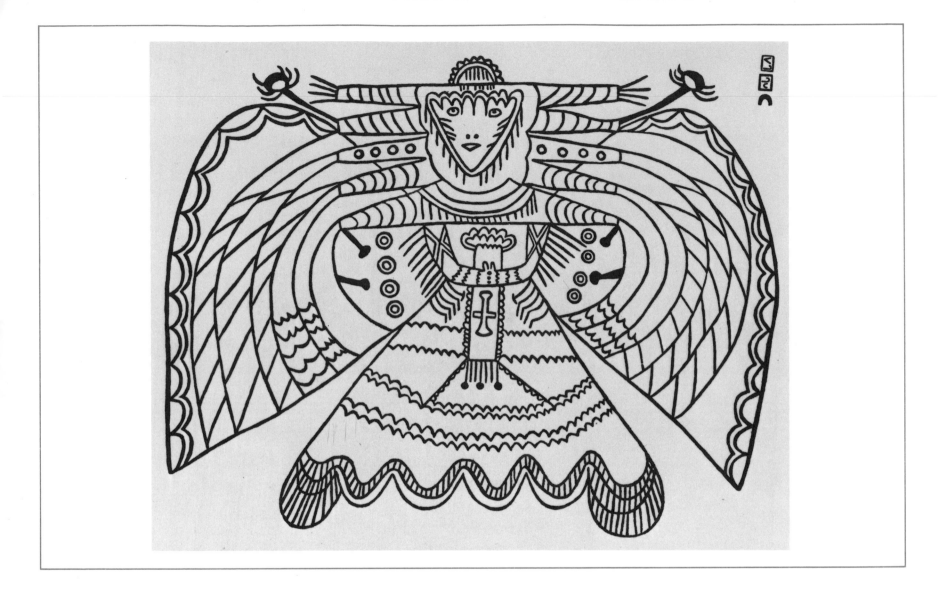

50

Pudlo/*Lukta*

Ecclesiast 1969

Stonecut, 43.0 × 52.2 cm
Cape Dorset print catalogue 1969,
No. 52

RELATED WORK:
Coloured felt-tip pen drawing,
same size as print image.

This image and No. 51 were selected
from a series of coloured drawings
depicting many similarly styled
figures (Terrence Ryan, data sheet,
Mar. 1977). See also Cape Dorset
print catalogue 1969, No. 53 *Arctic
Angel.*

Grand prêtre 1969

Gravure sur pierre, 43 × 52,2 cm
Catalogue d'estampes de
Cape Dorset 1969, nº 52

OEUVRE CONNEXE:
Dessin aux crayons-feutre de
couleur de même dimension que
l'image de cette estampe.

Cette image, ainsi que celle du nº 51,
provient d'une série de dessins en
couleurs représentant de
nombreuses figures de même style
(Terrence Ryan, commentaires,
mars 1977). Voir également le
catalogue d'estampes de Cape
Dorset 1969, nº 53 *Ange arctique.*

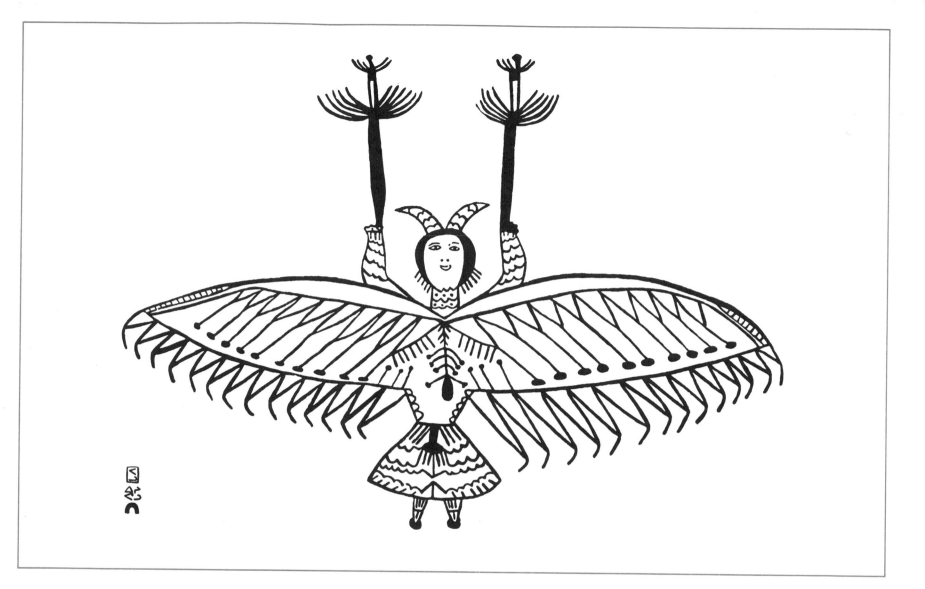

51

Pudlo/*Eegyvudluk Pootoogook*

Winter Angel 1969

Stonecut, 41.0 × 57.7 cm
Cape Dorset print catalogue 1969,
No. 54

RELATED WORK:
Coloured felt-tip pen drawing,
same size as print image.

See comments for No. 50.

Ange d'hiver 1969

Gravure sur pierre, 41 × 57,7 cm
Catalogue d'estampes de
Cape Dorset 1969, n° 54

OEUVRE CONNEXE:
Dessin aux crayons-feutre de
couleur de même dimension que
l'image de cette estampe.

Voir les commentaires du n° 50.

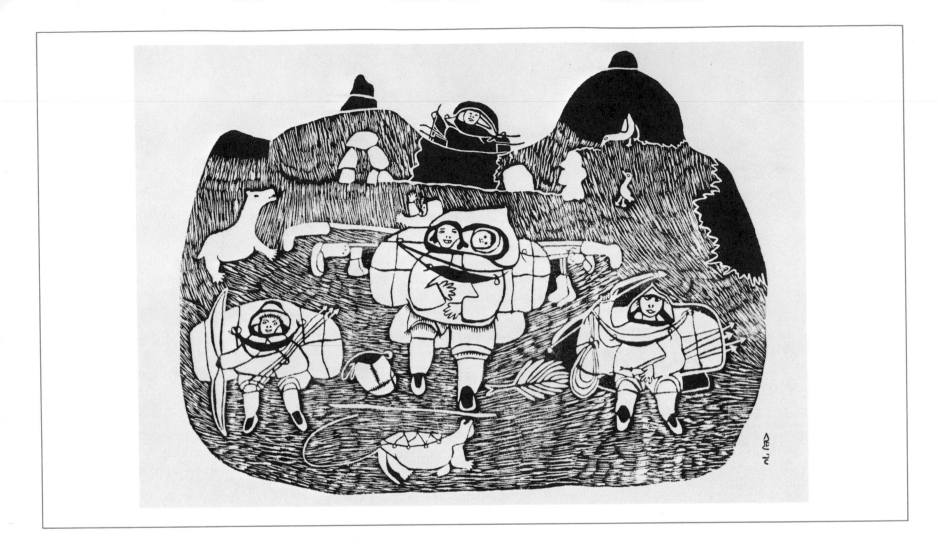

52

Pitseolak/*Lukta*

Summer Journey 1970

Stonecut, 38.8 × 52.2 cm
Cape Dorset print catalogue 1970,
No. 6

RELATED WORK:
Coloured felt-tip pen drawing,
same size as print image.

Overland travellers are shown
back-packing all their gear. The
central figure carries the tent poles in
her load and the extra *kamiit* (boots).

Pitseolak is one artist who integrates
her subject matter with the land-
scape. Migration scenes are a
favourite image. As she stated,
"There are many days in the year
and we moved many times — maybe
ten times a year" (Pitseolak *in* Eber
1971:[36]).

Expédition d'été 1970

Gravure sur pierre, 38,8 × 52,2 cm
Catalogue d'estampes de
Cape Dorset 1970, nº 6

OEUVRE CONNEXE:
Dessin aux crayons-feutre de
couleur de même dimension que
l'image de cette estampe.

Cette estampe nous montre des
voyageurs transportant leurs effets
dans des havresacs. La figure
centrale porte les mâts de tente et
les *kamiit* (bottes) supplémentaires.

Pitseolak est une artiste qui intègre
son sujet au paysage. Les scènes de
migration constituent une de ses
images favorites. Comme elle
l'explique: «Il y a bien des jours dans
une année et nous déménagions
souvent, peut-être dix fois par
année.» (Pitseolak *in* Eber 1972,
[p. 38])

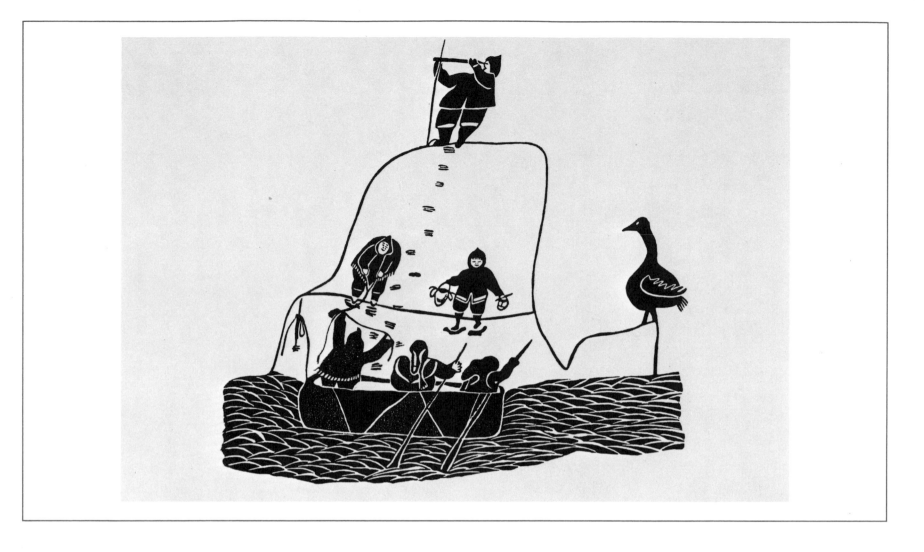

53

Pitseolak / *Eegyvudluk Pootoogook*

Crossing the Straits
1970

Stonecut, 40.3 × 42.3 cm
Cape Dorset print catalogue 1970,
No. 8

RELATED WORK:
Coloured felt-tip pen drawing,
same size as print image.

"We made all these travels in a
sealskin boat. Such boats had
wooden frames that were covered
with skins. They used to be called
the women's boats because they
were sewn by the women. Many
women sewed to make one boat.
Some boats had sails made from the
intestine of the whale, but we had no
sail and we had no motors then so
my father and brothers rowed all the
way. Later, I often heard them say
the boat was very full!" (Pitseolak *in*
Eber 1971: [18, 20]).

La traversée des détroits
1970

Gravure sur pierre, 40,3 × 42,3 cm
Catalogue d'estampes de
Cape Dorset 1970, n° 8

OEUVRE CONNEXE:
Dessin aux crayons-feutre de
couleur de même dimension que
l'image de cette estampe.

«Tout ce parcours, nous l'avons fait
sur un bateau en peau de phoque.

Ces embarcations étaient faites d'un
cadre de bois recouvert de peau. On
les appelait «Bateaux de femmes»
parce que les peaux étaient cousues
par les femmes. Pour faire un bateau,
plusieurs femmes cousaient. Parfois,
on avait une voile faite de boyaux
de baleine. Mais notre bateau n'en
avait pas, ni de moteur, bien sûr, aussi
mon père et mes frères durent ramer
tout le long du voyage. Plus tard, je
les ai souvent entendu dire que le
bateau était plein jusqu'au bord.»
(Pitseolak *in* Eber, 1972, [p. 18, 20]).

Lucy
Iyola

Spring Camp 1969

Campement du printemps 1969

Stonecut, 37.7 × 63.7 cm
Cape Dorset print catalogue 1970,
No. 31

RELATED WORK:
Coloured felt-tip pen drawing,
same size as print image.

Lucy illustrates the careful way in
which the traditional snow-house
interior was organized. The sleeping
platform is in the rear. Various sew-
ing and cooking utensils are ar-
ranged along the side platforms. As
it was the woman's duty to tend the
fire, the stone *qullik* — an oblong-
shaped lamp used for both cooking
and heating — was kept close to her
bed. Meat was stored on the floor
near the front, as well as in the
vaulted entrance passage, along
with outdoor clothing and equipment
(Boas 1888:539–47).

Gravure sur pierre,
37,7 × 63,7 cm
Catalogue d'estampes de
Cape Dorset 1970, nº 31

OEUVRE CONNEXE:
Dessin aux crayons-feutre de
couleur de même dimension que
l'image de cette estampe.

Lucy illustre le soin que l'on apporte
à l'aménagement de l'intérieur de
l'iglou traditionnel. La plate-forme de
couchage est à l'arrière. Les
instruments de couture et les
ustensiles de cuisine sont disposés
le long des plates-formes latérales.
Puisque la femme était chargée du
feu, le *qullik* en pierre — lampe
oblongue utilisée à la fois pour la
cuisson et le chauffage — était placé
près de son lit. On gardait la viande
sur le plancher près de la partie
antérieure de la maison, ainsi que
dans la voûte d'entrée, avec les
vêtements et l'équipement d'exté-
rieur (Boas, 1888, p. 539–547).

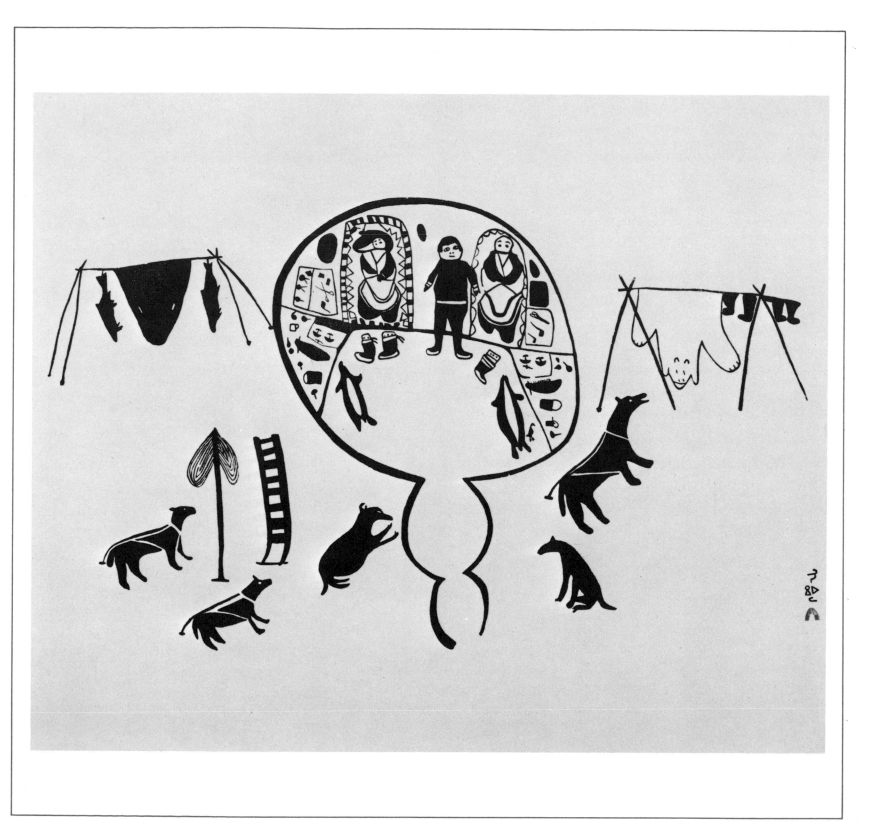

Anna
Eegyvudluk Pootoogook

Reflections 1970

Stonecut, 48.0 × 58.8 cm
Cape Dorset print catalogue 1970,
No. 69

RELATED WORK:
Felt-tip pen drawing, same size
as print image.

This severely symmetrical image is
typical of Anna's style in that the
figures are conceived as flattened
two-dimensional forms, making a
pleasing pattern.

Kaléidoscope 1970

Gravure sur pierre,
48 × 58,8 cm
Catalogue d'estampes de
Cape Dorset 1970, nº 69

OEUVRE CONNEXE:
Dessin au crayon-feutre de même
dimension que l'image de cette
estampe.

Cette image rigoureusement
symétrique représente bien le style
d'Anna; les figures y sont conçues
comme des formes plates à deux
dimensions créant ainsi un motif
plaisant.

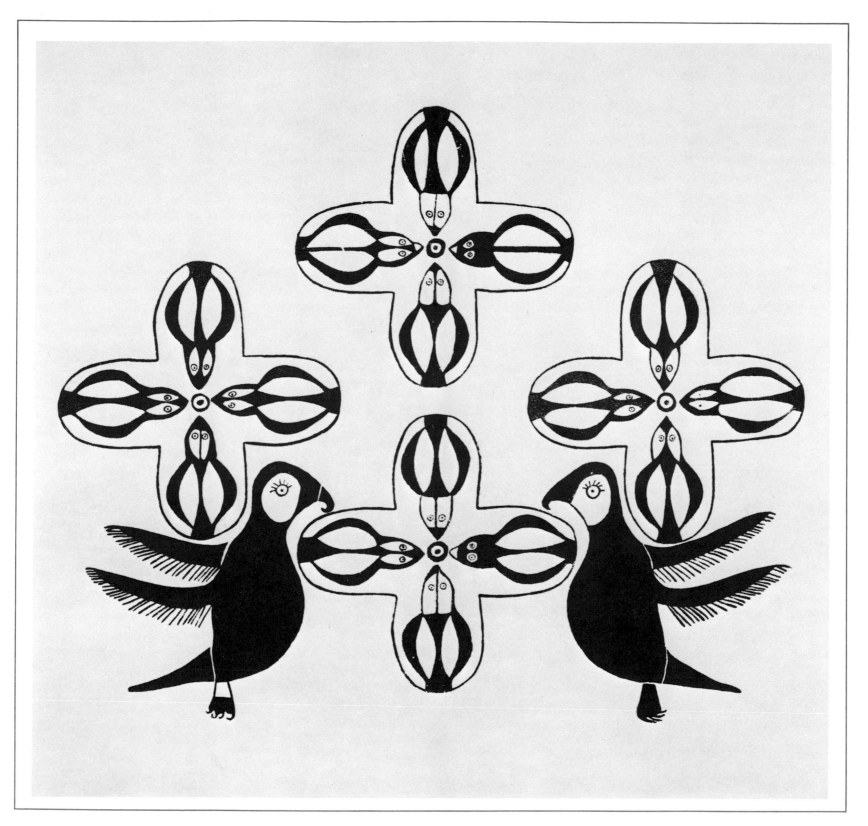

Pitseolak/*Iyola*

Sea Urchins 1971

Stonecut, 44 × 46 cm
Cape Dorset print catalogue 1971,
No. 16

RELATED WORK:
Coloured felt-tip pen drawing,
same size as print image.

These fanciful, elongated sea crea-
tures with bird heads appear to form
a nest around their hatching young.
The title is misleading.

Oursins 1971

Gravure sur pierre, 44 × 46 cm
Catalogue d'estampes de
Cape Dorset 1971, nº 16

OEUVRE CONNEXE:
Dessin aux crayons-feutre de
couleur de même dimension que
l'image de cette estampe.

Ces créatures marines allongées,
imaginaires, sont munies de têtes
d'oiseaux et semblent former un nid
autour de leurs petits. Le titre est
trompeur.

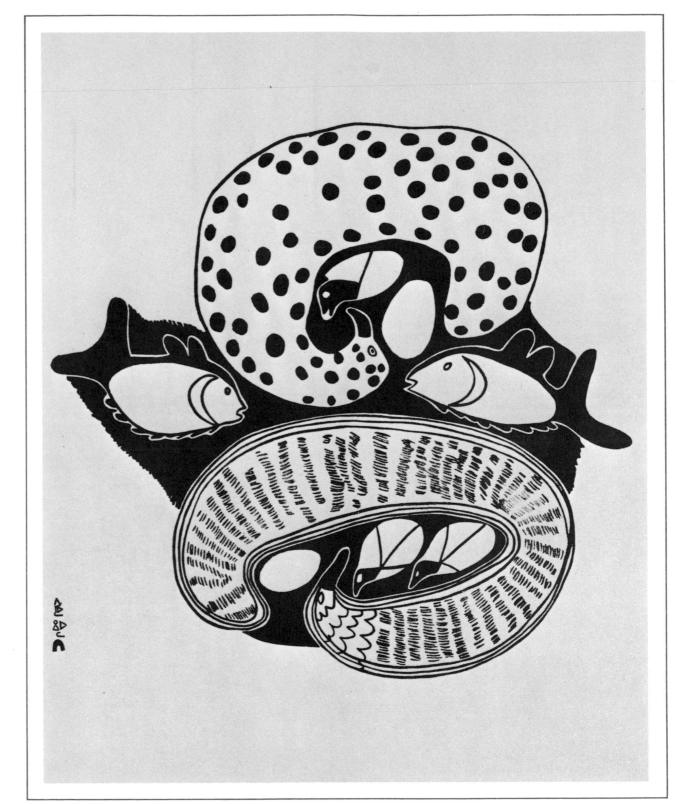

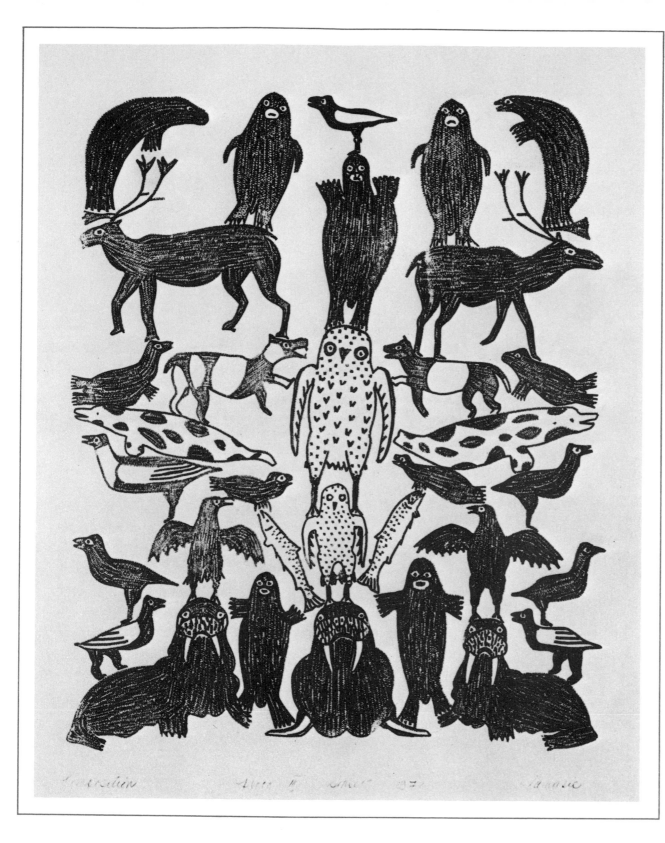

Jamasie

Composition 1971

Copperplate engraving, 30 × 24 cm
Cape Dorset print catalogue 1971,
No. 56

This totemic arrangement of arctic
birds and animals is typical of
Jamasie's work of this period. These
compositions are in keeping with this
artist's preference for orderly surface
pattern.

Jamasie has been especially active
in copperplate engraving. His in-
terest in working directly on the
printing plate has recently carried
over to lithography.

Composition 1971

Gravure sur cuivre, 30 × 24 cm
Catalogue d'estampes de
Cape Dorset 1971, n° 56

Cette combinaison totémique
d'oiseaux et d'animaux de l'Arctique
est typique de l'oeuvre de Jamasie,
à cette période. Ce genre de
composition est en accord avec la
préférence de l'artiste pour des
dessins ordonnés.

Jamasie a été particulièrement actif
dans la gravure sur cuivre. Son goût
de travailler directement sur la
planche l'a récemment amené à la
lithographie.

58.

Lucy/*Ottochie*

Spirit Boat 1972

Stonecut, 29.5 × 41.0 cm
Cape Dorset print catalogue 1972,
No. 2

RELATED WORK:
Coloured felt-tip pen drawing,
same size as print image.

This is an especially humorous
example of Lucy's comical birds.
Note the bird image on the flag.

Bateau-esprit 1972

Gravure sur pierre, 29,5 × 41 cm
Catalogue d'estampes de
Cape Dorset 1972, nº 2

OEUVRE CONNEXE:
Dessin aux crayons-feutre de
couleur de même dimension que
l'image de cette estampe.

Cette oeuvre constitue un excel-
lent exemple des oiseaux amusants
de Lucy. Remarquer l'oiseau sur
le drapeau.

59

Kananginak/*Lukta*

Tuktu of Tasikjuk 1973

Stonecut, 36.5 × 50.3 cm
Cape Dorset print catalogue 1973,
No. 13

RELATED WORK:
Felt-tip pen drawing, same size
as print image.

Kananginak specializes in making
drawings and prints of arctic wildlife.
Here he captures the running gait of
two prime specimens of caribou,
prized for both skin and meat.

Tuktu de Tasikjuk 1973

Gravure sur pierre, 36,5 × 50,3 cm
Catalogue d'estampes de
Cape Dorset 1973, nº 13

OEUVRE CONNEXE:
Dessin au crayon-feutre de même
dimension que l'image de cette
estampe.

Kananginak se spécialise dans les
dessins et les estampes traitant de la
faune de l'Arctique. Il saisit ici l'allure
rapide de deux superbes caribous,
prisés tant pour leurs peaux que
pour leur chair.

Pitseolak
Lukta

Netsilik River 1973

Rivière Netsilik 1973

Stonecut, 57.5 × 51.7 cm
Cape Dorset print catalogue 1973,
No. 26

Gravure sur pierre, 57,5 × 51,7 cm
Catalogue d'estampes de
Cape Dorset 1973, nº 26

RELATED WORK:
Coloured felt-tip pen drawing,
same size as print image.

OEUVRE CONNEXE:
Dessin aux crayons-feutre de
couleur de même dimension que
l'image de cette estampe.

"We would often camp at Natsilik, a
place about a week's journey from
Cape Dorset, near many lakes. It had
the most beautiful drinking water, the
most beautiful water I have ever
found. We often went to Natsilik to
hunt fish; and at Natsilik, too, there
were many geese." (Pitseolak *in*
Eber 1971: [36, 38])

«Nous campions souvent à Natsilik
qui se trouve à une semaine de
voyage de Cap Dorset. Il y a là
beaucoup de lacs. C'est là que j'ai
bu la meilleure eau du monde, de
l'eau merveilleuse. Nous allions
souvent à Natsilik pour le poisson et
pour les oies aussi. Il y en a
beaucoup.» (Pitseolak *in* Eber, 1972,
[p. 38])

The word *netsilik* means "with
seals". Fresh water is found in a
number of the Arctic's inland lakes.
The swimming creatures in Pitseo-
lak's image have an odd mixture of
seal and fish characteristics.

Le mot *netsilik* signifie «avec des
phoques». Dans l'Arctique, l'eau
d'un certain nombre des lacs
intérieurs est douce. Les créatures
marines, dans cette image de
Pitseolak, possèdent des
caractéristiques propres aux
phoques et aussi aux poissons.

61

Pitaloosee/*Ottochie*

Kayak Makers 1973

Stonecut, 31.2 × 54.4 cm
Cape Dorset print catalogue 1973,
No. 44

RELATED WORK:
Coloured felt-tip pen drawing,
same size as print image.

The sewing of the skin on the kayak,
which is represented here, is tradi-
tionally women's work (see also No.
86). Pitaloosee's attention to the face
as a means of creating pattern and
rhythm is a strong element in her
stylistic development.

Constructrices de kayak
1973

Gravure sur pierre, 31,2 × 54,4 cm
Catalogue d'estampes de
Cape Dorset 1973, n° 44

OEUVRE CONNEXE:
Dessin aux crayons-feutre de
couleur de même dimension que
l'image de cette estampe.

Traditionnellement, la femme était
chargée de coudre la peau sur le
kayak, comme le montre cette
estampe (voir également le n° 86).
L'attention qu'apporte Pitaloosee au
visage comme moyen de créer le
dessin et le mouvement constitue un
élément important de son déve-
loppement stylistique.

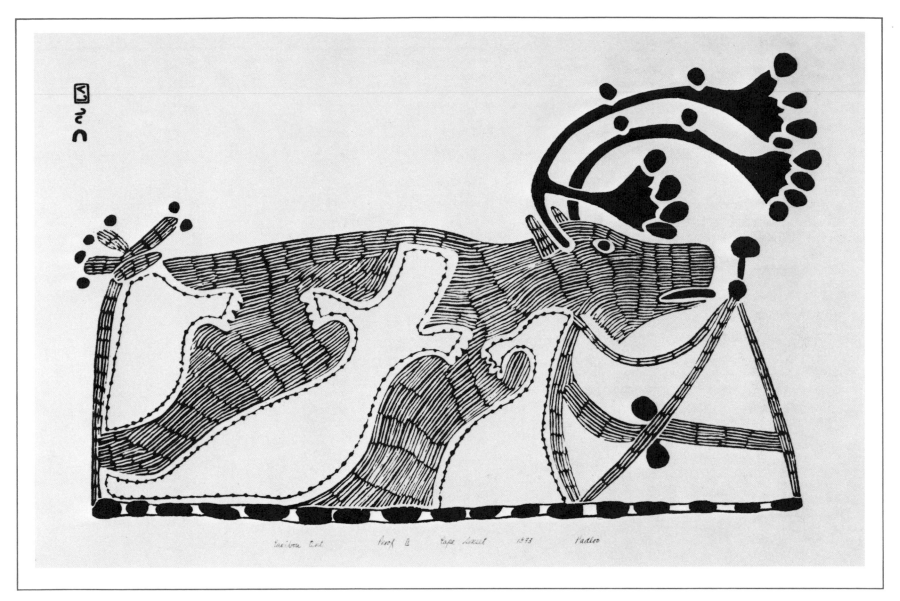

62

Pudlo / *Lukta*

Caribou Tent 1973

Stonecut, 33 × 53 cm
Cape Dorset print catalogue 1973,
No. 53

RELATED WORK:
Coloured felt-tip pen drawing,
same size as print image.

Pudlo interprets metaphorically the
use of caribou skins for making tents.
As is his custom, he did variations on
this theme. See Cape Dorset print
catalogue 1973, No. 51.

Tente de caribou 1973

Gravure sur pierre, 33 × 53 cm
Catalogue d'estampes de
Cape Dorset 1973, n° 53

OEUVRE CONNEXE:
Dessin aux crayons-feutre de
couleur de même dimension que
l'image de cette estampe.

Pudlo donne ici une interprétation
figurative de l'utilisation des peaux
de caribous dans la fabrication des
tentes. Comme il est d'usage dans
ses oeuvres, il a reproduit des
variations de ce thème. Voir le
catalogue d'estampes de Cape
Dorset 1973, n° 51.

Pitseolak/*Saggiaktoo*

Summer Birds 1974

Stonecut and stencil,
50.7 × 34.2 cm
Cape Dorset print catalogue 1974,
No. 2

RELATED WORK:
Coloured felt-tip pen drawing,
same size as print image.

Pitseolak is one of several Cape
Dorset artists who draw on their
imagination to create humorous
birds. The free-flowing line is char-
acteristic of her style.

Oiseaux d'été 1974

Gravure sur pierre et pochoir,
50,7 × 34,2 cm
Catalogue d'estampes de
Cape Dorset 1974, n° 2

OEUVRE CONNEXE:
Dessin aux crayons-feutre de
couleur de même dimension que
l'image de cette estampe.

Pitseolak compte parmi les
nombreux artistes de Cape Dorset
qui font appel à leur imagination
pour créer des oiseaux humoris-
tiques. Son style se caractérise par
de grands traits souples et ondulés.

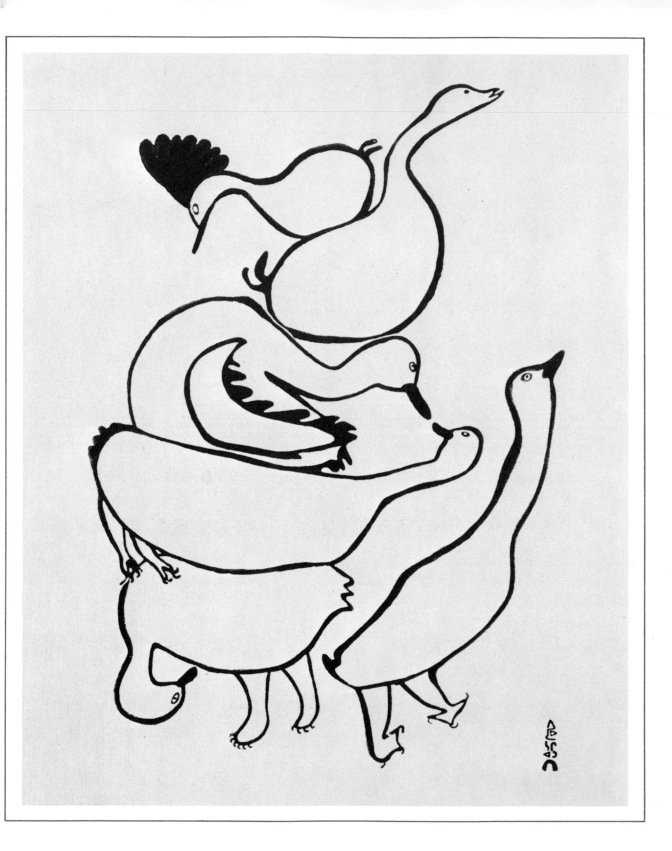

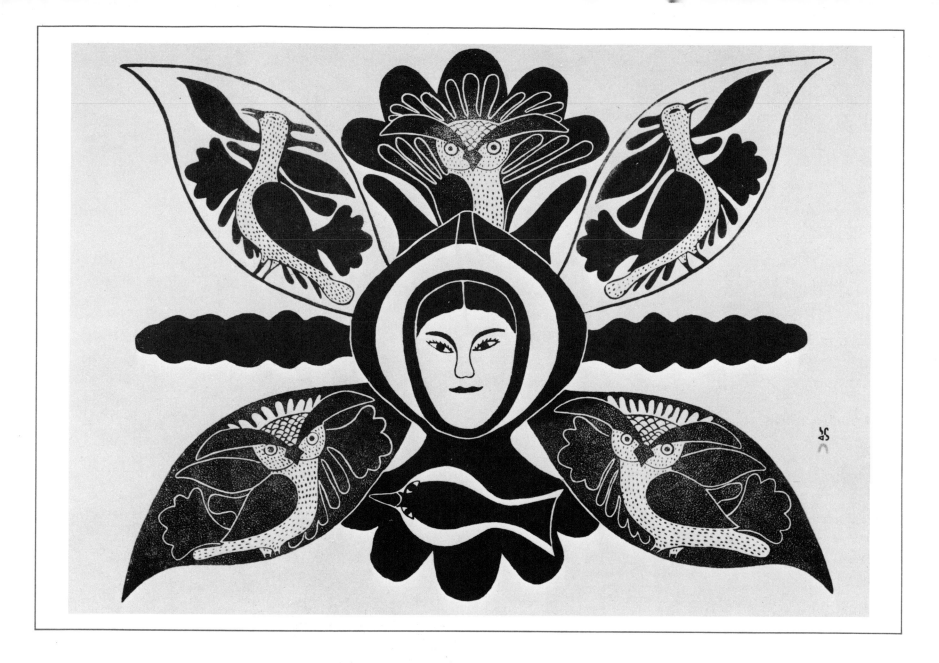

64

Kenojuak/*Saggiaktoo*

*Young Girl's Thoughts
of Birds* 1974

Stonecut, 49 × 65 cm
Cape Dorset print catalogue 1974,
No. 52

RELATED WORK:
Coloured felt-tip pen drawing,
same size as print image.

See comments for No. 44.

*Pensées de jeune fille
sur les oiseaux* 1974

Gravure sur pierre, 49 × 65 cm
Catalogue d'estampes de
Cape Dorset 1974, nº 52

OEUVRE CONNEXE:
Dessin aux crayons-feutre de
couleur de même dimension que
l'image de cette estampe.

Voir les commentaires au nº 44.

Ikayukta / *Kavavoa*

Angakuk's Tent 1975

Stonecut, 48.5 × 18.8 cm
Cape Dorset print catalogue 1975,
No. 6

RELATED WORK:
Felt-tip pen drawing, same size
as print image.

The *angakuk,* or shaman, believed to
have supernatural powers, was a
powerful figure in Inuit life. The
sealskin tents are identified as extra-
ordinary dwellings by the bird-spirit
heads emerging from top and front.

Ikayukta has used these spirit sym-
bols in other works (see, for exam-
ple, Cape Dorset print catalogue
1974, No. 45 *Birds and Spirits*).

La tente d'Angakuk 1975

Gravure sur pierre, 48,5 × 18,8 cm
Catalogue d'estampes de
Cape Dorset 1975, nº 6

OEUVRE CONNEXE:
Dessin au crayon-feutre de même
dimension que l'image de cette
estampe.

On prêtait des pouvoirs surnaturels à
l'*angakuk*, ou chaman, personnage
puissant dans la vie des Inuit. Des
têtes d'oiseaux-esprits émergent du
sommet et du devant des tentes en
peau de phoque assimilant celles-ci
à des demeures extraordinaires.

Ikayukta a utilisé ces symboles
spirituels dans d'autres oeuvres
(voir, par exemple, le catalogue
d'estampes de Cape Dorset 1974,
nº 45 *Oiseaux et esprits*).

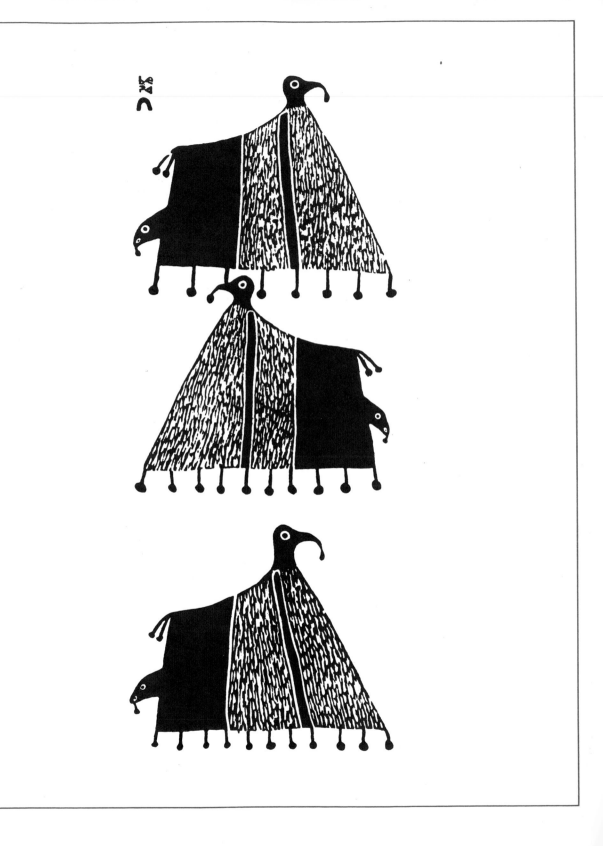

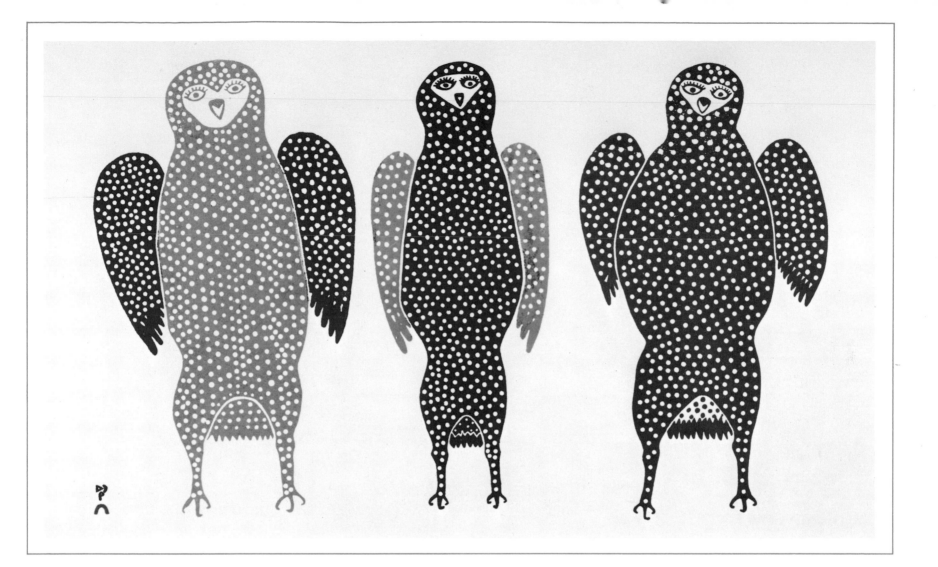

66

Jamasie / *Ottochie*

Three Young Owls 1975

Stonecut, 34.5 × 55.7 cm
Cape Dorset print catalogue 1975,
No. 29

RELATED WORKS:
a) Coloured felt-tip pen drawing,
 same size as print image.
b) Stonecut print, *Baby Owls,*
 Cape Dorset print catalogue
 1973, No. 29.

The image was first cut and printed
as a monochrome (charcoal) print in
1973. This second version illustrates
the fidelity of the stonecutters to the
original drawing, the only changes
being minor ones of textural pattern.
The multicoloured edition reinforces
the comical effect of the row of owls.

Trois jeunes hiboux 1975

Gravure sur pierre, 34,5 × 55,7 cm
Catalogue d'estampes de
Cape Dorset 1975, n° 29

OEUVRES CONNEXES:
a) Dessin aux crayons-feutre de
 couleur de même dimension que
 l'image de cette estampe.
b) Gravure sur pierre, *Jeunes
 hiboux,* dans le catalogue d'es-

tampes de Cape Dorset 1973, n°
29.

L'image fut d'abord taillée et
imprimée avec une seule couleur
(charbon) en 1973. Cette seconde
interprétation illustre la fidélité des
tailleurs de pierres au dessin
original; ceux-ci ne modifièrent que
quelques détails d'ordre mineur. Le
tirage multicolore renforce l'effet
comique de cette rangée de hiboux.

67

Pudlo/*Ottochie*

Shaman's Dwelling 1975

Stonecut and stencil,
42.5 × 58.0 cm
Cape Dorset print catalogue 1975,
No. 32

RELATED WORK:
Coloured felt-tip pen drawing,
same size as print image.

This image combines elements of
Christian and shamanistic beliefs.

What appear to be Christian crosses
on the dwelling contrast with the
bird-spirit guardians. During this
period, Pudlo did numerous studies
of various types of dwellings (see
No. 68). Landscape is another of his
interests. Here the snow-house
shape is imposed on a hilly land-
scape, and encloses a row of *inuk-
suit* (stone cairns) in the foreground.

La demeure du chaman
1975

Gravure sur pierre et pochoir,
42,5 × 58 cm
Catalogue d'estampes de
Cape Dorset 1975, nº 32

OEUVRE CONNEXE:
Dessin aux crayons-feutre de
couleur de même dimension que
l'image de cette estampe.

Cette image assemble des éléments
appartenant au christianisme et au
chamanisme. Ce qui semble des
croix chrétiennes sur l'habitat
contraste avec la garde que montent
les oiseaux-esprits. Pudlo faisait, à
cette époque, de nombreuses
études sur les différents genres
d'habitat (voir nº 68). Le paysage
l'intéresse également. Ici, la forme
de l'iglou s'impose sur ce paysage
de collines et renferme une rangée
d'*inuksuit* (cairns de pierres) au
premier plan.

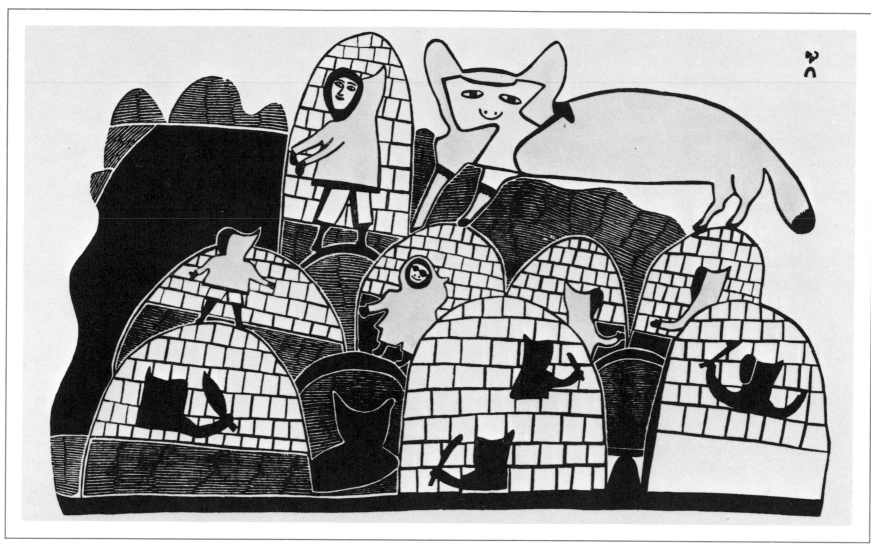

68

Pudlo/*Ottochie*

Fox in Camp 1975

Stonecut and stencil,
43.0 × 68.5 cm
Cape Dorset print catalogue 1975,
No. 44

RELATED WORK:
Coloured felt-tip pen drawing,
same size as print image.

The complex of snow houses in a landscape appears frequently in Pudlo's imagery of this period. The silhouetted figures carry snow-beaters, which are used to remove snow from clothing. A modern note is struck by the sunglasses on the central figure.

Renard dans le camp
1975

Gravure sur pierre et pochoir,
43 × 68,5 cm
Catalogue d'estampes de
Cape Dorset 1975, nº 44

OEUVRE CONNEXE:
Dessin aux crayons-feutre de couleur de même dimension que l'image de cette estampe.

Les dessins de Pudlo représentent fréquemment, à cette époque, un ensemble d'iglous dans un paysage. Les silhouettes portent des battoirs qui servent à enlever la neige des vêtements. Les verres fumés de la figure centrale ajoutent un ton de modernisme.

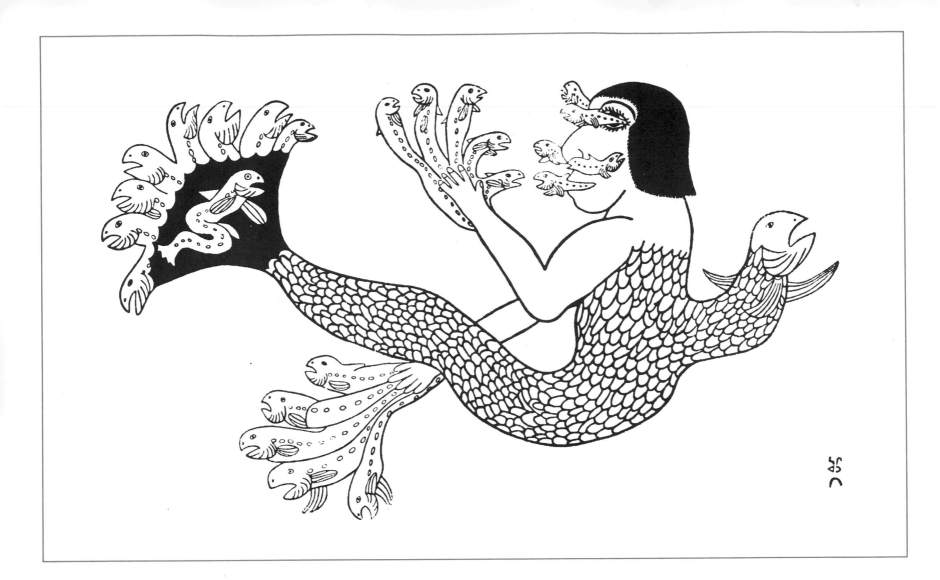

69

Soroseelutu/*Saggiaktoo*

Woman of the Sea 1976

Stonecut, 33.0 × 55.5 cm
Cape Dorset print catalogue 1976,
No. 10

RELATED WORK:
Coloured felt-tip pen drawing,
same size as print image.

In the legend of Sedna, or Taleelayu,
the sea creatures derived from the
joints of the young girl's fingers (see
No. 151). The artist expands on this
theme in this very vivid description
of the sea goddess as source.
Soroseelutu has drawn a series of
fantastic, sensuous mermaids in
recent years.

Femme de la mer 1976

Gravure sur pierre, 33 × 55,5 cm
Catalogue d'estampes de
Cape Dorset 1976, nº 10

OEUVRE CONNEXE:
Dessin aux crayons-feutre de
couleur de même dimension
que l'image de cette estampe.

Dans la légende de Sedna, ou
Taleelayu, les êtres marins sont
issus des phalanges de la jeune fille
(voir nº 151). L'artiste développe ce
thème dans cette description si
vivante de la déesse de la mer. Au
cours des dernières années,
Soroseelutu a dessiné toute une
série de sirènes fantastiques et
sensuelles.

Pudlo/*Kavavoa*

Aeroplane 1976

Stonecut and stencil,
52.0 × 70.5 cm
Cape Dorset print catalogue 1976,
No. 13

RELATED WORK:
Drawing in coloured felt-tip pen
and coloured pencil.

Pudlo is one of the few artists
concerned with modern technology
as subject matter. Aeroplanes have
appeared in a great number of his
drawings in the past few years, often
in combination with traditional sub-
ject matter. Landscape is also a
major concern.

Aéroplane 1976

Gravure sur pierre et pochoir,
52 × 70,5 cm
Catalogue d'estampes de
Cape Dorset 1976, nº 13

OEUVRE CONNEXE:
Dessin aux crayons-feutre de
couleur et aux crayons de couleurs.

Pudlo est un des quelques artistes
qui utilisent des éléments de la
technique moderne comme sujet.
Depuis les quelques dernières
années, il représente des avions
dans un bon nombre de ses dessins
et il les mêle souvent à des sujets
traditionnels. Il est également
paysagiste.

71

Jamasie / *Saggiaktoo*

Fish Weir at Shartowetok
1976

Stonecut, 43.8 × 58.7 cm
Cape Dorset print catalogue 1976,
No. 22

RELATED WORK:
Coloured felt-tip pen drawing,
same size as print image.

In summer, the Inuit divert into stone
fish weirs the char entering inland
waters to spawn. Here, the figures
approaching the weir carry gaffs,
with which they will hook the fish out
of the weir into the three holding
pens. Drying fish hang on the
ridgepole of the sealskin tent. In the
foreground are two stone caches for
storing the dried fish.

In this formally structured composi-
tion, Jamasie has captured a quiet
moment before the fishermen wade
into the weir and the turbulence
begins.

*Barrage-réservoir
de poissons
à Shartowetok* 1976

Gravure sur pierre, 43,8 × 58,7 cm
Catalogue d'estampes de
Cape Dorset 1976, n⁰ 22

OEUVRE CONNEXE:
Dessin aux crayons-feutre de
couleur de même dimension que
l'image de cette estampe.

En été, les Inuit détournent par des
barrages-réservoirs de pierres
l'omble qui entre dans les eaux inté-
rieures pour frayer. Les personnages
s'approchent du réservoir. Ils portent
des gaffes avec lesquelles ils accro-
cheront le poisson pour le déposer
dans les trois bassins. Du poisson
sèche accroché au faîte de la tente en
peau de phoque. Au premier plan, on
voit deux cachettes de pierres desti-
nées à garder le poisson séché.

Dans cette composition de facture
formaliste, Jamasie a saisi l'instant
tranquille précédant l'entrée des
pêcheurs dans le réservoir.

Kananginak/*Saggiaktoo*

Young Arctic Owl 1976

Stonecut, 57.5 × 50.4 cm
Cape Dorset print catalogue 1976,
No. 36

RELATED WORK:
Felt-tip pen drawing, same size
as print image.

Various species of birds are favour-
ite subjects of Kananginak. His
realistic portrayals contrast with the
fanciful birds commonly drawn by
other Cape Dorset artists, such as
Lucy (Nos. 46, 49) and Pitseolak
(Nos. 28, 63).

Jeune hibou de l'Arctique
1976

Gravure sur pierre, 57,5 × 50,4 cm
Catalogue d'estampes de
Cape Dorset 1976, n° 36

OEUVRE CONNEXE:
Dessin au crayon-feutre
de même dimension que l'image
de cette estampe.

Différentes espèces d'oiseaux
constituent le sujet favori de
Kananginak. Ses représentations
réalistes contrastent avec les
oiseaux fantaisistes généralement
dessinés par d'autres artistes de
Cape Dorset, tels que Lucy (n^{os} 46 et
49) et Pitseolak (n^{os} 28 et 63).

73

Kananginak/ *Pitseolak Niviaqsi*

Summer and Winter 1976

Lithograph, 38.5 × 53.5 cm
Cape Dorset print catalogue 1977

Kananginak has included a self-portrait in this grouping of elements of the traditional life. The snow house has a dog curled up in front, and the sled, or *qamutik*, is raised on snow blocks. The meat is stored on a raised platform, and the skin lines are placed on top of the snow house to keep them away from the dogs. Summer imagery includes a sealskin tent, a kayak, and an *umiaq*.

The composition was drawn directly on the lithographic stone.

Été et hiver 1976

Lithographie, 38,5 × 53,5 cm
Catalogue d'estampes de
Cape Dorset 1977

Kananginak a incorporé son auto-portrait dans cet assemblage d'éléments de la vie traditionnelle. Un chien est étendu devant l'iglou et le traîneau, ou *qamutik*, est monté sur des blocs de glace. On a entre-posé la viande sur une plate-forme élevée, et les cordes de peau sur le toit de l'iglou, afin de les mettre hors de la portée des chiens. Les dessins se rattachant à l'été comprennent une peau de phoque, une tente, un kayak et un *umiaq*.

La composition fut dessinée directement sur la pierre lithographique.

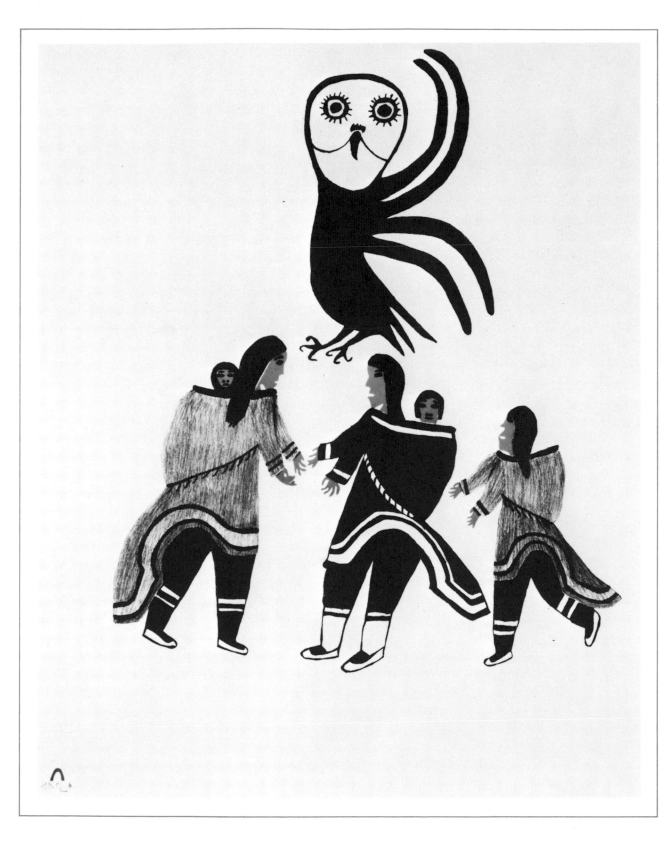

Lucy/*Aoudla Pudlat*

Katajuk 1977

Lithograph, 47.8 × 39.3 cm
Cape Dorset print catalogue 1977

RELATED WORK:
Coloured felt-tip pen drawing,
same size as print image.

Katajuk is the Inuit word for throat-singing. Women in pairs would chant into each other's mouths, the sound reverberating on the other's vocal chords. This traditional form of music, which is distinguished by its rhythmic, rasping sounds, would have been performed on festive occasions.

The yellow eyes of the owl are hand-coloured.

Katajuk 1977

Lithographie, 47,8 × 39,3 cm
Catalogue d'estampes de
Cape Dorset 1977

OEUVRE CONNEXE:
Dessin aux crayons-feutre de couleur de même dimension que l'image de cette estampe.

Katajuk signifie en inuit «chant guttural». Les femmes, groupées par deux, se projetaient mutuellement un chant dans la gorge afin que les cordes vocales de la partenaire en répercute le son. Cette forme traditionnelle de musique, caractérisée par ses sons rauques et rythmés, aurait été exécutée à l'occasion de festivités.

Les yeux jaunes du hibou sont coloriés à la main.

75

Pudlo / *Pitseolak Niviaqsi*

Landscape with Caribou
1977

Lithograph, 38.0 × 65.4 cm
Cape Dorset print catalogue 1977

RELATED WORK:
Partially finished drawing, same size
as print image.

Pudlo has shown an increasing
interest in landscape over the past
several years. In this print, the
undulating landscape covered with
snow patches and pools of water
assumes prime importance. The
silhouetted caribou with exagger-
ated antlers is one of Pudlo's more
recent motifs. Pudlo hand-coloured
the proof pulled from the keyplate to
indicate the colours to be used for
final editioning (Terrence Ryan, data
sheet, Mar. 1977).

Paysage et caribou 1977

Lithographie, 38 × 65,4 cm
Catalogue d'estampes de
Cape Dorset 1977

OEUVRE CONNEXE:
Dessin inachevé de même
dimension que l'image de cette
estampe.

Depuis plusieurs années, Pudlo
s'intéresse de plus en plus aux
paysages. Sur cette estampe, c'est
le paysage onduleux, couvert
d'étendues de neige et de flaques
d'eau, qui prime. Le caribou
silhouetté, aux bois amplifiés, est un
des plus récents motifs de l'artiste.
Pudlo a colorié à la main l'épreuve
tirée du dessin-matrice afin
d'indiquer les couleurs du tirage
définitif (Terrence Ryan,
commentaires, mars 1977).

76

Ulayu/*Pitseolak Niviaqsi*

Surusiit Pingguatut
1976

Lithograph, 45.2 × 65.4 cm
Cape Dorset print catalogue 1977

RELATED WORK:
Coloured felt-tip pen drawing.

Ulayu's line drawing was transferred to a lithography plate and printed in several colour proofs. She chose the green proof and requested the addition of a yellow background (Wallace Brannen in tape-recorded interview by Michael Neill, spring 1977).

Surusiit Pingguatut 1976

Lithographie, 45,2 × 65,4 cm
Catalogue d'estampes de Cape Dorset 1977

OEUVRE CONNEXE:
Dessin aux crayons-feutre de couleur.

Le dessin d'Ulayu a été reporté sur une planche lithographique et tiré en plusieurs épreuves de couleur. Elle a choisi l'épreuve du vert et nous a demandé d'ajouter un fond jaune (Wallace Brannen, communication personnelle enregistrée par Michael Neill, printemps 1977).

77

Ulayu / *Pitseolak Niviaqsi*

Arnaak Agirasimajuuk
1976

Lithograph, 47.8 × 58.5 cm
Cape Dorset print catalogue 1977

RELATED WORK:
Coloured felt-tip pen drawing,
same size as print image.

The placement of the figures close to
the viewer and extending beyond
the margin combines here with the
expressive tattooed faces and geo-
metric patterns of the costumes for a
very immediate and powerful image.
The snow house, the leister (fish
spear) and fishhook, the infant, and
the traditional attire define the wo-
man's world, a frequent subject for
Ulayu. The plaid skirt points to the
influence of the Hudson's Bay Com-
pany traders, many of them Scottish,
on style.

Arnaak Agirasimajuuk
1976

Lithographie, 47,8 × 58,5 cm
Catalogue d'estampes de
Cape Dorset 1977

OEUVRE CONNEXE:
Dessin aux crayons-feutre de
couleur de même dimension que
l'image de cette estampe.

Dans cette image, les figures sont
placées près de l'observateur et
s'étendent au-delà des marges. En
ajoutant à cette composition les
visages expressifs et tatoués et les
formes géométriques des costumes,
l'artiste a créé un effet puissant et
immédiat. L'iglou, le trident (harpon
à trois pointes) et l'hameçon, l'enfant
et le vêtement traditionnel caracté-
risent l'univers de la femme, sujet
très fréquent chez Ulayu. La jupe de
tartan souligne l'influence des
commerçants de la Compagnie de la
Baie d'Hudson, dont plusieurs
étaient écossais.

Povungnituk and
Other Arctic
Quebec Centres

Povungnituk et
les autres centres
du Nouveau-Québec

Povungnituk and Other Arctic Quebec Centres

The present community of Povungnituk dates from 1952, when the Hudson's Bay Company moved its trading post from the coast of Hudson Bay to its present location 26 kilometres inland. In the same year, it abandoned its post at Cape Smith, some 110 kilometres to the north.[1] Inuit trappers, economically dependent on trade with the Hudson's Bay Company, gradually moved their families from the scattered camps to the settlement. Missionaries, teachers, and administrative and health services followed.

By 1961, the year when printmaking began, major changes in social structure, community organization and economic life had taken place. A cooperative society, established informally in 1958 and incorporated in 1960, had become a social and economic force in the community. The main source of cash income was changing from fur trading to the making of carvings and handicrafts for sale in southern Canada (Vallee 1967: 2–6).

The Povungnituk Co-operative Society became a central factor in the establishment and continuity of the community as a printmaking centre. Encouraged by the success of the Cape Dorset prints, the cooperative, with the guidance and support of Father André Steinman, the resident Roman Catholic missionary, acquired in 1961 the services of Gordon Yearsley, a recent graduate of the Ontario College of Art, to introduce printmaking techniques to interested artists. The following year, financial assistance was requested from the Department of Northern Affairs, and another young artist, Victor Tinkl, was hired as instructor. The first collection of seventy-six prints was made under his guidance. It was published in the same catalogue as the 1962 Cape Dorset collection.

The imagery of this first collection was dominated by realistic scenes

1.
The Inuit from the Cape Smith area began returning there in 1975, establishing, with federal and provincial assistance, the community of Akulivik.

La communauté de Povungnituk a pris naissance en 1952 alors que la Compagnie de la Baie d'Hudson déménageait son poste de traite de la côte de la baie d'Hudson à son emplacement actuel à 26 km à l'intérieur des terres. Elle abandonnait la même année son poste de Cape Smith à 110 km au nord.[1] Dépendant pour survivre de leur commerce avec cette compagnie, les piégeurs inuit durent peu à peu quitter leurs campements isolés et s'installer à Povungnituk; ils furent suivis par des missionnaires et des enseignants; des services administratifs et sanitaires furent enfin mis sur pied.

En 1961, alors que la gravure faisait son apparition, d'importants changements s'étaient produits au niveau de la structure sociale, de l'organisation communautaire et de la vie économique. Une société coopérative établie officieusement en 1958 et incorporée en 1960, était devenue la force économique et sociale de la communauté. Sa principale source de revenus, qui provenait auparavant du commerce des fourrures, est tirée maintenant de la vente de sculptures et d'articles d'artisanat dans le sud du Canada (Vallée, 1967, p. 2–6).

C'est grâce à la Société coopérative de Povungnituk que cette communauté put se développer et se maintenir comme centre artistique de la gravure. Encouragée par le succès des estampes de Cape Dorset, la coopérative, guidée et appuyée par le Père André Steinman, missionnaire résident de l'Église catholique romaine, s'adjoignit en 1961 les services de Gordon Yearsley, jeune diplômé de l'Ontario College of Art, afin d'initier les artistes intéressés aux techniques de la gravure. L'année suivante, on demanda une aide financière au ministère des Affaires du Nord qui engagea Victor Tinkl comme instructeur. C'est lui qui dirigea la première collection de 76 gravures parues dans le catalogue de 1962 de Cape Dorset.

Povungnituk et les autres centres du Nouveau-Québec

1.
Les Inuit de la région de Cape Smith commencèrent à y retourner en 1975, établissant avec l'aide des gouvernements fédéral et provincial, la communauté d'Akulivik.

from the traditional way of life, especially hunting, a choice that was to remain constant in future years. Human and animal figures were shown actively engaged in a variety of pursuits. Movement, rather than texture or colour, gave life and interest to the prints.

Victor Tinkl remained as adviser for three years. After his departure in 1965, the cooperative decided to manage without an instructor, using, first, its own marketing agency in Quebec City and, beginning in 1967, the newly established Fédération des Coopératives du Nouveau-Québec to sell the prints. Four collections were produced between 1965 and 1970, but the print programme was deteriorating financially. A reluctance to seek outside advice added to the difficulties of this group of artists, already isolated by distance and language. In spite of numerous problems, the Povungnituk artists remained enthusiastic about the making of prints to express their culture, and in 1972, through their federation, reopened contact with the Canadian Eskimo Arts Council and participated in a number of workshops with artists from other Arctic Quebec communities. Recently they have expressed an interest in making a fresh start with a new resident instructor, and have requested assistance from the Department of Northern Affairs for funding and the Canadian Eskimo Arts Council for continuing advice.[2]

The approach to printmaking in Povungnituk has emphasized the stone block rather than the drawing, which is not considered valuable in itself but only an interim step to the cutting of the stone. Often the original drawings are mere sketches or are dispensed with entirely. Joe Talirunili's and Josie Paperk's images are carved directly on the stone. Syollie Awp draws on the stone prior to cutting. However, most of Davidialuk's and Juanisialuk's stones were cut from sketches,

2.
For a history of the Povungnituk print shop, see Marybelle Myers *in* Povungnituk print catalogue 1976, pp. 6–9.

Cette première collection était surtout constituée de scènes réalistes illustrant les faits de la vie traditionnelle, notamment la chasse qui demeura le sujet préféré tout au long des années suivantes. Bien plus que la texture ou la couleur, c'est le mouvement qui rendait ces estampes vivantes et intéressantes.

Victor Tinkl occupa le poste de conseiller pendant trois ans. Après son départ en 1965, la coopérative décida de se passer d'instructeur. Pour vendre ses estampes, elle eut tout d'abord recours à sa propre agence de mise en marché dans la ville de Québec puis, au début de 1967, à la nouvelle Fédération des Coopératives du Nouveau-Québec. Quatre collections furent présentées entre 1965 et 1970, mais le programme d'estampes allait en se détériorant au point de vue financier. La réticence à prendre conseil de l'extérieur s'ajoutait aux difficultés de ce groupe d'artistes déjà isolés par la distance et la langue. En dépit de leurs nombreux problèmes, les artistes de Povungnituk conservaient leur enthousiasme pour la gravure comme moyen de s'exprimer. Par l'intermédiaire de leur fédération, ils rétablissaient en 1972 le contact avec le Conseil canadien des arts esquimaux et, se joignant à des artistes appartenant à d'autres communautés du Nouveau-Québec, ils participèrent à plusieurs ateliers. Ils ont récemment exprimé le désir de repartir à zéro avec un nouvel instructeur résident et demandèrent une subvention au ministère des Affaires du Nord ainsi que l'assistance du Conseil canadien des arts esquimaux.[2]

La façon d'aborder la gravure à Povungnituk accentue l'importance du bloc de pierre par rapport à celle du dessin qui n'a en lui-même aucune valeur intrinsèque et ne représente qu'une étape intermédiaire dans la taille de la pierre. Le dessin original n'est très

2.
Pour une histoire de l'atelier de Povungnituk, voir Marybelle Myers, catalogue d'estampes de Povungnituk 1976, p. 6–9.

those of Davidialuk in wax crayon and coloured pencil and those of Juanisialuk in black pencil.[3]

This constant awareness of the stone is very evident in the final print. Often titles and signatures, in syllabic script, are incised into the stone and printed. Many images are printed with the surrounding uncut stone serving as a border or as background (Nos. 85, 88). In general these are carvers' images, flattened to accommodate the printing block. Joe Talirunili, renowned for his sculpture, succeeded brilliantly with this approach. His images are precisely balanced to respect the two-dimensional plane and yet retain their inherent volume and perspective. In contrast, Quananapik's *Woman at Work* (No. 79) and Alassie Audla's *Making the Snow Mattress* (No. 89) appear as compressed images. The aerial viewpoint in the Audla print is especially interesting.

This emphasis on the stone is both the strength and weakness of Povungnituk prints. The rough stone surface reinforces the boldness of the images. However, there is an interruption between the production of the stone and the translation of the image to paper, a gap that encourages the artists to focus on the stone block as the primary product rather than as the medium for making a print. After carving the stone block the artist sells it to the cooperative, much as he would a carving, and its use then depends on the needs of the print shop. Generally, the artist has no further involvement, the inking and printing process being regarded as purely technical. The removal of the artist from the actual making of the print leads to certain problems. The artist may never be made aware of flaws in the cutting evident upon proofing. Experiments in the use of texture, registration and colour cannot be made. Several Povungnituk artists

3.
Marybelle Myers, oral communication, June 1977.

souvent qu'une simple esquisse dont on se passe d'ailleurs assez volontiers. Les images de Joe Talirunili et celles de Josie Paperk sont gravées directement sur la pierre. Syollie Awp dessine sur la pierre avant de la tailler. La plupart des estampes de Davidialuk et de Juanisialuk sont faites à partir de croquis, celles de Davidialuk au crayon de cire ou de couleur et celles de Juanisialuk au crayon noir.[3]

L'importance que ces artistes accordent à la pierre transparaît nettement dans l'estampe définitive. Légendes ou signatures sont souvent gravées en caractère syllabique, avant l'impression. Bien des images sont imprimées sans que la pierre ait été élaguée sur le pourtour, ce qui donne à la gravure un rebord ou un arrière-plan (nos 85 et 88). Ce sont en général des images de sculpteurs, aplaties pour s'adapter au bloc de pierre. Joe Talirunili, bien connu pour ses sculptures, a brillamment réussi dans cette technique. Ses images sont équilibrées avec précision afin de respecter le plan à deux dimensions, retenant ainsi le volume et la perspective. Par contre, *Femme au travail* de Quananapik (n° 79) et *Fabrication d'un paillasson pour la neige* d'Alassie Audla (n° 89) donnent bien l'impression d'images comprimées. Dans la gravure d'Audla, la vue aérienne est particulièrement intéressante.

Cette importance accordée à la pierre constitue à la fois la force et la faiblesse des estampes de Povungnituk. La rugosité de la surface de la pierre renforce la hardiesse des images. Ceci cause, néanmoins, une interruption entre la production de la pierre et la transposition de l'image sur le papier; cette lacune encourage les artistes à se concentrer sur le bloc de pierre comme s'il s'agissait du produit fini plutôt que de le considérer comme le matériau d'impression. Après avoir taillé le bloc de pierre, l'artiste le vend à la

3.
Marybelle Myers, communication personnelle, juin 1977.

have recently expressed the desire to become involved in the entire printmaking process.

The printmaking activities of the Povungnituk artists stirred interest in other Arctic Quebec communities. La Fédération des Coopératives du Nouveau-Québec, with financial assistance from the Department of Northern Affairs, arranged for a series of workshops beginning in 1972. Robert Paterson, who had experience at both Cape Dorset and Baker Lake, gave a six-week workshop in Povungnituk in 1972 for eighteen participants from various Arctic Quebec communities.[4] Further workshops followed under several instructors, including Kananginak from Cape Dorset.

Annual collections have since been issued, and joint catalogues published. Inoucdjouac artists have been especially prolific. One of the workshop participants, Tivi Etook of Port-Nouveau-Québec (George River), has set an interesting example by establishing his own studio. However, printmaking in Arctic Quebec is likely to remain closely tied to the very strong cooperative movement.

4.
Bellin (Payne Bay), Inoucdjouac (Port Harrison), Ivujivik, Maricourt (Wakeham Bay), Port-Nouveau-Québec (George River), Poste-de-la-Baleine (Great Whale River), Povungnituk, and Saglouc (Sugluk).

coopérative tout comme s'il s'agissait d'une sculpture; l'utilisation qu'on en fait dépend alors des besoins de l'atelier d'estampes.

Généralement, l'artiste ne s'en occupe pas davantage, jugeant que les processus d'encrage et d'impression sont d'ordre purement technique. L'absence de l'artiste dans le processus d'impression suscite bien des problèmes. L'artiste peut ne jamais être mis au courant des défectuosités de la taille qui risquent de n'apparaître qu'au tirage de l'épreuve; cela les prive de toute expérience au niveau de la texture, du repérage ou des couleurs. Plusieurs artistes de Povungnituk ont récemment exprimé le désir de participer au processus tout entier.

Les activités des graveurs de Povungnituk ont suscité beaucoup d'intérêt dans d'autres communautés du Nouveau-Québec. Grâce au soutien financier du ministère des Affaires du Nord, la Fédération des Coopératives du Nouveau-Québec organisa une série d'ateliers au début de 1972. Robert Paterson, qui avait l'expérience de Cape Dorset et de Baker Lake, dirigea un atelier de six semaines à Povungnituk en 1972 auquel participèrent dix-huit personnes venues de diverses communautés du Nouveau-Québec.[4] D'autres ateliers, dirigés par divers instructeurs, notamment Kananginak de Cape Dorset, eurent lieu par la suite.

Des collections annuelles ont été présentées depuis et des catalogues ont été publiés. Les artistes d'Inoucdjouac ont été particulièrement prolifiques. L'un des participants de l'atelier, Tivi Etook de Port-Nouveau-Québec s'est donné en exemple en ouvrant son propre atelier. Quoi qu'il en soit, l'avenir de l'estampe au Nouveau-Québec restera probablement étroitement lié au très puissant mouvement coopératif.

4.
Bellin (Payne Bay), Inoucdjouac (Port Harrison), Ivujivik, Maricourt (Wakeham Bay), Port-Nouveau-Québec (George River), Poste-de-la-Baleine (Great Whale River), Povungnituk et Saglouc (Sugluk).

Alassie Audla

Stretching Skin 1962

Stonecut, 24 × 33 cm
Povungnituk print catalogue 1962,
No. 80

The preparation of skins for use in
articles of clothing, shelter or trans-
portation was women's work. One
method of stretching and drying
sealskin was to attach the folded skin
to a frame. Audla combines the form
of the frame with the head and arms
of a woman to create a highly
symbolic image.

L'étirage des peaux 1962

Gravure sur pierre, 24 × 33 cm
Catalogue d'estampes de
Povungnituk, 1962, n° 80

C'étaient les femmes qui se
chargeaient de la préparation des
peaux utilisées pour la confection de
vêtements ou d'abris, ou pour le
transport. Pour étirer et sécher les
peaux de phoque, l'une des
techniques consistait à attacher la
peau repliée dans un cadre. En
combinant la forme du cadre avec la
tête et les bras d'une femme, Audla
crée une image très symbolique.

Quananapik

Woman at Work 1964

Stonecut, 28.7 × 22.4 cm
Povungnituk print catalogue 1964,
No. 43

In this image the woman may be
preparing to skin the fox on her lap;
the hunters at the sides are shown
with a seal and a bear. Carved into
the stone: "Quananapik".

Femme au travail 1964

Gravure sur pierre, 28,7 × 22,4 cm
Catalogue d'estampes de
Povungnituk 1964, nº 43

Dans cette image, il semble que la
femme se prépare à écorcher le
renard qu'elle tient sur ses genoux;
les chasseurs, situés de chaque
côté, sont accompagnés d'un
phoque et d'un ours. Signature
gravée dans la pierre:
«Quananapik».

Syollie Awp

Family Hunting 1963

Famille à la chasse 1963

Stonecut, 58.0 × 71.5 cm
Povungnituk print catalogue 1964,
No. 52

Gravure sur pierre, 58 × 71,5 cm
Catalogue d'estampes de
Povungnituk 1964, n° 52

Syollie Awp illustrates his fine sense
of shape and texture in this deli-
cately balanced composition. Dis-
turbing elements in what appears to
be a domestic scene include the
face peering around the lower left
corner and the one in the circle at
top centre.

La délicate harmonie de cette
composition illustre bien le sens
subtil des formes et de la texture que
possède Syollie Awp. Dans le bas du
coin gauche et dans le cercle au
haut du centre de l'image, ces
visages au regard inquisiteur sont
des éléments troublants dans ce qui
semble être une scène de la vie
domestique.

Joe Talirunili

Owl 1963

Stonecut, 54.2 × 29.2 cm
Povungnituk print catalogue 1964,
No. 56

Large owl-images in this style are
common in Talirunili's prints, either
as dominant subject-matter or in
combination with hunting scenes.

Hibou 1963

Gravure sur pierre, 54,2 × 29,2 cm
Catalogue d'estampes de
Povungnituk 1964, nº 56

On retrouve souvent des images de
gros hiboux dans les estampes de
Talirunili, qui les utilise comme sujet
principal, ou qui les incorpore à des
scènes de chasse.

Annie Mikpiga

The Giant 1964

Stonecut, 80.0 × 36.2 cm
Povungnituk print catalogue 1965,
No. 152

Belief in a race of giants called Tunit,
who lived in the land before the
present-day people, is part of Inuit
legend. Annie Mikpiga contrasts the
immense size of the giant with his
tiny human opponents. The exact
meaning is ambiguous.

Le géant 1964

Gravure sur pierre, 80 × 36,2 cm
Catalogue d'estampes de
Povungnituk 1965, nº 152

La croyance en une race de géants
appelés Tunit qui peuplaient le
territoire avant les populations
actuelles, fait partie des légendes
inuit. Annie Mikpiga établit un
contraste entre la taille énorme du
géant et la petitesse de ses
adversaires humains. Le sens exact
en est ambigu.

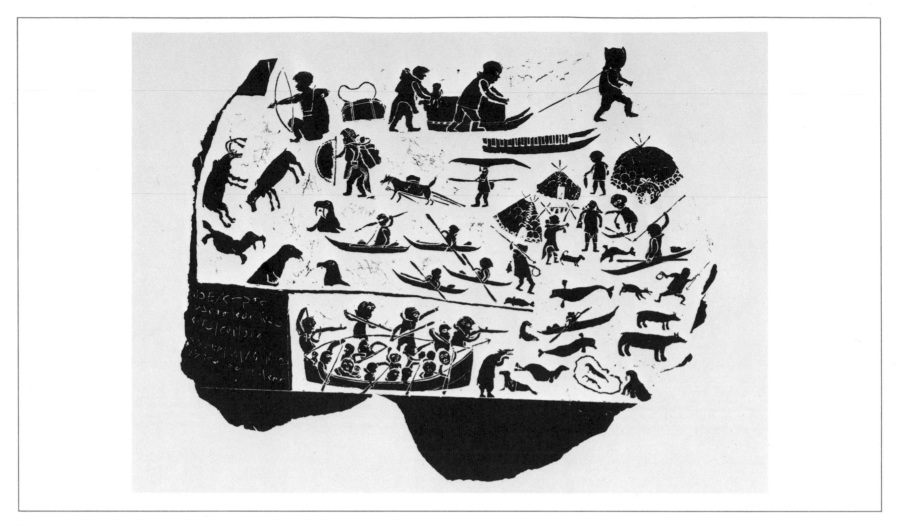

83

Joe Talirunili

Hunters Who Went Adrift
1964

Stonecut, 54.5 × 68.0 cm
Povungnituk print catalogue 1965,
No. 217

Joe Talirunili was a chronicler of the
old ways. In this image, men in
kayaks hunt walrus and a small
whale. At top, two families walk
overland. In the family moving left,
the woman carries a sealskin
stretcher, and the man balances a
kayak on his head. Another group
dries fish at their summer camp. A

sealskin *umiaq,* crowded with hunt-
ers, is seen at lower left. The theme
of hunters going adrift is a recurrent
one in Joe's work. The story is based
on a tragic personal experience,
which Joe as a young man barely
escaped with his life. The *umiaq* in
which forty Inuit were travelling split
on a reef, and most of the people,
including members of his family,
drowned. The inscribed text in the
lower left corner makes reference to
life on the land.

Chasseurs à la dérive
1964

Gravure sur pierre, 54,5 × 68 cm
Catalogue d'estampes de
Povungnituk 1965, n° 217

Joe Talirunili était un chroniqueur des
vieilles coutumes. Ici, des hommes
en kayak chassent le morse et une pe-
tite baleine. Dans le haut, deux famil-
les marchent sur la terre ferme. Dans
la famille qui avance vers la gauche,
la femme porte un tendeur de peaux
de phoque et l'homme tient un kayak
sur sa tête. Un autre groupe fait
sécher du poisson à son camp d'été.

On aperçoit en bas, à gauche, un
umiaq où s'entassent des chasseurs.
Le thème de chasseurs allant à la dé-
rive revient souvent dans l'oeuvre de
Joe. L'histoire découle d'une expé-
rience personnelle et tragique dont
Joe, alors jeune homme, se tira de
justesse. L'*umiaq* dans lequel voya-
geaient quarante Inuit se rompit sur
un récif. La majorité des gens qui s'y
trouvaient se noyèrent y compris des
membres de sa famille. Le texte
inscrit au bas du coin gauche se
rapporte à la vie hors de la
communauté.

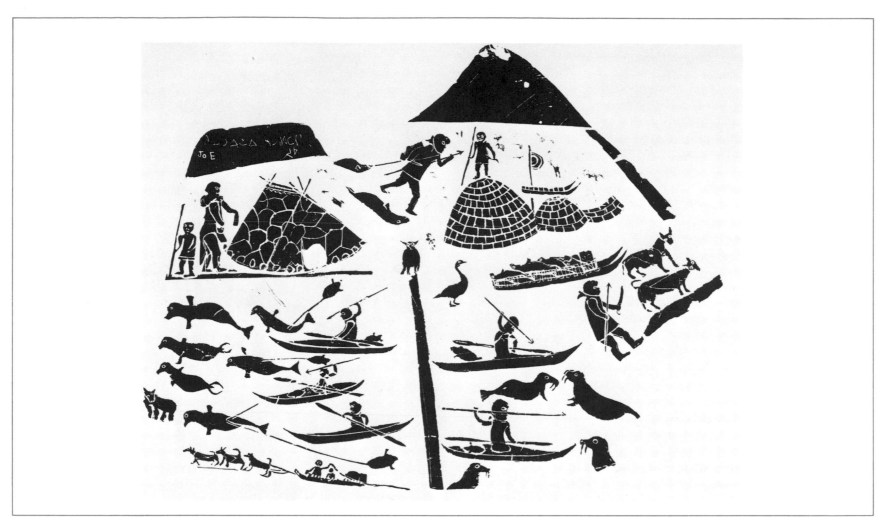

84

Joe Talirunili

Hunting of Yesteryears
1965

Stonecut, 53 × 70 cm
Povungnituk print catalogue 1966,
No. 298

This print contains summer and
winter scenes — hunting by kayak or
with a dog team, living in a skin tent
or in a snow house. Inscribed on the
stone block: "He drew all kinds of
things".

*La chasse au cours des
années passées* 1965

Gravure sur pierre, 53 × 70 cm
Catalogue d'estampes de
Povungnituk 1966, nº 298

Cette estampe renferme des scènes
d'été et d'hiver: la chasse en kayak
ou en traîneau tiré par des chiens; la
vie dans une tente de peau ou dans
un iglou. On trouve inscrit dans le
bloc de pierre: «Il dessinait diverses
choses».

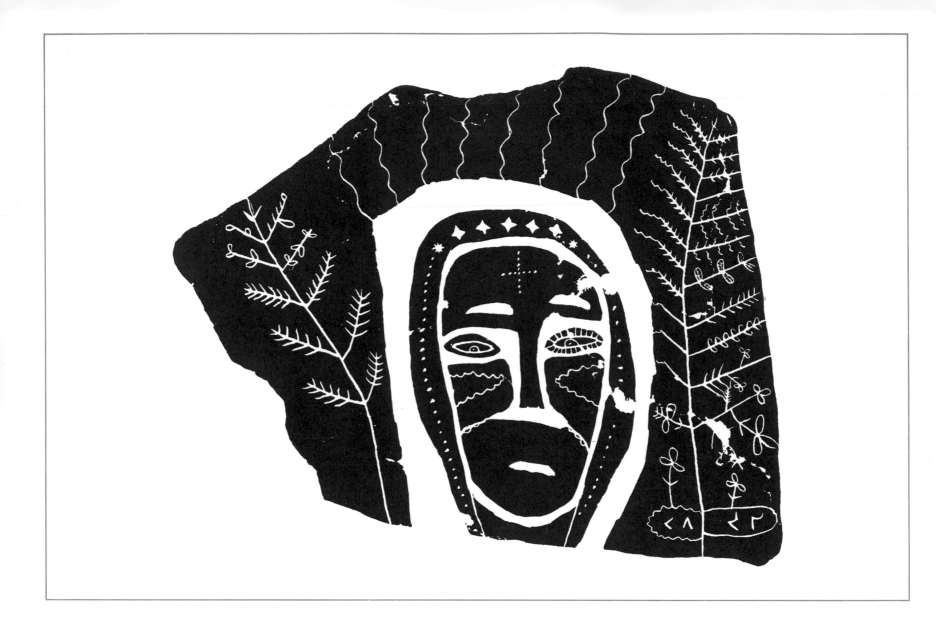

85

Josie Paperk

Tattooed Face 1965

Stonecut, 26.3 × 32.1 cm
Povungnituk print catalogue 1968,
No. 360

Josie Paperk animates his designs
with the use of many wavy lines and
plant-like forms. Tattooed faces and
birds are favourite subjects, both
giving him the opportunity to create
decorative effects. Carved in the
block: "Josie Paperk".

Visage tatoué 1965

Gravure sur pierre, 26,3 × 32,1 cm
Catalogue d'estampes de
Povungnituk 1968, n° 360

Josie Paperk anime ses dessins
en utilisant de nombreuses lignes
ondulées et des formes végétales.
Les visages tatoués et les oiseaux
sont des sujets favoris; ils lui permet-
tent de créer des effets décoratifs.
On peut lire, gravé dans le bloc:
«Josie Paperk».

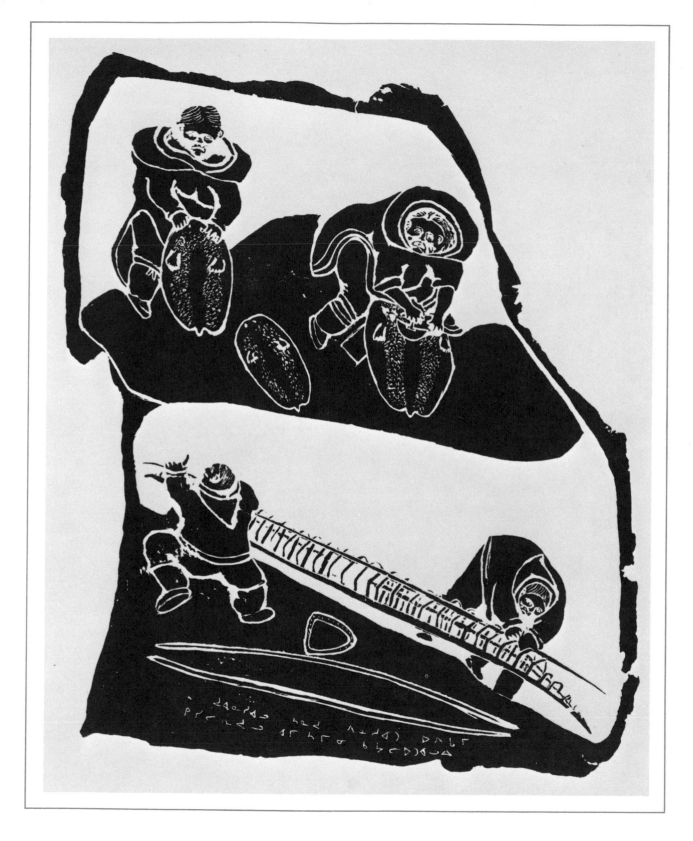

Juanisialuk

Building a Kayak 1965

Stonecut, 62 × 47 cm
Povungnituk print catalogue 1968,
No. 366

In the upper scene, women scrape
sealskins, preparing them for sewing
into a cover for the kayak. The lower
scene shows the men building the
kayak frame. Carved into the block is
the artist's name and a brief descrip-
tion of the activities.

Construction d'un kayak
1965

Gravure sur pierre, 62 × 47 cm
Catalogue d'estampes de
Povungnituk 1968, n° 366

Dans l'image du haut, les femmes
grattent les peaux de phoque avant
de les coudre ensemble pour former
la membrane du kayak. Dans l'image
du bas, les hommes construisent
l'ossature du kayak. Dans le bloc,
l'artiste a gravé son nom et une
courte description des activités
représentées.

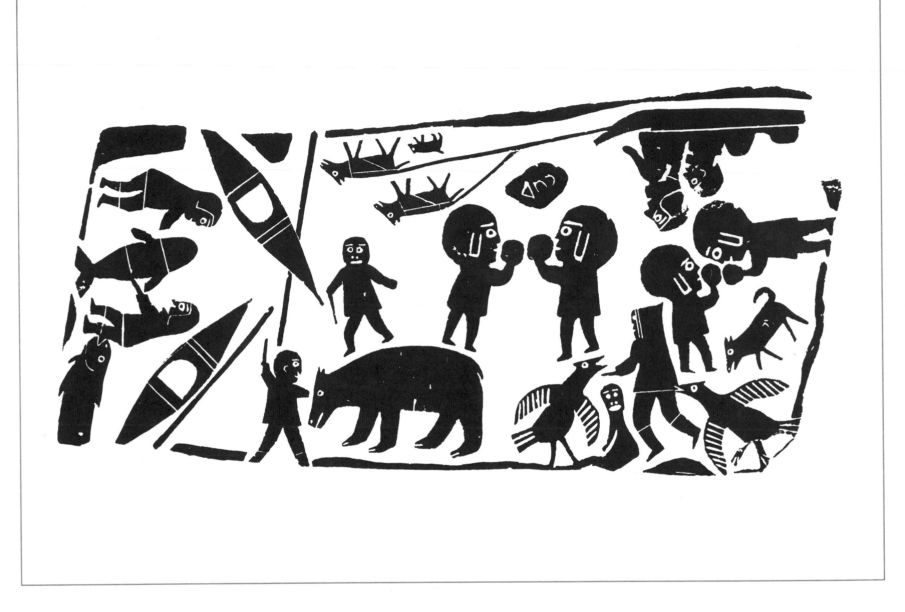

87

Siasi Ateitoq

Spring and Summer Hunting 1965

Stonecut, 21.3 × 43.5 cm
Povungnituk print catalogue 1968,
No. 382

This print shows two methods of
travel used by hunters — the
qamutik for spring hunting, when the
ice is still firm, and the kayak for
summer. In the centre plane the
hunters box for relaxation.

Chasse printanière et estivale 1965

Gravure sur pierre 21,3 × 43,5 cm
Catalogue d'estampes de
Povungnituk 1968, n° 382

Cette estampe montre deux moyens
de déplacement servant aux chas-
seurs; le *qamutik* pour la chasse
printanière lorsque la glace est
encore ferme et le kayak pour l'été.
Dans le centre, les chasseurs boxent
pour se détendre.

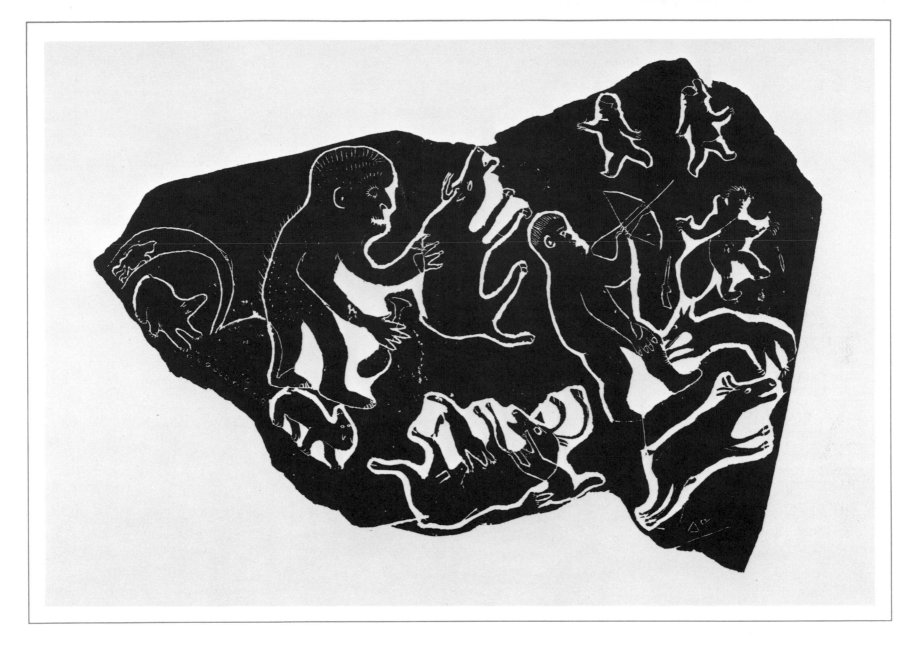

88

Annie Mikpiga

Adventure 1965

Stonecut, 45.5 × 64.5 cm
Povungnituk print catalogue 1968,
No. 387

Humans and animals fly from two
giants in this turbulent scene
(see No. 82).

Aventure 1965

Gravure sur pierre, 45,5 × 64,5 cm
Catalogue d'estampes de
Povungnituk 1968, nº 387

Dans cette scène turbulente,
hommes et animaux s'enfuient
devant deux géants (voir nº 82).

Alassie Audla

Making the Snow Mattress
1964

Stonecut, 53.7 × 40.0 cm
Povungnituk print catalogue
1960–70, No. 405

In Arctic Quebec, wild marsh grass
was woven into mats and baskets.

*Fabrication d'un paillasson
pour la neige* 1964

Gravure sur pierre, 53,7 × 40 cm
Catalogue d'estampes de
Povungnituk 1960–1970, nº 405

Au Nouveau-Québec, on tisse les
herbes sauvages des marais pour
fabriquer des paillassons et des
paniers.

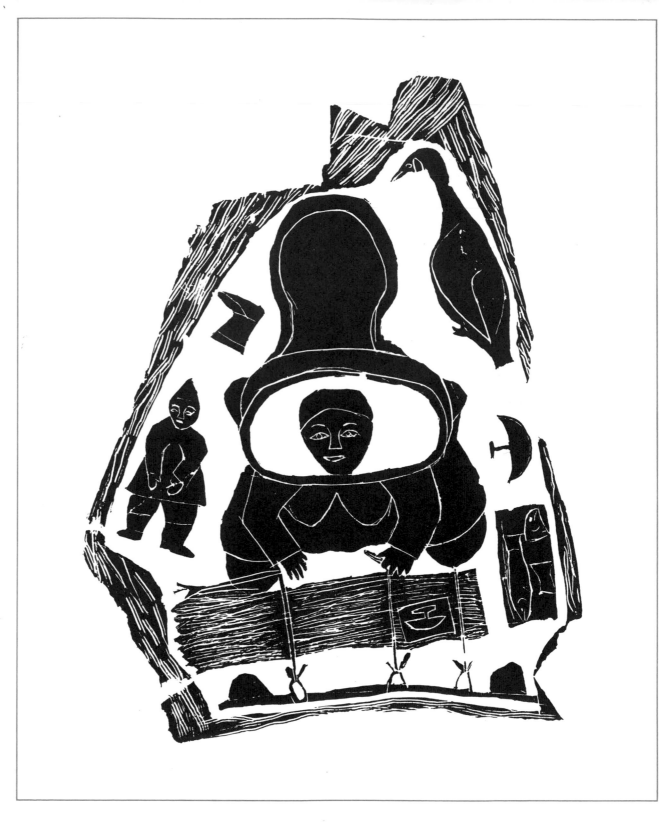

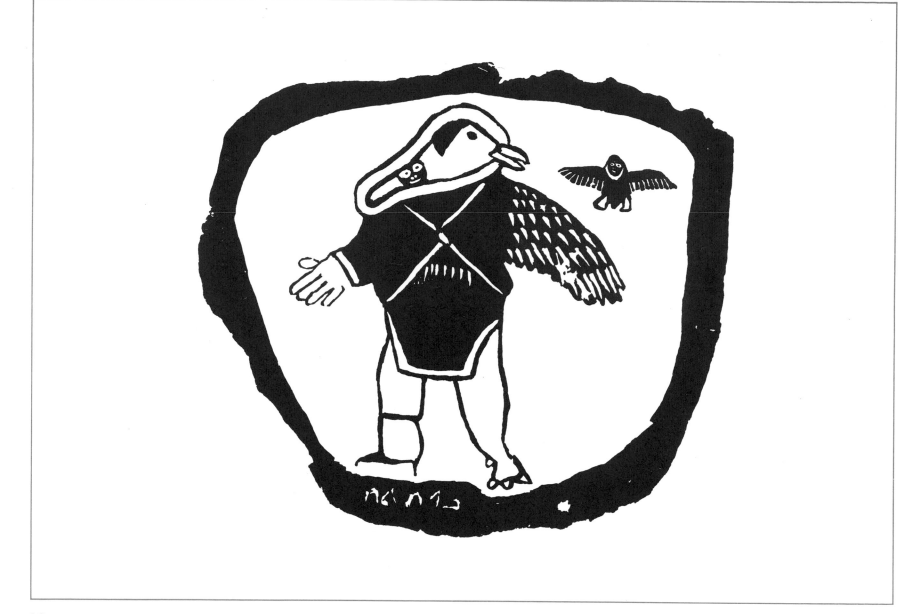

90

Davidialuk

Eskimo Woman Transformed into a Sea Gull 1968

Stonecut, 24.5 × 28.1 cm
Povungnituk print catalogue
1960–70, No. 420

Davidialuk was renowned as a storyteller knowledgeable about the old legends. In this image he depicts the legend of a woman, her baby still in her *amauti,* being transformed into a bird. The artist's name is carved in the stone block.

Transformation d'une Esquimaude en goéland 1968

Gravure sur pierre, 24,5 × 28,1 cm
Catalogue d'estampes de
Povungnituk 1960–1970, nº 420

Davidialuk était connu comme un conteur bien informé sur les vieilles légendes. Dans cette image, il évoque la légende d'une femme, dont le bébé est encore dans l'*amauti,* transformée en oiseau. Le nom de l'artiste est gravé dans le bloc de pierre.

91

Davidialuk

*Legend of Two Loons
Opening a Blind Man's
Eyes* 1973

Stonecut, 42 × 53 cm
Povungnituk print catalogue 1973,
No. 13

The usual version of the legend tells
of one loon submerging a blind man
in a lake or sea until he regains his
sight (Nungak and Arima 1969:
49–51; see also No. 112). In this and
in another version (Povungnituk print
catalogue 1966, No. 318), Davidialuk
shows two loons.

On the stone block is carved
"Davidi's story".

*Légende de deux huards
donnant la vue à un homme
aveugle* 1973

Gravure sur pierre, 42 × 53 cm
Catalogue d'estampes de
Povungnituk 1973, nº 13

Selon la version habituelle de la
légende, un huard aurait immergé un
aveugle dans un lac ou dans la mer
jusqu'à ce qu'il recouvre la vue
(Nungak et Arima, 1975, p. 49–51:
voir aussi le nº 112). Dans cette
oeuvre ainsi que dans une autre
(catalogue d'estampes de
Povungnituk 1966, nº 318),
Davidialuk montre deux huards.

L'expression «Histoire de Davidi» est
gravée dans le bloc de pierre.

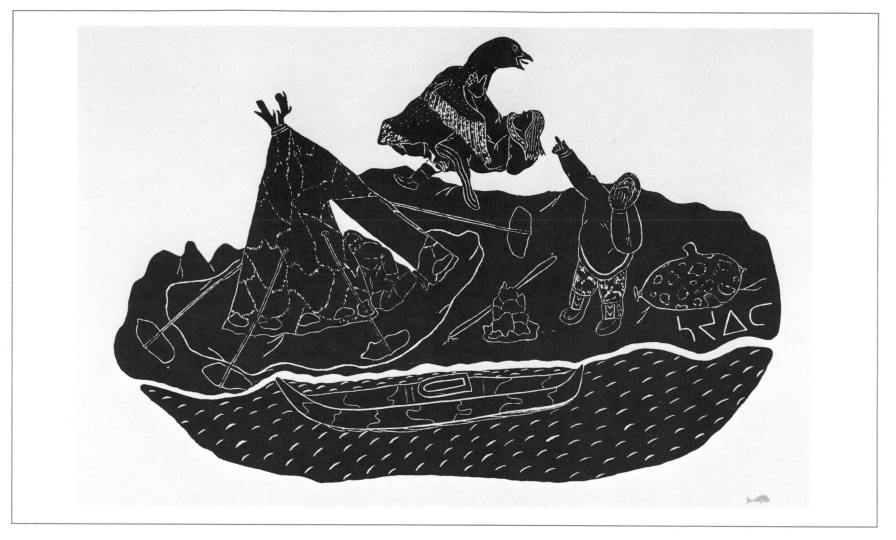

92

Syollie Awp

*Legend of the Eagle
Kidnapping an Eskimo
Woman from Summer Camp*
1974

Stonecut, 47.5 × 71.0 cm
Arctic Quebec print catalogue
1974 (vol. 2), No. 19

The legend tells of a girl carried off
by an eagle to become his wife. She
escapes by braiding caribou sinew
into a rope and letting herself down
from the cliff to which she was carried

(Rasmussen 1929: 285). The artist's
name is carved in the stone block.

Syollie made this print in 1974 during
a workshop conducted by Kanan-
ginak, of Cape Dorset. He did
another episode of the legend the
following year (Arctic Quebec print
catalogue 1975, No. 24). An earlier
print (Povungnituk print catalogue
1972, No. 18) shows the abduction
and yet another episode.

*Légende de l'aigle qui
ravit une femme esquimaude
de son campement estival*
1974

Gravure sur pierre, 47,5 × 71 cm
Catalogue d'estampes du Nouveau-
Québec 1974 (vol. 2), nº 19

La légende relate l'histoire d'une
petite fille enlevée par un aigle qui
désire l'épouser. Elle s'échappe en
tressant des tendons de caribou en
un câble et en se laissant glisser le

long de la falaise où elle avait été
emportée (Rasmussen, 1929, p.
285). Le nom de l'artiste est gravé
dans le bloc de pierre.

Syollie a réalisé cette estampe en
1974 lors d'un atelier dirigé par
Kananginak, de Cape Dorset. Il a
créé un autre épisode de cette
légende l'année suivante (catalogue
d'estampes du Nouveau-Québec
1975, nº 24). Une estampe anté-
rieure (catalogue d'estampes de
Povungnituk 1972, nº 18) montre à la
fois l'enlèvement et un autre épisode.

93

Josie Paperk/*Annie Ammamatuak*

Face 1975

Stonecut, 11.5 × 22.0 cm
Povungnituk print catalogue 1975,
No. 1

See comments for No. 85.
Carved in the block: "Josie Paperk".

Figure 1975

Gravure sur pierre, 11,5 × 22 cm
Catalogue d'estampes de
Povungnituk 1975, nº 1

Voir les commentaires au nº 85.
La signature de Josie Paperk
est gravée dans le bloc.

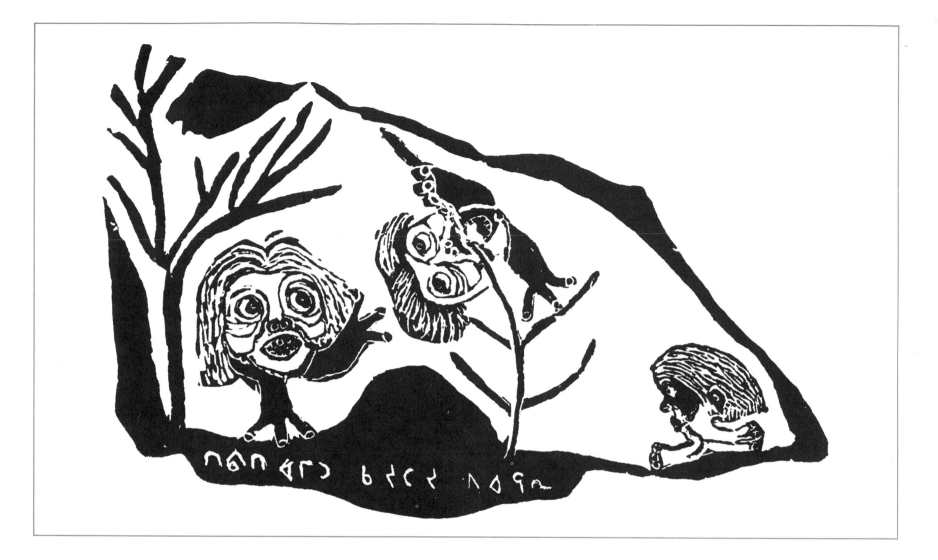

94

Davidialuk/*Mina Sala*

Kutjujajurq 1975

Stonecut, 14.2 × 21.8 cm
Povungnituk print catalogue 1975,
No. 25

Kutjujajurq is a frightening mythical
creature, a large head on legs, with
breasts on her cheeks. She was
believed to knock about against the
inner walls of snow houses, usually
empty ones.

Davidialuk has used this image in
other prints (Povungnituk print
catalogues 1964, No. 29, and 1969,
No. 421) as well as in his carvings.
He told the story to Eugene Arima in
1963 (Nungak and Arima 1969: 37).

The syllabic inscription in the stone
block gives the artist's name and the
title *Kutjujajurq and Her Children*.

Kutjujajurq 1975

Gravure sur pierre, 14,2 × 21,8 cm
Catalogue d'estampes de
Povungnituk 1975, nº 25

Kutjujajurq est une effroyable
créature mythique, ayant une grosse
tête posée sur des pattes et des
seins sur ses joues. La légende
raconte qu'elle se frappait contre les
murs intérieurs des iglous,
habituellement ceux qui étaient
vides.

Deux autres estampes (catalogues
d'estampes de Povungnituk 1964,
nº 29, et 1969, nº 421) de Davidialuk
ainsi que ses sculptures sont
inspirées de cette image. Il a relaté
cette histoire à Eugene Arima en
1963 (Nungak et Arima, 1975, p. 37).

L'inscription syllabique dans le bloc
de pierre donne le nom de l'artiste et
le titre *Kutjujajurq et ses enfants*.

Tivi Etook

Wolf with Caribou 1 1974

*Lutte entre un loup
et un caribou 1* 1974

Stonecut, 16.0 × 22.5 cm
Tivi Etook print catalogue 1975,
No. 16

Gravure sur pierre, 16 × 22,5 cm
Catalogue d'estampes de Tivi
Etook 1975, nº 16

Arctic wolves are natural predators
of the caribou. This print is the first in
a series of three prints that appeared
in the 1975 catalogue as Nos. 16, 17
and 18. Violent confrontations with
caribou are common in Tivi's work.

Les loups de l'Arctique sont les
prédateurs naturels du caribou.
Cette estampe est la première d'une
série de trois estampes qui ont paru
dans le catalogue 1975 sous les nºs
16, 17 et 18. Tivi dessine souvent
dans son oeuvre des confrontations
violentes avec les caribous.

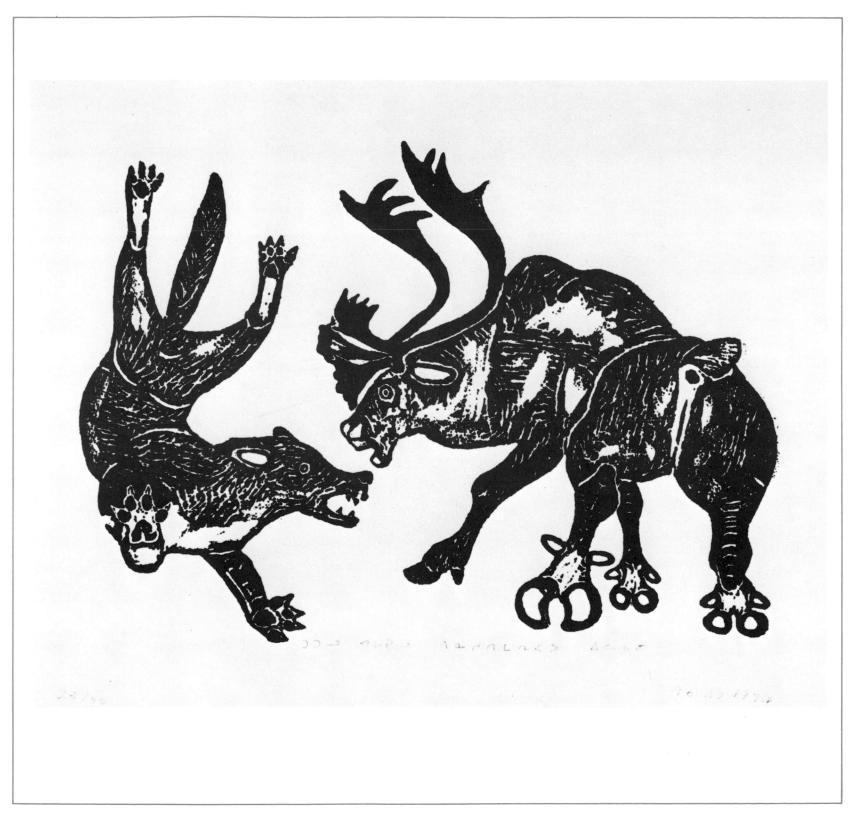

ᒍᐅᐊ ᐊᖑᑎ ᐊᓯᖓᓕᐊᖏᑦ ᐊᓂᒍᑎ

28/30 ᒍᐊ ᐊᓯᖏᑕ

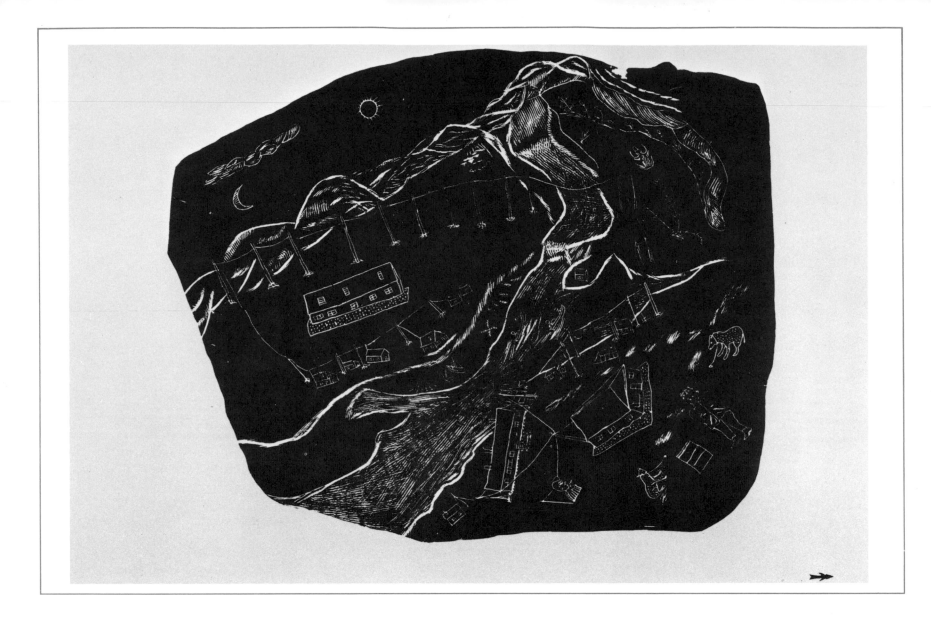

96

Daniel Inukpuk/*Mary Nalukturuk*

Landscape of Inoucdjouac
1974

Stonecut, 33.5 × 41.2 cm
Arctic Quebec print catalogue
1975, No. 17

It is unusual for Inuit artists to depict
modern life, as in this view of
present-day Inoucdjouac. Brian

Dalton, who conducted a print-
making workshop in 1975, encour-
aged the artists to draw what they
could see around them (Marybelle
Myers *in* Arctic Quebec print
catalogue 1975: [2]). The results
included this print and No. 97.

Paysage d'Inoucdjouac
1974

Gravure sur pierre, 33,5 × 41,2 cm
Catalogue d'estampes du Nouveau-
Québec 1975, nº 17

Les artistes inuit ne montrent que
très rarement des images de la vie
moderne, comme dans cette vue

d'Inoucdjouac. Brian Dalton, qui a
dirigé un atelier de gravure en 1975,
encourageait les artistes à dessiner
ce qui les entourait (Marybelle
Myers, dans le catalogue d'estam-
pes du Nouveau-Québec 1975,
[p. 2]). Cette estampe et le nº 97
résultent de cette intervention.

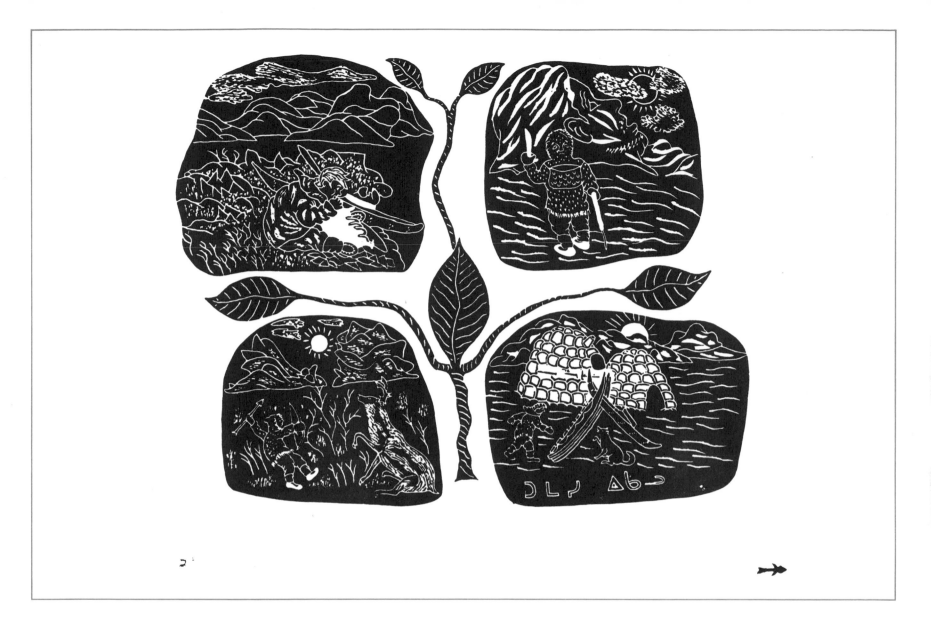

97

Thomassie Echaluk/*Mary Nalukturuk*

A Man Blowing Up an
Avataq *Float, Hunting,*
Getting a Caribou,
and Going Home 1974

Stonecut, 23 × 29 cm
Arctic Quebec print catalogue
1975, No. 19

See comments for No. 96.

Un homme gonfle un avataq,
chasse, prend un caribou
et retourne à sa demeure
1974

Gravure sur pierre, 23 × 29 cm
Catalogue d'estampes du Nouveau-
Québec 1975, n° 19

Voir les commentaires au n° 96.

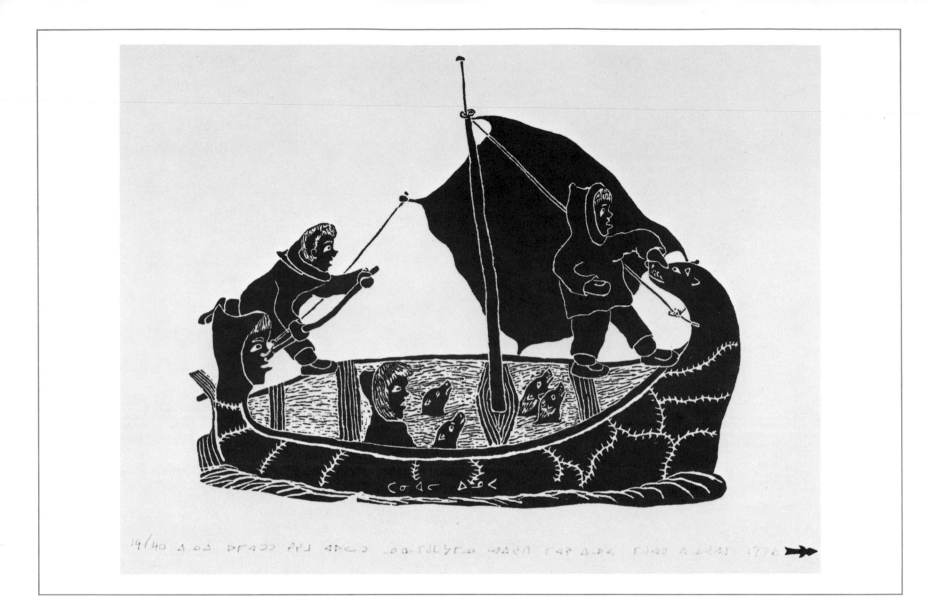

98

Daniel Inukpuk/*Mary Inukpuk*

Umiak 1976

Stonecut, 21.5 × 26.3 cm
Inoucdjouac print catalogue 1976,
No. 1

The syllabic title gives no explana-
tion of the bear forming the stem of
the *umiaq*, nor of the human head on
the stern. Inscribed on the stone
block: "People going on a skin boat
to the place they want to live".

Umiak 1976

Gravure sur pierre, 21,5 × 26,3 cm
Catalogue d'estampes
d'Inoucdjouac 1976, n° 1

Le titre syllabique ne fournit aucune
explication au sujet de l'ours formant
la proue de l'*umiaq*, ni au sujet de la
tête humaine sur la poupe. Dans le
bloc de pierre, on peut lire l'inscrip-
tion suivante: «Personnes se rendant
à l'endroit où elles veulent vivre, en
embarcation de peaux».

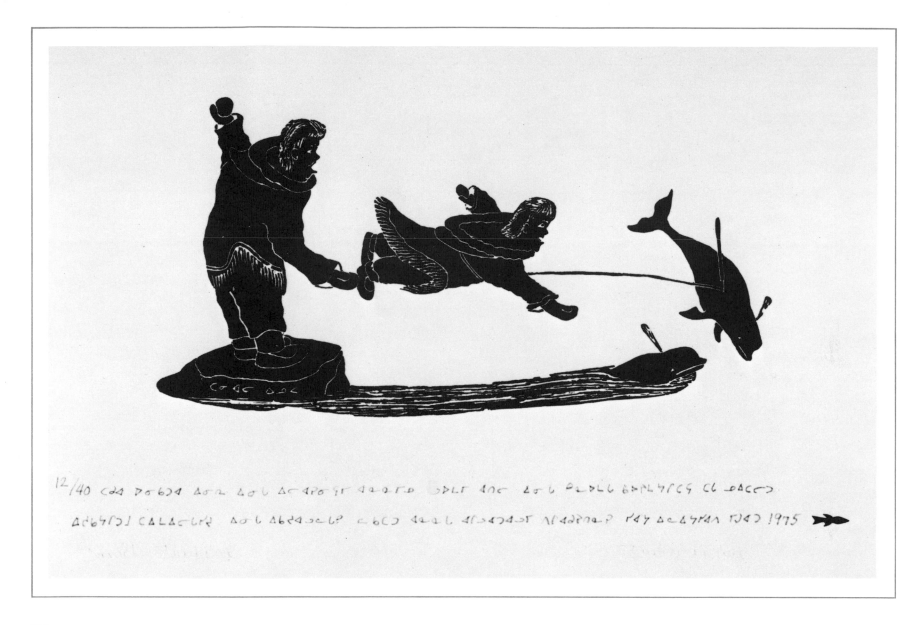

99

Daniel Inukpuk/*Sarah Elijassiapik*

Legend of Lumaaq 1975

Stonecut, 13.5 × 25.5 cm
Inoucdjouac print catalogue 1976,
No. 16

This print illustrates part of the
legend of the blind boy who regains
his sight (see Nos. 91, 112). To
punish his mother, who mistreated

him when he was blind, he tricked
her into wrapping his harpoon line
around her waist, then harpooned a
whale, which dragged her under the
sea (Nungak and Arima 1969: 49–
51). The printmaker's name is
carved in the stone block.

La légende de Lumaaq 1975

Gravure sur pierre, 13,5 × 25,5 cm
Catalogue d'estampes
d'Inoucdjouac 1976, n° 16

Cette estampe explique une partie
de la légende du garçon aveugle qui
recouvre la vue (voir n°s 91 et 112).
Afin de punir sa mère qui l'avait

maltraité au cours de sa cécité, il
recourut à la ruse et lui fit entourer sa
taille avec la ligne de son harpon,
puis il harponna une baleine qui
l'entraîna sous les flots (Nungak et
Arima, 1975, p. 49–51).

Le nom du graveur est taillé dans le
bloc de pierre.

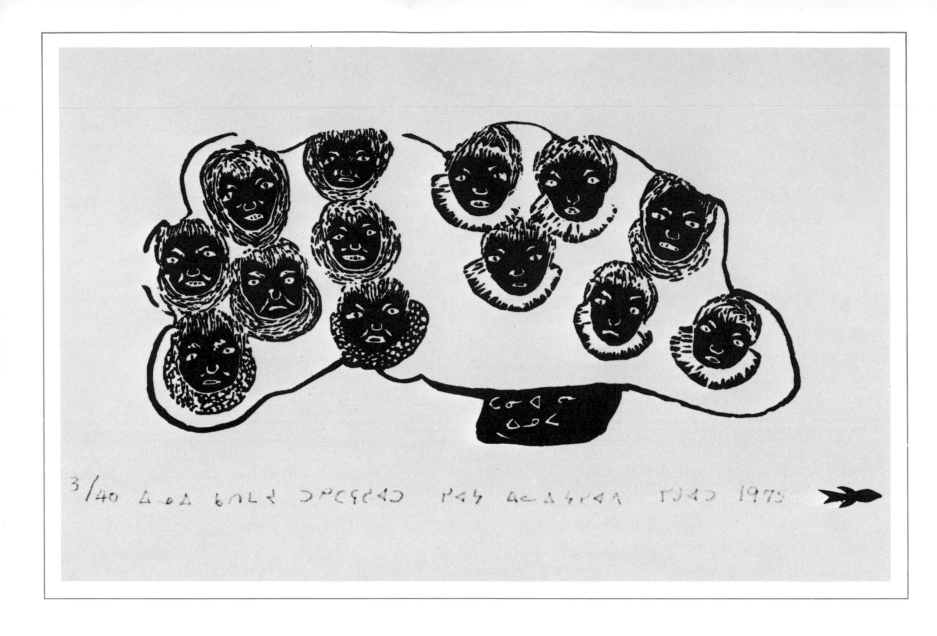

100

Daniel Inukpuk/*Sarah Elijassiapik*

Eskimos at a Meeting
Trying to Decide
About Something 1975

Stonecut, 17.2 × 8.4 cm
Inoucdjouac print catalogue 1976,
No. 51

Modern Inuit are keenly involved in
community councils, cooperative
development, various associations,
and school and church affairs. Meet-
ings have become a way of life. The
printmaker's name is carved in the
block.

Esquimaux réunis pour
prendre une décision
1975

Gravure sur pierre, 17,2 × 8,4 cm
Catalogue d'estampes
d'Inoucdjouac 1976, n° 51

Les Inuit d'aujourd'hui s'intéressent
vivement à l'activité des conseils des
communautés, au mouvement des
coopératives, à diverses associa-
tions et aux affaires scolaires et
religieuses. Les assemblées font
partie de leur mode de vie. Le nom
du graveur est taillé dans le bloc.

Holman

Holman

Holman is a small and isolated community located in the west-central Arctic. In the early 1960s few facilities existed other than the small Hudson's Bay Company store and the Roman Catholic Mission buildings. Father Henri Tardy, O.M.I., had been in the area since 1949 and was closely associated with the life of the people. He encouraged the twenty families living in Holman to put the Mission buildings to such diverse uses as a food-storage cellar, recreation centre and workshop. He also served as secretary of the newly formed cooperative, and urged the people to develop a market for their art, which initially consisted of carvings and inlaid sealskin tapestries showing scenes from the traditional way of life (Abrahamson 1964).

Beginning in 1960, Father Tardy encouraged the making of drawings with a view to establishing a printmaking programme. Six stencil prints were submitted to the Canadian Eskimo Arts Council in the summer of 1962 for comment. The Council encouraged the continuation of the project, and reviewed further samples in April 1963. The Council then recommended that an artist be sent to Holman to provide guidance and instruction to the fledgling project, and Barry Coomber was engaged by the Department of Northern Affairs. Coomber spent two years in Holman working with the artists. He encouraged them to use the local limestone to make stonecut prints. The first exhibition/sale of Holman prints was held at the New Brunswick Museum, Saint John, in November 1965. With the exception of 1971 and 1975, annual exhibitions followed.

Stonecutting and printing techniques have been kept simple at Holman. The first prints were made by tracing the original drawing directly on the stone block with a cutting tool, destroying the drawing

Holman est une petite localité isolée du centre-ouest de l'Arctique qui, au début des années 60, se limitait presque au petit magasin de la Compagnie de la Baie d'Hudson et aux bâtiments de la mission catholique romaine. Dans cette région, depuis 1949, le Père Henry Tardy, o.m.i., s'était mêlé étroitement à la vie de cette communauté encourageant les quelque vingt familles qui la composaient à utiliser les édifices de la mission pour entreposer leurs vivres ou s'en servir comme centre de loisirs ou atelier. Servant également de secrétaire à la nouvelle coopérative, le Père Tardy incita les gens à exploiter le côté commercial de leur art qui consistait à l'origine en sculptures et en tapisseries incrustées de peau de phoque dépeignant leur mode de vie traditionnel (Abrahamson, 1964).

Envisageant l'établissement d'un programme d'estampes, le Père Tardy encouragea, dès 1960, l'exécution du dessin. Deux ans plus tard, au cours de l'été, six estampes au pochoir étaient soumises au Conseil canadien des arts esquimaux qui ne put qu'encourager la poursuite de ce projet. D'autres échantillons lui ayant été adressés en avril 1963, le Conseil recommanda qu'un artiste soit envoyé à Holman afin de prendre en mains ce tout nouveau projet et Barry Coomber fut alors engagé par le ministère des Affaires du Nord. Coomber passa deux ans à Holman à travailler avec les artistes, les encourageant à utiliser la pierre à chaux pour la réalisation de gravures sur pierre. La première exposition commerciale d'estampes de Holman eut lieu au New Brunswick Museum à Saint-Jean, en novembre 1965. Sauf en 1971 et 1975, des expositions annuelles suivirent.

Les techniques de l'impression et de la taille de la pierre sont restées fort simples à Holman. Les premières gravures se faisaient en traçant le dessin original directement sur le bloc de pierre avec un

in the process. The surrounding stone was then cut away, and the block inked. The resulting print was thus a negative image of the original drawing. Effective use was made of this basic technique in producing images of flat colour areas (usually black) with minimal incised detail. See, for example, Aliknak's *Eating Frozen Fish* (No. 107). Simple incised drawings in the stone also gave interesting effects, as in Emerak's *After the Hunt* (No. 110). Gradually, the use of fine raised lines on the printing block, as in the delicate *Children Playing* (No. 108) by Ekootak, or the introduction of textural effects, as in Nanogak's *Blind Boy* (No. 112), became more common. Colour has been used sparingly by the printmakers. This is somewhat surprising given the example provided by some of the drawings, especially Agnes Nanogak's brilliantly coloured works.

A point of special interest in the Holman prints is the imagery derived from Copper Eskimo tradition. This western group differed to a degree from the Inuit in the central and eastern Arctic, and the prints serve to illustrate their particular ways. Clothing styles are especially distinctive, as can be seen in Emerak's *Women's Clothes* (No. 106) and Helen Kalvak's *Dance* (No. 101). Kalvak, an older artist recognized in the community as an expert storyteller, is especially prolific. She has been active since the beginning of the print programme, making drawings of old stories and ways.

At present, Holman artists are interested in developing capability in lithography. Advice has been sought from the Cape Dorset lithography workshop, and experimentation has begun.

burin tout en détruisant le dessin au cours du processus. On élaguait alors le pourtour de la pierre et on encrait le bloc. Il ressortait ainsi une image négative du dessin original. Cette technique rudimentaire était utilisée de façon efficace pour produire des aplats, généralement noirs, contenant un minimum de détails gravés. Voir, par exemple, *Repas de poisson gelé* d'Aliknak (n° 107). Ces simples dessins gravés dans la pierre fournirent ainsi des effets intéressants, comme dans *Après la chasse* d'Emerak (n° 110). Peu à peu, l'utilisation de lignes plus fines en saillie sur le bloc d'impression, comme dans l'estampe délicate *Jeux d'enfants* d'Ekootak (n° 108), ou l'introduction d'effets de texture comme dans *Le garçon aveugle* de Nanogak (n° 112) devinrent des techniques courantes. Les graveurs utilisaient très sobrement la couleur. C'est un fait surprenant si on considère les exemples fournis par certains dessins, tout particulièrement par les œuvres très colorées d'Agnes Nanogak.

Il est très intéressant de retrouver dans les sujets des estampes de Holman, l'influence de la tradition des Esquimaux du Cuivre. Ce groupe de l'Ouest différait au plus haut degré des Inuit de l'Arctique du Centre ou de l'Est et les gravures servent à représenter leurs coutumes particulières. Leurs vêtements avaient un style très original, comme on peut le constater dans *Habits de femme* d'Emerak (n° 106) et *Danse* de Helen Kalvak (n° 101). Reconnue par la communauté comme une excellente conteuse, Kalvak est particulièrement prolifique et, vu son âge, peut rapporter dans ses dessins, les vieilles légendes et les coutumes.

Actuellement, les artistes de Holman s'intéressent à la lithographie. Ils ont demandé des conseils à l'atelier de lithographie de Cape Dorset et ont commencé à travailler dans ce domaine.

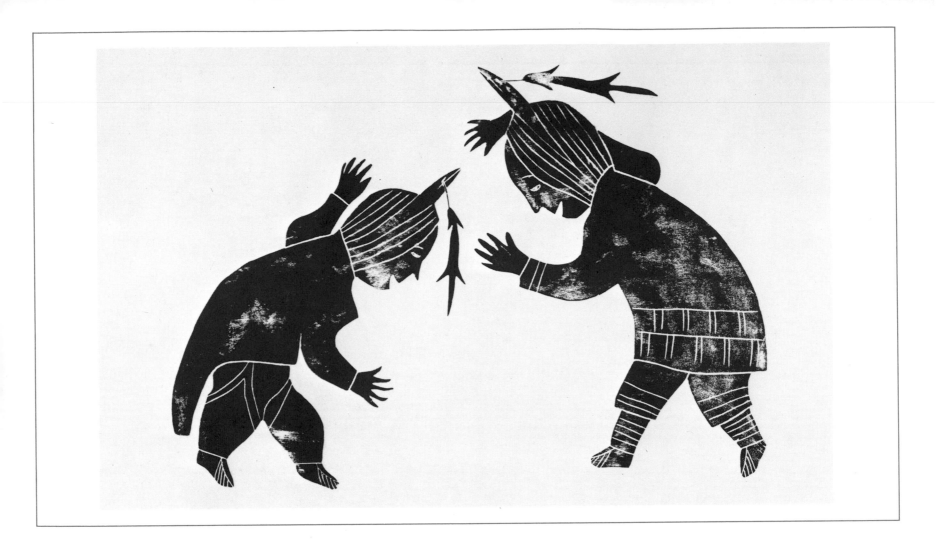

101

Helen Kalvak/*Jimmy Memorana*

Dance 1964

Stonecut, 31.9 × 45.5 cm
Holman print catalogue 1965,
No. 33

RELATED WORK:
Black pencil drawing, same size
as print image; destroyed in
process of cutting block.

The dancers are wearing traditional
Copper Eskimo dance caps made of
loon skins and beaks, caribou strips,
and weasel pelts. Diamond Jenness
reports that dancing caps were lux-
uries owned by few, but they were
lent freely to kinsmen (1946: 28–29).

Danse 1964

Gravure sur pierre, 31,9 × 45,5 cm
Catalogue d'estampes de Holman
1965, n° 33

OEUVRE CONNEXE:
Dessin au crayon noir de même
dimension que l'image de cette
estampe, détruit lors de la
taille du bloc.

Les danseurs portent les coiffures de
danse traditionnelles des Esquimaux
du Cuivre faites en peau et en bec
de huard, en lanières de caribou et
en peau de belette. Diamond
Jenness relate que ces coiffures
étaient de rares objets de luxe, et on
les prêtait sans hésitation à la
parenté (1946, p. 28–29).

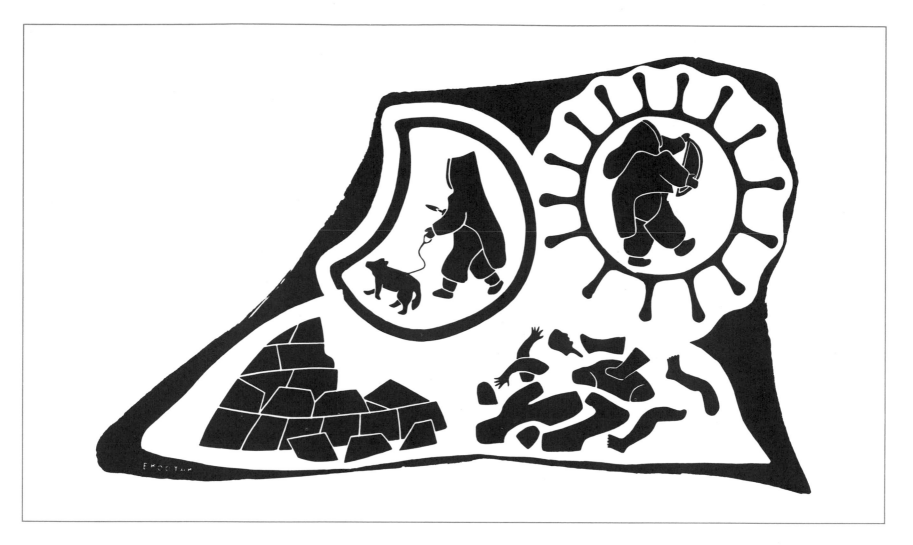

102

Victor Ekootak

The Break of a Family
1966

Stonecut, 28 × 46 cm
Holman print catalogue 1966,
No. 8

RELATED WORK:
Drawing, destroyed in the process
of cutting the stone block.

The title may be allegorical, as the
images of the woman in the sun and
the man in the moon indicate that the
subject of the print is the legend of
the sister and brother who became
the sun and moon (see No. 10).
A similar image of the sun woman
and moon man by Agnes Nanogak
(Holman print catalogue 1969,
No. 41) has an accompanying text
identifying the subject matter. Knud
Rasmussen reports that the Copper
Eskimos interpreted the shadows on
the moon as a man and his dog
(1932: 23).

Une famille désunie
1966

Gravure sur pierre, 28 × 46 cm
Catalogue d'estampes de Holman
1966, n° 8

OEUVRE CONNEXE:
Dessin détruit lors de la taille
du bloc de pierre.

Le titre pourrait être allégorique,
puisque l'image de la femme à
l'intérieur du soleil et de l'homme à
l'intérieur de la lune démontre que la
légende de la soeur et du frère qui
se sont transformés pour devenir ces
deux astres constitue le thème de
cette estampe (voir n° 10). Une
image semblable de la femme-soleil
et de l'homme-lune par Agnes
Nanogak (catalogue d'estampes de
Holman 1969, n° 41) est accompa-
gnée d'un texte expliquant le sujet.
Knud Rasmussen souligne que les
Esquimaux du Cuivre interprètent les
ombres sur la lune comme un
homme et son chien (1932, p. 23).

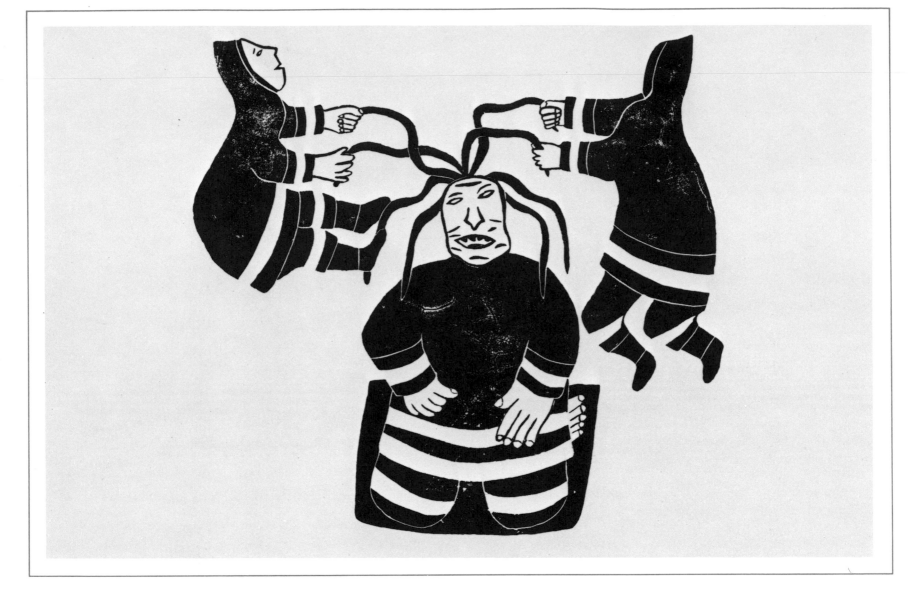

103

Helen Kalvak/*Harry Egutak*

The Adopted Sons 1966

Stonecut, 36.5 × 36.5 cm
Holman print catalogue 1966,
No. 16

RELATED WORK:
Drawing, destroyed in the process
of making the print.

Adoption is common in Inuit family
structures. The male figures appear
to be dressing the hair of the large
woman.

Les fils adoptifs 1966

Gravure sur pierre, 36,5 × 36,5 cm
Catalogue d'estampes de Holman
1966, nº 16

OEUVRE CONNEXE:
Dessin détruit lors de l'exécution
de cette estampe.

L'adoption est une pratique com-
mune chez les Inuit. Les person-
nages masculins semblent coiffer les
cheveux de la corpulente femme.

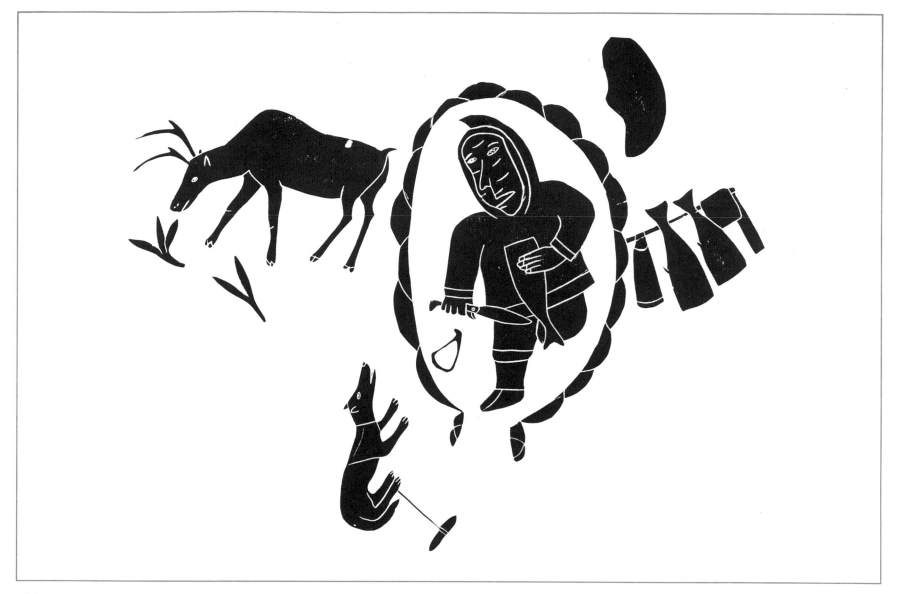

104

Helen Kalvak/*Harry Egutak*

Waiting for Death 1967

Stonecut, 38.6 × 47.7 cm
Holman print catalogue 1968,
No. 4

In this image the artist has combined
the real and the imaginary. The
scene shows a former Inuit practice
of abandoning an old person who
does not want to be a burden to the
family. The old man is seen, in
summer, awaiting death in a stone
shelter. In his dreamlike state, he
visualizes a small lake, a plentiful
supply of dried fish, his dog, and the
caribou hunt (Father Henri Tardy,
O.M.I., oral communication, Oct.
1977).

Dans l'attente de la mort 1967

Gravure sur pierre, 38,6 × 47,7 cm
Catalogue d'estampes de Holman
1968, nº 4

Cette estampe évoque une ancienne
coutume inuit selon laquelle un
vieillard qui ne voulait pas demeurer
à la charge de sa famille était aban-
donné à lui-même. La scène se
passe ici pendant l'été, le vieillard
est dans sa dernière demeure, un
abri de pierre. Il attend la mort, il voit
en rêve: le petit lac, une bonne
provision de poissons séchés, son
chien et la chasse au caribou. Dans
cette estampe, l'artiste mêle le rêve
du vieillard à la réalité (Père Henri
Tardy, o.m.i., communication
personnelle, octobre 1977).

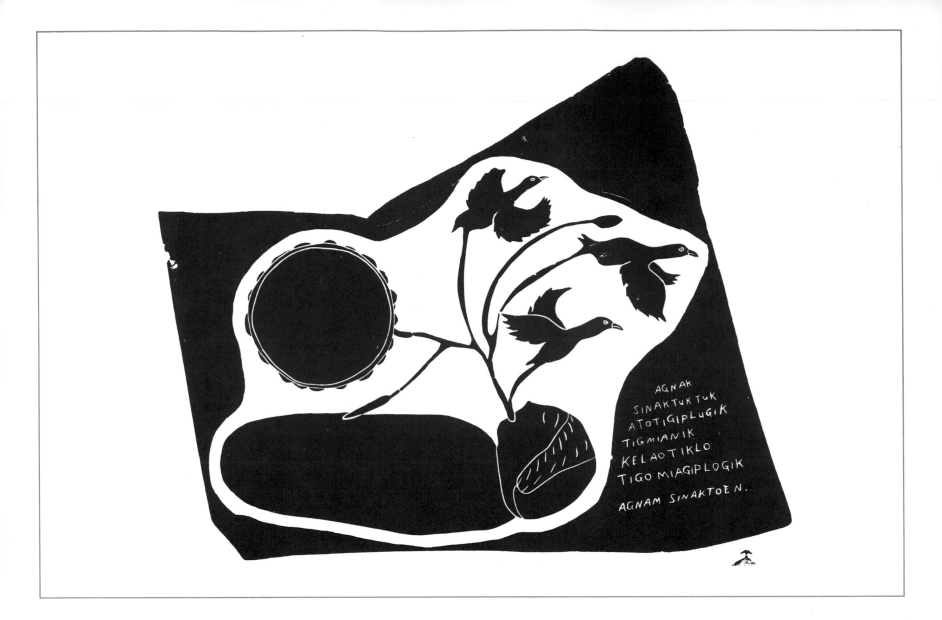

105

Agnes Nanogak/*Harry Egutak*

Dream's Song 1968

Stonecut, 40.5 × 50.5 cm
Holman print catalogue 1968,
No. 27

RELATED WORK:
Black pencil drawing, 1967.

The inscribed text states, "A woman
dreaming of birds and a skin drum. A
woman's dream." Note the western
Arctic use of the Roman alphabet
rather than Inuktitut syllabics, as in
the central and eastern areas.

Chant d'un rêve 1968

Gravure sur pierre, 40,5 × 50,5 cm
Catalogue d'estampes de Holman
1968, nº 27

OEUVRE CONNEXE:
Dessin au crayon noir, 1967.

Le texte gravé se lit: «Une femme
rêvant d'oiseaux et un tambour de
peau. Un rêve de femme.» Notons
l'usage, dans l'Arctique de l'Ouest,
de l'alphabet romain plutôt que de
l'écriture syllabique inuit qu'on
trouve dans les régions du Centre et
de l'Est.

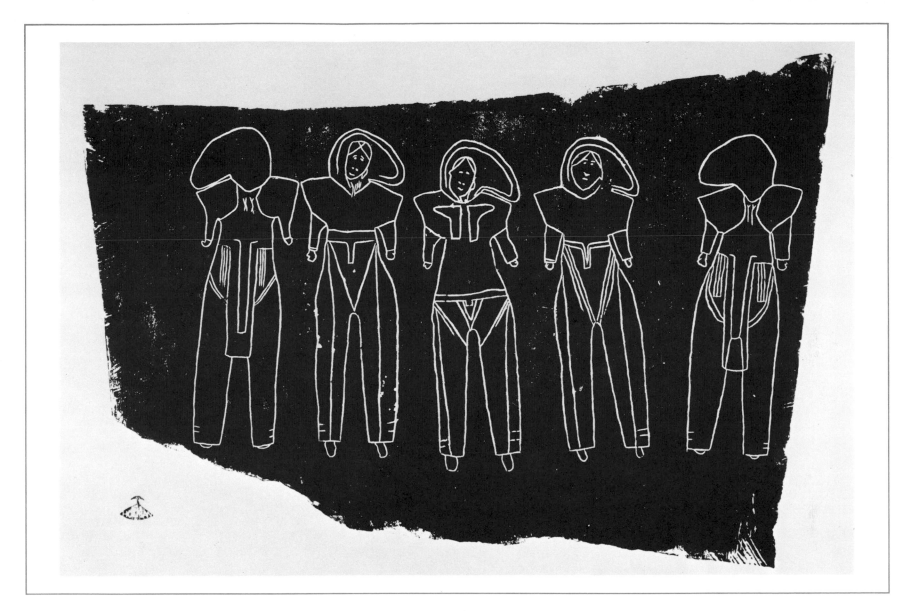

106

Mark Emerak/*Harry Egutak*

Women's Clothes 1968

Stonecut, 36.2 × 53.5 cm
Holman print catalogue 1968,
No. 36

The Copper Eskimo woman's typical
caribou clothing is shown in front
and back views. Note the broad
shoulders, short sleeves and waist, and narrow coattail. Diamond
Jenness reports that the costume
was less than satisfactory, especially
in the construction of the stockings,
which did not adequately protect the
legs (1946: 46).

Habits de femme 1968

Gravure sur pierre, 36,2 × 53,5 cm
Catalogue d'estampes de Holman
1968, nº 36

L'estampe nous montre le devant et
le dos du vêtement en caribou,
caractéristique d'une Esquimaude
du Cuivre. Remarquez les larges épaules, les manches courtes, la
taille haute et la queue-de-pie
étroite. Diamond Jenness indique
que ce costume n'était pas adéquat,
surtout en ce qui concerne les bas
qui ne protégeaient pas suffisam-
ment les jambes (1946, p. 46).

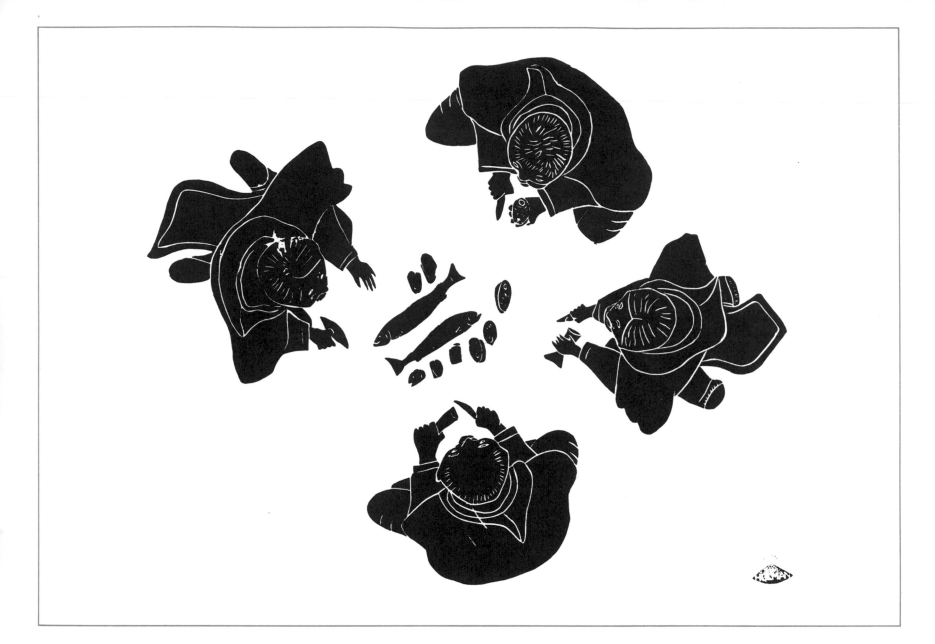

107

Peter Aliknak

Eating Frozen Fish 1969

Stonecut, 31.5 × 37.8 cm
Holman print catalogue 1969,
No. 25

Fish are a staple of the Inuit diet.
In this print the aerial view is care-
fully worked out, and makes an
interesting contrast to that of *After
the Hunt,* No. 110.

Aliknak makes prints after his own
drawings.

Repas de poisson gelé
1969

Gravure sur pierre, 31,5 × 37,8 cm
Catalogue d'estampes de Holman
1969, nº 25

Le poisson est une des denrées
principales de l'Inuit. Cette estampe
exploite soigneusement la vue
aérienne permettant ainsi un con-
traste intéressant avec *Après la
chasse,* nº 110.

Aliknak tire ses estampes de ses
propres dessins.

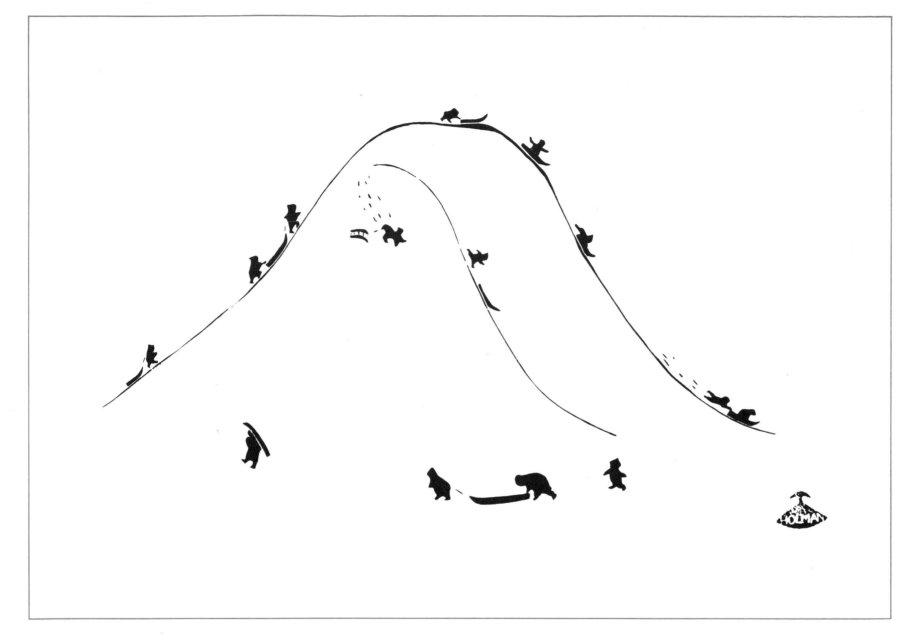

108

Victor Ekootak/*Harry Egutak*

Children Playing 1969

Stonecut, 18.7 × 32.0 cm
Holman print catalogue 1969,
No. 37

RELATED WORK:
Drawing, 1963.

The rolling hills around Holman
are ideal for sledding. This lively
scene is expressed with a great
economy of line.

Jeux d'enfants 1969

Gravure sur pierre, 18,7 × 32 cm
Catalogue d'estampes de Holman
1969, n° 37

OEUVRE CONNEXE:
Dessin, 1963.

Les collines ondulées près de
Holman se prêtent merveilleusement
à la glissade. Quelques lignes
seulement ont réussi à composer
cette scène vivante.

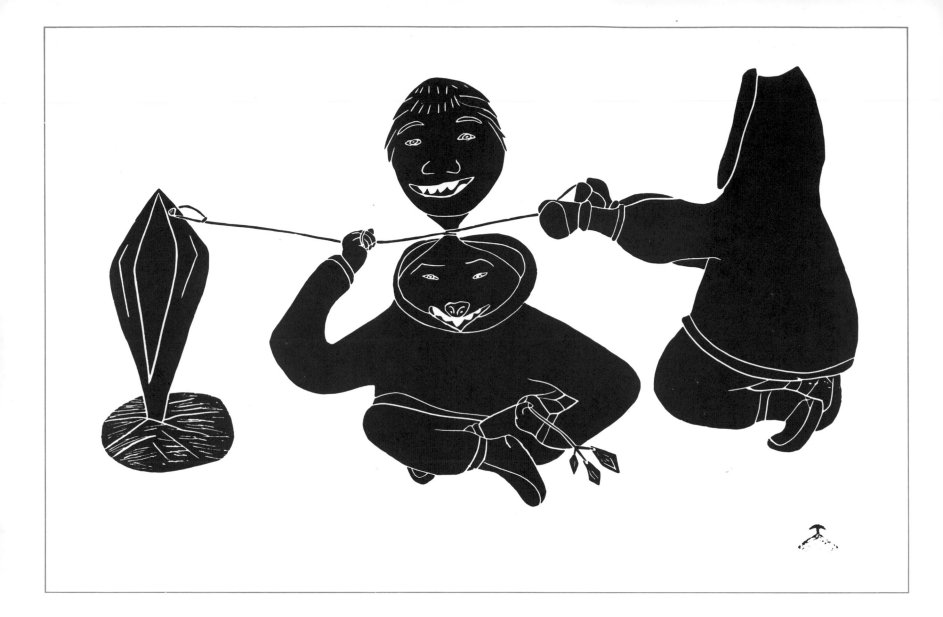

Agnes Nanogak

The Power of a Sorcerer
1969

Stonecut, 25.5 × 44.5 cm
Holman print catalogue 1969,
No. 46

RELATED WORK:
Black pencil drawing.

The Inuit believed that among the powers of a shaman was the ability to withstand death. The beast's head could represent a transformation, or perhaps a spirit helper. The object in the shaman's hand is possibly a rattle.

Le pouvoir d'un sorcier
1969

Gravure sur pierre, 25,5 × 44,5 cm
Catalogue d'estampes de Holman
1969, n° 46

OEUVRE CONNEXE:
Dessin au crayon noir.

Les Inuit croyaient que les pouvoirs du chaman lui permettaient de s'opposer à la mort. La tête de l'animal peut représenter une transformation ou peut-être une aide spirituelle. L'objet que tient le chaman dans sa main pourrait être un hochet.

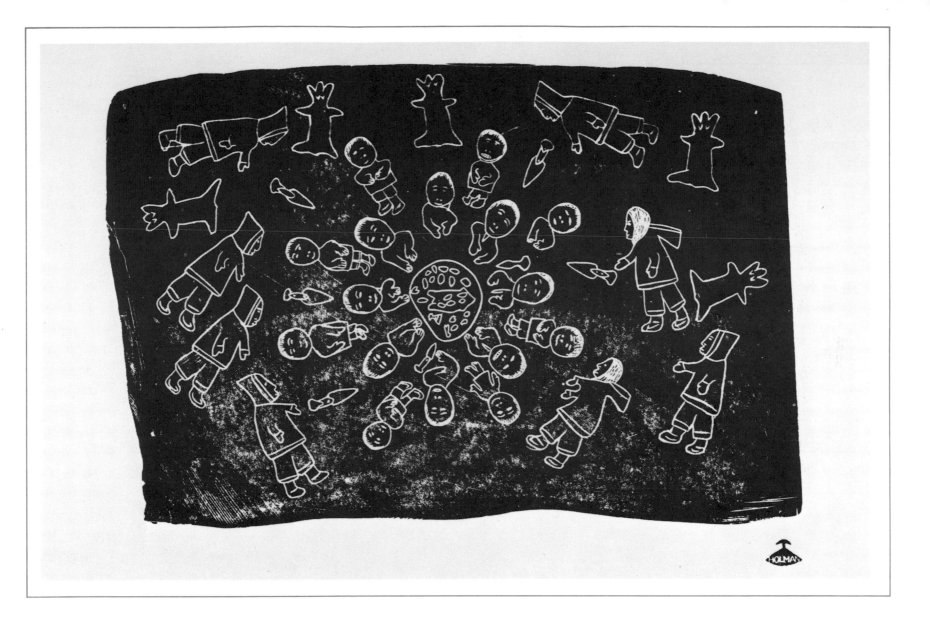

110

Mark Emerak/*Harry Egutak*

After the Hunt 1970

Stonecut, 31.8 × 45.8 cm
Holman print catalogue 1970,
No. 39

RELATED WORK:
Drawing, 1968.

The feast of caribou meat is the
focal point of the image. Caribou
skins are spread out in the upper
margins. Compare with No. 107.

Après la chasse 1970

Gravure sur pierre, 31,8 × 45,8 cm
Catalogue d'estampes de Holman
1970, n° 39

OEUVRE CONNEXE:
Dessin, 1968.

Le festin de viande de caribou est le
sujet principal de cette image. On
peut voir des peaux de caribous
étendues, près de la marge
supérieure. Comparer au n° 107.

Mark Emerak
Harry Egutak

Gambling 1970

Jeu d'adresse 1970

Stonecut, 39 × 58 cm
Holman print catalogue 1970,
No. 42

RELATED WORK:
Drawing, 1969.

In this popular pastime, players
attempt to spear the holes in a flat
bone suspended from the roof of
the snow house or tent. Diamond
Jenness reports that this game was
introduced to the Inuit of the western
Arctic in 1916 by visitors from the
central Arctic, and that it had evi-
dently spread north from Hudson
Bay. To his knowledge, it was the
only game in which the Copper
Eskimos gambled (1923: 221).

Gravure sur pierre, 39 × 58 cm
Catalogue d'estampes de Holman
1970, n° 42

OEUVRE CONNEXE:
Dessin, 1969.

Dans ce passe-temps populaire, les
joueurs tentent de harponner les
trous d'un os plat suspendu au toit
de l'iglou ou de la tente. Selon
Diamond Jenness, des visiteurs de
l'Arctique du Centre auraient initié,
en 1916, les Inuit de l'Arctique de
l'Ouest à ce jeu, qui viendrait de la
région de la baie d'Hudson. À sa
connaissance, les Esquimaux du
Cuivre pariaient seulement à ce
jeu (1923, p. 221).

111

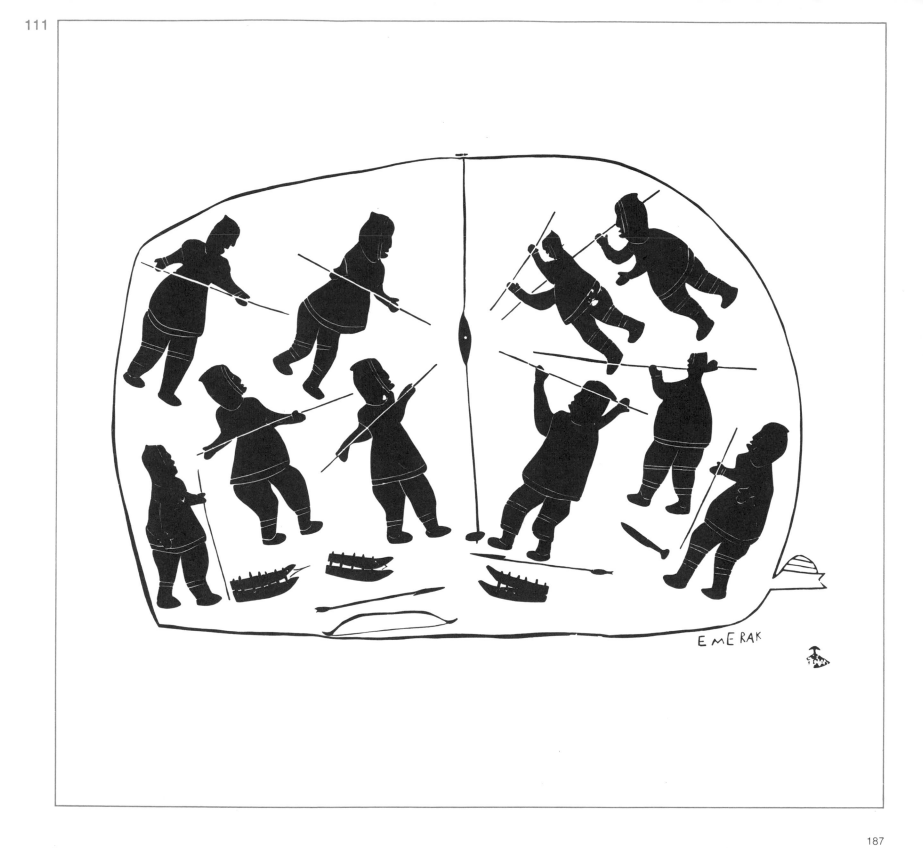

EMERAK

187

Agnes Nanogak/*Harry Egutak*

Blind Boy 1975

Stonecut, 22.5 × 42.0 cm
Holman print catalogue 1975–76,
No. 29

RELATED WORK:
Coloured felt-tip pen drawing.

The mythological scene represented
in this print tells of a blind orphan
boy who regains his sight when he is
submerged in the sea by a loon. This
is part of a longer legend involving
the adventures of the boy and his
sister (Rasmussen 1931: 204–05).
See also No. 91.

Le garçon aveugle 1975

Gravure sur pierre, 22,5 × 42 cm
Catalogue d'estampes de Holman
1975–1976, n° 29

OEUVRE CONNEXE:
Dessin aux crayons-feutre
de couleur.

La scène mythologique représentée
sur cette estampe raconte l'histoire
d'un orphelin aveugle qui retrouve la
vue quand un huard l'immerge dans
la mer. Cette histoire fait partie d'une
légende plus longue relatant les
aventures d'un garçon et de sa
soeur (Rasmussen, 1931, p. 204–
205). Voir également le n° 91.

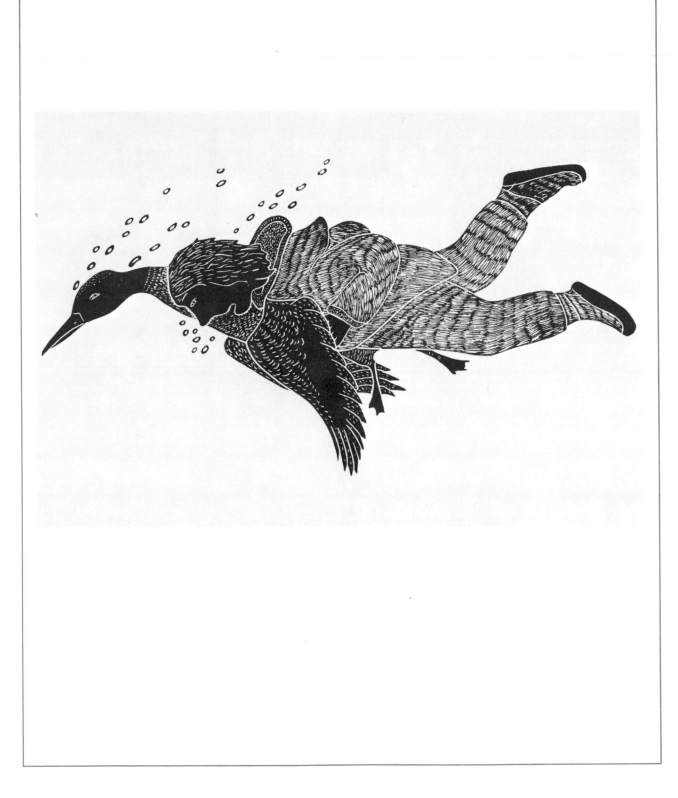

Baker Lake

Baker Lake

The people of Baker Lake have a history very different from that of other regions of the Canadian Arctic. The majority of the artists are inland people, traditionally dependent almost entirely on caribou and fish for subsistence, and having little contact with outside influences. The community of Baker Lake is 320 kilometres inland from the west coast of Hudson Bay. Although a trading post has existed there since 1916, the location was not initially a gathering place for the diverse groups of the interior that were to occupy the community in later years.

In the late 1950s the Inuit living in the Keewatin suffered great deprivation, due largely to a sudden reduction in the number of caribou in the region. Starvation and disease combined to decimate the population, and life on the land became impracticable (Brack and McIntosh 1963: 4-7). The Federal Government encouraged the survivors to move to settlements where services were available, and, to assist them in achieving economic independence, sponsored a programme of arts and crafts. William Larmour, an experienced crafts officer with the Department of Northern Affairs, spent several months in the autumn and winter of 1961–62 at Baker Lake assessing the situation. His reports reflect the enthusiasm and energy he brought to the task.[1]

Pencil drawings collected from several artists convinced him that a strong graphic arts programme was feasible at Baker Lake. Larmour's optimism was to be rewarded many years later, but the next seven years were a period of uncertainty for the artists.

Gabriel Gély, an artist from France with some knowledge of the Inuit language and experience in the North, was sent to Baker Lake as arts and crafts officer in the spring of 1963. Among his duties was the

1.
Public Archives of Canada, Record of the Northern Administration Branch, RG 85, Vol. 407, File No. 255-5-10, Craft Centre Baker Lake, Vol. I, letters, W. Larmour to J. Evans. November 1961–January 1962.

Les gens de Baker Lake ont une histoire très différente de celle des autres régions de l'Arctique canadien. La majorité des artistes viennent de l'intérieur où, privés comme ils l'étaient de tout contact extérieur, ils dépendaient presque entièrement du caribou et du poisson pour subsister. La communauté est située dans les terres à 320 km de la côte ouest de la baie d'Hudson. Bien qu'il y avait là un poste de traite depuis 1916, ce n'est pas à cet endroit que se retrouvaient à l'origine les groupes qui devaient plus tard l'occuper.

Les Inuit qui vivaient dans le Keewatin endurèrent vers la fin des années 50, d'extrêmes privations du fait surtout de la diminution soudaine du nombre de caribous dans la région. La famine et la maladie décimèrent alors la population et la vie sur ces terres devint intolérable (Brack et McIntosh, 1963, p. 4-7). Le gouvernement fédéral engagea les survivants à emménager dans des localités dotées de services adéquats et subventionna un programme d'art et d'artisanat afin de leur permettre d'acquérir un minimum d'indépendance économique. William Larmour, agent d'artisanat très compétent au ministère des Affaires du Nord, alla passer plusieurs mois à Baker Lake afin d'évaluer la situation. Ses rapports reflètent l'enthousiasme et l'énergie qu'il consacra à cette tâche.[1]

La qualité des dessins au crayon qu'il réussit à obtenir de plusieurs artistes le persuada qu'il était possible d'instaurer un programme d'art à Baker Lake. Cet optimisme devait être récompensé bien des années plus tard, les sept premières années ayant représenté une période d'incertitude pour les artistes.

Au printemps 1963, Gabriel Gély fut envoyé à Baker Lake à titre d'agent de l'art et de l'artisanat. Il venait de France et possédait une certaine connaissance de la langue inuit et de la vie dans le

1.
Archives publiques du Canada, Annales de la Direction de l'administration du Nord, RG 85, vol. 407, dossier n° 255-5-10, Craft Center Baker Lake, vol. I, lettres de W. Larmour à J. Evans, novembre 1961 – janvier 1962.

development of a print programme. In October, he reported that "the first stone bloc is ready for proofing and the design, the first at Baker Lake, is indeed very promising (design made directly on stone)".[2] A number of prints were made during the next year, but the results were not considered promising.[3]

Gély left Baker Lake in February of 1965 and was replaced by Roderick McCarthy, who immediately turned his energies toward the print workshop. The resulting prints were received enthusiastically by the Canadian Eskimo Arts Council in August.[4]

McCarthy left Baker Lake in October for reasons of health, and Robert Paterson, a Toronto printmaker who had had experience at Cape Dorset, agreed to a ten-week assignment to assist the Baker Lake printers in completing the editions. Upon his arrival in the community in November, he discovered that most of the stone blocks had been ground down, and work had to begin again. Unfortunately, there was no suitable stone available, and Paterson used the short time remaining to him to teach linocut techniques.[5]

Boris Kotelowitz arrived in March 1966 as the new arts and crafts officer. Much of his time was taken up with problems of obtaining stone and moving buildings, and little was done in the way of printmaking. In 1969 George Swinton, then a member of the Canadian Eskimo Arts Council, recruited Jack Butler, an experienced artist and teacher, and his wife Sheila, a working artist, to try yet again to establish a print workshop at Baker Lake. The couple arrived in July 1969, a time of year when most of the Inuit residents prefer to be out at their traditional fishing camps.

The Butlers' optimism more than made up for their lack of experience in the North and any knowledge of the language. In a

2.
Ibid., Gabriel Gély, Crafts and Carvings Monthly Report, October 1963.

3.
Ibid., Vol. II, letters, S. Stivens to Gabriel Gély, 21 August 1964.

4.
Canadian Eskimo Art Committee, Minutes, 22nd meeting, 21 September 1965. There is a possibility of confusion here, as the prints were presented to the Committee by Gabriel Gély, no longer at Baker Lake, but supervisor of arts and crafts for the District of Keewatin.

5.
Public Archives of Canada, Record of the Northern Administration Branch, RG 85, Vol. 703, File No. 255-5/159, Craft Centre Baker Lake, Vol. III, Summary Report Baker Lake Craft Programme by Robert A. Paterson, February 1966.

Nord. Sa mission consistait, entre autres, à mettre sur pied un programme d'estampes. Gély annonçait en octobre: «Le premier bloc de pierre est prêt pour l'essai; le motif, le premier à Baker Lake, s'annonce très bien (motif dessiné directement sur la pierre).»[2] Un certain nombre d'estampes furent imprimées l'année suivante, mais on jugea que les résultats n'étaient pas prometteurs.[3]

Gély quitta Baker Lake en février 1965 et fut remplacé par Roderick McCarthy qui consacra immédiatement toute son énergie à l'atelier d'estampes. Le résultat fut accueilli en août avec beaucoup d'enthousiasme par le Conseil canadien des arts esquimaux.[4]

En octobre, McCarthy dut quitter Baker Lake pour des raisons de santé et Robert Paterson, un graveur de Toronto, qui avait acquis de l'expérience à Cape Dorset, accepta une affectation de dix semaines à Baker Lake afin d'aider les graveurs à compléter leurs tirages. À son arrivée en novembre, il découvrit que, la majorité des blocs de pierre ayant été effacés, il fallait tout recommencer. Il n'y avait malheureusement pas de pierres appropriées et Paterson profita du peu de temps qui lui restait pour enseigner la gravure sur linoléum.[5]

Boris Kotelowitz arriva en mars 1966 comme nouvel agent de l'art et de l'artisanat. Une bonne partie de son temps dut être consacrée à trouver de la pierre et à déménager, ce qui l'empêcha de se consacrer tout entier à la gravure. En 1969, George Swinton, alors membre du Conseil canadien des arts esquimaux, recruta Jack Butler, artiste expérimenté et instructeur, ainsi que sa femme Sheila, elle-même une excellente artiste. Ils devaient tenter à nouveau de monter un atelier d'estampes à Baker Lake. Mais le couple arriva en juillet 1969 à l'époque de l'année où la majorité des Inuit préfèrent être à l'extérieur dans leurs camps traditionnels de pêche.

2.
Ibid., Gabriel Gély, Crafts and Carvings Monthly Report, octobre 1963.

3.
Ibid., vol. II, lettres de S. Stivens à Gabriel Gély, 21 août 1964.

4.
Canadian Eskimo Art Committee, Minutes, 22nd meeting, 21 septembre 1965. Cela peut prêter à confusion puisque les estampes avaient été présentées au comité par Gabriel Gély qui n'était plus à Baker Lake, mais qui se trouvait superviseur de l'art et de l'artisanat pour le district de Keewatin.

5.
Archives publiques du Canada, Annales de la Direction de l'administration du Nord, RG 85, vol. 703, dossier n° 255–5/159, Craft Center Baker Lake, vol. III, Summary Report Baker Lake Craft Programme par Robert A. Paterson, février 1966.

short time they had organized the print shop and were making prints themselves as examples, offering an hourly wage to the Inuit who wanted to learn printmaking. In addition they solicited drawings, for which they provided paper and pencil, and purchased the completed works for the cooperative.

Strangely enough, no one since Larmour had encouraged the making of drawings. Instead, printmakers had usually drawn their designs directly on the block. Oonark and Anguhadluq, two of the artists recognized by Larmour, became mainstays of the new project.

By September, the Butlers were able to report:

> The printmaking project is continuing to grow. There is a core group of printers and cutters for stone and stencil prints who are rapidly developing technical skill. Over three dozen experimental prints have been tried and ten signed, complete editions are ready for presentation to the C.E.A.C.. (S. Butler 1976: 25)

Also in September, Iyola, one of the experienced printmakers from Cape Dorset, spent a week at Baker Lake at the suggestion of the Canadian Eskimo Arts Council, acting as a technical adviser.

In November a portfolio of thirty-one prints was presented to the Canadian Eskimo Arts Council for review. The Council enthusiastically recommended that a sale exhibition be held in Edmonton in the spring. This first collection, issued in 1970, contained twenty-seven of these early prints, as well as others technically more complex. It illustrated just how rapidly the artists had progressed in the new medium.

By organizing the print shop along work patterns most suitable to the artists and the community, the Butlers encouraged individual

L'optimisme des Butler suppléa largement à leur manque d'expérience de la vie dans le Nord et à leur ignorance de la langue. Ils réussirent, en peu de temps, à organiser l'atelier d'estampes, faisant eux-mêmes de la gravure et offrant un salaire horaire aux Inuit qui désiraient apprendre cette technique. Ils invitaient les gens à dessiner leur fournissant les crayons et le papier nécessaires et achetaient les œuvres terminées pour la coopérative.

Il est assez curieux de noter que depuis Larmour, personne n'avait encouragé l'exécution de dessins. Au lieu de cela, les graveurs dessinaient généralement leurs motifs directement sur la pierre. Oonark et Anguhadluq, deux des artistes qui avaient été reconnus par Larmour, devinrent les piliers de ce nouveau projet.

En septembre, les Butler pouvaient annoncer:

> Le programme de gravures continue à progresser. Nous avons un noyau d'imprimeurs et de graveurs qui améliorent rapidement leurs techniques, qu'il s'agisse de la gravure sur pierre ou du pochoir. Plus de trois douzaines d'estampes expérimentales ont déjà été exécutées dont dix sont signées. Des tirages complets sont prêts à être présentés au Conseil canadien des arts esquimaux (Butler, 1976, p. 25).

En septembre également, à la suggestion du Conseil, Iyola, l'un des graveurs les plus qualifiés de Cape Dorset, vint passer une semaine à Baker Lake à titre de conseiller technique.

En novembre, une collection de trente et une gravures fut présentée au Conseil canadien des arts esquimaux. Enthousiasmé, celui-ci recommanda la tenue d'une exposition commerciale au printemps suivant à Edmonton. Sortie en 1970, cette première collection

expression and creativity. As well as being technical advisers they taught basic business practices, enabling the artists to incorporate as the Sanavik Co-operative in the spring of 1971 and thus gain a measure of independence and unity. The print shop was organized along communal lines, with the entire group meeting once a week to discuss the work in hand, consider proof prints, select interesting drawings, and solve general problems. The Butlers left Baker Lake in 1972, but Jack continued as a consultant until December 1976, when he resigned to concentrate on his own work.

The Baker Lake printmakers select drawings best suited to their particular technical skills and interests. They generally render the original work exactly in the chosen print medium, but may decide to omit part of a drawing, reverse the image, or make colour changes. The artist who did the original drawing rarely takes part in the printmaking stage.

Simon Tookoome is one artist who prints his own images, often altering the drawing as he translates it into the print medium. He is the most technically innovative of the artists, using the stonecut technique to the limits of its potential, making brilliant combinations of stonecut and stencil and utilizing the paper surface as a positive force. His imagery is powerful, his colour sense dramatic. Collections since 1971 have been strengthened by his work.

Prints that are technically complex seem to delight the printmakers, who may take many months to complete a print. The record to date is held by Anguhadluq's *Hunting Caribou from Kayaks* (No. 141), a stonecut and stencil combination that took two years and a half to complete. This combined technique is dominant in Baker Lake, but

comprenait vingt-sept estampes du tout début ainsi que d'autres techniquement plus complexes. Elle témoignait de la rapidité avec laquelle les artistes avaient acquis cette nouvelle technique.

En organisant l'atelier selon les méthodes de travail les mieux adaptées aux artistes et à leur communauté, les Butler favorisèrent l'expression individuelle et la créativité. Tout en étant conseillers techniques, ils enseignèrent aussi les éléments du commerce, ce qui permit aux artistes de constituer la Sanavik Co-operative au printemps de 1971 et d'acquérir un certain degré d'indépendance et d'unité. L'atelier d'estampes fonctionnait selon des données communautaires, le groupe entier se réunissant une fois par semaine pour discuter des travaux en cours, étudier les épreuves, sélectionner les dessins intéressants et résoudre les problèmes d'ordre général. Les Butler quittèrent Baker Lake en 1972, mais Jack poursuivit son rôle de conseiller jusqu'en décembre 1976 alors qu'il démissionna pour se concentrer sur ses propres travaux.

Les graveurs de Baker Lake choisissent les dessins qui conviennent le mieux à leurs talents ou à leurs goûts personnels. Ils rendent généralement telles quelles les œuvres originales, quoiqu'ils décident parfois d'omettre une partie du dessin, d'inverser l'image ou d'en modifier la couleur. Il est assez rare que l'auteur du dessin original prenne une part active à la gravure.

Simon Tookoome est un artiste qui imprime ses propres images tout en modifiant souvent son dessin alors qu'il le transpose sur le matériau d'impression. Au niveau technique, il est certainement le plus innovateur de tous. Il pousse la technique de la gravure sur pierre jusqu'à la limite de ses possibilités, combinant brillamment la gravure sur pierre et le pochoir et utilisant au maximum la surface du

both methods are also used individually. Silk-screen, too, has become a popular medium.

Baker Lake imagery makes an immediate impression of boldness and brilliant colour, with an emphasis on shamanistic and supernatural subject matter. As mentioned above, Tookoome's work contributes strongly to this effect. Luke Anguhadluq's naive drawings also have a dramatic impact, and Jessie Oonark has been a dominant force with her formal, highly symbolic imagery. But there is a quieter side to Baker Lake graphic art. Ruth Qaulluaryuk's *Tundra with River* and Hannah Kigusiuq's *Celebration* (Nos. 134, 119) are prime examples. Certainly the printers have a wide selection of images and styles to choose from. The common element would appear to be a strong emotional tie to the traditional life. Most of the graphic artists are originally from the Back River area northwest of Baker Lake. These people were among the most isolated from outside influence before their move to the community.

The results of the graphic arts programme at Baker Lake provide important and visually exciting insights into the traditions and beliefs of a unique group of artists.

papier. Ses sujets sont puissants et ses couleurs sont intenses. Depuis 1971, la qualité des collections de Baker Lake a été grandement rehaussée par ses œuvres.

La complexité technique de certaines estampes semble ravir les artistes qui passeront volontiers des mois à les terminer. Anguhadluq remporta la palme avec *La chasse au caribou en kayaks* (n° 141), une combinaison de gravure sur pierre et de pochoir qui exigea deux ans et demi de travail. Cette technique est très populaire à Baker Lake, bien que chacun de ces deux procédés soit aussi utilisé séparément. La sérigraphie occupe aussi une place importante.

Les sujets de Baker Lake sont traités de manière vigoureuse et brillante; le chamanisme et le surnaturel en sont les thèmes favoris. Comme on l'a mentionné plus haut, l'œuvre de Tookoome y occupe une grande place. Les dessins naïfs de Luke Anguhadluq ont un effet dramatique et Jessie Oonark domine avec ses images convention-nelles mais hautement symboliques. L'art graphique de Baker Lake a aussi un aspect plus paisible. *Toundra et cours d'eau* de Ruth Qaulluaryuk et *Fête* de Hannah Kigusiuq (n°s 134 et 119) en sont des exemples typiques. Les artistes ont décidément à leur disposition une grande variété d'images et de styles dont se dégage un élément commun, ce lien émotif qu'ils possèdent tous à l'égard de leur mode de vie traditionnel. La plupart des graveurs sont originaires de la région de Back River au nord-ouest de Baker Lake. Avant leur installation dans cette communauté, ces gens étaient pratiquement coupés de toute influence extérieure.

Les résultats du programme d'art graphique de Baker Lake nous offrent une rétrospective visuelle et passionnante des traditions et des croyances de ce groupe unique.

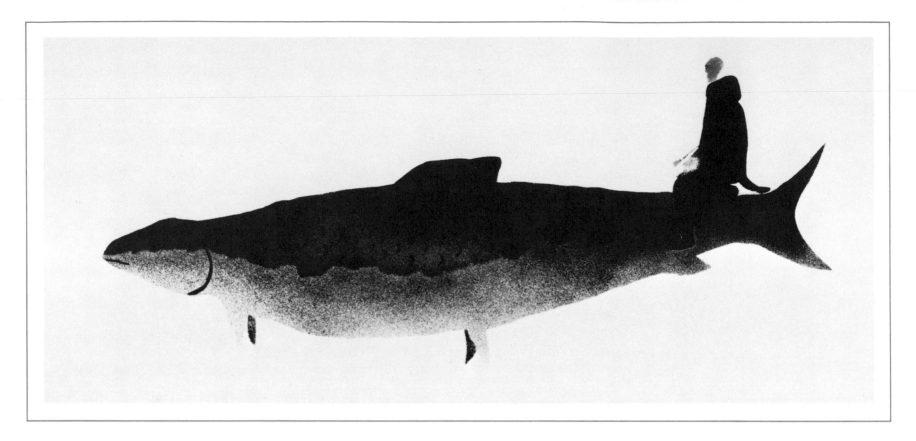

113

Victoria Mumngshoaluk / *Ruby Arngna'naaq*

Keeveeok's Journey 1969

Stencil, 25.0 × 57.7 cm
Baker Lake print catalogue 1970,
No. 1

RELATED WORK:
Black pencil drawing
(private collection, Winnipeg).

The fabulous adventures of Kee-
veeok form a lengthy Inuit legend
(see No. 125). Ruby Arngna'naaq,
having admired the shaded edge
created by a coffee stain on print
paper, used suffused colour to imitate
the effect in developing this stencil
print from a delicate line-drawing
(S. Butler 1976: 23).

Le voyage de Keeveeok
1969

Pochoir, 25 × 57,7 cm
Catalogue d'estampes de Baker
Lake 1970, n° 1

OEUVRE CONNEXE:
Dessin au crayon noir
(collection privée, Winnipeg).

Les aventures fabuleuses de
Keeveeok forment une longue
légende inuit (voir n° 125). Ayant
admiré le pourtour nuancé créé par
une tache de café sur du papier à
estampe, Ruby Arngna'naaq
répandit la couleur de façon à
obtenir le même effet dans
l'exécution de cette estampe au
pochoir, issue d'un dessin aux lignes
délicates (S. Butler, 1976, p. 23).

114

Jessie Oonark / *Thomas Mannik*

Woman 1970

Stonecut, 62.3 × 40.5 cm
Baker Lake print catalogue 1970,
No. 14

RELATED WORK:
Drawing
(private collection, Winnipeg).

The influence on Oonark's prints
of her work in appliquéd wall
hangings is obvious in this figure,
with its broad, flat colour areas.
The inset patterns of traditional
caribou clothing are formalized
in a brilliantly coloured decorative
pattern.

Femme 1970

Gravure sur pierre, 62,3 × 40,5 cm
Catalogue d'estampes de Baker
Lake 1970, n° 14

OEUVRE CONNEXE:
Dessin (collection privée, Winnipeg).

Les estampes d'Oonark subissent
l'influence de ses appliques sur des
pièces murales, notamment dans
cette figure aux aplats larges et
colorés. Les incrustations des
vêtements traditionnels en peau de
caribou sont rendues par un dessin
décoratif aux couleurs brillantes.

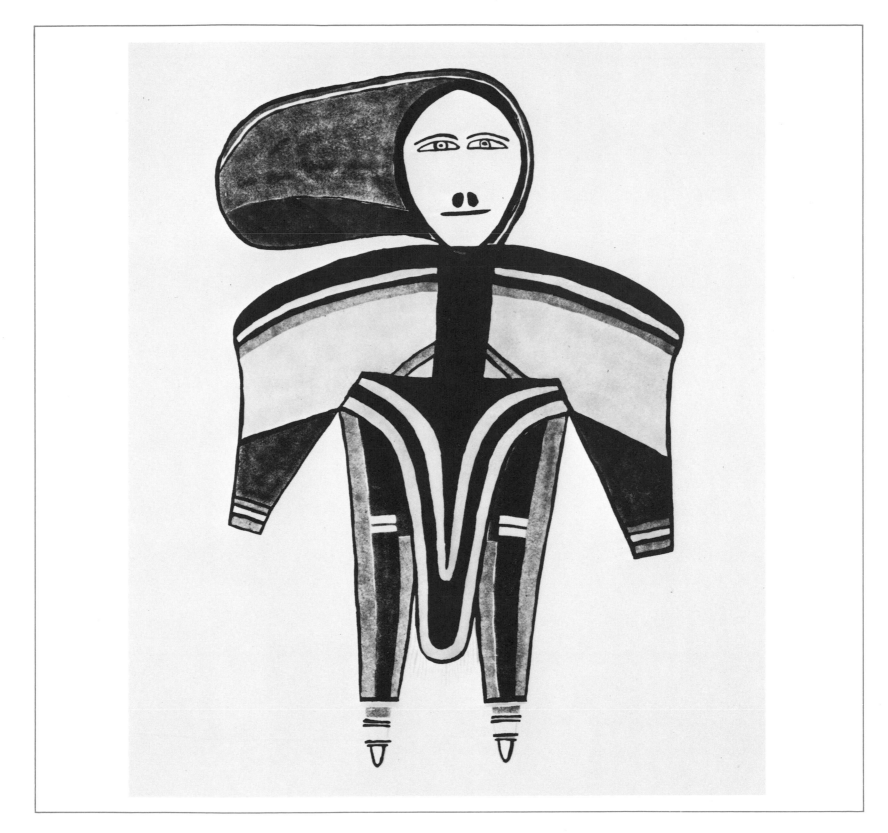

Jessie Oonark
Francis Kaluraq
Michael Amarook

Drum Dance 1970

Stonecut, 20.5 × 17.0 cm
Baker Lake print catalogue 1970,
No. 16

RELATED WORK:
Felt-tip pen and black pencil
drawing; same size as print image,
which is reversed from the
original drawing.

The drum dance is performed in the
centre of a group. Kaj Birket-Smith
reports that traditionally the man
sang and danced while playing the
drum, and his wife led the chanting
chorus (1929: 269–71).

The subject matter is emphasized
by repeating the shape of the drum
in the contour of the snow house.

La danse au tambour 1970

Gravure sur pierre, 20,5 × 17 cm
Catalogue d'estampes de Baker
Lake 1970, nº 16

OEUVRE CONNEXE:
Dessin au crayon noir et au
crayon-feutre; de même dimension
que l'image de cette estampe qui est
inversée par rapport au dessin
original.

La danse au tambour se faisait au
centre d'un groupe. Kaj Birket-Smith
relate que, selon la tradition,
l'homme chantait et dansait tout en
battant le tambour tandis que sa
femme dirigeait les chanteurs (1929,
p. 269–271).

Le sujet est accentué par la
répétition de la forme du tambour
comme contour de l'iglou.

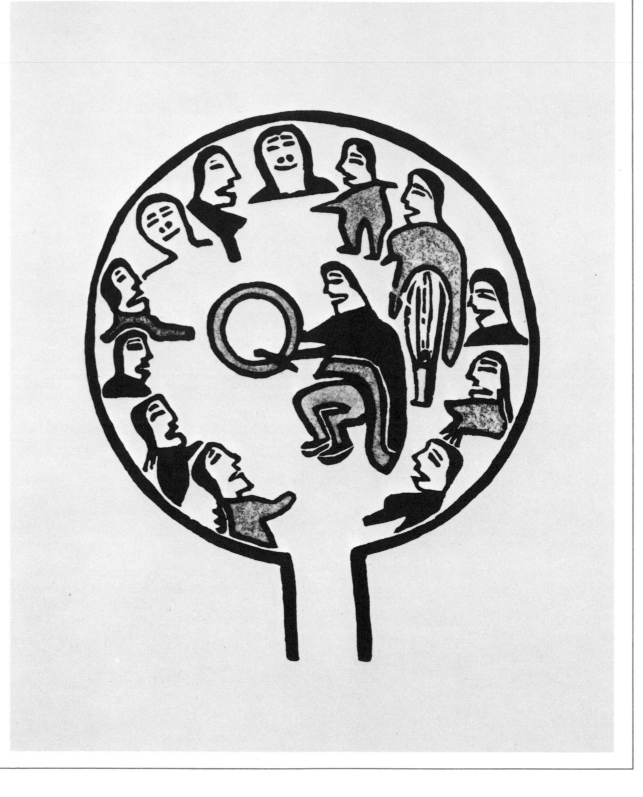

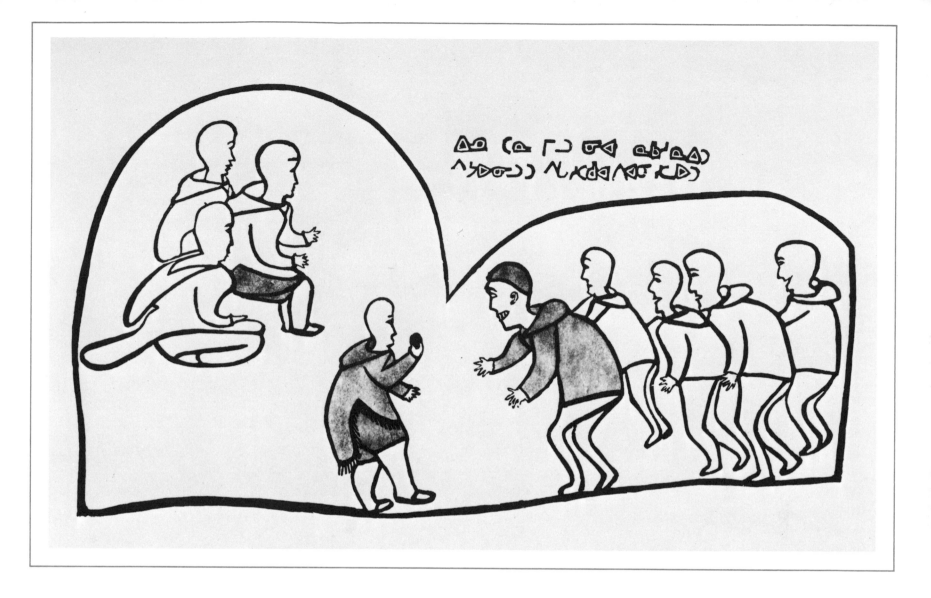

116

Victoria Mumngshoaluk
Vital Makpaaq / Martha Noah

Confrontation 1970

Stonecut, 34 × 62 cm
Baker Lake print catalogue 1970,
No. 18

The figures are shown within a shape
representing a snow house with
entrance tunnel. The meaning of this
image is ambiguous. Although the

English explanation along the bottom
of the print reads: "If we kill the
leader with the fleshless legs, they
will leave us and not eat our people",
the syllabic inscription above the
image indicates that a game, not
unlike dodge-ball, is being played.

Confrontation 1970

Gravure sur pierre, 34 × 62 cm
Catalogue d'estampes de Baker
Lake 1970, n° 18

On peut voir ici les personnages à
l'intérieur d'une forme représentant
un iglou et son tunnel d'entrée. La
signification de cette image est

ambiguë. Alors que l'explication en
anglais, au bas de cette estampe, se
lit «Si nous tuons le chef aux jambes
décharnées, ils nous laisseront et
ne mangeront pas nos gens»,
l'inscription syllabique au-dessus de
l'image indique qu'il s'agit d'un jeu,
semblable à celui de la balle qu'on
esquive.

117

Luke Anguhadluq
Thomas Mannik

Animals 1970

Stencil, 6.2 × 29.5 cm
Baker Lake print catalogue 1970,
No. 22

RELATED WORK:
Black and coloured pencil drawing,
same size as print image.

In this image of caribou, geese and
rabbits, Anguhadluq demonstrates
his characteristic approach to the
paper surface in that he is not
concerned with a single viewpoint,
but turns the paper to suit his needs.

Les animaux 1970

Pochoir, 6,2 × 29,5 cm
Catalogue d'estampes de Baker
Lake 1970, nº 22

OEUVRE CONNEXE:
Dessin au crayon et aux crayons
de couleur de même dimension que
l'image de cette estampe.

Dans cette image de caribous,
d'oies et de lapins, Anguhadluq
montre son approche fort parti-
culière de la surface du papier; il ne
se contente pas d'un seul angle, il
retourne le papier selon ses besoins.

118

Martha Ittulukatnak
Lucy Amarouk

Drum 1969

Stencil, 19.3 × 21.7 cm
Baker Lake print catalogue 1970,
No. 25

RELATED WORK:
Drawing
(private collection, Winnipeg).

The outlines of the musk-ox, the
drum and the man form a simple,
effective image.

Tambour 1969

Pochoir, 19,3 × 21,7 cm
Catalogue d'estampes de Baker
Lake 1970, nº 25

OEUVRE CONNEXE:
Dessin (collection privée, Winnipeg).

Les contours du bœuf musqué, du
tambour et de l'homme forment une
image simple mais puissante.

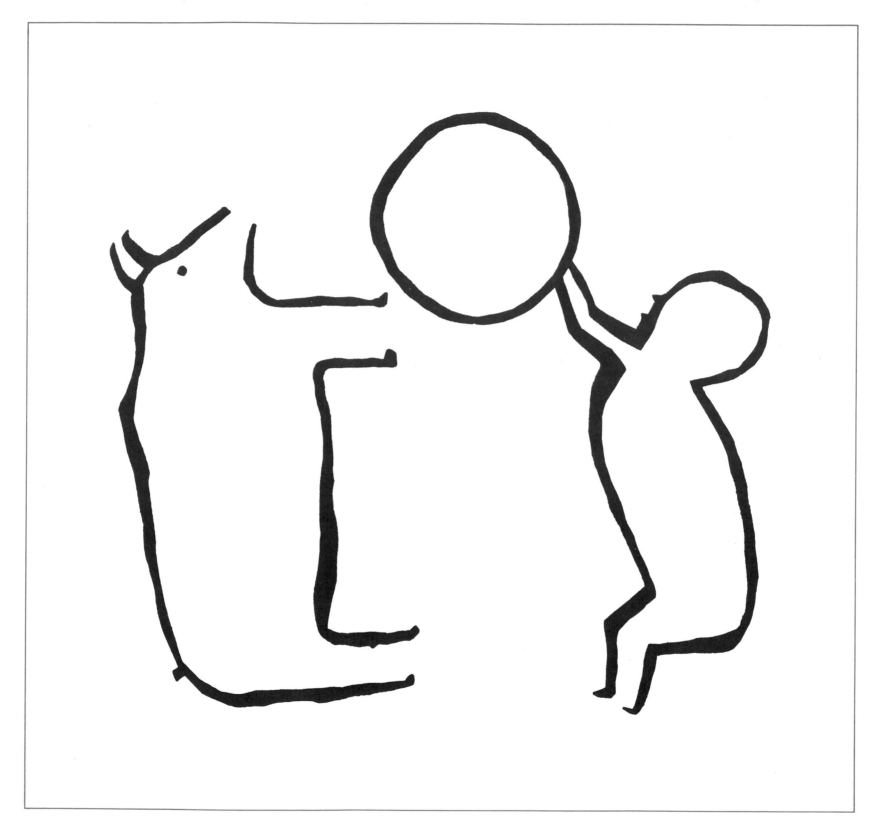

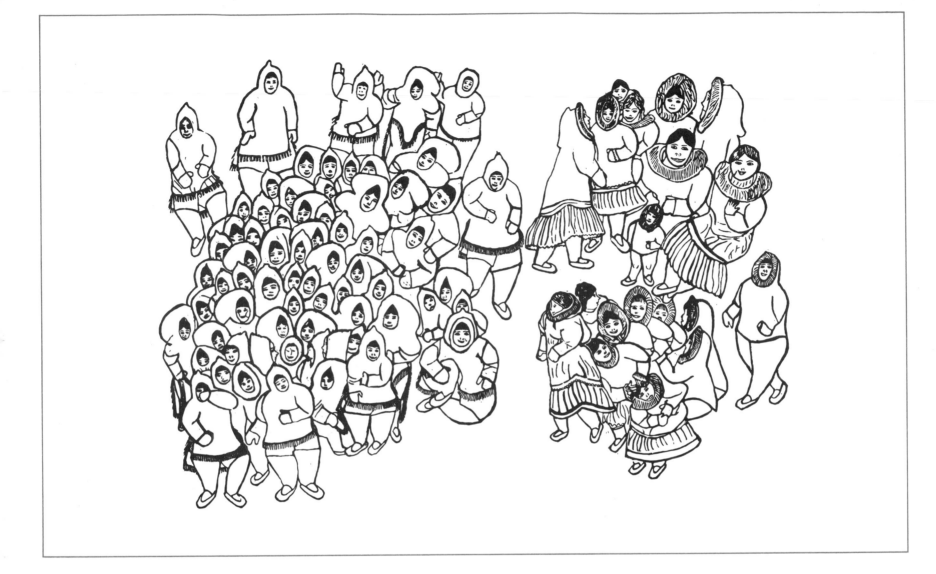

119

Hannah Kigusiuq/*Thomas Iksiraq*

Celebration 1970

Stonecut, 45.5 × 64.0 cm
Baker Lake print catalogue 1971,
No. 3

Community activities are a recur-
ring theme for Hannah Kigusiuq,
who here captures the movement,
good humour and excitement of
a crowd at a celebration.

Fête 1970

Gravure sur pierre, 45,5 × 64 cm
Catalogue d'estampes de Baker
Lake 1971, nº 3

Les activités communautaires sont
un thème fréquent dans l'œuvre de
Hannah Kigusiuq, qui exprime ici le
mouvement, la bonne humeur et
l'animation d'une foule en fête.

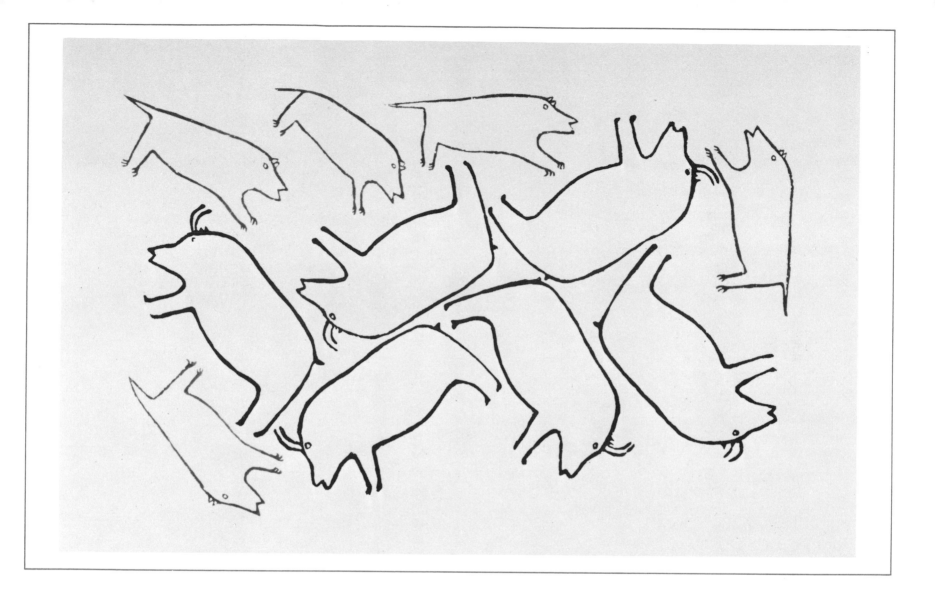

120

Martha Ittulukatnak/*James Teegeeganiak*

Musk-oxen and Wolves
1970

Stonecut, 32.3 × 50.8 cm
Baker Lake print catalogue 1971,
No. 17

RELATED WORK:
Drawing
(private collection, Winnipeg).

Musk-oxen abound in the Thelon
Game Sanctuary, west of Baker
Lake. Ittulukatnak shows a herd of
these arctic animals being attacked
by wolves. The arrangement of out-
line forms in an interrelated pattern is
typical of this artist's work.

Bœufs musqués et loups
1970

Gravure sur pierre, 32,3 × 50,8 cm
Catalogue d'estampes de Baker
Lake 1971, n° 17

OEUVRE CONNEXE:
Dessin (collection privée, Winnipeg).

Le bœuf musqué abonde dans la
région de la réserve de gibier de
Thelon, à l'ouest de Baker Lake.
Ittulukatnak nous montre l'attaque
d'un troupeau de ces animaux de
l'Arctique par des loups. La façon
dont les formes se fondent dans un
seul ensemble est un trait caractéris-
tique de l'œuvre de cet artiste.

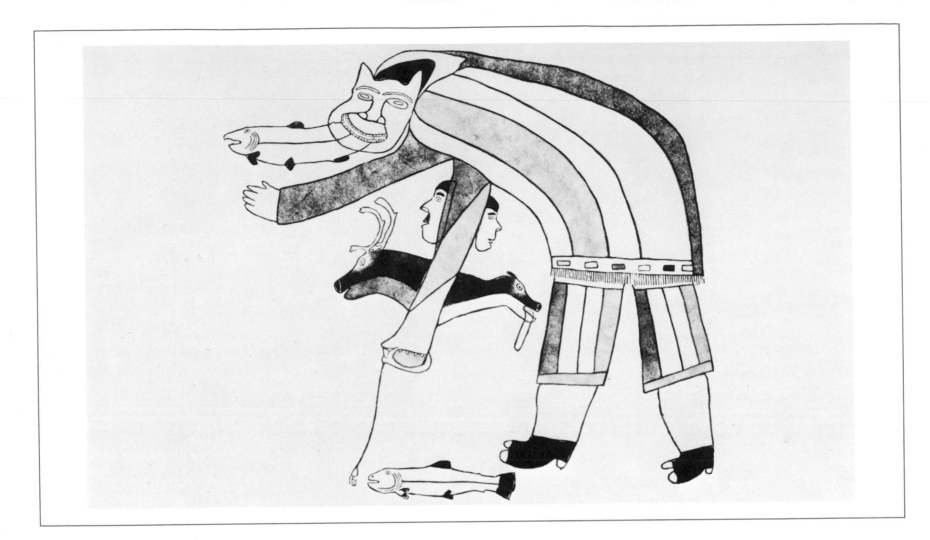

121

Simon Tookoome

The Pleasures of Eating Fish
1970

Stonecut and stencil,
51.3 × 54.5 cm
Baker Lake print catalogue 1971,
No. 6

RELATED WORK:
Coloured and black pencil drawing,
51.1 × 71.0 cm, also contains a seal
figure at lower left.

Shamanistic intercession was
often called upon in the procuring
of food. The shaman was believed
capable of transforming himself
into various animals, and to have
access to special spirit helpers.

In this print, the part-human, part-
caribou image, while bizarre in
aspect, is not frightening. Rather
it is a celebration or recognition
of abundance as is *A Time of
Plenty* (No. 122).

La bonne chair du poisson
1970

Gravure sur pierre et pochoir,
51,3 × 54,5 cm
Catalogue d'estampes de Baker
Lake 1971, n° 6

OEUVRE CONNEXE:
Dessin au crayon noir et aux crayons
de couleur, 51,1 × 71 cm, comprend
également une figure au coin
inférieur gauche.

On demandait souvent l'aide du
chaman pour trouver de la
nourriture. On croyait qu'il pouvait se
transformer en divers animaux et
obtenir une aide spéciale des
esprits.

Sur cette estampe, la représentation,
mi-humaine, mi-animale, est bizarre,
mais non effrayante. C'est plutôt la
fête ou la reconnaissance de l'abon-
dance comme l'estampe intitulée
Une période d'abondance (n° 122).

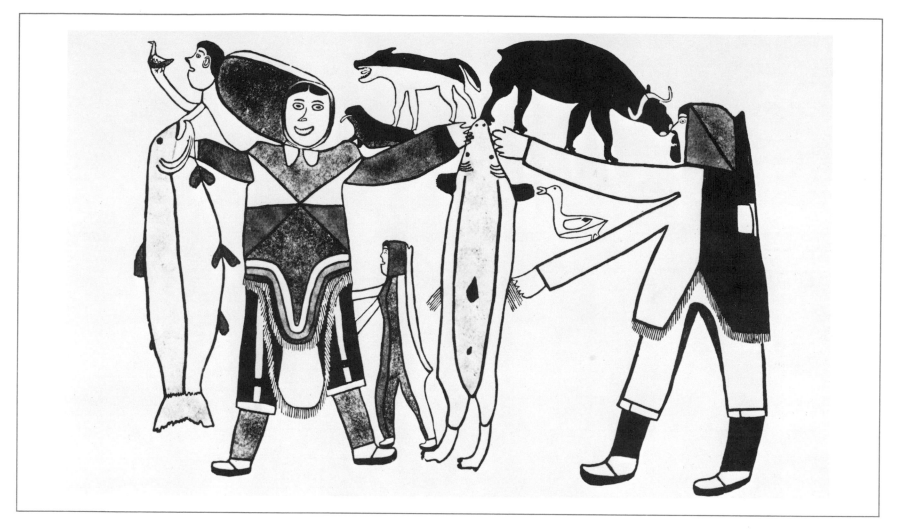

122

Simon Tookoome

A Time of Plenty 1970

Stonecut and stencil,
50.5 × 71.5 cm
Baker Lake print catalogue 1971,
No. 22

RELATED WORK:
Drawing
(private collection, Winnipeg).

The addition of caribou feet to the seal in the centre of the print strikes an odd note in this otherwise straightforward celebration of abundance. The exaggerated size of the seal and the fish, the brilliant colours, the all-embracing postures of the man and woman serve to heighten the sense of joyous celebration.

Simon Tookoome is originally from Chantrey Inlet, on the coast far to the north of Baker Lake. Thus, the seal imagery would have more meaning to him than to the majority of the Baker Lake artists, who are inland Caribou Eskimo.

Une période d'abondance
1970

Gravure sur pierre et pochoir,
50,5 × 71,5 cm
Catalogue d'estampes de Baker Lake 1971, nº 22

OEUVRE CONNEXE:
Dessin (collection privée, Winnipeg).

L'addition de pieds de caribou au phoque dans le centre de l'estampe crée un effet bizarre dans la représentation, autrement fidèle, d'une fête d'abondance. La taille exagérée du phoque et du poisson, les couleurs étincelantes et les postures englobantes de l'homme et de la femme rendent bien l'atmosphère de fête.

Simon Tookoome est originaire de l'inlet Chantrey, sur la côte, bien au nord de Baker Lake. Par conséquent, les images de phoque sont plus significatives pour lui que pour la majorité des artistes de Baker Lake qui sont des Esquimaux du Caribou provenant de l'intérieur.

Ada Eeyeeteetowak
Susan Toolooktook

Ayagak 1970

Stencil, 16.7 × 16.5 cm
Baker Lake print catalogue 1971,
No. 19

Ajagaq is a traditional and very
popular game with both adults and
children. The purpose is to spear an
object swinging on a line with the
stick from which the object dangles.
This can be a simple hollow cylinder,
as in the print, a rabbit skull, a
bundle of twigs, or a carved figure
with a number of drilled holes. The
white and brown of the caribou-skin
clothing is translated into a striking
yellow and blue pattern in this profile
image.

Ayagak 1970

Pochoir, 16,7 × 16,5 cm
Catalogue d'estampes de Baker
Lake 1971, n° 19

Ajagaq est un jeu traditionnel et très
populaire tant pour les adultes que
pour les enfants. Il s'agit d'enfiler
autour d'une baguette un objet qui
lui est suspendu par une corde. Cet
objet peut être un cylindre creux
comme dans cette estampe, un
crâne de lapin, un fagot de ramilles
ou une figurine sculptée percée d'un
certain nombre de trous. Le blanc et
le brun du vêtement en peau de
caribou se traduisent dans cette
image profilée en un dessin éclatant
jaune et bleu.

124

Luke Anguhadluq/*Thomas Iksiraq*

Fishing Camp 1970

Stonecut and stencil,
20.0 × 24.4 cm
Baker Lake print catalogue 1971,
No. 28

RELATED WORK:
Felt-tip pen drawing, same size
as print image.
(Collection: Winnipeg Art Gallery)

Harvesting of fish is a major
summer activity in the interior of
the Keewatin District. Anguhadluq
shows the basic elements of this
activity — the fish weir, gaffs,
ulut (women's curved knives), and
the tents. The women carry babies
on their backs, and children play
around the conical tents.

Camp de pêche 1970

Gravure sur pierre et pochoir,
20 × 24,4 cm
Catalogue d'estampes de Baker
Lake 1971, n° 28

OEUVRE CONNEXE:
Dessin au crayon-feutre de même
dimension que l'image de cette
estampe (collection de la Winnipeg
Art Gallery).

La pêche est une activité estivale
majeure à l'intérieur du district de
Keewatin. Anguhadluq nous montre
les éléments primordiaux de cette
occupation: le réservoir de poissons,
les gaffes, *les ulut* (couteaux de
femmes à lames recourbées) et les
tentes. Les femmes portent leurs
bébés sur le dos, et les enfants
jouent autour des tentes de forme
conique.

Victoria Mumngshoaluk
Mary Pootook

Keeveeok's Family 1970

La famille de Keeveeok 1970

Stonecut, 35.0 × 31.4 cm
Baker Lake print catalogue 1971,
No. 34

RELATED WORK:
Drawing
(private collection, Winnipeg).

"Keeveeok is the Ulysses-like hero
of an Esquimo Odyssey. Like the
Greek hero Ulysses, Keeveeok
travels long and far, encountering
foreign people and fantastic crea-
tures, and braving many perils on
his journey. Three of the 1971
Baker Lake prints deal with the
story of Keeveeok.

"In one excerpt, Keeveeok loves and
marries a bird-woman and fathers
several bird-children as depicted
in the print "Keeveeok's Family"
by Mummookshoarluk and Pootook.
Keeveeok's mother was scornful of
the bird family because the bird-
people would not eat meat and so
she was much opposed to Kee-
veeok's marriage. The print shows
the birds eating plants and sand
in preference to meat." (Baker Lake
print catalogue 1971: 35)

Gravure sur pierre, 35 × 31,4 cm
Catalogue d'estampes de Baker
Lake 1971, n° 34

OEUVRE CONNEXE:
Dessin (collection privée, Winnipeg).

«Keeveeok est l'Ulysse d'une
odyssée esquimaude. Comme le
héros grec, Keeveeok entreprend
de longs et périlleux voyages en
pays lointains où il rencontre des
êtres étranges et des créatures
extraordinaires. L'histoire de
Keeveeok est relatée par trois
gravures de Baker Lake exécutées
en 1971.

«Dans l'un des extraits de l'odyssée
représenté par la gravure intitulée
«La famille de Keeveeok», de
Mummookshoarluk et Pootook,
Keeveeok devient amoureux d'une
femme-oiseau qu'il épouse et qui lui
donne plusieurs enfants-oiseaux. La
mère de Keeveeok, qui méprise la
famille-oiseau parce que les
personnes-oiseaux refusent de
manger de la viande, est très
opposée au mariage de Keeveeok.
La gravure montre les oiseaux man-
geant des plantes et du sable plutôt
que de la viande.» (Catalogue d'es-
tampes de Baker Lake 1971, p. 35).

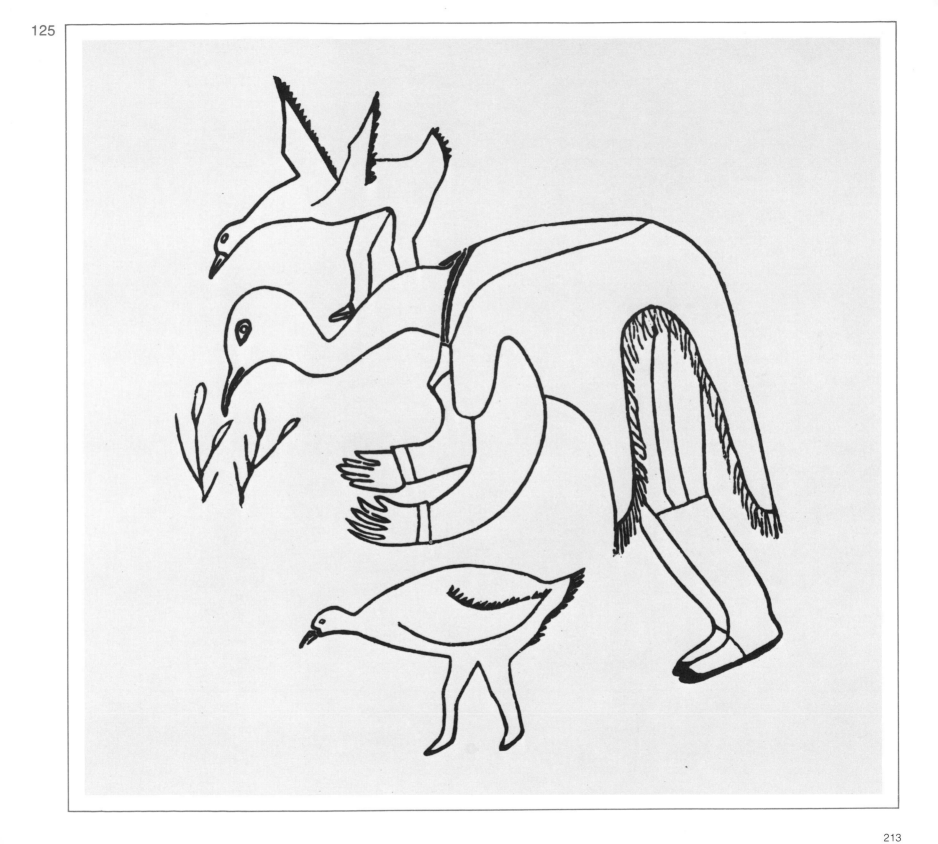

Luke Anguhadluq
Basil Tatanniq
Irene Taviniq

Family 1971

La famille 1971

Stonecut and stencil,
55.0 × 56.7 cm
Baker Lake print catalogue 1972,
No. 8

Gravure sur pierre et pochoir,
55 × 56,7 cm
Catalogue d'estampes de Baker
Lake 1972, n° 8

RELATED WORKS:
a) Coloured and black pencil
 drawing, *Man with Small Figure,*
 56.5 × 29.5 cm,
 on paper 66 × 51 cm.
b) Coloured and black pencil
 drawing, *Woman Holding Fish,*
 52.7 × 26.5 cm,
 on paper 66.0 × 50.7 cm.

OEUVRES CONNEXES:
a) Dessin au crayon noir et aux
 crayons de couleur, *L'homme au
 petit visage,* 56,5 × 29,5 cm, sur
 papier de 66 × 51 cm.
b) Dessin au crayon noir et aux
 crayons de couleur, *Femme
 tenant un poisson,* 52,7 × 26,5
 cm, sur papier de 66 × 50,7 cm.

Monumental figures, drawn full-face, are a frequent subject for Anguhadluq. The use of yellow for flesh tones is also common in his work. Two drawings were combined to make this print.

Anguhadluq affectionne particulièrement les figures monumentales qu'il dessine de face. Il utilise communément le jaune pour rendre les tons de chair. Cette estampe résulte de la réunion de deux dessins.

The woman, her face tattooed, wears the traditional caribou-skin parka, with a wide hood pulled over her braided hair. She carries an *ulu,* the woman's all-purpose knife. The leister carried by the man is another basic tool.

La femme, au visage tatoué, porte l'anorak traditionnel en peau de caribou avec un grand capuchon relevé sur ses cheveux tressés. Elle porte un *ulu,* le couteau féminin à tout faire. L'homme tient un trident, un autre outil fondamental.

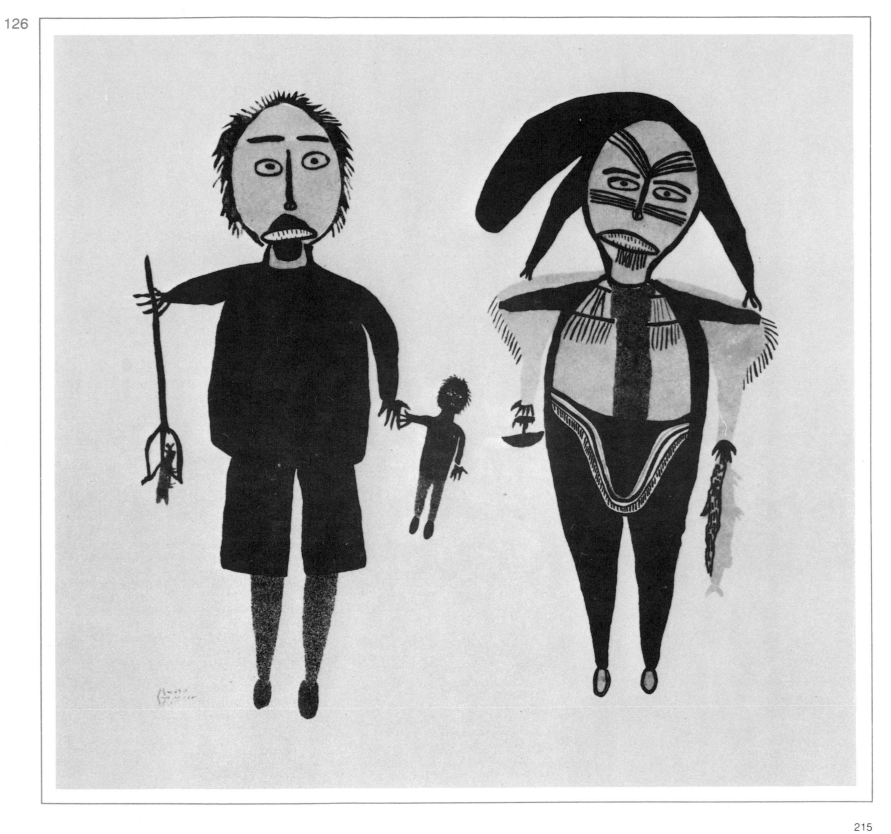

William Noah

Shaman 1971

Chaman 1971

Stonecut and stencil,
42 × 63 cm
Baker Lake print catalogue 1972,
No. 24

Gravure sur pierre et pochoir,
42 × 63 cm
Catalogue d'estampes de Baker
Lake 1972, n° 24

RELATED WORK:
Coloured crayon drawing, 1970,
on paper 76.1 × 55.9 cm;
container with handle below skeletal image (private collection,
Winnipeg).

OEUVRE CONNEXE:
Dessin aux crayons de couleur,
1970, sur papier de 76,1 × 55,9 cm;
récipient à poignée en-dessous du
squelette (collection privée,
Winnipeg).

Jack Butler reports the following
description of shamans by an Inuk
from Baker Lake:

Jack Butler relate la description
suivante des chamans que faisait un
Inuk de Baker Lake:

". . . especially very late in the
evening as the sun is setting when
suddenly the shaman is half red
with the light, half blue with the
shadow, his shadow can disassociate itself from him and take on
its own independent life and disappear into the twilight. At that
point, the shaman can become
transparent." (K.J. Butler 1973–74:
157)

«. . . spécialement tard dans la
soirée lorsque le soleil se couche à
l'horizon, quand soudainement le
chaman apparaît à moitié rouge
avec la lumière et à moitié bleu avec
l'ombre, son ombre peut alors se
dissocier de lui-même, prendre vie
et disparaître dans le crépuscule. À
ce moment, le chaman peut devenir
transparent.» (K.J. Butler, 1973–
1974, p. 157) Ceci est confirmé par
l'observation de Knud Rasmussen
sur la nécessité qu'a le chaman de
se considérer comme un squelette
(1929, p. 114).

This is substantiated by Knud
Rasmussen's observation on the
necessity for the shaman to see
himself as a skeleton (1929: 114).

Another print by Noah shows the
shaman's internal organs and leg
bones (*Spirit,* Baker Lake print
catalogue 1971, No. 33). A skeletal
caribou (Baker Lake print catalogue
1974, No. 19) is another such image
by this artist.

Une autre estampe de Noah montre
les organes intérieurs du chaman
et les os de sa jambe (*Esprit,*
catalogue d'estampes de Baker Lake
1971, n° 33). Un squelette de caribou
(catalogue d'estampes de Baker
Lake 1974, n° 19) est une autre image
semblable de cet artiste.

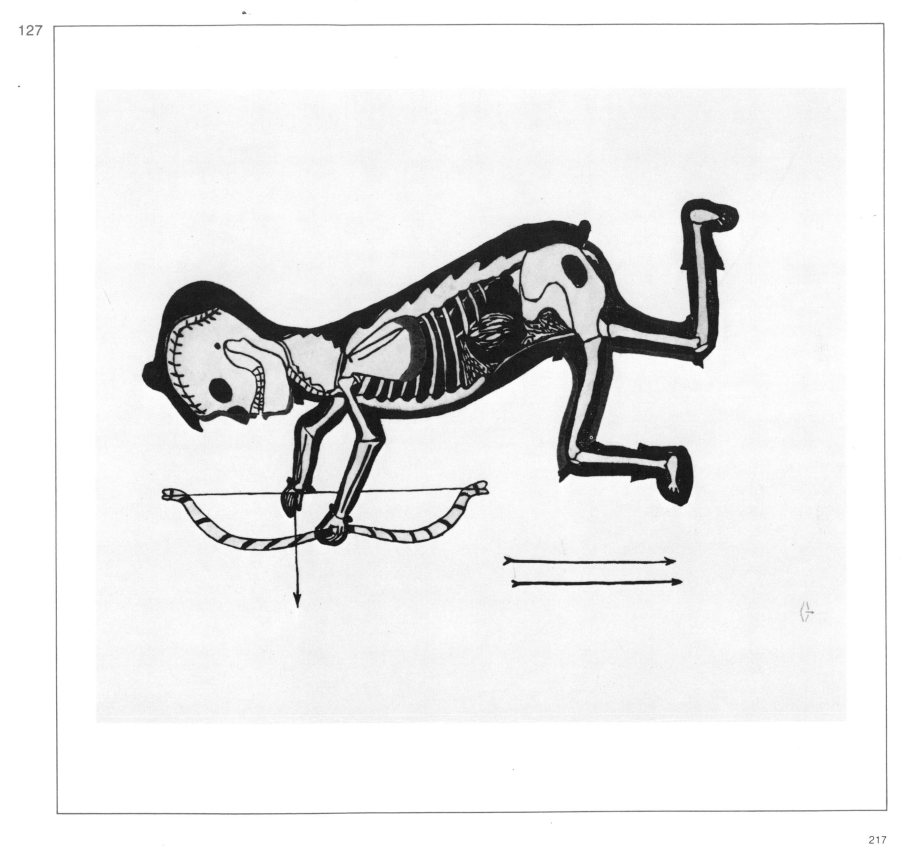

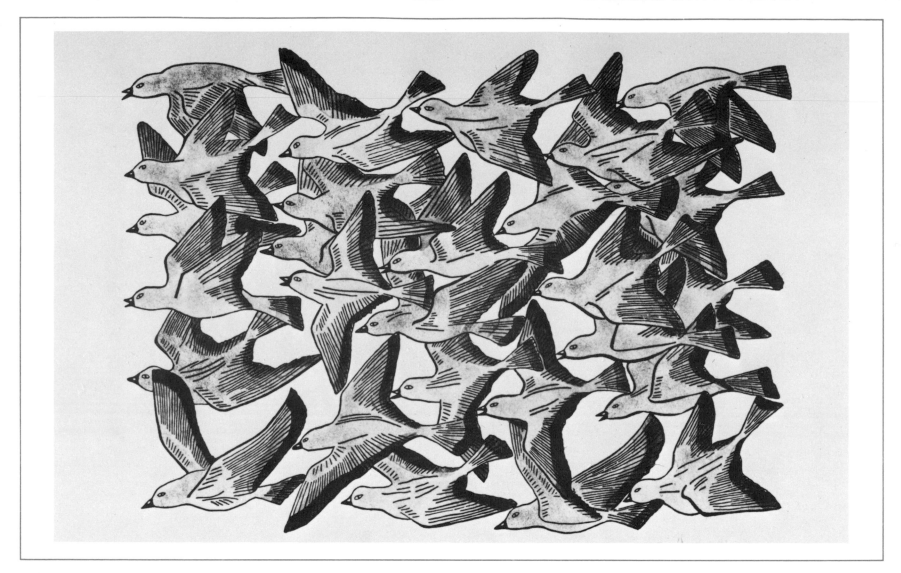

128

Majorie Iisa/*Basil Tatanniq*

Snow Bunting 1971

Stonecut and stencil,
55.4 × 76.0 cm
Baker Lake print catalogue 1972,
No. 13

RELATED WORK:
Coloured and black pencil drawing;
same size as print image, which is
reversed from the original drawing.

Iisa has captured the swirling,
turbulent motion of a flight of
snow buntings. Her work has shown
a particular interest in depicting
the characteristics of various
bird species.

Plectrophanes des neiges 1971

Gravure sur pierre et pochoir,
55,4 × 76 cm
Catalogue d'estampes de Baker
Lake 1972, n° 13

OEUVRE CONNEXE:
Dessin au crayon noir et aux crayons
de couleur; de même dimension que

l'image de cette estampe qui est
inversée par rapport au dessin
original.

Iisa a saisi le mouvement turbulent
et tourbillonnant d'un vol de
plectrophanes des neiges. Son
œuvre s'intéresse tout parti-
culièrement à représenter les
caractéristiques propres aux
diverses espèces d'oiseaux.

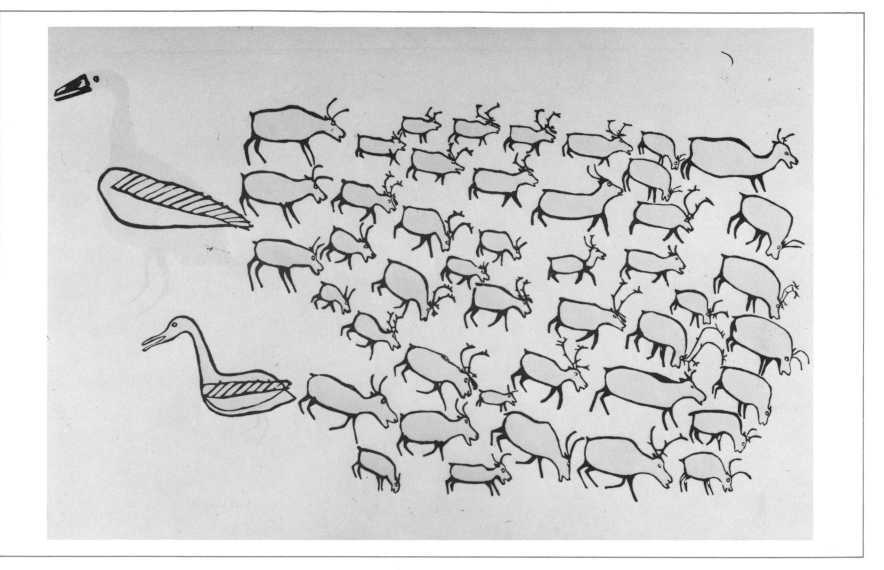

129

Luke Iksiktaaryuk/*William Kanak*

The Herd 1972

Stonecut and stencil,
57.5 × 95.8 cm
Baker Lake print catalogue 1973,
No. 1

RELATED WORK:
Coloured pencil drawing,
51 × 124 cm;
reverse of print image;
five geese instead of two.

The Inuit living in the Keewatin interior were almost entirely dependent on the caribou for survival. The animals travelled north through this area in the spring, moving south in great herds in the autumn. The autumn caribou were meaty with layers of fat, the skin at its best for the making of clothing.

La harde 1972

Gravure sur pierre et pochoir,
57,5 × 95,8 cm
Catalogue d'estampes de Baker Lake 1973, n° 1

OEUVRE CONNEXE:
Dessin aux crayons de couleur,
51 × 124 cm, qui est inversé par rapport à l'image de cette estampe; cinq oies au lieu de deux.

Les Inuit vivant à l'intérieur du Keewatin dépendaient presque entièrement du caribou pour survivre. Au printemps, les animaux traversaient cette région pour aller vers le nord et à l'automne ils passaient en grandes hardes pour aller vers le sud. Le caribou d'automne était charnu avec des couches de gras et sa peau convenait mieux à la confection des vêtements.

Ruth Annaqtuusi
Thomas Sivuraq

The Flood 1972

Stonecut and stencil,
76.0 × 57.3 cm
Baker Lake print catalogue 1973,
No. 12

RELATED WORK:
Coloured and black pencil drawing,
same size as print image.

The subject here could have biblical
origins, or it may derive from Inuit
legend. Knud Rasmussen reports
''an old, old story'' of the flood
related to him by a Netsilik Eskimo
(1931: 209). The stonecut print re-
produces the vibrant colour of
Annaqtuusi's exuberant drawing.

L'inondation 1972

Gravure sur pierre et pochoir,
76 × 57,3 cm
Catalogue d'estampes de Baker
Lake 1973, n° 12

OEUVRE CONNEXE:
Dessin au crayon noir et aux crayons
de couleur de même dimension que
l'image de cette estampe.

Le thème pourrait tirer son origine de
la bible, ou d'une légende inuit.
Knud Rasmussen relate «une vieille,
vieille histoire» de l'inondation que
lui a contée un Esquimau netsilik
(1931, p. 209). La technique de la
gravure sur pierre rend la couleur
vibrante du dessin exubérant
d'Annaqtuusi.

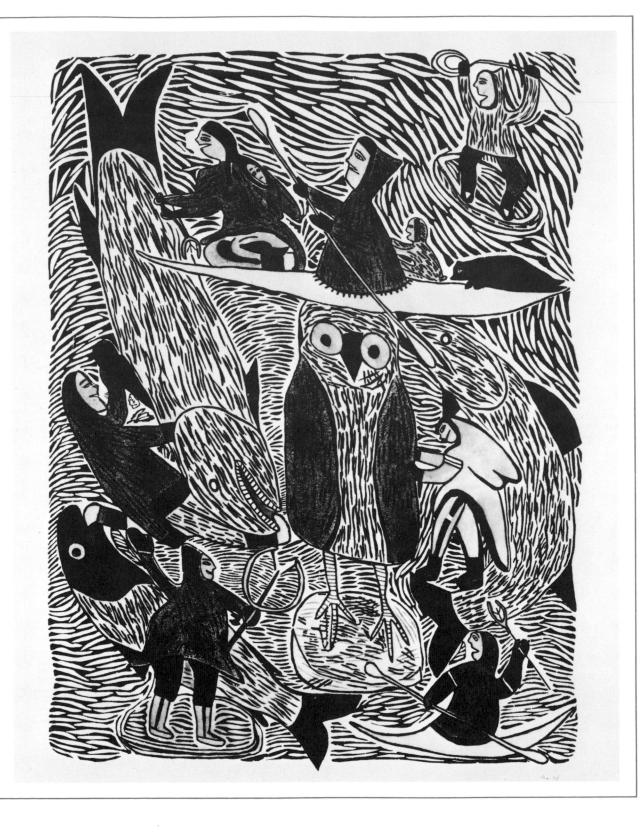

131

Simon Tookoome

A Vision of Animals 1972

Stonecut and stencil,
54.2 × 76.0 cm
Baker Lake print catalogue 1973,
No. 22

RELATED WORK:
Coloured pencil drawing;
paper and image, 52.5 × 75.3 cm.

Human and dog (wolf?) forms are combined in an effective and colourful interplay of positive and negative forms. Three human figures have hands and feet shaped like caribou hoofs.

Une vision d'animaux 1972

Gravure sur pierre et pochoir,
54,2 × 76 cm
Catalogue d'estampes de Baker
Lake 1973, n° 22

OEUVRE CONNEXE:
Dessin aux crayons de couleur;
papier et image, 52,5 × 75,3 cm.

L'artiste a réuni des formes humaines et animales (loups?) en une image colorée à la fois positive et négative. Trois figures humaines ont des pieds et des mains en forme de sabots de caribou.

132

Jessie Oonark / *William Ukpatiku*

Inuk with Birds 1974

Stencil, 32.8 × 46.8 cm
Baker Lake print catalogue 1974,
No. 7

RELATED WORK:
Wall hanging, 36.5 × 48.2 cm,
of felt, embroidery floss and
thread; image 33.0 × 46.5 cm.

Formalized figures in profile are a
common element in Oonark's work.
The image was appliquéd on yellow
felt in the original wall hanging, with
the details outlined in embroidery
floss.

Un Inuk et des oiseaux
1974

Pochoir, 32,8 × 46,8 cm
Catalogue d'estampes de Baker
Lake 1974, n° 7

OEUVRE CONNEXE:
Pièce murale, 36,5 × 48,2 cm
en feutre, fil à broder et fil
ordinaire. Image, 33 × 46,5 cm.

Les figures nettes et profilées sont
caractéristiques de l'œuvre d'Oonark.

L'image était appliquée sur du feutre
jaune dans la pièce murale originale,
les détails étant soulignés avec du fil
à broder.

133

Hannah Kigusiuq/*Thomas Sivuraq*

Inuttuit 1974

Stonecut, 56.3 × 77.5 cm
Baker Lake print catalogue 1974,
No. 22

RELATED WORK:
Black pencil drawing; same size
as print image, which is reversed
from the original drawing.

The subtle variations that Kigusiuq
gives her figures impart a liveliness
to this large group of faces. The
cutting of some five hundred figures
in the stone block must have de-
manded an extraordinary amount of
skill and patience.

Inuttuit 1974

Gravure sur pierre, 56,3 × 77,5 cm
Catalogue d'estampes de Baker
Lake 1974, n⁰ 22

OEUVRE CONNEXE:
Dessin au crayon noir; de même
dimension que l'image de cette
estampe qui est inversée par rapport
au dessin original.

Les variations subtiles que Kigusiuq
donne à ses figures animent ce
groupe de visages. La taille d'en-
viron cinq cents figures sur ce bloc
de pierre a dû exiger une dextérité
et une patience extraordinaires.

Ruth Qaulluaryuk
Thomas Iksiraq

Tundra with River 1973

Toundra et cours d'eau
1973

Stonecut and stencil,
51.7 × 66.5 cm
Baker Lake print catalogue 1974,
No. 25

Gravure sur pierre et pochoir,
51,7 × 66,5 cm
Catalogue d'estampes de Baker
Lake 1974, nº 25

RELATED WORK:
Black and coloured pencil drawing,
same size as print image.

OEUVRE CONNEXE:
Dessin au crayon noir et aux crayons
de couleur de même dimension que
l'image de cette estampe.

The unusual aerial viewpoint unfolds
a flat tundra landscape containing
the elements of summer: migration,
the fishing camp, skin tents,
arctic summer vegetation, and the
precious caribou, central to the
image and to traditional Caribou
Eskimo life.

Cette vue aérienne peu commune
nous présente un paysage couché
de la toundra renfermant des
éléments de la vie au cours de l'été.
On y voit une scène de migration, un
campement de pêche, des tentes en
peau, la végétation arctique estivale,
ainsi que le précieux caribou, au
cœur de cette image et de la vie
traditionnelle des Esquimaux du
Caribou.

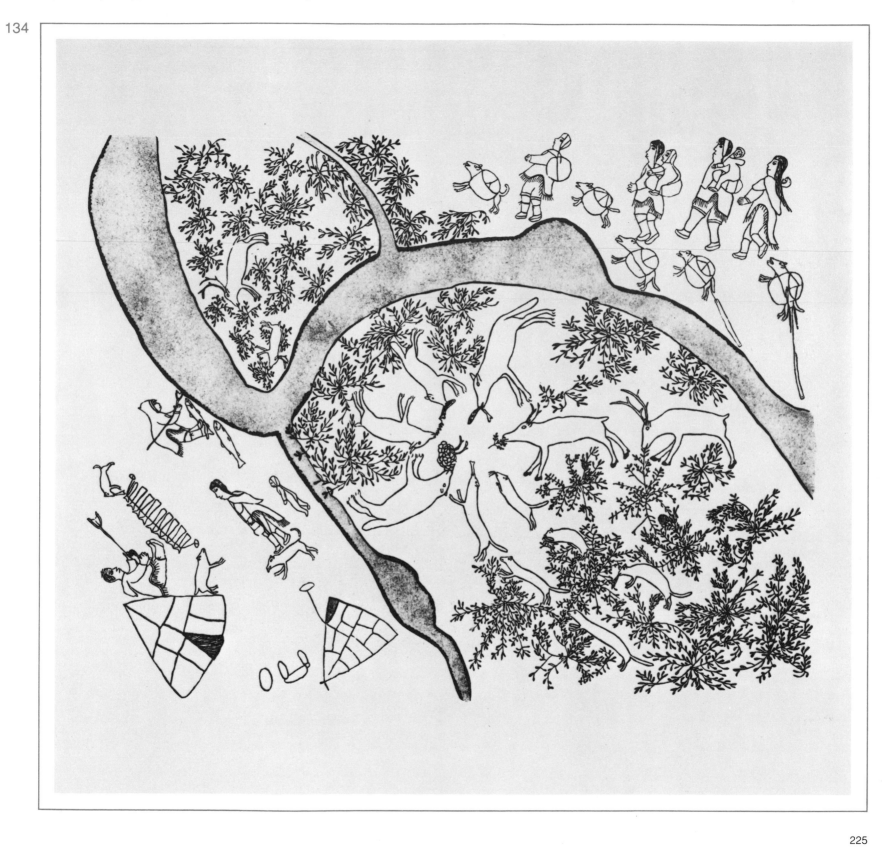

Jessie Oonark/*Phillipa Iksiraq*

Inuit Riding on the Boats
1975

Silk-screen, 18.2 × 15.7 cm
Baker Lake print catalogue 1975,
No. 15

RELATED WORK:
Felt-tip pen drawing, same size
as print image.

Two of Oonark's typically profile
figures pole a raft made of floats. An
informant in the Baker Lake print
shop reports that such floats were
made of caribou skin.

*Deux Inuit dans leurs
embarcations* 1975

Sérigraphie, 18,2 × 15,7 cm
Catalogue d'estampes de Baker
Lake 1975, nº 15

OEUVRE CONNEXE:
Dessin au crayon-feutre de même
dimension que l'image de cette
estampe.

Deux de ces figures profilées, si
typiques d'Oonark, poussent à la
perche un radeau fait de flotteurs.
Un informateur de l'atelier
d'estampes de Baker Lake relate
que ces flotteurs étaient faits en
peau de caribou.

136

Luke Anguhadluq/*Hattie Haqpi*

Drum Dancing 1975

Stencil, 25.7 × 35.1 cm
Baker Lake print catalogue 1975,
No. 23

The drum dance, performed tradi-
tionally by the male, was central to
community festivities. The drummer
did a swaying dance while singing
his own personal songs (which he
composed and he alone could sing)
and beating on the edge of a large,
heavy drum. This was made of
dehaired caribou skin, moistened
and stretched around a wooden rim.
Anguhadluq's brilliant yellow drum is
as large as it is loud. The energy
expended by the dwarfed figure of
the drummer reinforces the power of
the drum.

Danse au son du tambour
1975

Pochoir, 25,7 × 35,1 cm
Catalogue d'estampes de Baker
Lake 1975, nº 23

Exécutée selon la tradition par le
mâle, la danse au son du tambour
formait le centre des festivités
communautaires. Le batteur de
tambour se balançait tout en
chantant ses propres chansons (qu'il
composait et que lui seul pouvait
chanter) et tout en scandant sur le
bord d'un énorme et lourd tambour.
Ce dernier était fait de peau
ébourrée de caribou, humidifiée et
tendue autour d'une jante de bois.
Le tambour jaune éclatant
d'Anguhadluq est aussi gros qu'il est
bruyant. L'énergie dépensée par la
figure naine du batteur renforce la
puissance de l'instrument.

137

Marion Tuu'luq/*Moses Nagyougalik*

*Animals Disguising
as People* 1975

Stonecut and stencil,
53.2 × 70.5 cm
Baker Lake print catalogue 1975,
No. 37

RELATED WORK:
Coloured pencil drawing, same size
as print image.

Marion Tuu'luq gives an amusing
view of animals with human faces,
which she says derive from her own
imagination (Jean Blodgett *in* Exhi-
bition Catalogue 1976: *Tuu'luq/An-
guhadluq,* p. 6). Diamond Jenness
reports a belief that at one time
animals could take human form
(1923: 180–81).

*Animaux déguisés en êtres
humains* 1975

Gravure sur pierre et pochoir,
53,2 × 70,5 cm
Catalogue d'estampes de Baker
Lake 1975, n° 37

OEUVRE CONNEXE:
Dessin aux crayons de couleur de
même dimension que l'image de
cette estampe.

Marion Tuu'luq nous donne une
vision amusante d'animaux à
visages humains qui, dit-elle,
viennent de son imagination (Jean
Blodgett, Catalogue d'exposition
Tuu'luq/Anguhadluq, 1976, p. 6).
Diamond Jenness parle d'une
croyance selon laquelle les animaux
pouvaient autrefois adopter des
formes humaines (1923, p. 180–181).

138

Luke Anguhadluq/*Martha Noah*

Hooks and Spears 1976

Stencil, 46.4 × 71.0 cm
Baker Lake print catalogue 1976,
No. 10

RELATED WORK:
Coloured pencil drawing, same size
as print image.

Two types of fishing tools, both used
in fish weirs, are displayed in this
simply ordered composition. The
spears, or leisters, are used to
impale the fish, the outer arms acting
as a spring to hold the catch. Gaffs
can be used to gather the fish up
quickly when large concentrations
appear.

Hameçons et harpons 1976

Pochoir, 46,4 × 71 cm
Catalogue d'estampes de Baker
Lake 1976, n° 10

OEUVRE CONNEXE:
Dessin aux crayons de couleur de
même dimension que l'image de
cette estampe.

Cette composition symétrique
présente deux genres d'outils de
pêche, tous deux utilisés dans le
réservoir à poissons. La lance, ou
trident, est utilisée pour empaler le
poisson, les bras extérieurs jouant le
rôle d'un ressort pour maintenir la
prise. La gaffe peut être utilisée pour
rassembler rapidement le poisson
lorsque de fortes concentrations
apparaissent.

Simon Tookoome

An Embarrassing Tumble
1976

Une culbute embarrassante
1976

Stonecut and stencil,
63.3 × 85.6 cm
Baker Lake print catalogue 1976,
No. 22

Gravure sur pierre et pochoir,
63,3 × 85,6 cm
Catalogue d'estampes de Baker
Lake 1976, nº 22

RELATED WORK:
Coloured pencil drawing;
paper and image, 44 × 66 cm.

OEUVRE CONNEXE:
Dessin aux crayons de couleur;
papier et image, 44 × 66 cm.

Simon Tookoome is reported to have
given the following explanation of the
subject matter:

Simon Tookoome aurait donné
l'explication suivante du thème:

"It's a particular situation on a sort
of grassy exposed area of the
tundra, a man slipping and falling
because of his own clumsiness,
and the way he would feel under
the circumstances — everyone
watching while he made a fool of
himself." (Jack Butler in tape-
recorded interview by John K.
Robertson, spring 1976)

«L'image représente une région
herbeuse exposée de la toundra. Un
homme glisse et tombe par sa
propre maladresse. Elle traduit la
gêne qu'il ressentirait si tout le
monde le voyait se couvrir ainsi de
ridicule.» (Jack Butler, communi-
cation personnelle enregistrée
par John K. Robertson, printemps
1976).

The print is technically complex,
consisting of two stonecut printings,
one for the figure and one for the
background texture. Then the
background was splatter-stencilled
to give the effect of the tundra
landscape. The background is larger
in the print than in the original
drawing. Multiple images of faces
are common in Tookoome's work.

L'estampe est complexe sur le plan
technique; elle a été tirée à partir de
deux planches de pierre, l'une
destinée à la figure et l'autre à
l'arrière-plan. On a utilisé la
technique du crachis sur pochoir
pour l'arrière-plan, créant ainsi le
paysage de la toundra.
L'arrière-plan est de plus grandes
dimensions sur l'estampe que sur le
dessin original. Les images
composées de multiples visages
sont fréquentes dans l'œuvre de
Tookoome.

140

Myra Kukiiyaut / *Irene Taviniq*

Dancing Birds 1976

Stencil, 40.3 × 52.5 cm
Baker Lake print catalogue 1976,
No. 13

RELATED WORK:
Coloured pencil drawing, same size
as print image.

The stencil technique is especially
suitable for Kukiiyaut's delicate
floating forms.

Danse d'oiseaux 1976

Pochoir, 40,3 × 52,5 cm
Catalogue d'estampes de Baker
Lake 1976, nº 13

OEUVRE CONNEXE:
Dessin aux crayons de couleur de
même dimension que l'image de
cette estampe.

La technique du pochoir convient
particulièrement aux formes
délicates et onduleuses de
Kukiiyaut.

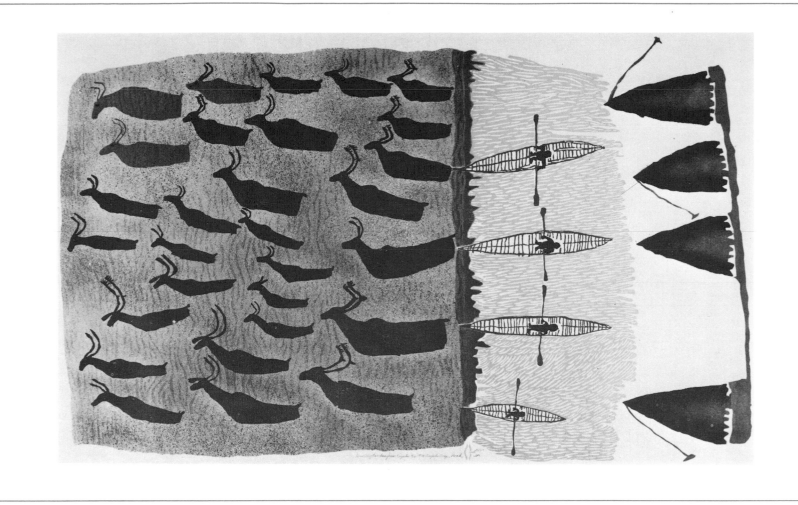

141

Luke Anguhadluq/*William Noah*

*Hunting Caribou from
Kayaks* 1976

Stonecut and stencil,
95.5 × 59.0 cm
Baker Lake print catalogue 1976,
No. 23

In the autumn, the Inuit camped near
the usual crossing places of the
migrating caribou herds, hunting the
animals from kayaks as they swam
across the rivers. Anguhadluq shows
from three distinct viewpoints the
conical tents at the water's edge, the
hunters setting out in kayaks, and the
caribou. Composed of four stone-
cuts and several stencils, both
splattered and brushed, the print is
of such technical complexity that an
edition of only nineteen was pulled
(Jack Butler in tape-recorded inter-
view by John K. Robertson, spring
1976).

*La chasse au caribou
en kayaks* 1976

Gravure sur pierre et pochoir,
95,5 × 59 cm
Catalogue d'estampes de Baker
Lake 1976, nº 23

À l'automne, les Inuit campaient près
des endroits où se croisaient
normalement les hardes de caribous
migrateurs. C'est de leurs kayaks
qu'ils chassaient les animaux alors
que ceux-ci traversaient les rivières
à la nage. De trois points de vue
distincts, Anguhadluq montre les
tentes coniques au bord de l'eau, les
chasseurs partant en kayaks et les
caribous.

Composée de quatre planches de
pierre et de plusieurs pochoirs, tous
passés au crachis et à la brosse, la
technique de cette estampe est
d'une telle complexité qu'on en a
limité le tirage à dix-neuf (Jack
Butler, communication personnelle
enregistrée par John K. Robertson,
printemps 1976).

Jessie Oonark
William Ukpatiku

A Host of Caribou 1976

Une multitude de caribous
1976

Silk-screen, 19.5 × 30.0 cm
Baker Lake print catalogue 1976,
No. 26

Sérigraphie, 19,5 × 30 cm
Catalogue d'estampes de Baker
Lake 1976, n° 26

RELATED WORK:
Coloured felt-tip pen drawing,
same size as print image.

Caribou were hunted avidly for meat
and skins. Oonark shows two hunt-
ers attacking a herd, one armed with
a spear and the other with a bow and
arrow.

The profile view and the formal
arrangement of the caribou are
typical of Oonark's work. There is,
however, a sense of freedom and
movement in this relatively informal
image. Compare with Nos. 114
and 115.

OEUVRE CONNEXE:
Dessin aux crayons-feutre de
couleur de même dimension que
l'image de cette estampe.

Le caribou était chassé avec avidité
pour sa viande et pour sa peau.
Oonark montre deux chasseurs
attaquant une harde, armés l'un
d'une lance et l'autre d'un arc et de
flèches.

La vue de profil et la disposition
symétrique des caribous sont des
traits caractéristiques de l'œuvre
d'Oonark. Il existe cependant un
sens de liberté et de mouvement
dans cette image relativement
dégagée. Comparer avec les
n°s 114 et 115.

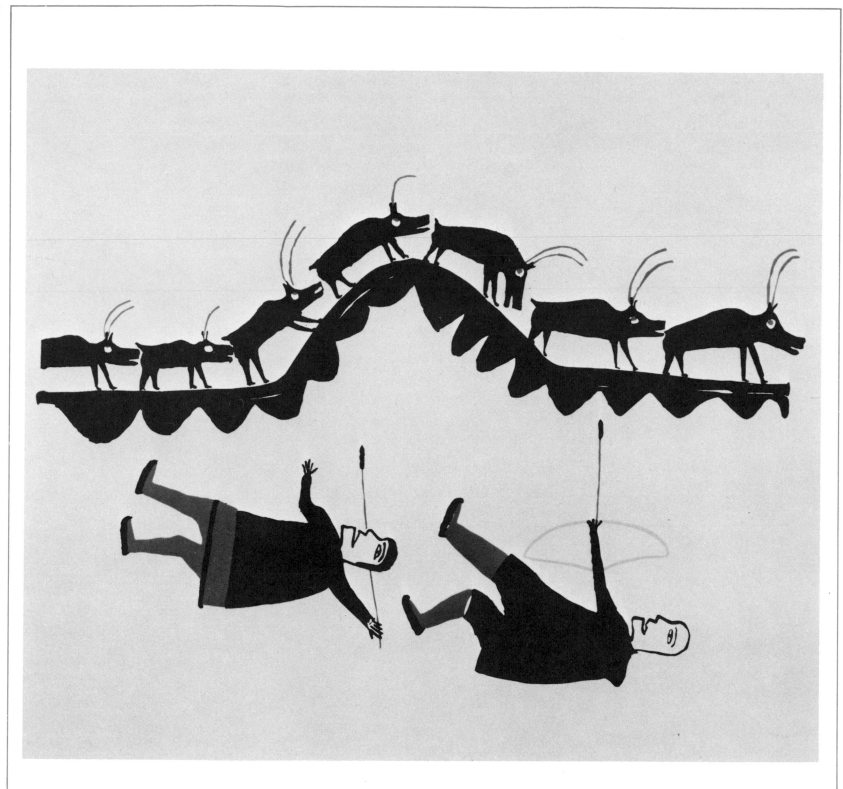

143

Irene Avaalaqiaq

Man Thought of His Kayak
1976

Stencil, 39.7 × 63.0 cm
Baker Lake print catalogue 1976,
No. 27

RELATED WORK:
Coloured pencil drawing,
38.8 × 62.7 cm,
with additional kayak shape
vertically in right silhouette.

The upturned boat bracketing the
heads is a greatly simplified kayak
shape. The influence of Avaalaqiaq's
appliquéd wall hangings on her
prints is evident here. The super-
imposed shapes would lend them-
selves well to that medium.

Il pense à son kayak
1976

Pochoir, 39,7 × 63 cm
Catalogue d'estampes de Baker
Lake 1976, n° 27

OEUVRE CONNEXE:
Dessin aux crayons de couleur,
38,8 × 62,7 cm, forme de kayak
ajoutée à la verticale dans
la silhouette de droite.

Le bateau retourné encadrant les
têtes prend la forme très simplifiée
d'un kayak. Les estampes
d'Avaalaqiaq témoignent de
l'influence de ses pièces murales
faites d'appliques. Les formes
superposées se prêteraient bien à
cette technique.

Pangnirtung

Pangnirtung

Pangnirtung, the most recent of the Arctic communities to begin printmaking, has already established a reputation for making lovely, sensitively handled stencil images. Several printmakers specialize in making stonecut prints, and silk-screen has been used with interesting results. The over-all impression is one of freshness and charm, with an emphasis on everyday human activities as subject matter.

Printmaking was introduced in the community as a project sponsored by the Government of the Northwest Territories and carried out under the supervision of Gary Magee. The initial collection of thirty prints, issued in 1973, was approved with enthusiasm by the Canadian Eskimo Arts Council. Internal problems in the newly established cooperative combined with shortages of supplies to hamper the artists the next year.

Stonecuts and fantastic imagery dominated the 1975 collection, which was generally held to be less successful than the first, but might be considered to represent a period of growth for the artists, individually and as a community.

A serious interest in printmaking developed among several young artists, and in 1975 the cooperative decided to hire an adviser. John Houston[1] brought to the task not only youth and enthusiasm, but also a knowledge of Inuit language and culture. The 1976 collection bears adequate witness to the successful collaboration of Houston and the Pangnirtung artists.

Most of the printmakers come from families regarded by the Pangnirtung people as recent arrivals, although they moved into the community in 1962 after all their dogs had died of disease, making life on the land virtually impossible. They are now in their early thirties,

1.
John Houston is the son of James and Alma Houston. He spent his childhood in Cape Dorset, and has remained interested in Inuit art through his parents' intense involvement. He studied printmaking in Paris and at Yale University.

Bien que Pangnirtung soit la dernière communauté de l'Arctique à s'être lancée dans l'art de la gravure, elle produit déjà des dessins au pochoir plaisants et empreints de sensibilité. Plusieurs graveurs se spécialisent dans la gravure sur pierre, et la sérigraphie a donné des résultats intéressants. Une impression de fraîcheur et de charme se dégage de ces œuvres dont la vie quotidienne est le thème favori.

C'est à l'administration des Territoires du Nord-Ouest que revient le mérite d'avoir introduit la gravure dans cette communauté en parrainant un programme dirigé par Garry Magee. Une première collection de trente gravures reçut en 1973 un accueil très enthousiaste de la part du Conseil canadien des arts esquimaux, mais des problèmes internes au sein de cette nouvelle coopérative et un manque de fournitures paralysèrent les artistes au cours de l'année suivante.

Des gravures sur pierre traitant de sujets fantastiques dominent la collection de 1975 qui ne semble pas avoir connu le succès de la première, mais qui traduit néanmoins une évolution chez les artistes tant au niveau individuel que communautaire.

Tout l'intérêt qu'éveilla la gravure chez un groupe de jeunes artistes incita la coopérative à engager un conseiller en 1975. John Houston[1] apporta à cette tâche non seulement sa jeunesse et son enthousiasme mais aussi ses connaissances de la langue et de la culture inuit. La collection de 1976 témoigne avec éloquence de l'étroite collaboration qui existait entre Houston et les artistes de Pangnirtung.

La plupart des graveurs viennent de familles considérées comme de nouvelles venues par les gens de Pangnirtung bien qu'elles se soient installées dans cette communauté en 1962. Tous leurs chiens

1.
Fils de James et Alma Houston, John Houston passa son enfance à Cape Dorset et c'est à ses parents qu'il doit de s'être éveillé à l'art inuit. Il étudia la gravure à Paris et à l'université Yale.

having lived half their lives in hunting camps, and have very proud memories of that life.

There is in this community an intense interest in the history of its people, and an effort is being made to record and preserve the stories and experiences of the elders. As the prints are seen as a valuable means to that end, the old people are urged to supply drawings that can be translated into prints by the young. The entire activity is regarded as a collaborative one, with the printmakers treating the drawings as a valuable resource.

The print shop has become a dynamic, creative place to work. Pangnirtung printmakers are gaining a measure of recognition for their work at least equal to that of the creators of the original images. Emerging as leaders are Solomon Karpik in the medium of the stonecut and Mosesee Novakeel in stencil. Mosesee, especially, has become totally involved in this art form, and is a guiding force in the print shop.

Solomon has a particularly bold approach to the cutting of the stone and the selection of colour, as well as a fascination with obtaining various textural effects. Mosesee does not accept the limitations inherent in stencil printing; for a single work he will cut numerous stencils requiring up to a month to complete, recutting as necessary and working with many colours.

Prints from Pangnirtung depict many of the daily activities of the traditional life on the land, but in addition emphasize whaling. The Pangnirtung area was an important centre for American and Scottish whalers from the eighteenth to the early twentieth century. The history of the community is closely linked to the employment and trade

ayant été décimés par la maladie, la vie dans leurs campements était devenue intolérable. Aujourd'hui dans la trentaine, ces artistes ont passé la moitié de leur vie dans des camps de chasse et ils en conservent une très grande fierté.

Cette communauté est très attachée à l'histoire du passé et on s'efforce de fixer et de préserver les légendes et les expériences des aînés. Comme l'estampe est un moyen précieux de conserver ces souvenirs, on presse les anciens de fournir des dessins que les jeunes transposent ensuite dans la gravure. Tout se fait en collaboration et les graveurs considèrent ces dessins comme une ressource de grande valeur.

L'atelier d'estampes est devenu un lieu de travail créateur et dynamique. Les graveurs de Pangnirtung sont pratiquement aussi reconnus que les créateurs des images originales. Solomon Karpik, qui se consacre à la gravure sur pierre et Mosesee Novakeel, au pochoir, sont parmi les figures dominantes. Ce dernier notamment s'est entièrement consacré à cette forme d'art et est devenu une force dirigeante pour l'atelier.

La technique de Solomon est particulièrement hardie, qu'il s'agisse de la taille de la pierre ou du choix des couleurs, et il se laisse volontiers fasciner par les divers effets qu'il cherche à obtenir dans la texture. Mosesee n'accepte pas les limites inhérentes au pochoir et mettra plusieurs mois à terminer une œuvre qu'il taille et retaille tout en étudiant toutes les possibilités offertes par la couleur.

Les estampes de Pangnirtung dépeignent de nombreuses activités quotidiennes de la vie traditionnelle, tout en insistant sur la pêche à la baleine. Du XVIIIe au début du XXe siècle, la région de Pangnirtung était un centre important pour les baleiniers américains et écossais.

generated by this activity, and the oldest residents have memories of whalers and whaling ships.

Pangnirtung printmakers have the potential through their unique imagery and approach to develop a strong and cohesive print programme.

L'histoire de cette communauté est intimement liée au travail et au commerce engendrés par cette activité, et les aînés se souviennent encore aujourd'hui des pêcheurs de baleine et de leurs baleinières.

Grâce à leur méthode originale et unique, les graveurs de Pangnirtung donneront sans aucun doute à leur programme beaucoup de vigueur et de cohésion.

Atoomowyak Eesseemailee / *Mosesee Novakeel*

Cutting up a Whale 1972

Stencil, 12.5 × 23.0 cm
Pangnirtung print catalogue 1973,
No. 3

RELATED WORK:
Original drawing lost; probably
black India ink and coloured
pencil (John Houston, data sheet,
Mar. 1977).

The image contains elements of
both traditional Inuit and commercial
whaling practices. The inflated
avataq in the foreground — a float
made from an entire scraped and
reversed sealskin — was used by
Inuit whalers, usually several at a

time, to keep the whale from sinking
(Boas 1888: 499–500). Here it takes
on symbolic proportions, being
much larger in relation to the size of
the whalers than it actually is. The
flensing tools are of the type used by
commercial whalers, but would have
been available to the Inuit through
trade.

Atoomowyak's imagery reflects life in
the camps that existed until recently
around Cumberland Sound. Many of
his drawings deal with shoreline
activities.

Le dépeçage d'une baleine 1972

Pochoir, 12,5 × 23 cm
Catalogue d'estampes de
Pangnirtung 1973, nº 3

OEUVRE CONNEXE:
Dessin original perdu; probablement
à l'encre de Chine noire et aux
crayons de couleur (John Houston,
commentaires, mars 1977).

Cette image renferme des éléments
de la chasse à la baleine
traditionnelle inuit, aussi bien que
commerciale. L'*avataq* gonflé, sorte
de flotteur fait d'une peau de phoque
tannée et retournée, que l'on remar-

que au premier plan, est utilisé par
les chasseurs inuit pour empêcher la
baleine de couler (Boas, 1888, p.
499–500). Celui-ci prend ici des
proportions symboliques, paraissant
beaucoup plus gros qu'il ne l'est en
réalité si on le compare à la taille des
baleiniers. Les outils servant au
dépeçage sont les mêmes que ceux
des chasseurs commerciaux. On
peut supposer que les Inuit ont pu
les acquérir au cours d'échanges.

Les images d'Atoomowyak
traduisent bien le style de vie qui
prévalait jusqu'à tout récemment
dans les camps autour du détroit de
Cumberland. Plusieurs de ses des-
sins traitent des activités côtières.

145

Tommy Novakeel/*Roposee Alivaktuk*

Children Playing 1972

Stencil, 18.8 × 24.5 cm
Pangnirtung print catalogue 1973,
No. 13

RELATED WORK:
Coloured and black pencil drawing
19 × 25 cm, on sketch paper.

Skipping over a skin line was a
traditional recreational activity of
women and children. Sometimes an
avataq was tied to the centre of
a long line held by two players,
forcing the jumper to leap very high.
Pulling games, as shown in the
upper right, continue to be popular
with the men.

Jeux d'enfants 1972

Pochoir, 18,8 × 24,5 cm
Catalogue d'estampes de
Pangnirtung 1973, n° 13

OEUVRE CONNEXE:
Dessin au crayon noir et aux crayons
de couleur, 19 × 25 cm, sur papier à
esquisses.

Le saut à la corde (lanière de peau)

constituait un des loisirs traditionnels
des femmes et des enfants. Pour
augmenter la difficulté de ce jeu, on
attachait parfois un *avataq* au centre
d'une longue corde que faisaient
tourner deux des joueurs, forçant
celui qui sautait à faire de grands
bonds. Les jeux de traction, comme
celui qui est représenté dans le coin
supérieur droit, sont encore
populaires auprès des hommes.

Elisapee Ishulutaq
Mosesee Novakeel

Summer Camp 1972

Stencil, 28.4 × 62.0 cm
Pangnirtung print catalogue 1973,
No. 19

RELATED WORK:
Black felt-tip pen drawing on news-
print; paper and image, 43 × 45 cm.

This scene shows the usual activities
of an Inuit camp in summer. The
sealskins drying on one line make an
interesting contrast with the gar-
ments of store-bought cloth on
another. The tents are traditional: the
rear, or sleeping portion, is made of
sealskins, and the front is made of
the membranes split from the
sealskins, which let in the light (Boas
1888: 551–52).

Campement d'été 1972

Pochoir, 28,4 × 62 cm
Catalogue d'estampes de
Pangnirtung 1973, n° 19

OEUVRE CONNEXE:
Dessin au crayon-feutre noir sur
papier journal; papier et image,
43 × 45 cm.

Cette scène montre les activités
habituelles d'un campement inuit
pendant la saison estivale. Les deux
cordes à linge représentées, l'une
servant à faire sécher les peaux de
phoques, l'autre les vêtements
achetés au magasin, offrent un
contraste intéressant. Les tentes
montrées ici sont de style tradi-
tionnel. L'arrière de la tente, où
est située l'aire de repos, est fait en
peau de phoque, alors que l'avant
est fait en membrane de phoque
laissant pénétrer la lumière (Boas,
1888, p. 551–552).

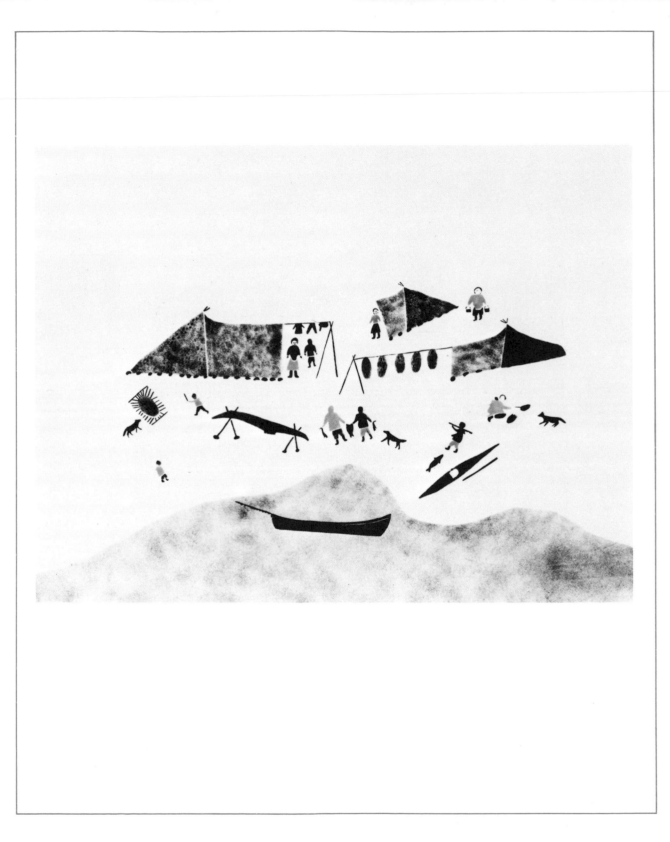

147

Elisapee Ishulutaq/*Imona Karpik*

Oomiak 1972

Silk-screen, 15.5 × 36.8 cm
Pangnirtung print catalogue 1973,
No. 25

RELATED WORKS:
a) Drawing in black felt-tip pen
 over black pencil on newsprint;
 paper and image 43 × 45 cm;
 kayak in upper left.
b) Stencil print by Solomon Karpik,
 The Voyage, Pangnirtung print
 catalogue 1973, No. 30;
 based on the same drawing, with
 the inclusion of the kayak.

The *umiaq* was basically a boat used
for transport when moving camp, or
as a supply boat for hunting expedi-
tions. Scraped skins of the large
bearded seal were used for covering
the frame (see Boas 1888: 527–29
for a full description of *umiaq*
construction).

Elisapee is the single most prolific
artist in Pangnirtung, creating ex-
pressive images with quick pencil
lines.

Oomiak 1972

Sérigraphie, 15,5 × 36,8 cm
Catalogue d'estampes de
Pangnirtung 1973, n° 25

OEUVRES CONNEXES:
a) Dessin au crayon-feutre noir sur
 crayon noir sur papier journal;
 papier et image, 43 × 45 cm;
 kayak dans le coin supérieur
 gauche.
b) Estampe au pochoir *Le voyage* de
 Solomon Karpik. Catalogue
 d'estampes de Pangnirtung
 1973, n° 30; basé sur le même
 dessin, avec l'addition du kayak.

À l'origine, l'*umiaq* était un bateau
servant au transport lors des
déplacements des campements, ou
à l'approvisionnement lors des
expéditions de chasse. La coque
était faite de peaux tannées de
grands phoques barbus posées sur
une charpente (voir la description
complète de la construction de
l'*umiaq,* Boas, 1888, p. 527–529).

Elisapee est l'artiste le plus productif
de Pangnirtung. Il lui suffit de
quelques traits de crayon pour créer
des images.

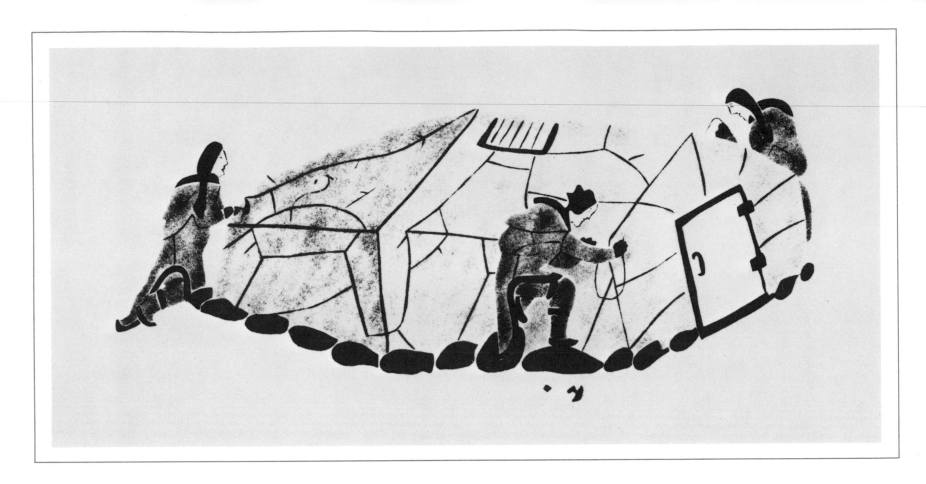

148

Malaya Akulukjuk/*Solomon Karpik*

Making Tent for Winter
1974

Stencil, 16 × 35 cm
Pangnirtung print catalogue 1975,
No. 24

RELATED WORK:
Drawing in black pencil and
coloured felt-tip pen, 28 × 36 cm.

The making of tent covers was a
woman's task, and a good
seamstress was prized. Here the
women put the final stitches into a
large hut-like winter tent. Often these
tents were made double-walled, and
the space between the two walls was
insulated with brush or moss (Boas
1888: 553). Tents were required in
the autumn, before the snow was of
the right consistency for making
snow houses, but might also be used
all winter in a permanent camp.

The colours of the original drawing
have been changed in the print.

Malaya is one of the most prolific of
the Pangnirtung graphic artists, and
has a well-defined colour sense.
Women's activities in camp are one
of her favourite subjects.

*Fabrication de la tente
pour l'hiver* 1974

Pochoir, 16 × 35 cm
Catalogue d'estampes de
Pangnirtung 1975, n° 24

OEUVRE CONNEXE:
Dessin au crayon noir et aux
crayons-feutre de couleur,
28 × 36 cm.

La fabrication de la tente incombait
aux femmes. On appréciait
beaucoup les bonnes couturières.
Ici, les femmes mettent la dernière
main à la confection d'une grande
tente d'hiver. Ce genre d'habitation
avait souvent une double paroi dont
l'espace intérieur était rempli de
branchages et de mousse (Boas,
1888, p. 553). On utilisait des tentes
surtout en automne, quand la neige
n'était pas encore assez consistante
pour en construire des iglous. Mais
elles pouvaient également être
utilisées tout l'hiver dans un
campement permanent.

Les couleurs dans l'estampe ne sont
pas identiques à celles du dessin
original.

Malaya est un des dessinateurs les
plus productifs de Pangnirtung. Elle
a un sens bien défini des couleurs.
Un de ses sujets favoris est l'activité
des femmes dans les camps.

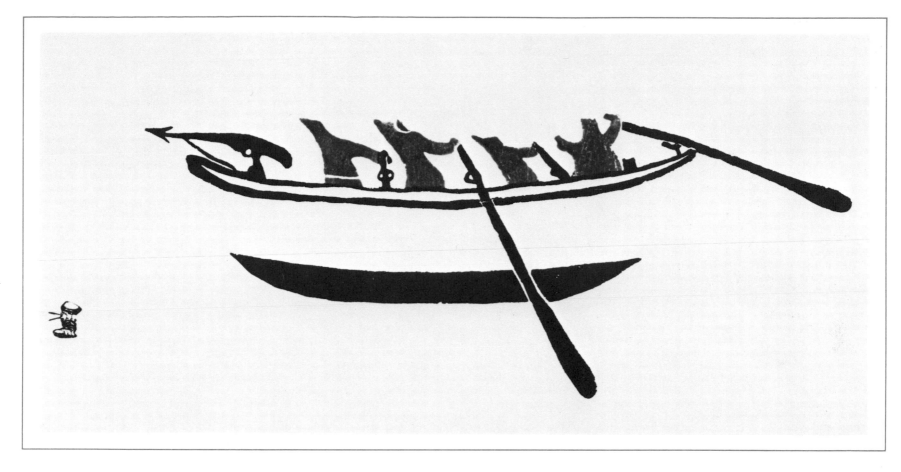

149

Nowyook/*Solomon Karpik*

Whale Hunting 1974

Stonecut, 9.8 × 24.3 cm
Pangnirtung print catalogue 1975,
No. 43 (which incorrectly identi-
fies the medium as stencil)

RELATED WORK:
Black pencil drawing on paper
35 × 50 cm; part of sketchbook.

Inuit whalers are shown using com-
mercial whaling equipment. The
gunnel, oarlocks and mounted har-
poon gun indicate that the craft is a
whaleboat rather than an *umiaq*.
Commercial whalers routinely hired
Inuit crews.

The abstract form of this image
yields maximum information and ac-
tivity with minimum detail. The origi-
nal drawing shows the full structure
of the boat, using shaded areas.
Experiments with a stonecut and
stencil combination were rejected in
favour of the more abstract stonecut
form.

Although Nowyook never took part in
whaling, he has throughout his life
been an observer of all its aspects,
and features whaling subjects in his
drawings. He is the leader of one of
the few remaining Inuit groups that
continue to live in camps in the
Canadian Arctic.

La chasse à la baleine
1974

Gravure sur pierre, 9,8 × 24,3 cm
Catalogue d'estampes de
Pangnirtung 1975, nº 43 (qui, de façon
erronée, l'identifie à un pochoir)

OEUVRE CONNEXE:
Dessin au crayon noir sur papier,
35 × 50 cm, pris du cahier à
esquisses.

Les chasseurs de baleines inuit
utilisent ici l'équipement de chasse
commerciale. La fargue, les tolets et
le fusil à harpon indiquent qu'il
s'agit ici d'un bateau de pêche com-
merciale et non de l'*umiaq*. Les chas-
seurs commerciaux employaient à

leur bord des équipages d'Inuit.

La forme abstraite de cette image
rend le maximum d'information et de
mouvement avec un minimum de
détails. Le dessin original montre
toute la structure du bateau en
utilisant les clairs-obscurs. On a
essayé de combiner la gravure sur
pierre et le pochoir, mais on a finale-
ment choisi la première technique qui
rend des formes plus abstraites.

Même s'il n'a jamais pris part à la
chasse à la baleine, Nowyook en a
observé tous les aspects au cours
de sa vie; c'est un de ses sujets
préférés. Nowyook est le chef d'un
des derniers groupes d'Inuit à
habiter dans des campements.

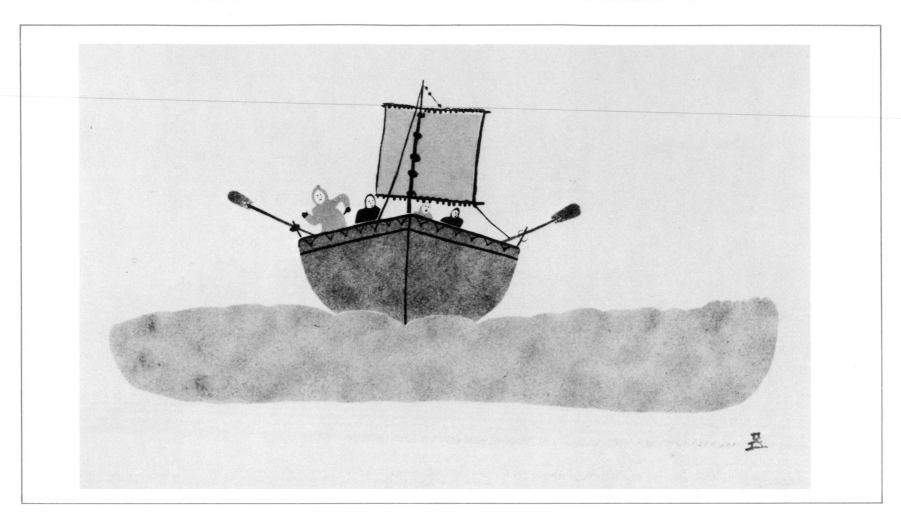

150

Pauloosie Karpik/*Mosesee Novakeel*

Man-made Boat 1976

Stencil, 25.7 × 52.7 cm
Pangnirtung print catalogue 1976,
No. 6

RELATED WORK:
Black pencil drawing on BFK Reeves
paper, 33 × 50 cm; walrus head
facing boat from bottom-right
margin.

"These people are in a skin boat, a
man made boat. They made it by
lashing the sealskins to a wood
frame with sinew because this hap-
pened before they had any nails. The
sail is made by sewing together
strips from the intestines of the
bearded seal with sinew. To keep
that sail from ripping you must soak it
in the sea before using it."
(Pauloosie Karpik *in* Pangnirtung
print catalogue 1976: [15])

Bateau fait à la main
1976

Pochoir, 25,7 × 52,7 cm
Catalogue d'estampes de
Pangnirtung 1976, n° 6

OEUVRE CONNEXE:
Dessin au crayon noir sur papier
BFK Reeves, 33 × 50 cm; une tête
de morse faisant face au bateau
dans le coin inférieur droit.

«Ces gens sont dans un bateau fait
de peaux, un bateau fait à la main.
C'est en attachant les peaux de
phoque à une charpente de bois
avec du nerf qu'ils l'ont fabriqué car
ceci s'est produit avant qu'ils n'aient
de clous. La voile est faite de bandes
prises des intestins du phoque
«barbu» cousues ensemble avec du
nerf. Il faut tremper cette voile dans
la mer avant d'en faire usage afin de
l'empêcher de fendre.» (Pauloosie
Karpik *in* catalogue d'estampes de
Pangnirtung 1976, [p. 15])

Ananaisee Alikatuktuk
Thomasee Alikatuktuk

Taleelayu and Family
1976

Stencil, 38.5 × 58.5 cm
Pangnirtung print catalogue 1976,
No. 13

RELATED WORK:
Black and coloured pencil drawing
on sketch paper; image and paper,
33 × 50 cm.

Taleelayu, also called Sedna, was a
powerful figure in the Eskimo
pantheon, being considered the
provider of food and the protector of
animals. Her origins were human.
The myth has several versions but,
basically, her rejection of all suitors
led her angry father to marry her to
one of his dogs. Their children
became the ancestors of the Indians
and Europeans. Subsequently, she
was tricked into marrying a fulmar.
When her father rescued her in his
boat, the bird caused a great storm,
and her father, in fright, threw her
overboard. When she clung to the
boat, he chopped off her fingers,
which became the seals and the
whales, and she sank to the bottom
of the sea, where she rules (for a full
description of the Sedna myth, see
Boas 1888: 583–91).

Ananaisee's imaginative interpreta-
tion of the myth gives Taleelayu a
sea family. He explains the lack of
scales on four of the creatures as
due to their being male.

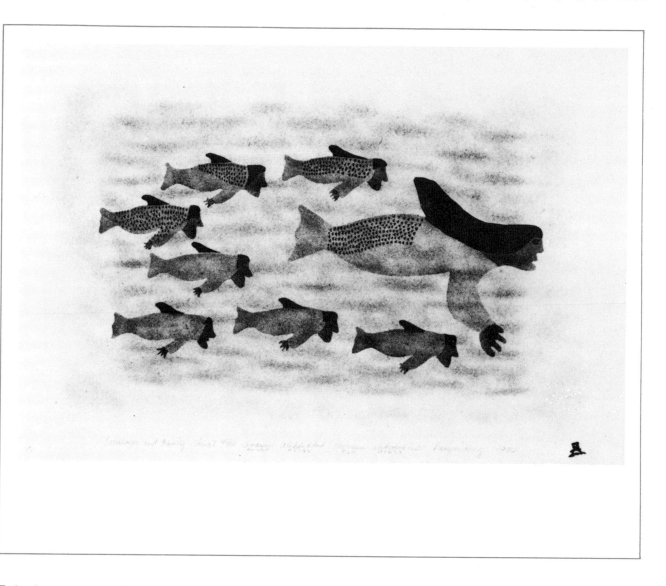

Taleelayu avec sa famille
1976

Pochoir, 38,5 × 58,5 cm
Catalogue d'estampes de
Pangnirtung 1976, nº 13

OEUVRE CONNEXE:
Dessin au crayon noir et aux crayons
de couleur sur papier à esquisses;
image et papier, 33 × 50 cm.

Taleelayu, qu'on appelait aussi
Sedna, était une des figures
marquantes de la mythologie
esquimaude. D'origine humaine, elle
était considérée comme la
nourricière et la protectrice des
animaux. Il existe plusieurs versions
de la légende de Taleelayu, mais la
plus courante veut qu'à la suite de
son rejet systématique de tous ses
soupirants, son père, furieux, la
maria à un de ses chiens. Les
enfants issus de cette union furent
les ancêtres des Indiens et des
Européens. Par la suite, elle fut
amenée par la ruse à épouser un
fulmar. La tentative de son père pour
la libérer de cette union en la prenant
à bord de son bateau engendra la
colère du fulmar qui provoqua une
violente tempête, forçant le père
effrayé à la jeter par-dessus bord.

Taleelayu essaya alors de s'agripper
au bord du bateau, mais son père lui
coupa les doigts. Ceux-ci se chan-
gèrent en baleines et en phoques et
Taleelayu coula au fond de la mer, où
elle règne encore. (Boas, 1888,
p. 583–591, donne une description
détaillée du mythe de Sedna.)

Ananaisee interprète cette légende
de façon imaginative et représente
Taleelayu entourée d'une famille
marine. Il explique que l'absence
d'écailles sur le dos des person-
nages du bas de l'image est due au
fait que ce sont des mâles.

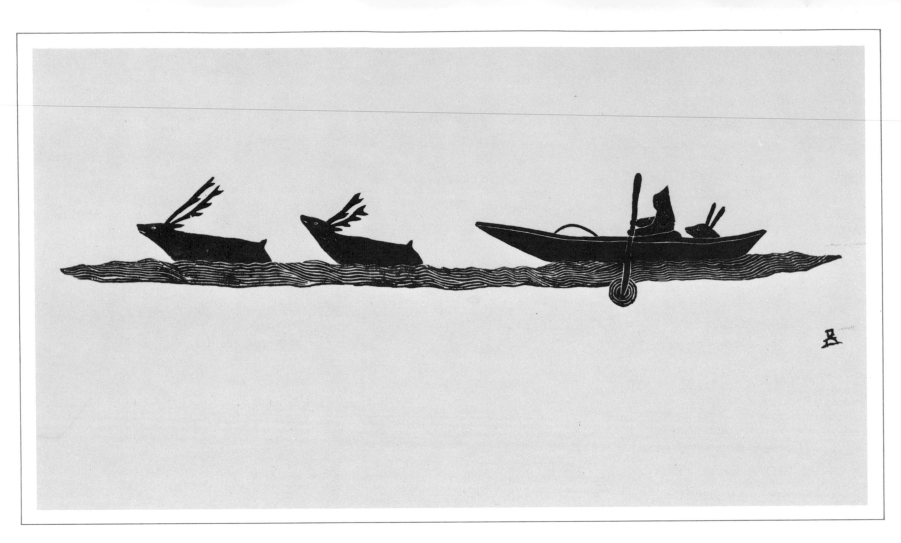

152

Mosesee Keyjuakjuk/*Solomon Karpik*

Good Day for Hunting
1976

Stonecut, 10.8 × 60.5 cm
Pangnirtung print catalogue 1976,
No. 7

RELATED WORK:
Black pencil drawing, 4 × 21 cm,
on sketch paper, 33 × 50 cm.

The height of the caribou in the water
suggests that they have been driven
into shallow water near shore. The
kayak paddler is making no attempt
to kill them. In this method of hunting,

the easily frightened caribou were
driven to shore by men in kayaks,
and slaughtered there by waiting
hunters.

The rendering of the water, natural
in the original drawing, has been
formalized in the print.

*Journée favorable à
la chasse* 1976

Gravure sur pierre, 10,8 × 60,5 cm
Catalogue d'estampes de
Pangnirtung 1976, n° 7

OEUVRE CONNEXE:
Dessin au crayon noir, 4 × 21 cm,
sur papier à esquisses, 33 × 50 cm.

On peut constater, par le niveau de
l'eau par rapport aux caribous, que
ceux-ci se dirigent vers le rivage. Le
pagayeur ne fait aucune tentative
pour les tuer. Cette façon de chasser

consiste à diriger, en les effrayant,
les caribous craintifs jusqu'à la rive
au moyen de kayaks. Là, une autre
équipe de chasseurs a vite fait de les
tuer. La représentation de l'eau, se
rapprochant de la nature dans le
dessin original, a été formalisée
dans l'estampe.

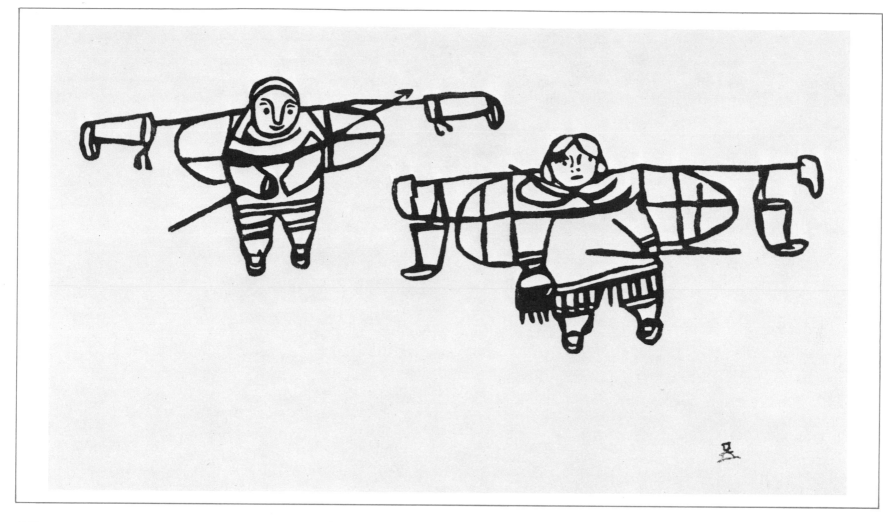

153

Elisapee Ishulutaq/*Imona Karpik*

Walking in for Caribou
1976

Stonecut, 19.0 × 53.5 cm
Pangnirtung print catalogue 1976,
No. 15

RELATED WORK:
Drawing in soft black pencil,
25 × 29 cm, on BFK Reeves paper.

"I have drawn a man and wife
carrying their whole gear on their
backs. We used to do that twenty
years ago. We did that from Netsilik
fiord all the way up to Netsilik Lake,
and over as far as the salt water on
the other side of Baffin Island. We
used to haul the boat up the river,
making many portages on the way in
to the Netsilik lakes." (Elisapee
Ishulutaq *in* Pangnirtung print
catalogue 1976: [24])

The travellers dry their extra pairs of
kamiit (boots) on the end of the tent
poles.

Ils pénètrent dans les terres
1976

Gravure sur pierre, 19 × 53,5 cm
Catalogue d'estampes de
Pangnirtung 1976, nº 15

OEUVRE CONNEXE:
Dessin au crayon noir mou,
25 × 29 cm, sur papier BFK Reeves.

«J'ai dessiné un homme et sa femme
alors qu'ils transportent tous leurs
effets sur leur dos. Il y a vingt ans,
nous avions l'habitude de faire cela.
Nous faisions cela du fjord Netsilik
tout le long du chemin jusqu'au la
Netsilik, et au-delà jusqu'à l'eau
salée de l'autre côté de l'Île de
Baffin. Nous avions l'habitude de
remorquer le bateau en montant la
rivière, faisant plusieurs portages en
se rendant aux lacs Netsilik.»
(Elisapee Ishulutaq *in* catalogue
d'estampes de Pangnirtung 1976,
[p. 24])

Les voyageurs font sécher leurs
kamiit (bottes) de rechange en les
accrochant aux bouts des poteaux
de la tente.

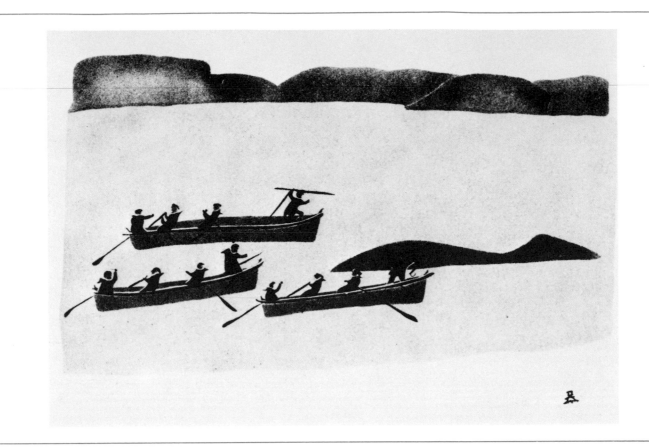

154

Jeetaloo Akulukjuk/*Tommy Eevik*

*Whale Hunting near
Nassaujak* 1976

Stencil, 35.0 × 60.5 cm
Pangnirtung print catalogue 1976,
No. 24

RELATED WORK:
Drawing in felt-tip pen and conté
crayon, same size as print image,
on sketch paper, 48.0 × 60.5 cm.

In the traditional life, sealskin *umiat*
were used for hunting whales. In this
image the hunters converge on the
whale, throwing harpoons. Accord-
ing to Franz Boas (1888: 499–500),
pods of *avatait* (inflated whole
sealskins) attached to the harpoon
lines provided buoyancy, while an

attached sea anchor, a hoop cov-
ered with skin, provided drag. The
hunters followed the harpooned
whale until it weakened and died,
then towed it to a beach for
butchering.

The mountainous shoreline gives an
accurate depiction of this area at the
mouth of Pangnirtung fiord. The print
is an almost exact rendering, in col-
our and size, of the original drawing.

Jeetaloo made numerous drawings
of the old ways in 1969–70, but no
longer draws.

*Chasse à la baleine près
de Nassaujak* 1976

Pochoir, 35 × 60,5 cm
Catalogue d'estampes de
Pangnirtung 1976, n° 24

OEUVRE CONNEXE:
Dessin aux crayons Conté et au
crayon-feutre, sur papier à
esquisses, 48 × 60,5 cm

Les *umiat,* bateaux faits de peau de
phoque, servaient traditionnellement
à la chasse à la baleine. Sur cette
image, les chasseurs encerclent la
baleine en lui lançant des harpons.
Selon Franz Boas (1888, p. 499–
500), des *avatait* (peaux de phoques
gonflées) attachés aux lignes des

harpons servaient à faire flotter les
prises, tandis qu'une ancre, faite
d'un cerceau recouvert de peau,
servait à freiner le bateau. Les
chasseurs poursuivaient la baleine
jusqu'à ce qu'elle s'épuise et qu'elle
meure, et la remorquaient ensuite
jusqu'au rivage pour la dépecer.

La rive montagneuse, représentée
ici, donne un aperçu juste de la
topographie de l'entrée du fjord de
Pangnirtung. Cette estampe est la
réplique presque exacte (couleurs et
dimensions) du dessin original.

Jeetaloo a fait de nombreux dessins
se rapportant aux costumes, surtout
en 1969 et 1970, mais il ne dessine
plus maintenant.

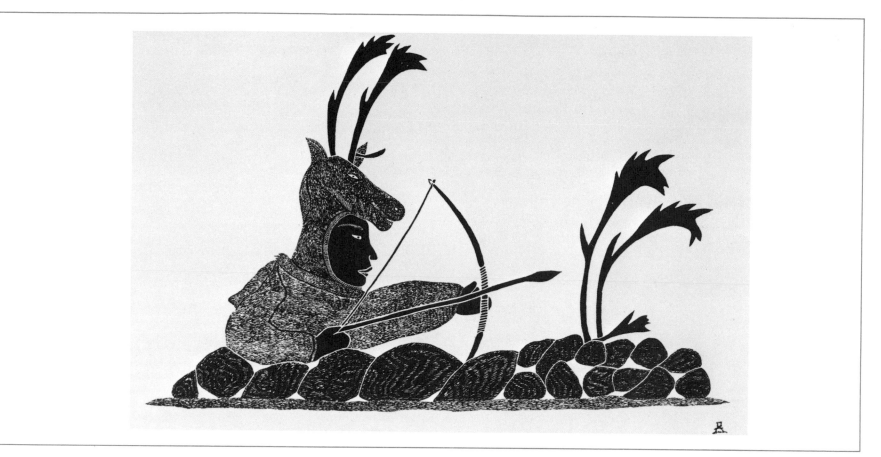

155

Lypa Pitsiulak/*Solomon Karpik*

Disguised Archer 1976

Stonecut, 41.5 × 65.5 cm
Pangnirtung print catalogue 1976,
No. 29

RELATED WORK:
Drawing in coloured felt-tip pen
over black pencil, 14 × 24 cm,
on sketch paper, 28 × 34 cm.

"A long time ago, our ancestors used
to hunt like this. This story was told
by my father. They used to hunt the
caribou covered with caribou skin,
pretending to be caribou. They
hunted with a bow and arrow before
they used the rifle. This man has built
a stone blind and waited inside it.
You can see those blinds to this day.

A lot of hunters disguised them-
selves in that way. Some of them
were shot by arrow accidentally
because there were so many hunting
at the same time.'' (Lypa Pitsiulak *in*
Pangnirtung print catalogue 1976:
[44])

Lypa was director of the print shop in
1974–75, and for a time had his own
print studio. He continues to contrib-
ute drawings that are exceptionally
suitable for the medium of stonecut
prints.

Archer déguisé 1976

Gravure sur pierre, 41,5 × 65,5 cm
Catalogue d'estampes de
Pangnirtung 1976, nº 29

OEUVRE CONNEXE:
Dessin aux crayons-feutre de
couleur sur crayon noir, 14 × 24 cm,
sur papier à esquisses, 28 × 34 cm.

«Il y a longtemps, nos ancêtres
avaient l'habitude de chasser
comme ceci. Cette histoire fut
racontée par mon père. Ils avaient
l'habitude de chasser le caribou
couverts de peaux de caribou,
faisant semblant d'être des
caribous. Ils chassaient avec un arc
et des flèches, puis utilisèrent la

carabine. Cet homme a construit une
cache de pierre et a attendu dedans.
Encore aujourd'hui, on peut voir ces
caches. Plusieurs chasseurs se
déguisaient de cette façon. Certains
d'entre eux furent accidentellement
atteints de flèches parce qu'il y avait
un si grand nombre de chasseurs en
même temps. Tous ces hommes
moururent.» (Lypa Pitsiulak *in*
catalogue d'estampes de
Pangnirtung 1976, [p. 44])

Lypa fut le directeur de l'atelier
d'estampes en 1974 et 1975, et eut
son propre atelier pendant un certain
temps. Il fait encore des dessins qui
conviennent parfaitement à la
technique de la gravure sur pierre.

Appendix I

Inuit Artists and Printmakers

The names of Inuit artists and printmakers have been variously spelled. This list adopts the spellings that were recently approved by each community. Other spellings that have appeared on prints and in the Inuit print catalogues are in the second column. Names of artists are typeset in roman, and of printmakers in *italics*. Following the alphabetical listing is a breakdown by community.

The list includes only those artists and printmakers whose works are reproduced in this catalogue. Similarly, their classification as either artist or printmaker refers only to their contribution to these works.

Annexe I

Les artistes et les graveurs inuit

Les noms des artistes et des graveurs inuit ont été épelés de diverses façons. Cette liste adopte l'épellation récemment approuvée par chaque communauté. S'il y a eu des épellations différentes sur les gravures ou dans les catalogues d'estampes inuit, elles se trouvent dans la deuxième colonne. Les noms des artistes sont écrits en caractères romains tandis que ceux des graveurs sont en *italique*. Suivant la liste par ordre alphabétique se trouve la répartition par communauté.

Cette liste ne comprend que les artistes et graveurs dont les œuvres sont reproduites dans le présent catalogue. De même, la spécialité de chacun, telle qu'elle est donnée ici, ne tient compte que de leur contribution à ces travaux.

Name	Other spellings	Dates
Akulukjuk, Jeetaloo	Akulujuk	1939–
Akulukjuk, Malaya		1915–
Alikatuktuk, Ananaisee	Ananaisie Alikatuktuk	1944–
Alikatuktuk, Thomasee	*Thomasie Alikatuktuk, Tomasie Alikatuktuk*	1953–
Aliknak, Peter	Aliknak, Aliknok	1928–
Alivaktuk, Roposee		1948–
Amarook, Michael	*Amarook, Amaruq*	1941–
Amarouk, Lucy	*Amarouk*	1950–
Ammamatuak, Annie		1933–
Anguhadluq, Luke	Angosaglo, Anguhalluq	circa 1895–
Anirnik	Anergna, Anernik	circa 1902–
Anna		1911–1974
Annaqtuusi, Ruth	Annaqtusii, Annaqtuusi, Annuktoshe	1934–
Arngna'naaq, Ruby	*Angrna'naaq, Arknaknark, Ruby A.*	1947–
Ateitoq, Siasi	Atitu, Siasi Attitu, Siassi Attitu	circa 1896–
Audla, Alassie	Alasi Audla, Alassie Audlak, Audla	1935–
Avaalaqiaq, Irene	Ahvalakiak, Ahvalaqlaq	1941–
Awp, Syollie	Arpatu, Sajuili Arpatu, Syollie Arpatu, Syollie Arpatuk, Syollie Arpatuk Ammitu	1932–
Axangayu	Aghagayu, Agyhagayu	1937–
Davidialuk	Davidealuk, Davidialu	1910–1976
Echaluk, Thomassie		1935–
Eegyvudluk	Eegivudluk, Eejyvudluk	1920–
Eeseemailee, Atoomowyak		1923–
Eevik, Tommy		1951–
Eeyeeteetowak, Ada	Eeyeetowak, Eyeetowak	1934–
Egutak, Harry	*Egutak, Igutak*	1925–
Ekootak, Victor	Ekootak	1916–
Eleeshushe	Elishushi, Iisusi	circa 1896–1975
Elijassiapik, Sarah		1941–
Eliyah	*Elijah, Eliyah Pootoogook*	1943–
Emerak, Mark	Emerak, Imerak	1901–
Etook, Tivi		1929–
Haqpi, Hattie	*Hagpi, Hakpi*	1938–
Iisa, Majorie	Esa	1934–
Ikayukta		1911–
Iksiktaaryuk, Luke	Ikseetarkyuk	1909–
Iksiraq, Phillipa	*Aningnerk, Aningrniq*	1944–
Iksiraq, Thomas	*Ikseegah*	1941–
Innukjuakju	Innukjuakjuk, Inukjurakju	1913–1972
Inukpuk, Daniel		1942–
Inukpuk, Mary		1947–
Ishulutaq, Elisapee	Eleeseepee Ishulutaq	1925–
Ittulukatnak, Martha	Etoolookutna, Itoolookutna, Ittuluka'naaq, Ittulukatnak	1912–
Iyola (*also a printmaker / également un graveur*)	Iyola Kingwatsiak	1933–
Jamasie	Jamasie Teevee	1910–
Johnniebo		1923–1972
Juanisialuk	Joanisialu, Juanasialuk, Juanisialu	1917–1977
Kaluraq, Francis	*Kalloar, Kallooar*	1931–
Kalvak, Helen	Kalvak	1901–
Kanak, William	*Kanak, Kannak*	1937–

Name	Alternate names	Dates
Kananginak (*also a printmaker/ également un graveur*)	Kanangina, Kananginak Pootoogook	1935–
Karpik, Imona		1950–
Karpik, Pauloosie		1911–
Karpik, Solomon		1947–
Kavavoa (*also a printmaker/ également un graveur*)	Kavavoala, Kavavook, Pudlalik Qatsiya	1942–
Kenojuak	Kenojouk, Kenoyuak, Kinoajuak	1927–
Keyjuakjuk, Mosesee	Keyuakjuk	1933–
Kiakshuk		*circa* 1886–1966
Kiawak		1933–
Kigusiuq, Hannah	Keegoaseat, Keegooseeot, Keegooseot, Keegoosiut	1931–
Kukiiyaut, Myra	Kookeeyout, Kukiyaut	1929–
Lucy		1915–
Lukta (*also a printmaker/ également un graveur*)	Luktak, Lukta Kiakshuk	1928–
Makpaaq, Vital	*Makpa*	1922–
Mannik, Thomas	*Manik*	1948–
Memorana, Jimmy	*Memorana*	1916–
Mikpiga, Annie	Anni Mikpica, Mikpigak	1900–
Mumngshoaluk, Victoria	Mammookshoarluk Mamnguqsualuk, Mummokshoarluk, Mummookshoarluk	1930–
Nagyougalik, Moses	*Nagyugalik, Nuggugulik*	1910–
Nalukturuk, Mary		1931–
Nanogak, Agnes	Nanogak	1925–
Ningeeuga	Ningeoga, Ningeogat, Ningeona	1918–
Niviaksiak		*circa* 1918–1959
Niviaqsi, Pitseolak	*Pitseolak*	1947–
Noah, Martha	*Noah*	1943–
Noah, William (*also a printmaker/ également un graveur*)	Noah	1943–
Novakeel, Mosesee		1945–
Novakeel, Tommy		1911–
Nowyook	Nowjuk, Nowyook Nicoteemosie	1902–
Oonark, Jessie	Oonark, Una	1906–
Ottochie		1904–
Paperk, Josie	Josie Papi	1918–
Parr		*circa* 1889–1969
Pauta		1916–
Pitaloosee	Pitalouisa	1942–
Pitseolak	Pitseolak Ashoona	*circa* 1904–
Pitsiulak, Lypa		1943–
Pootoogook	Pootagok, Pootagook, Pootogook, Putoogoo	1887–1958
Pootoogook, Eegyvudluk	*Eegyvudluk, Eejyvudluk*	1931–
Pootook, Mary	*Mary Krilak*	1948–
Pudlat, Aoudla		1951–
Pudlo	Padlo, Padloo, Pudlat, Pudlo Pudlat	1916–
Qaulluaryuk, Ruth	Kaoluaayuk, Qauluaryuk	1932–
Quananapik	Kuananaapi, Quananaapik	1938–
Saggiaktoo		1943–
Saggiassie		1924–
Sala, Mina		1947–
Sheouak		1928–1961
Sivuraq, Thomas	*Seevoga, Siruraq, Suvaaraq*	1941–
Soroseelutu	Soroseelutu Ashoona, Sorosilutoo, Sorosilutu	1941–
Talirunili, Joe	*Talirunilik*	*circa* 1899–1976
Tatanniq, Basil	*Tatunak*	1952–
Taviniq, Irene	*Irene Kaluraq, Toweener, Toweenerk*	1934–
Teegeeganiak, James	*Telegeneak, Tiriganiaq*	1946–
Tikito	Tikitok	1908–
Tookoome, Simon	Tookoome	1934–
Toolooktook, Susan	*Toolooktook*	1951–
Tudlik		*circa* 1890–1962
Tumira		1943–
Tuu'luq, Marion	Tudluq, Tulluq, Tuu'luuq	1910–
Ukpatiku, William	*Ukpateeko, Ukpatika*	1935–
Ulayu	Olayou, Ulaya	1904–

Cape Dorset Artists and Printmakers

Les artistes et les graveurs de Cape Dorset

Anirnik	Anergna, Anernik	circa 1902–
Anna		1911–1974
Axangayu	Aghagayu, Agyhagayu	1937–
Eegyvudluk	Eegivudluk, Eejyvudluk	1920–
Eleeshushe	Elishushi, Iiisusi	circa 1896–1975
Eliyah	Elijah, Eliyah Pootoogook	1943–
Ikayukta		1911–
Innukjuakju	Innukjuakjuk, Inukjurakju	1913–1972
Iyola (also a printmaker/ également un graveur)	Iyola Kingwatsiak	1933–
Jamasie	Jamasie Teevee	1910–
Johnniebo		1923–1972
Kananginak (also a printmaker/ également un graveur)	Kanangina, Kananginak Pootoogook	1935–
Kavavoa (also a printmaker/ également un graveur)	Kavavoala, Kavavook, Pudlalik Qatsiya	1942–
Kenojuak	Kenojouk, Kenoyuak, Kinoajuak	1927–
Kiakshuk		circa 1886–1966
Kiawak		1933–
Lucy		1915–
Lukta (also a printmaker également un graveur)	Luktak, Lukta Kiakshuk	1928–
Ningeeuga	Ningeoga, Ningeogat, Ningeona	1918–
Niviaksiak		circa 1918–1959
Niviaqsi, Pitseolak	Pitseolak	1947–
Oonark, Jessie	Oonark, Una	1906–
Ottochie		1904–

Parr		circa 1889–1969
Pauta		1916–
Pitaloosee	Pitalouisa	1942–
Pitseolak	Pitseolak Ashoona	circa 1904–
Pootoogook	Pootagok, Pootagook, Pootoogook, Putoogoo	1887–1958
Pootoogook, Eegyvudluk Pudlat, Aoudla	Eegyvudluk, Eejyvudluk	1931– 1951–
Pudlo	Padlo, Padloo, Pudlat, Pudlo, Pudlat	1916–
Saggiaktoo		1943–
Saggiassie		1924–
Sheouak		1928–1961
Soroseelutu	Soroseelutu Ashoona, Sorosilutoo, Sorosilutu	1941–
Tikito	Tikitok	1908–
Tudlik		circa 1890–1962
Tumira		1943–
Ulayu	Olayou, Ulaya	1904–

Arctic Quebec Artists and Printmakers

Les artistes et les graveurs du Nouveau-Québec

A Povungnituk

Ammamatuak, Annie		1933–
Ateitoq, Siasi	Atitu, Siasi Attitu, Siassi Attitu	circa 1896–
Audla, Alassie	Alasi Audla, Alassie Audlak, Audla	1935–
Awp, Syollie	Arpatu, Sajuili Arpatu, Syollie Arpatu, Syollie Arpatuk, Syollie Arpatuk Ammitu	1932–
Davidialuk	Davidealuk, Davidialu	1910–1976
Juanisialuk	Joanisialu, Juanasialuk, Juanisialu	1917–1977

Mikpiga, Annie	Anni Mikpica, Mikpigak	1900–
Paperk, Josie	Josie Papi	1918–
Quananapik	Kuananaapi, Quananaapik	1938–
Sala, Mina		1947–
Talirunili, Joe	Talirunilik	*circa* 1899–1976

B Port-Nouveau-Québec

Etook, Tivi		1929–

c Inoucdjouac

Echaluk, Thomassie		1935–
Elijassiapik, Sarah		1941–
Inukpuk, Daniel		1942–
Inukpuk, Mary		1947–
Nalukturuk, Mary		1931–

3

Holman Artists and Printmakers

Les artistes et les graveurs de Holman

Aliknak, Peter	Aliknak, Aliknok	1928–
Egutak, Harry	*Egutak, Igutak*	1925–
Ekootak, Victor	Ekootak	1916–
Emerak, Mark	Emerak, Imerak	1901–
Kalvak, Helen	Kalvak	1901–
Memorana, Jimmy	*Memorana*	1916–
Nanogak, Agnes	Nanogak	1925–

Baker Lake Artists and Printmakers

Les artistes et les graveurs de Baker Lake

Amarook, Michael	*Amarook, Amaruq*	1941–
Amarouk, Lucy	*Amarouk*	1950–
Anguhadluq, Luke	Angosaglo, Anguhalluq	*circa* 1895–
Annaqtuusi, Ruth	Annaqtusii, Annaqtuusi, Annuktoshe	1934–
Arngna'naaq, Ruby	*Angrna'naaq, Arknaknark, Ruby A.*	1947–
Avaalaqiaq, Irene	Ahvalakiak, Ahvalaqlaq	1941–
Eeyeeteetowak, Ada	Eeyeetowak, Eyeetowak	1934–
Haqpi, Hattie	*Hagpi, Hakpi*	1938–
Iisa, Majorie	Esa	1934–
Iksiktaaryuk, Luke	Ikseetarkyuk	1909–
Iksiraq, Phillipa	*Aningnerk, Aningrniq*	1944–
Iksiraq, Thomas	*Ikseegah*	1941–
Ittulukatnak, Martha	Etoolookutna, Itoolookutna, Ittuluka'naaq, Ittulukatnak	1912–
Kaluraq, Francis	*Kalloar, Kallooar*	1931–
Kanak, William	*Kanak, Kannak*	1937–
Kigusiuq, Hannah	Keegoaseat, Keegooseeot, Keegooseot, Keegoosiut	1931–
Kukiiyaut, Myra	Kookeeyout, Kukiyaut	1929–
Makpaaq, Vital	*Makpa*	1922–
Mannik, Thomas	*Manik*	1948–
Mumngshoaluk, Victoria	Mammookshoarluk, Mamnguqsualuk, Mummokshoarluk, Mummookshoarluk	1930–
Nagyougalik, Moses	*Nagyugalik, Nuggugulik*	1910–
Noah, Martha	Noah	1943–
Noah, William (*also a printmaker/ également un graveur*)	Noah	1943–
Oonark, Jessie	*Oonark, Una*	1906–
Pootook, Mary	*Mark Krilak*	1948–

Qaulluaryuk, Ruth	Kaoluaayuk, Qauluaryuk	1932–
Sivuraq, Thomas	*Seevoga, Siruraq, Suvaaraq*	1941–
Tatanniq, Basil	*Tatunak*	1952–
Taviniq, Irene	*Irene Kaluraq, Toweener, Toweenerk*	1934–
Teegeeganiak, James	*Telegeneak, Tiriganiaq*	1946–
Tookoome, Simon	Tookoome	1934–
Toolooktook, Susan	*Toolooktook*	1951–
Tuu'luq, Marion	Tudluq, Tulluq, Tuu'luuq	1910–
Ukpatiku, William	*Ukpateeko, Ukpatika*	1935–

5

Pangnirtung Artists and Printmakers

Les artistes et les graveurs de Pangnirtung

Akulukjuk, Jeetaloo	Akulujuk	1939–
Akulukjuk, Malaya		1915–
Alikatuktuk, Ananaisee	Ananaisie Alikatuktuk	1944–
Alikatuktuk, Thomasee	*Thomasie Alikatuktuk, Tomasie Alikatuktuk*	1953–
Alivaktuk, Roposee		1948–
Eeseemailee, Atoomowyak		1923–
Eevik, Tommy		1951–
Ishulutaq, Elisapee	Eleeseepee Ishulutaq	1925–
Karpik, Imona		1950–
Karpik, Pauloosie		1911–
Karpik, Solomon		1947–
Keyjuakjuk, Mosesee	Keyuakjuk	1933–
Novakeel, Mosesee		1945–
Novakeel, Tommy		1911–
Nowyook	Nowjuk, Nowyook Nicoteemosie	1902–
Pitsiulak, Lypa		1943–

Appendix II

Data on Number of Images Produced and Graphic Techniques Used, 1959 to 1976

(*Source*: The Inuit print catalogues)

1

Number of Print Images Produced, by Community
Nombre d'images produites par chaque communauté

Cape Dorset, 1959–1976	1,222
Povungnituk and Arctic Quebec Povungnituk et Nouveau-Québec, 1962–1976	847
Holman, 1965–1976	298
Baker Lake, 1970–1976	270
Pangnirtung, 1973, 1975, 1976	103
Total	2,740

Annexe II

Statistiques des images produites
et des techniques graphiques utilisées de 1959 à 1976

(*Source:* Les catalogues d'estampes inuit)

2

Graphic Techniques Used, by Community
Les techniques graphiques utilisées
par chaque communauté

A: Cape Dorset Prints
 Les estampes de Cape Dorset

TECHNIQUES	NUMBER OF IMAGES / NOMBRE D'IMAGES	
1959 Stencil/Pochoir	18	
Stonecut/Gravure sur pierre	21	
Stone rubbing/Frottement de la pierre	2	41
1960 Stencil/Pochoir	28	
Stonecut/Gravure sur pierre	41	
Stonecut and stencil/Gravure sur pierre et pochoir	1	70
1961 Stencil/Pochoir	21	
Stonecut/Gravure sur pierre	59	
Stonecut and stencil/Gravure sur pierre et pochoir	2	
Linocut/Gravure sur linoléum	1	83
1962 Stonecut/Gravure sur pierre	6	
Copperplate engraving/Gravure sur cuivre	58	
Etching/Eau-forte	4	68
1963 Stencil/Pochoir	7	
Stonecut/Gravure sur pierre	23	
Stonecut and stencil/Gravure sur pierre et pochoir	1	
Copperplate engraving/Gravure sur cuivre	42	73
1964–1965 Stencil/Pochoir	3	
Stonecut/Gravure sur pierre	50	
Stonecut and stencil/Gravure sur pierre et pochoir	3	
Copperplate engraving/Gravure sur cuivre	21	
Silk-screen/Sérigraphie	5	82
1966 Stencil/Pochoir	4	
Stonecut/Gravure sur pierre	52	
Stonecut and stencil/Gravure sur pierre et pochoir	3	
Copperplate engraving/Gravure sur cuivre	20	
Silk-screen/Sérigraphie	2	
Stonecut and silk-screen/Gravure sur pierre et sérigraphie	2	83
1967 Stonecut/Gravure sur pierre	44	
Stonecut and stencil/Gravure sur pierre et pochoir	1	
Copperplate engraving/Gravure sur cuivre	39	84
1968 Stonecut/Gravure sur pierre	44	
Copperplate engraving/Gravure sur cuivre	29	73
1969 Stencil/Pochoir	1	
Stonecut/Gravure sur pierre	58	
Copperplate engraving/Gravure sur cuivre	7	
Silk-screen/Sérigraphie	1	67
1970 Stonecut/Gravure sur pierre	71	
Copperplate engraving/Gravure sur cuivre	12	83
1971 Stonecut/Gravure sur pierre	43	
Copperplate engraving/Gravure sur cuivre	20	63
1972 Stonecut/Gravure sur pierre	46	
Copperplate engraving/Gravure sur cuivre	5	51
1973 Stonecut/Gravure sur pierre	53	
Stonecut and stencil/Gravure sur pierre et pochoir	4	
Copperplate engraving/Gravure sur cuivre	15	72
1974 Stonecut/Gravure sur pierre	55	
Stonecut and stencil/Gravure sur pierre et pochoir	2	
Copperplate engraving/Gravure sur cuivre	6	63

	TECHNIQUES		
1975	Stonecut/Gravure sur pierre	38	
	Stonecut and stencil/Gravure sur pierre et pochoir	8	
	Copperplate engraving/Gravure sur cuivre	9	
	Lithograph/Lithographie	20	75
1976	Stonecut/Gravure sur pierre	34	
	Stonecut and stencil/Gravure sur pierre et pochoir	14	
	Etching/Eau-forte	6	
	Lithograph/Lithographie	35	
	Hand-coloured lithograph/Lithographie peinte à la main	2	91
	Total		1,222

B: **Povungnituk and Arctic Quebec Prints**
Les estampes de Povungnituk et du Nouveau-Québec

	TECHNIQUES	NUMBER OF IMAGES NOMBRE D'IMAGES	
1962	Stonecut/Gravure sur pierre	76	76
1964	Stonecut/Gravure sur pierre	59	59
1965	Stonecut/Gravure sur pierre	51	51
1966	Stonecut/Gravure sur pierre	80	80
1968	Stonecut/Gravure sur pierre	53	53
1969–1970	Stonecut/Gravure sur pierre	48	48
1972	Stencil/Pochoir	13	
	Stonecut/Gravure sur pierre	63	
	Stonecut and stencil/Gravure sur pierre et pochoir	3	79
1973	Stencil/Pochoir	18	
	Stonecut/Gravure sur pierre	82	
	Stonecut and stencil/Gravure sur pierre et pochoir	1	
	Silk-screen/Sérigraphie	20	121

	TECHNIQUES		
1974	Stonecut/Gravure sur pierre	55	
	Silk-screen/Sérigraphie	13	68
1975	Stonecut/Gravure sur pierre	83	
	Silk-screen/Sérigraphie	2	85
1976	Stonecut/Gravure sur pierre	126	
	Silk-screen/Sérigraphie	1	127
	Total		847

C: **Holman Prints**
Les estampes de Holman

	TECHNIQUES	NUMBER OF IMAGES NOMBRE D'IMAGES	
1965	Stonecut/Gravure sur pierre	25	25
1966	Stencil/Pochoir	3	
	Stonecut/Gravure sur pierre	15	
	Etching/Eau-forte	2	20
1967	Stonecut/Gravure sur pierre	20	20
1968	Stonecut/Gravure sur pierre	37	37
1969	Stonecut/Gravure sur pierre	47	47
1970	Stencil/Pochoir	1	
	Stonecut/Gravure sur pierre	49	50
1972	Stonecut/Gravure sur pierre	32	32
1973	Stonecut/Gravure sur pierre	28	28
1974	Stonecut/Gravure sur pierre	10	10
1975–1976	Stonecut/Gravure sur pierre	29	29
	Total		298

D: Baker Lake Prints / Les estampes de Baker Lake

		NUMBER OF IMAGES NOMBRE D'IMAGES	
1970	Stencil/Pochoir	14	
	Stonecut/Gravure sur pierre	27	
	Stonecut and stencil/Gravure sur pierre et pochoir	3	44
1971	Stencil/Pochoir	11	
	Stonecut/Gravure sur pierre	16	
	Stonecut and stencil/Gravure sur pierre et pochoir	20	47
1972	Stencil/Pochoir	8	
	Stonecut/Gravure sur pierre	8	
	Stonecut and stencil/Gravure sur pierre et pochoir	24	
	Stonecut and hand-coloured paper/Gravure sur pierre et papier coloré à la main	1	41
1973	Stencil/Pochoir	5	
	Stonecut/Gravure sur pierre	7	
	Stonecut and stencil/Gravure sur pierre et pochoir	24	36
1974	Stencil/Pochoir	8	
	Stonecut/Gravure sur pierre	7	
	Stonecut and stencil/Gravure sur pierre et pochoir	21	36
1975	Stencil/Pochoir	8	
	Stonecut/Gravure sur pierre	4	
	Stonecut and stencil/Gravure sur pierre et pochoir	9	
	Silk-screen/Sérigraphie	18	39
1976	Stencil/Pochoir	5	
	Stonecut/Gravure sur pierre	4	
	Stonecut and stencil/Gravure sur pierre et pochoir	10	
	Silk-screen/Sérigraphie	8	27
	Total		270

E: Pangnirtung Prints / Les estampes de Pangnirtung

	TECHNIQUES	NUMBER OF IMAGES NOMBRE D'IMAGES	
1973	Stencil/Pochoir	19	
	Stonecut/Gravure sur pierre	3	
	Stonecut and stencil/Gravure sur pierre et pochoir	1	
	Silk-screen/Sérigraphie	3	
	Stencil and silk-screen/Pochoir et sérigraphie	4	30
1975	Stencil/Pochoir	9	
	Stonecut/Gravure sur pierre	35	44
1976	Stencil/Pochoir	19	
	Stonecut/Gravure sur pierre	7	
	Stonecut and stencil/Gravure sur pierre et pochoir	2	
	Stone stencil/Gravure sur pierre encrée au pochoir	1	29
	Total		103

Appendix III

The Canadian Eskimo Arts Council

The history of the Canadian Eskimo Arts Council, and of the Canadian Eskimo Art Committee that preceded it, is a history of advice given freely and, when it concerned the Inuit print collections, advice almost always taken.

Created with admirable foresight in 1961 by the Department of Indian and Northern Affairs at the request of the West Baffin Eskimo Co-operative, the Committee set standards in selection, promotion and marketing that were to be followed for many years. It concerned itself with the encouragement of excellence, advising the printmakers to include only prints of high quality in their annual collections.

The Committee's first chairman, Evan Turner, then director of the Montreal Museum of Fine Arts, strongly supported the copper engravings introduced by Cape Dorset in 1962. Despite initial resistance from collectors, the Committee urged Cape Dorset to continue working in this medium, predicting correctly that the engravings would find acceptance and an important place in Eskimo art.

As other arctic centres began presenting print collections, the Committee, while aware of the very real financial needs of the cooperatives, more than once advised them to wait until they had mastered the techniques. Successive ministers of Northern Affairs acted upon the Committee's advice to send technical assistance to the cooperatives to ensure that the quality of the printing lived up to the power and the purity of the images.

The Canadian Eskimo Arts Council replaced the Committee in 1967. Under the chairmanship of George Elliott, who had served on the Committee, the Council continued judging print collections, advising the Minister on policy concerning Inuit arts and crafts, advising on reproduction requests, and keeping a careful watch for infractions of copyright. The new members included William E. Taylor, Jr., who was responsible for the establishment of the beginnings of a national collection of Inuit art.

The Council's first exhibition, entitled "Sculpture", was held in 1970 on the occasion of the centennial of the Northwest Territories, and toured eighteen Inuit communities. Subsequently, the "Sculpture/Inuit" exhibition was shown in nine public galleries in Europe, Russia, the United States, and Canada; Inuit sculptors were present at all these showings. A third successful exhibition, "Crafts from Arctic Canada", shown in Toronto and Ottawa in 1975, demonstrated the Council's awareness of its responsibility in the area of crafts as well.

While the Council has been active in the presentation of exhibitions, its hardest, most significant work has been less visible. The courage to recommend to the cooperatives that they withhold the "almost-good" print, always keeping the objectives with regard to quality firmly in mind despite serious short-term financial considerations, is a contribution as invisible as the withheld print. Yet it is the foundation of the fine reputation that Canadian Inuit prints have earned during the past twenty years.

With the exception of prints made before 1961 and a few of those from Povungnituk, the Council has had the joy of previewing and approving all of the prints in this outstanding exhibition. It is a tribute to contemporary Inuit culture that several more exhibitions of equal quality could be assembled from the body of work that has been produced by the Inuit artists of these arctic communities.

VIRGINIA WATT
CHAIRMAN
CANADIAN ESKIMO ARTS COUNCIL

Le Conseil canadien des arts esquimaux

L'histoire du Conseil canadien des arts esquimaux et du comité canadien de l'art esquimau (Canadian Eskimo Art Committee), qui le précéda, s'est bâtie autour d'une suite ininterrompue de conseils donnés et, dans le cas des collections d'estampes inuit, presque toujours acceptés.

Créé en 1961 avec beaucoup de prévoyance par le ministère des Affaires indiennes et du Nord canadien, à la demande de la West Baffin Eskimo Co-operative, ce comité devait établir les normes de sélection, de publicité et de mise en marché, normes qui d'ailleurs allaient être respectées pendant plusieurs années. Soucieux de l'excellence, le comité recommandait toujours aux graveurs de n'inclure dans leurs collections annuelles que des oeuvres de toute première qualité.

Son premier président, Evan Turner, alors directeur du Musée des Beaux-Arts de Montréal, encouragea fortement la gravure sur cuivre introduite en 1962 par Cape Dorset. En dépit d'une certaine résistance des collectionneurs au début, le comité encouragea fortement Cape Dorset à persévérer dans cette technique présageant, avec justesse, que ces gravures trouveraient un jour acquéreur et se tailleraient une place importante au sein de l'art inuit.

Lorsque d'autres centres de l'Arctique commencèrent aussi à soumettre des collections d'estampes, le comité, au courant des problèmes financiers très critiques des coopératives, sut leur conseiller plus d'une fois d'attendre qu'ils soient en mesure d'en maîtriser les techniques. C'est sur la recommandation du comité qu'agissaient les divers ministres des Affaires du Nord lorsqu'ils accordaient une assistance technique aux coopératives afin que la qualité de l'impression fasse honneur à la puissance et à la pureté des images.

Le Conseil canadien des arts esquimaux remplaça le comité en 1967. Sous la présidence de George Elliot qui avait été membre du comité, le conseil continua à juger les collections d'estampes, à conseiller le ministre sur la politique à suivre au sujet de l'art et de l'artisanat inuit, à donner des conseils au sujet des demandes de reproduction et à surveiller étroitement toute infraction possible au droit d'auteur. Parmi les nouveaux membres du conseil, on remarquait William E. Taylor, fils, qui avait été responsable de la mise en œuvre d'une collection nationale d'art inuit.

Intitulée «Sculpture», la première exposition du conseil se tint en 1970 à l'occasion du centenaire des Territoires du Nord-Ouest et fit la tournée de dix-huit communautés inuit. Par la suite, l'exposition «Sculpture/Inuit» fut présentée dans neuf des plus grands musées d'Europe, de Russie, des États-Unis et du Canada; chaque fois, elle était rehaussée de la présence de sculpteurs inuit. Une troisième exposition tout aussi réussie, «Artisanat de l'Arctique canadien», eut lieu à Toronto et à Ottawa en 1975. Ainsi, le conseil prouvait combien il était conscient de ses responsabilités au niveau de l'artisanat.

S'il est vrai que le conseil a été très actif dans la présentation des expositions, son travail le plus difficile et aussi le plus important n'a pas toujours été aussi apparent. Ainsi, il a eu le courage de recommander aux coopératives de refuser les estampes qui n'étaient pas parfaites, étant toujours soucieux de la qualité des œuvres et, ce, malgré les problèmes financiers immédiats. C'est pourtant ce qui a forgé la réputation d'excellence que se sont gagnée les estampes inuit tout au long de ces derniers vingt ans.

À l'exception des estampes faites avant 1961 et d'un nombre assez restreint en provenance de Povungnituk, c'est le conseil qui a eu la joie de l'avant-première et la responsabilité d'approuver toutes les estampes faisant partie de cette remarquable exposition. Bien d'autres expositions d'égale qualité pourront être organisées grâce au travail des artistes inuit de ces communautés de l'Arctique. N'est-ce pas là un merveilleux apport à la culture contemporaine?

VIRGINIA WATT
PRÉSIDENTE DU
CONSEIL CANADIEN DES ARTS ESQUIMAUX

Bibliography/Bibliographie

Abrahamson, Gunther
(1964) *The Copper Eskimos; an Area Economic Survey 1963.* Ottawa: Industrial Division, Department of Northern Affairs and National Resources.

Arngna'naaq, Ruby
(1974) "Baker Lake Printmakers". *North* 22(2): 13–14.

Baird, Irene
(1961) "Land of the Lively Arts". *Beaver,* autumn: 12–21.

Birket-Smith, Kaj
(1929) *The Caribou Eskimos: Material and Social Life and Their Cultural Position.* 2 vols. in one. Report of the Fifth Thule Expedition 1921–24, vol 5. Copenhagen: Gyldendal.

Boas, Franz
(1888) "The Central Eskimo". *Sixth Annual Report of the Bureau of American Ethnology, 1884–85*: 399–675.

Brack, D. M., and/et McIntosh, D.
(1963) *Keewatin Mainland Area Economic Survey and Regional Appraisal.* Ottawa: Industrial Division, Department of Northern Affairs and National Resources.

Bryers, Joanne Elizabeth
(1974) "The Graphic Art of the Baker Lake Eskimos from July 1969 to July 1973". Master's thesis, University of Toronto. Copies on file in the National Museum of Man and the Department of Indian and Northern Affairs, Ottawa.

Burgess, Helen
(1966) "Eskimo Art from Holman". *North* 13(3): 12–16.
(1973) *L'art esquimau d'Holman,* traduction d'un article publié dans la revue *North,* vol. 13, n° 3, p. 12–16; Ottawa, ministère des Affaires indiennes et du Nord.

Butler, K.J.
(1973–74) "My Uncle Went to the Moon". Ed. by Kay Bridge. *Artscanada* 30(184–187): 154–58.

Butler, Sheila
(1976) "The First Printmaking Year at Baker Lake". *Beaver,* spring: 17–26.

Carpenter, Edmund
(1973) *Eskimo Realities.* New York: Holt, Rinehart and Winston.

Carpenter, Edmund; Varley, Frederick; and/et Flaherty, Robert
(1959) *Eskimo.* Toronto: University of Toronto Press.

Cowan, Susan, ed.
(1976) *We Don't Live in Snow Houses Now; Reflections of Arctic Bay.* Edmonton, Alta.: Hurtig.

Dumas, Paul
(1960) «Gravures esquimaudes», *in Vie des Arts,* n° 18, printemps, p. 33–37.

Eber, Dorothy
(1973) "Johnniebo: Time to Set the Record Straight". *Canadian Forum* 52(624): 6–9.
(1975) "The History of Graphics in Dorset". *Canadian Forum* 54(649): 29–31.

Eber, Dorothy, ed.
(1971) *Pitseolak: Pictures out of My Life.* Montreal: Design Collaborative Books, and Toronto: Oxford University Press, [1971]; Seattle: University of Washington Press, 1972.
(1972) *Pitseolak: Le livre d'images de ma vie,* texte français de Claire Martin, Montréal, Le Cercle du Livre de France avec la permission de Design Collaborative Books.

Goetz, Helga
(1972) "An Eskimo Lifetime in Pictures". *Graphis* 27(157): 506–12.
«Une vie d'Esquimau en images», *in Graphis,* vol. 27, n° 157, p. 506–512.

Higgins, G.M.
(1968) *The South Coast of Baffin Island; an Area Economic Survey.* Ottawa: Industrial Division, Department of Indian Affairs and Northern Development.

Hoffman, Walter James
(1897) "The Graphic Art of the Eskimos". *Smithsonian Institution Annual Report 1895*: 739–968.

Houston, James A.
(1956) "My Friend, Angotiawak". *Canadian Art* 13(2): 222–24.
(1960) "Eskimo Graphic Art". *Canadian Art* 17(1): 8–15.
(1962) "Eskimo Artists". *Geographical Magazine* (London) 34(11): 639–50.
(1967) *Eskimo Prints.* Bilingual/bilingue. Barre, Mass.: Barre Publishers, 1967;

Don Mills, Ont.: Longman, 1971. (Sans titre français.)

Jenness, Diamond
(1922) "Eskimo Art". *Geographical Review* (New York) 12(2): 161–74.
(1923) *The Copper Eskimos.* Report of the Canadian Arctic Expedition 1913–18, vol. 12. Ottawa: Acland.
(1946) *Material Culture of the Copper Eskimo.* Report of the Canadian Arctic Expedition 1913–18, vol. 16. Ottawa: King's Printer.

Johnson, Jean Davis
(1975) "The Relationship Between the Traditional Graphic Art and the Contemporary Graphic Art of the Canadian Eskimo". Master's thesis, University of Washington, Seattle.

Larmour, W.T.
(1967) *Inunnit: the Art of the Canadian Eskimo.* Ottawa: Queen's Printer.
Inunnit: L'art des Esquimaux du Canada, traduction de Jacques Brunet, Ottawa, Imprimeur de la Reine.

Le Vallée, Thérèse
(1970) *Povungnituk: Gravures et sculptures du Nouveau-Québec,* Collection Panorama, Montréal, Lidec Inc., 36 p.

Lewis, Richard, ed.
(1971) *I Breathe a New Song: Poems of the Eskimo.* Illus. by Oonark; Introd. by Edmund Carpenter. New York: Simon and Schuster.

Mathiassen, Therkel
(1928) *Material Culture of the Iglulik Eskimos.* Report of the Fifth Thule Expedition 1921–24, vol. 6, no. 1. Copenhagen: Gyldendal.

Myers, Marybelle
(1974) «L'art de la gravure au Nouveau-Québec», traduction et adaptation de Jacqueline April, *in Nord,* vol. 22, n° 2, p. 17–21.

Nungak, Zebedee, and/et Arima, Eugene
(1969) *Eskimo Stories from Povungnituk, Quebec, Illustrated in Soapstone Carvings.* Bulletin 235. Ottawa: National Museums of Canada.
(1975) *Légendes inuit de Povungnituk, Québec, figurées par des sculptures de*

stéatite, traduction de Bernard Saladin d'Anglure, Bulletin n° 235, Ottawa, Musées nationaux du Canada.

Rasmussen, Knud
(1929) *Intellectual Culture of the Iglulik Eskimos.* Report of the Fifth Thule Expedition 1921–24, vol. 7, no. 1. Copenhagen: Gyldendal.
(1930) *Intellectual Culture of the Caribou Eskimos.* Report of the Fifth Thule Expedition 1921–24, vol. 7, nos. 2 & 3. Copenhagen: Gyldendal.
(1931) *The Netsilik Eskimos: Social Life and Spiritual Culture.* Report of the Fifth Thule Expedition 1921–24, vol. 8, nos. 1 & 2. Copenhagen: Gyldendal.
(1932) *Intellectual Culture of the Copper Eskimos.* Report of the Fifth Thule Expedition 1921–24, vol 9. Copenhagen: Gyldendal.

Roch, Ernst, ed.
(1974) *Arts of the Eskimo: Prints.* Texts by Patrick Furneaux and Leo Rosshandler. Montreal: Signum Press, and Toronto: Oxford University Press.

Ryan, Terrence
(1964) "Drawings from the People". *North* 11(5): 25–31.
(1965) "Eskimo Pencil Drawings: a Neglected Art". *Canadian Art* 22(1): 30–35.

Solier, R. de
(1971) «Povungnituk», *in Vie des Arts,* n° 63, été, p. 60–65.
"Povungnituk". English transl. by Yvonne Kirkyson. *Vie des Arts,* no. 63 (summer): 95–96.

Tagoona, Armand
(1975) *Shadows.* Canada [Ottawa]: Oberon Press, 62 pp.

Taylor, William E., Jr.
(1965) "The Fragments of Eskimo Prehistory". *Beaver,* spring: 4–17.

Vallee, Frank G.
(1967) *Povungnetuk and Its Cooperative; a Case Study in Community Change.* Ottawa: Department of Indian Affairs and Northern Development, 57 pp.

Vastokas, Joan M.
(1971–72) "Continuities in Eskimo Graphic Style". *Artscanada* 28(162/163): 63–83.

Exhibition Catalogues
Catalogues d'exposition

(1959) *Eskimo Exhibit 59, Stratford Festival.* Ottawa: Department of Northern Affairs and National Resources.

(1967) *Cape Dorset — a Decade of Eskimo Prints and Recent Sculptures.* Ottawa: National Gallery of Canada.
 Cape Dorset — Dix ans d'estampes esquimaudes et sculptures récentes, Ottawa, Galerie nationale du Canada.

(1970) *Oonark/Pangnark.* Ottawa: Canadian Arctic Producers Ltd. with the cooperation of the National Museum of Man.
 Oonark/Pangnark, Ottawa, Producteurs de l'Arctique canadien ltée avec la collaboration du Musée national de l'Homme.

(1971) *Sculpture of the Inuit: Masterworks of the Canadian Arctic.* Toronto: University of Toronto Press for the Canadian Eskimo Arts Council.
 La sculpture chez les Inuit: chefs-d'œuvre de l'Arctique canadien, Toronto, University of Toronto Press pour le Conseil canadien des arts esquimaux.

(1972) *Baker Lake Drawings.* Winnipeg: Winnipeg Art Gallery.

(1973) *Canadian Eskimo Lithographs* [prints in various media but no lithographs]. Ottawa: Information Canada for the Department of External Affairs, Cultural Affairs Division.
 Lithographies esquimaudes du Canada [estampes de différentes techniques, à l'exception de la lithographie], Ottawa, Information Canada pour le ministère des Affaires extérieures, Direction des affaires culturelles.

(1975) *Pitseolak.* Cape Dorset, N.W.T.: West Baffin Eskimo Co-operative in cooperation with the Department of Indian and Northern Affairs.
 Pitseolak, Cape Dorset, T.N.-O., West Baffin Eskimo Co-operative avec la collaboration du ministère des Affaires indiennes et du Nord.

(1976) *The People Within.* Texts by Ruby Arngna'naaq and Helga Goetz. Toronto: Art Gallery of Ontario.
 Les gens de l'intérieur, textes de Ruby Arngna'naaq et de Helga Goetz, Toronto, Art Gallery of Ontario.

(1976) *Tuu'luq/Anguhadluq.* Text by Jean Blodgett. Winnipeg: Winnipeg Art Gallery.

Inuit Print Catalogues
Catalogues de l'estampe inuit

Baker Lake
1970, 1971, 1972, 1973, 1974, 1975, 1976.

Cape Dorset
1959, 1960, 1961, 1962, 1963, 1964–1965, 1966, 1967, 1968, 1969, 1970, 1971, 1972, 1973, 1974, 1975, 1976.

Holman
1965, 1966, 1967, 1968, 1969, 1970, 1972, 1973, 1974, 1975–1976.

Pangnirtung
1973, 1975, 1976.

Distributed by Canadian Arctic Producers Ltd., Ottawa.
Distribués par les Producteurs de l'Arctique canadien ltée, Ottawa.

Arctic Quebec/Nouveau-Québec
1972, 1973, 1973 (2), 1974, 1974 (2), 1975.

Inoucdjouac
1976.

Peter Morgan (Port-Nouveau-Québec)
1976.

Povungnituk
1962, 1964, 1965, 1966, 1968, 1960–1970, 1972, 1973, 1975, 1976.

Tivi Etook (Port-Nouveau-Québec)
1975, 1976.

Distributed by/Distribués par la Fédération des Coopératives du Nouveau-Québec, Montréal.

(1964) *Eskimo Artist — Kenojuak.* 19 min. colour. National Film Board of Canada.

(1973) *Pictures Out of My Life.* 13 min. colour. National Film Board of Canada. [Based on the recollections of Pitseolak published in Eber 1971/Inspiré des souvenirs de Pitseolak publiés dans Eber 1972.]

Managing Editor/Direction
Viviane Appleton

French editor/Révision française
Madeleine Choquette-Delvaux

Colour photography/Photographie en couleurs
John Evans, Ottawa

Black and white photography
National Film Board of Canada

Photographie en noir et blanc
Office national du film du Canada

Map/Carte
Margaret Kaufhold

Typesetting/Composition
The Runge Press Ltd., Ottawa

Colour separations/Séparation des couleurs
Graphic Litho-Plate Ltd., Toronto

Printing/Impression
Bryant Press Ltd., Toronto

Design/Conception graphique
Frank Newfeld, Toronto